KB122400

한국의 사리장엄

한국의 사리장엄

신 대 현 지음

혜안

| 책을 펴내며

사리장엄(舍利莊嚴)은 불사리(佛舍利)-드물게 승사리(僧舍利)를 포함하여-를 담은 여러 가지 용기(容器)를 말한다. 이 사리장엄은 불교도의 입장에서 지고(至高)의 경배 대상인 불사리를 담기 위한 것이므로 당연히 최고의 정성을 들여 만든 공예품이기 마련이었지만, 그 목적이 탑 안에 봉안하기 위한 것이므로 보통이라면 우리가 볼 수 없는 것이 정상이라는, 어찌 보면 기묘한 운명을 지니고 있었다. 말하자면 타인에 의한 감상(鑑賞)을 원하지 않은 채 스스로의 고고(高古)함만을 추구했던 최고의 공예품인 셈이다.

사리와 사리신앙에 대해서는 지금까지 본격적인 연구가 많지 않았고, 불교계와 학계 일각에서 단속적인 논의가 있었을 뿐이다. 그런 연유로 해서 사리신앙의 결과인 사리장엄은 불교미술사의 여러 다른 영역 가운데서도 아직까지 그 성과가 가장 적은 분야라고 할 수 있다. 왜 그랬던 것일까.

사리장엄은 단순히 공예 그 자체로만 그치는 것이 아니라 그 안에 담고 있는 불사리(佛舍利)와 밀접한 관련이 있기 때문에 종교적인

문제와 함께 생각해 봐야 하는 미묘한 부분이 있다. 게다가 특별한 경우에만 세상에 그 모습을 드러내는 이른바 성보(聖寶)이므로 자유스럽게 연구할 대상이 절대적으로 부족하다. 이건 마치 아직 열리지도 않은 불상 안에 있는 복장(服藏)을 연구하겠다는 것과 마찬가지여서 여러 모로 매우 힘든 일이 아닐 수 없다.

하지만 지금에 와서는 우리에게 제법 상당 수량의 사리장엄이 유산처럼 물려져 있다. 탑이 오래되어 수리와 보수가 불가피하여 발견된 것도 많고, 도굴되어 유통되다가 회수된 경우도 많았다. 따라서 이제 어느 정도는 연구에 필요한 수량이 확보된 셈이고, 그 가운데서는 감은사 사리장엄이나 불국사 사리장엄, 또는 송림사 사리장엄처럼 세계 최고의 공예미술을 보여주는 걸작도 있다.

그러나 사실 우리가 그동안 사리장엄에 기울여 온 관심은 조금은 부끄럽게 느껴진다. 가끔 탑을 수리하거나 무너졌을 때 그 안에 봉안된 사리나 사리장엄이 발견되면 무슨 숨겨진 보물이라도 찾은 양 호들갑 떠는 게 그동안 우리가 사리에 대해 보여준 실없는 태도의 전부기 때문이다. 다른 문화재도 그렇겠지만 불사리 역시 세속적인 관점에서 진귀한 보물 보듯이 대해서는 안 된다. 그리되면 그것은 이미 학문이 아니라 골동을 대상으로 한 저급한 호기심에 지나지 않게 된다. 학문을 위해서라면 이것은 올바른 태도가 아닐 것이다.

이 책 가운데 앞의 제1장에서 제3장까지는 사리신앙이란 무엇인가에 대해 말한 부분인데, 너무 어렵지 않고 편하게 읽을 수 있도록 썼다. 그러면서도 당시의 역사적 사실은 지금의 현실과 괴리감이 느껴지지 않도록 나름대로 피부에 와 닿는 현실감에 입각하여 서술하려 했다. 사리신앙이 과연 지금에 와서 어떤 의미가 있는가 하는 문제는 곧 불사리가 어떤 이유로 사람들에게 중요하게 인식되었는지를 먼저 아는

것이 핵심이다. 불교도가 불사리를 최고의 경배 대상으로 삼았다는 것, 이것은 사실 논증의 문제가 아니라 마음의 문제이기 때문이다. 그런 만큼 여기에 대해서는 가능하다면 하나의 에세이 풍으로 남기고 싶었던 것이 내 솔직한 심정이었다.

그런 만큼 물론 이 책의 다른 부분에도 그러한 어려운 표현은 쓰지 않으려 했다. 다만 우리 나라 사리기의 양식과 형식을 설명하면서 어쩔 수 없이 각주도 달고 어려운 용어를 구사할 수밖에 없었던 것은 지금까지 아쉽게 생각하는 대목이다. 이건 전적으로 좀더 알기 쉽게 쓰지 못한 나의 능력 부족 탓일 것이다.

아카데미즘이라는 것은 종종 보통 사람들로서는 이해하기 어려운 용어와 낯선 문체, 그리고 고루한 편벽(偏僻)으로 무장한 채 나타나는 경우가 많다. 학문과 공부라는 것은 모든 사람들에게 사실 그렇게 멀리 떨어져 있는 우주 저편의 항성과 같은 존재가 아니다. 마음만 먹으면 가까이 다가가 맛있게 먹을 수 있는 나무의 과일과 같아야 한다. 보통의 사람들이 이해 못하는 아카데미즘은 아무 의미가 없는 게 아닐까. 적어도 나는 그렇게 생각하고 있다.

이 책 마지막 장에서는 감은사 동서 삼층석탑에서 나온 사리장엄을 주제로 하여 각각의 세부에 대하여 알아보았고, 특히 양자 간의 차이에 대해서도 나름대로 자세하게 다루어 보았다. 감은사 삼층석탑의 사리기는 제작시기가 우리 나라에서는 현재까지 가장 빠른 7세기인 것이 거의 확실한 데다가, 그 공예적인 아름다움으로 보더라도 우리 나라 사리장엄의 으뜸에 놓아도 전혀 손색이 없다. 아니, 세계 공예사 전체로 보더라도 그 속에 녹아든 상징성과 종교성, 그리고 기술적 탁월함에서 이만한 공예품을 찾아보기 어려울 듯하다. 따라서 앞으로 여기에 대한 보다 깊이 있는 연구가 나와서 선조가 이룩해 놓은 찬란한 공예미술의

신비를 우리 후손들이 학술적으로 재조명하는 작업의 기초가 되기를 기대하면서 별도의 장을 마련하여 이 두 사리기를 다루었던 것이다.

특히 이 부분은 국립문화재연구소에서 동 삼층석탑 사리장엄에 대한 보존처리와 실측 작업을 통해 내놓은 훌륭한 보고서가 있어서 내용과 사진 면에서 많은 도움을 받았음을 밝혀 둔다.

2003년 10월 홍제산방(弘濟山房)을 떠나며

申大鉉

| 차 례

Ⅰ. 사리장엄이란 무엇인가
사리장엄 연구의 의미와 방향

사리(舍利)는 오랜 옛날부터 불교 신앙의 대상 중 매우 중요한 위치를 차지하고 있었다. 그런 만큼 사리를 봉안하기 위한 장엄이나 각종 공양물은 당대 최고의 기술과 예술적 감각을 동원하여 제작되었다. 이 같은 장엄으로는 가장 먼저 사리기를 들 수 있을 것이며, 공양물로는 경전을 비롯하여 최고의 가치를 지닌 보석류 등이 포함된다.

사리를 봉안할 때는 탑 안에 사리공(舍利孔) 또는 사리실(舍利室) 등과 같은 별도의 공간을 마련하고 여기에 사리를 담은 사리기(舍利器)를 넣는데, 사리기는 여러 가지 재질과 형태로 만들어진다. 이러한 행위 및 결과, 사리봉안에 사용된 용기를 총칭하여 사리장엄(舍利莊嚴)이라 말한다. 장엄이라 함은 어떤 사물을 극려(極麗)하게 장식하거나 꾸민다는 뜻이다. 그러므로 사리장엄이라는 것은 사리를 장식하는 용기, 곧 그릇을 말한다 그리고 장식 외에 보존·보관의 의미를 아울러 지니고 있음은 물론이다. 사리장엄의 개념에 대해서는 Ⅱ장에서 좀더 깊이있게 다루었으니 그쪽을 참고해 주기 바란다.

이러한 사리장엄은 어느 시대에서든 깊은 신앙심이 뒷받침되어 제작되었기 때문에 종교미술품에 요구되는 규격화되고 엄격히 규정된 조형

범위를 벗어나지 않으면서도 예술품으로서의 고도의 정교함을 갖추고 있기 마련이다. 따라서 사리장엄에 대한 연구는 곧 금속공예미술의 정수인 동시에 불교신앙의 주요 대상에 대한 연구라는 측면에서도 매우 중요하다 하겠다.

사리신앙과 사리장엄은 인도에서 비롯되었으나 불교의 전파와 함께 중국·일본, 그리고 한국에 이르기까지 불교를 숭앙했던 아시아 여러 나라에 널리 분포되었다. 그리고 시대별, 나라별로 그 나라의 고유한 풍토와 관습과 인식에 맞추어 서로 다른 형식과 양식으로 발전해 나갔다. 한국도 예외는 아니어서, 인도 및 중국으로부터 유래한 사리신앙을 받아들여 그에 따른 사리장엄을 봉안하였으나 인도·중국에 비해 훨씬 다양하고 개성적인 양식을 창출, 발전시켜 나갔으니 뒤에서 말할 보각형(寶閣形) 사리기는 그 대표적인 용례라고 할 수 있다. 이 보각형 사리기 자체는 기본 모티프가 중국에 있어서 불상 또는 귀인들을 위하여 만든 보각(寶閣)의 지붕, 곧 천개(天蓋)에서 비롯되었으나, 통일 신라에서 이를 적극적으로 수용하여 사리기 양식에 적용하였으며, 더 나아가서는 경주 감은사(感恩寺)나 칠곡 송림사(松林寺) 사리장엄처럼 세계적으로 높은 수준의 사리기를 만들어 내었다. 물론 이 같은 수준 높은 공예품 창출의 배경에는 신라의 적극적인 대외 문화교류를 통하여 축적된 국제적 감각을 바탕으로 하여 성숙된 문화의식과 감각이 있었다.

이것은 비단 감은사나 송림사 사리장엄에 국한되는 것은 아니고, 경주 불국사(佛國寺) 삼층석탑 사리장엄 등도 역시 인도·중국과는 판이한 형식과 양식을 보여줄 뿐만 아니라 그 공예 예술성에서도 고대 동아시아 사리장엄의 대표적 작품으로 꼽아서 전혀 손색이 없다. 따라서 사리장엄이야말로 한국 고대의 불교공예 및 금속공예를 대표할 만한 분야이며, 불교적으로도 당대 신앙의 흐름과 내용을 이해하는

데 훌륭한 자료가 된다.

또한 사리장엄 자체는 공예품이라 할 수 있지만 감은사 사리장엄으로 대표되는 한국 고대의 사리장엄에는 형태 면에서 건축적 의장(意匠)이 매우 짙은데다가, 사리기의 표면 및 내면에 장엄된 문양 장식은 어느 것이나 조각적·회화적 요소를 짙게 담아내어 표현하고 있어 9세기 이전의 회화 자료가 극히 빈약한 현실에서 매우 중요한 실물 자료로서의 위상을 갖고 있다. 다시 말하면 사리장엄은 공예적 요소 한 가지만으로 설명될 수 있는 대상은 아니며, 건축·조각·회화의 전 부문에 걸친 시각으로 바라보아야 전체적으로 진정한 사리장엄의 조형 의지를 파악할 수 있다. 게다가 사리장엄은 불사리 신앙의 정수요 결정체라 할 수 있으므로 불교 교리적인 측면도 간과하지 않도록 세심한 주의를 기울여 접근해야만 한다.

이 책은 이처럼 불교의 신앙과 미술이 한 곳으로 집적되어 나타난 한국 고대 사리장엄에 대한 연구로서, 인도에서 발생한 사리신앙과 사리장엄이 어떻게 발전하여 주변국에 전파되었고, 당시 동아시아의 중심이었던 중국과 한국이 그것을 어떻게 수용하여 발전시켰는가에 대하여 살펴봄으로써 불교 문화의 커다란 테두리 안에서 사리장엄으로 상징되는 불교 공예가 어떤 방향으로 발전되었는가를 살펴보았다.

그 가운데에서도 특히 우리 나라 고대 사리장엄의 특징과 고유한 양식, 그리고 그 조형성에 대한 연구를 시도하였는데, 우선 고대에 있어서 사리·사리장엄 및 사리신앙의 개념과 인식에 대하여 알아보았다. 그리고 사리장엄의 발상지인 인도와 중국의 사리신앙 및 사리장엄의 방법, 사리기의 유형 등을 하나하나 예를 들었다. 인도 및 중국의 사리신앙 및 사리장엄 관계 지견은 우리 나라 고대 사리신앙 및 사리장엄을 이해하는 데 필수불가결한 요소가 되므로 이에 대한 연구는 매우 중요한 선행작업이라고 할 수 있다.

한국에서의 사리장엄의 제도와 의미는 인도·중국과는 그 역사적 발전의 궤적이 다소 달라 봉안 방식에서 한국 나름의 고유한 특성을 갖고 있는바, 이러한 사리장엄의 법식을 정밀하게 살펴야 한다. 이를 위해 우선 한국에 사리신앙이 도입된 상황을 문헌을 통하여 확인하는 작업이 필요하다. 공식적으로는 549년에 중국 양(梁)으로부터 처음 불사리가 신라에 들어왔고, 이어서 643년에 자장(慈藏) 법사가 역시 중국 당(唐)으로부터 불사리 100여 과를 들여오면서부터 시작된 사리 신앙은 신라에 의한 삼국통일을 배경으로 우리 나라 전 국토로 전파되어 나갔으며, 탑파 봉안에 따른 사리장엄이 매우 유행하였음은 현재 전하는 8세기 이후의 수많은 탑파를 통해서도 충분히 알 수 있다.

이렇듯 한국의 사리장엄은 인도 및 중국보다 훨씬 다양하게 나타나는데, 그 가운데서도 감은사·송림사 등 가장 오랜 예에 속하는 동시에 한국 특유의 양식을 지니는 보각형 사리장엄의 연원과 조형의 상징성은 매우 중요하다. 그래서 연구의 주된 방향을 한국 고대 사리장엄에 두었는데, 특히 삼국시대와 통일신라 사리장엄을 위주로 하였다. 또한 다종다양하게 나타나는 한국 고대의 사리장엄을 연구하기 위하여서는 우선 양식적인 분류가 필수적인 기본 작업이라 하겠는데, 아직까지는 이러한 작업에 일관성이 없었다. 그 까닭은 보각형 및 전각형, 또는 상자형 등과 같은 명칭에 대한 정확한 이해가 부족한 상태에서 논증이 이루어졌기 때문일 것이다. 따라서 이 책에서는 우리 나라의 사리장엄 양식을 보각형·상자형·호합형(壺合形)·복발탑형(覆鉢塔形)·다각 당형(多角堂形)·관함형(棺函形) 등으로 분류하여 그 범주에 속하는 사리기의 양식을 구체적으로 나름대로 체계화 계통화하여 논하였는데, 이는 아마도 국내외를 통털어서 처음 선보이는 작업이 아닌가 한다.

이 책에서는 또한 기존의 혼돈된 용어 사용을 지적하고 나름의 원칙에 따라 주요 작품별 양식 연구와 조형성에 대한 고찰을 시도하였

다. 그 결과 기존의 연구 가운데 양식 분류에 문제가 있다고 판단되는 것은 새롭게 재분류하였는데, 예컨대 불국사 삼층석탑 사리외함의 경우 상자형으로 보았던 기존의 시각에서 탈피하여 보각형 양식의 일종으로 파악하였다. 또한 신라시대 사리장엄 중 대구 동화사(桐華寺)의 비로암(毘盧庵) 삼층석탑 납석제 사리용기와 같은 형태는 인도의 복발탑형에서 파생된 것이 아니라 인도 고래의 원구형(圓球形) 사리용기에서 변모된 것으로 본 것 등이 그 예이다.

한편 우리 나라 고대의 사리장엄 중 가장 오래되었을 뿐만 아니라 공예적으로 볼 때도 가장 예술성 있는 작품으로 꼽히는 감은사 사리장엄에 대하여서는 특별히 심층적인 연구를 시도하였으니, 그것은 이 감은사 사리기가 지니는 공예사적 가치가 각별하기 때문이다.

감은사에는 동서 양탑이 현존하는데 그 각각의 삼층석탑에서 사리장엄이 발견되었다. 동탑의 사리장엄이 1959년, 서탑의 사리장엄이 1999년에 각각 발견되었다는 시기적인 차이는 있으나 두 사리장엄의 기본 양식은 거의 동일하므로 이 책에서는 일단 보존처리 기술이 월등히 발전한 상황에서 수습한 서탑 사리장엄을 중심으로 하여 각 세부의 양식과 조형의 상징성을 살펴보았다. 감은사 사리장엄은 특히 우리 나라의 특유한 사리장엄 양식인 보각형 사리기의 조형(祖形)으로 볼 수 있으므로, 이 같은 형태의 발생 배경을 중점으로 살핀 것인데, 그 가운데서도 천개 부분에 대하여 보다 세밀한 연구가 시급하다고 느꼈다. 동탑과 서탑 사리장엄이 기본적으로는 동일한 양식이라 하더라도 세부에서는 차이를 보이고 있으므로 이러한 차이에 대하여 하나하나 예를 들어 가며 비교한 것은 바로 그러한 이유 때문이다. 그런 다음에 감은사 사리장엄과 더불어 우리 나라 보각형 사리장엄의 또 다른 대표작인 송림사 사리기를 서로 비교함으로써 전각형 사리장엄의 구체적인 요소를 분석해 낼 수 있었다.

감은사 사리장엄은 692년에 조성된 동서 삼층석탑과 함께 봉안된
우리 나라에서 가장 고고한(高古)한 사리장엄에 속하며, 그 높은 수준의
공예성과 예술성은 한국뿐만 아니라 다른 나라의 예에 비추어 보아도
비교 대상을 쉽게 찾기 어려울 정도의 걸작으로 꼽힌다. 따라서 이
감은사 사리장엄에 대한 연구는 곧 고대 사리장엄에 대한 연구인
동시에 공예 기술과 공예 향유 능력에 대한 연구가 되어 당시 불교
문화의 또 다른 측면에 대한 학문적 지식을 얻게 해줄 것으로 믿는다.

Ⅱ. 사리·사리신앙 및
사리장엄의 개념

1. 사리와 사리신앙

1) 사리의 개념과 사리신앙의 성립

사리는 팔리(Pali)어 Sarīra의 한자 음역으로 석가불의 신골, 곧 석가 부처님 열반 후에 다비하여 나온 유골을 말한다. 사리 외에 설리라(設利羅) 또는 실리라(室利羅)라고도 쓰며, 유신(遺身)·영골(靈骨)이라고도 번역한다.

B.C. 480년 무렵, 석가 부처님이 인도 쿠시나가라(Kusinagara)의 사라쌍수(沙羅雙樹) 아래에서 열반하자 제자들이 인도의 전통적 장법(葬法)대로 화장, 곧 다비하였는데, 이때 불사리가 처음으로 나왔다. 제자 및 신도들은 이 사리를 봉안하기 위하여 탑파를 건립하였고, 그때 불사리가 팔분(八分)되어 각 부족으로 나누어졌다. 팔분된 이 불사리는 그 뒤 아소카(Aśoka, B.C. 272?~222?) 왕이 다시 84,000립으로 분사리(分舍利)하여 인도 전역에 탑파를 건립하고 그 안에 봉안하였다고 전한다.(사진 1) 따라서 이러한 고사로부터 불탑뿐만 아니라 불사리

사진 1. 分舍利圖. 키질 제224굴 벽화. 동경국립박물관 소장

신앙이 비롯하였다고 할 수 있다. 이 같은 84,000립 분사리 전설은
그 사실 여부를 떠나 당시 사리에 대한 신앙이 얼마나 컸던가를 잘
보여주는 것이라 하겠다. 인도에서 사리는 이렇게 불멸(佛滅) 직후부터
치성공양의 대상이 되었고, 그 뒤 불교의 전파와 더불어 동양 각국으로
이운봉안되어 공양되었다.

한편 기원후 1세기 무렵 중국에 불교가 전래하면서 진신사리(眞身舍
利)가 함께 전래되었고, 이를 통해 중국에도 사리신앙이 전파되었다고
믿어진다. 이어서 전국 각지에 탑파가 세워지게 되면서 중국의 불교도

들도 사리 봉안을 염원하게 되었으니, 사리신앙의 고조는 곧 불탑 건립과 밀접하게 연관을 맺으며 이루어져 왔다고 할 수 있다.

한국에서도 신라의 자장이 중국으로부터 불사리를 이운해 왔다는 『삼국유사(三國遺事)』 등의 기록으로 미루어 볼 때 적어도 7세기에는 사리신앙이 보편화되었다고 생각되는데, 7세기 이후에 유행하는 건탑(建塔)의 기운과 맞물려 더욱 그러하였을 것이다. 왜냐하면 탑에는 사리 봉안이 필수이기 때문이다.

물론 수백 수천에 달하는 탑에 모두 불사리가 봉안되었다고 볼 수는 없다. 아무리 불사리가 많았다고 하더라도 그것은 물리적으로 불가능하기 때문이다. 하지만 법사리(法舍利)라는 것이 있어서 진신사리를 대용함으로써 이러한 문제를 해결할 수 있었는데, 그에 대해서는 뒤에서 자세히 말하겠다.

이렇듯 인도에서 비롯된 사리신앙은 그 뒤 불사리 자체를 곧 불신(佛身)으로 보는 관념으로까지 확대되었다. 그리고 불교와 더불어 사리신앙도 함께 동양 각국으로 전파되어 그 전래국에서도 예외 없이 불탑과 더불어 존숭되었다. 인도를 비롯하여 중국과 한국의 이러한 사리신앙과 사리신앙의 실제에 대해서는 다음 장에서 자세히 설명할 것이다.

2) 사리의 종류

사리는 대체로 부처님의 진신사리를 의미하는 신사리(身舍利)와 부처님의 신골은 아니지만 고귀한 정신이 깃들여져 있고 불법(佛法)이 담겨 있다고 생각하는 불경 등을 가리키는 법사리(法舍利)로 크게 나누어 볼 수 있다. 법사리는 법신사리(法身舍利)라고도 한다. 법사리에는 좀더 후대에 와서는 불경뿐만 아니라 부처님의 의발(衣鉢), 그리고 금·은·유리·수정·마노 등의 보석까지 포함되는데 이 모두를 불사

리와 동격으로 인식하였다. 이것은 사리란 단순한 육신적 결정체가 아니라 진리 또는 불법을 나타내는 법신적인 결정체이므로 불사리와 마찬가지로 신앙될 수 있다는 관념이 성립되었기 때문이다.

조금 어려운 말이기는 하지만 결국 법신이라는 것을 경전에 입각하여 말해 본다면 여여여여지(如如如如智) 그 자체이며, 이 여여여여지는 모든 장애를 제거하고 모든 선법(善法)을 갖추고자 하는 인식의 노력이라는 것이다.[1]

진신사리[불사리]와 법신사리[법사리] 외에 후대에 와서는 승려가 입적하여 다비한 뒤에 나오는 승사리(僧舍利)까지 넓은 의미에서 사리라고 통칭하게 되었다. 그렇지만 봉안하는 곳의 명칭만은 불사리 및 법사리는 보통 탑 안에다 봉안하였으므로 불탑이라 부르며, 승사리의 봉안처는 불탑과 구별하여서 부도(浮屠)라고 하는 등 서로 따로 구분하여 불렀다.

한편 진신사리도 전신사리(全身舍利)와 쇄신사리(碎身舍利)의 두 가지로 나누어 볼 수 있다. 전신사리는 다보불(多寶佛)과 같이 전신이 그대로 사리인 것을 말하고, 열반 뒤에 다비하여 나온 사리를 쇄신사리라고 한다.[2] 보통 우리가 사용하는 사리라는 말은 쇄신사리를 뜻하는데, 그러나 사리의 원어인 팔리어의 Śarīra는 본래 전신사리를 뜻하는 단어이고 쇄신사리는 따로 Dhātuya라 하였다는 말도 있다.[3] 결국 Śarīra의 의미가 후대에 가서 확대되어 사용되었다고 보아야 할 듯하다.

1) 李箕永,「佛身에 관한 연구」,『佛敎學報』, 제3·4合輯, 東國大學校 佛敎文化硏究所, 1966. 또한 佛身에 관한 경전상의 언급은『金光明經』(大正藏經 664권)에 다음과 같이 보인다. "善男子 云何菩薩摩訶薩了別法身 爲欲滅除一切煩惱等障 爲欲具足一切諸善法故 惟有如如如智 是名法身".

2) 耘虛龍夏,『佛敎辭典』, 東國譯經院, 1961,「舍利」條.

3) 塚本善隆 等 編,『望月佛敎大辭典』제2권, 世界聖典刊行協會, 1936, 2185쪽.

2. 사리장엄

사리장엄은 탑파 등에 봉안되는 사리기를 포함하는 사리기 전체를 두고 하는 말이다. 흔히 사리구라고 하면 사리함 같은 용기만 떠올리지만 그건 보통 쓰는 말이고, 이 말을 학술적으로 구사하게 될 때는 공양구 전체를 가리키게 된다. 사실『금광명경(金光明經)』이나『무구정광대다라니경(無垢淨光大陀羅尼經)』등에도 이미 사리의 무한한 공덕과 복덕에 대한 인간의 종교적 발원으로서 사리를 중심으로 탑 안에 모든 기물을 장엄한다는 말이 있는 것을 보면, 예로부터 사리기에 대한 정의가 매우 넓었음을 알 수 있다. 결국 사리구란 직접 사리가 봉안되는 사리기뿐만 아니라 그 밖에 함께 넣어지는 사리공양품 일체를 아우르는 말로 이해하면 된다.

즉 사리기는 사리를 봉안하기 위한 용기들을 뜻하는 말로서, 사리를 직접 안치하는 사리병을 포함하여 그 사리병이 놓이는 사리내함, 사리내함을 싸고 있는 사리외함, 그리고 최종적으로 사리외함이 안치된 석함(石函) 등이 모두 여기에 해당된다.

사리기의 재질은 금・은・동・옥・마노・유리・수정・목・석・토 등 매우 다양하다. 그 중에서도 이른바 칠보가 전부 법사리에 해당하므로 사리기에는 주로 귀금속이 많이 사용되었다. 그리고 이러한 귀금속 및 칠보를 사리장엄으로 사용한 것에 대해서는『보협인경(寶篋印經)』에 다음과 같은 말이 보인다.

若復有人 用於七寶 如法加持 雕作諸佛及菩薩 種種莊嚴 安置塔中

이것은 곧 물리적으로 한정된 불사리만 고집할 것이 아니라 칠보와 같은 지보(至寶)도 불사리처럼 생각하여 탑파에 공양하고, 또 이것으로

사진 2. 경주 황룡사 구층목탑 찰주본기

불보살을 만들어서 여러 가지로 장엄하여 탑 속에 안치해도 괜찮다는 친절한 안내로 보면 될 듯하다.

1) 사리기의 구성

그렇다면 사리기는 어떻게 구성될까. 구성이라는 말에는 단일 품목이 아니라 여러 개체가 조합된다는 의미가 있다. 사실 말 그대로 사리를 담는 사리기가 단 하나로 이루어지는 경우는 거의 없고 대체로 여러가지 용기가 중첩되어 봉안되고 있다. 말하자면 사리를 담는 사리병이 있다면 이것을 다른 형태의 용기로 몇 겹씩 포개는 것인데, 말할 필요도 없이 귀중한 사리를 보호하고 장엄한다는 의도이다. 일반적으로 사리기는 외함과 내함, 그리고 사리병 등으로 분류된다.

겉에서부터 보면, 먼저 외함은 내함을 싸고 있는 외부 용기로서 주로 석함(石函)이 사용된다. 중국의 경우는 당대(唐代)까지 탑의 지하, 곧 지궁(地宮)에 별도의 공간을 만들고 여기에 사리를 장치하였으므로 습기로부터 보호한다는 차원에서 석함이 있는 경우가 대다수이지만, 우리 나라의 경우는 석탑의 기단부·탑신부·옥개석의 일부를 파내어

만든 공간을 사리장치 시설로 사용하였기 때문에 이들이 곧 석함을 대신하는 경우도 제법 있다.

그렇지만 대부분은 석함을 별도로 만들었는데, 더러 이 안에 탑의 건립 연도와 배경 등을 적은 탑지(塔誌), 또는 탑지석을 넣고 사리 봉안의 인연 등을 기록해 놓기도 하였다. 이러한 문자를 통하여 탑과 건립의 시기 및 사리장엄의 연도 등을 알 수 있으므로 매우 귀중한 자료임은 말할 것도 없다.

중국은 인수사리탑(仁壽舍利塔)의 탑지석이 대표적인 예에 속하고, 우리의 경우는 신라 황룡사 구층목탑의 찰주본기(刹柱本記)(사진 2)가 그러한 예에 속한다. 혹은 탑지석을 별도로 만들지 않더라도 내함 용기 자체에 글을 새기기도 하는데, 예컨대 경주 황복사(皇福寺) 삼층석 탑에서 발견된 금동 상자형 내함 뚜껑의 내부 표면에 기록된 문자가 그러한 경우에 해당한다.

내함은 사리병을 안치하는 용기인데, 형태는 합(盒)·호(壺)·복발 (覆鉢)·원통(圓筒)·병(瓶)의 모습 등이고, 재질은 주로 금·은·동· 청동·수정·곱돌[蠟石] 등이다.

이렇게 사리함이 내함과 외함 등으로 나누어지게 된 배경은 보관상의 이유 외에, 석가 부처님의 열반 뒤 유골을 봉안할 때 외함은 철곽(鐵槨) 으로, 그리고 내함은 금관(金棺)을 사용하여 안치하였다는 경전상의 내용과도 어느 정도 관계가 있는 듯하다.[4]

내함 안에는 직접 사리를 봉안한 사리병이 놓인다. 사리병은 유리제 품이 가장 많고, 그 밖에 수정·금·은·금동·청동·호박·마노 등으로 만든 것도 있다. 사리병에 대해서는 이 책의 「10. 한국 사리병의

4) 新修大藏經 2041卷 『釋迦氏譜』 94쪽의 b, "……又出北門 度熙連河 天冠寺中 各嚴中 具 以輪王法供辦葬具 香水浴己 劫具周纏 內金棺中 外鐵槨盛 沈檀名香上 將欲加火 而天滅之 持迦葉故……".

양식과 유례」에서 자세히 설명하였다.

2) 사리 및 사리장엄의 봉안 법식

사리나 사리장엄은 주로 탑에서 발견되고 있으므로 그 형태를 지금 우리가 보면서 말하고는 있으나, 그것은 하나의 결과만을 볼 뿐이지 실제로 어떤 절차 혹은 어떤 방식으로 사리를 봉안하였는지에 대해서는 잘 알 수 없다. 다시 말하면 현재 우리가 보는 사리기 외에 사리봉안에 관한 무형적인 행위 의식이 분명 있었을 터인데 그것을 알 수 없다는 것이다.

다만 우리 나리의 경우에는 단편적이나마 문헌을 통해서 이를 짐작해 볼 수 있다. 예를 들어 경주 황룡사의 찰주본기 가운데,

……礎臼之中 有金銀高座 於其上安 舍利琉璃瓶 其爲物也

라는 기록이 있어 금은고좌(金銀高座) 위에 유리 사리병을 안치하고 불사리를 봉안하였음을 알 수 있다. 이 기록은 실제로 사리장엄이 발견된 현상과 대체로 일치한다. 그렇지만 이 역시 사리장엄 봉암 법식에 대한 완벽한 기록은 되지 못한다.(사진 3)

그런데 「양산군축서산통도사금강계단봉안세존사리(梁山郡鷲棲山通度寺金剛戒壇奉安世尊舍利)」라는 글에 신라시대 사리장엄 법식의 한 단면을 보여주는 내용이 있어 참고가 된다. 관계된 부분을 뽑아 보면 다음과 같다.

慈藏律師……師以貞觀十七年還國 住芬皇寺 經行數年 丙午歲 與善德王 共行到鷲栖山 築金剛戒壇 周回四面 皆四十尺 其中以石函置之 其內以石

사진 3. 중국 돈황벽화 중 사리봉안도

床安之 其上以三種內外函 列次奉安云 一函則安三色舍利四枚 一函則安
齒牙二寸許一枚 一函則安頂骨指節 長廣或三寸或二寸許數十片 以貝葉
經文置其中 以蓋石覆之 四面上下三級七星分座 四方四隅八部列立 上方
蓮石 以鍾石冠之

자장율사는……정관 17년(643)에 불사리 등을 봉안하고 귀국하여
분황사에서 몇 해를 머무르다가 병오년(646)에 선덕왕과 더불어
축서산에 행행하여 금강계단을 쌓게 하였다. 금강계단은 둘레의
네 면이 46척인데 그 중앙에 석함을 놓았다. 그 속에 석상(石床)을
안치했으며, 또 그 석상 위에 세 종류의 내외함을 차례로 봉안했다.
1함에는 3색 사리 4매를 봉안했고 또 다른 1함에는 2촌 가량의

치아 1매, 그리고 나머지 1함에는 길이와 너비가 각각 2～3촌 가량 되는 정골(頂骨) 수십 조각을 봉안했다. 또한 패엽경문(貝葉經文)을 그 중앙에 안치하여 뚜껑돌로 덮었는데, 네 면 상하 3단에 칠성(七星)으로 분좌(分座)했고, 사방 네 귀에는 팔부신장을 열립(列立)시켰으며, 위쪽의 연화대석(蓮華臺石)은 석종(石鍾)으로 덮었다.[5]

위의 내용은 『삼국유사』의 관련 기록을 어느 정도 윤색한 것으로 믿어지는데, 일단 이 기록대로라면 황룡사의 사리장엄이 '초구(礎臼)' 속의 '금은고좌(金銀高座)' 위에 봉안된 것과는 조금 달리 통도사의 사리탑에는 심초석에 석함을 놓고, 또 그 속에 놓이는 석상(石床) 위에 3종의 사리함을 봉안한 것이 된다.

매우 빈약한 기록이기는 하지만 이상의 문헌자료를 통하여 사리장엄을 거행하던 법식을 짐작할 수 있는데, 우리가 탑을 수리 또는 발굴하면서 확인하는 실물과 어느 정도 근접하고 있음을 알 수 있다. 이것은 일종의 의식과 절차였다고 할 수 있을 듯하다.

5) 『朝鮮佛敎通史』 下編, 1017～1018쪽.

Ⅲ. 인도·중국의
사리신앙과 사리장엄

1. 인도

1) 불사리 분배의 역사와 사리신앙의 발생

지금부터는 불사리가 역사상 어떤 경로를 거쳐 봉안되었고, 또 그 불사리가 무슨 이유로 존숭되게 되었는지, 그리고 나아가 그렇게 이루어진 불사리 신앙이 한국과 중국에 전파되어 어떻게 발전해 나갔는지를 알아보겠다.

먼저 인도에서 불사리가 처음 봉안되었던 과정을 알아본다.

역사상 실존 인물인 석가모니 재세중의 인도는 대륙이 통일되지 못하고 수십 개 국으로 분열되어 있었다. 그래서 석가 부처님의 열반 뒤 다비하여 나온 불사리는 여러 나라로 흩어지게 되었다. 우선 열반처인 쿠시나가라에 사는 말라(Malla) 부족이 사리 소장의 우선권을 지녔고, 나머지 불사리는 그 밖의 다른 일곱 부족에게 배분되었다. 일곱 부족이 어떻게 선별되었는가에 대해서는 자세하지 않다. 지리적으로 쿠시나가라에 가까워서 얻기가 쉬웠는지, 혹은 석가 부처님과 특별한

인연이 있어서였는지는 잘 알 수 없다. 어쨌든 말라 족을 포함한 여덟 부족은 불사리를 얻은 다음 각각 비슷한 형태의 건조물을 세워 불사리를 봉안하였는데, 당시 사람들은 그것을 스투파(Stupa)라 불렀으니, 바로 지금의 탑파를 말한다.

또한 불사리를 팔분할 당시 그것을 정확하게 나누기 위하여 사리의 계량에 사용하였던 병(瓶)과 다비시의 땔감으로 썼던 초탄(焦炭)까지 신성시하여 그것만을 봉안하기 위한 탑 2기까지 포함하여 석가 입멸 직후 10기의 탑이 건립되었다고 한다. 땔감으로 쓴 나무의 타고 남은 재[灰]인 초탄을 귀하게 여긴 것은 신성한 불신(佛身)의 다비에 사용한 것이기 때문이라고 여겼으니, 당시 사람들이 석가 및 불사리에 대하여 어느 정도의 신앙심을 지녔었는지 잘 알 수 있다. 그리고 계량에 사용하였던 병에 얽힌 뒷이야기도 전하는데, 그것은 조금 뒤에 말하기로 한다. 아무튼 이러한 '사리 팔분'의 경과나 결과는 소승(小乘) 불교에 속하는 『열반경(涅槃經)』류를 중심으로 한 여러 자료에 수록되어 널리 전하고 있다.

각 경전은 세부에서 다소 다른 점은 있으나, 각지의 일곱 부족이 석가모니의 입멸 소식을 전해 듣고 불사리의 배분을 요구하러 쿠시나가라에 온 사실에 대해서는 대체로 일치하고 있다. 이 일곱 부족에 대해서는 단순히 '변경의 8국', 또는 아사세(阿闍世)와 '나머지 7국왕 및 비야라(毗耶羅)의 제리거등(諸離車等)'이라고 대략적으로 언급하고 있을 뿐이다.[1]

아무튼 이렇게 봉안된 이 불사리는 그로부터 100~200년 뒤 돈독한 불교 숭배자이자 절대권력을 지녔던 한 사람에 의해 꺼내어져 재봉안된다. 그 주인공은 B.C. 3세기 중엽 인도 대륙 전역을 아우르는 최초의

1) 「インドおよび周邊の舍利容器」, 『佛敎藝術』 188호, 每日新聞社, 1990.

통일국가를 세운 아소카(Aśoka, B.C. 272?~B.C. 232?) 왕이다. 그는 8탑에 각각 봉안되었던 팔분 불사리 중 나가(Naga) 지역에 세워진 탑을 제외한 7탑 안의 사리를 꺼내고 그것을 다시 84,000립으로 나눈 다음 인도 각지에 84,000기의 불탑을 세워 봉안했다는 전승이 전하고 있는 것이다.

아소카 왕은 인도 역사상 대단히 중요시되는데, 극과 극의 행적을 보이는 인물이다. 중국에 인도 불교가 소개되면서 한문으로 번역된 경전에는 소리를 빌어서 아육왕(阿育王), 혹은 아수가(阿輸迦)로 표기 되어 있다. 아육왕이라는 이름은 우리에게 일찍부터 알려져 『삼국유 사』에도 그와 관련된 이야기가 전하고 있다.

그는 조부 찬드라굽타가 세운 마우리아 왕조(B.C. 321~B.C. 184)를 이어받은 뒤 통일을 이루었는데, 당시 인도의 대부분과 아프가니스탄 남부에 미치는 광대한 영토를 하나의 왕조 안에 편입시켰다. 그는 인도를 최초로 통일함으로써 정치와 문화를 발전시켰으며, 자신의 영역 내에 통일된 이념을 강조하는 조칙(詔勅)을 수많은 석주(石柱)와 암석에 새겨 넣었다. 아프가니스탄의 칸다하르에서 발견된 석주 가운 데는 그리스어, 또는 아마르어로 새겨진 것도 있다. 한편 후대의 불교도 입장에서 보더라도 불교를 크게 진작시켜 그 전까지 인도 내에서만 신앙되던 지역종교에서 나아가 세계종교로 성립될 수 있는 토대를 이루게 하였으므로 전륜성왕으로까지 추앙 받고 있다. 하지만 그가 이렇게 인도 역사상 가장 위대한 왕조 가운데 하나로 꼽히는 통일국가 를 세우고 유지해 나간 이면에는 피비린내 나는 살육전쟁이 있었다. 그는 왕위에 오른 지 얼마 안 되어 통일전쟁을 시작하였고 결과는 승승장구였다. 9년째 되던 해는 드디어 모든 부족이 항복하고 인도의 남동부, 오리사 해안의 칼링가(Kalinga) 부족만 마지막으로 남았다. 칼링가 부족은 아소카 왕의 군대에 완강히 저항하였고, 그런 만큼

피해도 컸다. 어느 기록에 따르면 아소카 왕은 보복으로 수십만에 이르는 전 부족을 한 사람도 남김없이 몰살시켰다고 한다. 그 뒤 아소카 왕은 전쟁의 참상을 반성하고 불교를 신봉하게 되었으며, 그 뒤로는 무력에 의한 정복을 중지하였다고 한다. 아마 그가 불사리를 84,000립으로 나누어 전국에 탑을 세우고 봉안하게 한 것도 바로 그러한 참회심에서 나왔을 것이다.

어쨌든 위에서 말한 불사리에 관련된 두 가지 전승, 곧 사리 팔분과 아소카 왕에 의한 84,000 분사리 이야기는 인도의 역사서에 기록된 것이 아니고 사료 검증을 할 수 없는 불교 경전이나 전설 등으로 전하는 것이므로 모든 것이 다 정확하다고 말하기는 어렵다. 하지만 어느 정도는 역사적 사실을 바탕으로 하여 거기에 후세에 윤색이 많이 가해졌다고 보아야 하겠다. 그리고 이를 통하여 불교 발생 직후부터 불사리 신앙이 성립되었고, 이후 불교세력의 신장과 사리신앙의 발전이 급속도로 진전되었다는 사실을 알 수 있다.[2]

그런데 사리 봉안의 최초 역사는 불사리 신앙의 성립과 발전을 이해하는 데 중요하므로 사리 분배 과정을 좀더 살펴보기로 한다.

앞에서 말한 일곱 부족은 석가모니의 유골을 처음 다비했던 쿠시나가라의 말라 부족에 대해서 자신들에게도 사리를 나누어 줄 것을 요구하였다. 그러나 말라 부족은 석가모니는 자신들의 땅에서 입멸하였으므로 자신들만이 사리를 공양하여야 한다고 하면서 요구를 거절하였다. 이에 반발한 일곱 부족은 사리를 빼앗기 위해 연합군을 결성, 진격하여 결국 쿠시나가라 성을 포위하기에 이르렀다. 이때의 사태가 얼마나 급박하였는지에 대해서는 경전에 자세히 기록되어 있다. 특히 『불반니원경(佛般泥洹經)』에서는 말라 부족 외의 7국의 군사가 "명령에 따르지

2) 진신사리에 대한 최초의 사리 분배가 이루어진 8탑에 대해서는 杉本卓洲, 『インド佛塔の研究』, 1984, 제2편 제3장 「舍利八分と十塔建立の傳說」 참고.

않고 쳐들어왔다"고 하였으며, 『근본설일체유부비나야잡사』에서는 7왕의 내습에 대항하여 말라 부족의 구시나(拘尸那) 성중의 용감한 남녀가 활을 들고 교전 준비에 들어가는 등 사태는 그야말로 일촉즉발의 상황이었다고 기록되어 있다. 당시의 상황에 대해서는 각 경전을 통해서 보건대 특히 마가다의 아사세가 강경하여 7왕의 지도자적 역할을 하였다는 인상이 짙다.[3]

한편 이처럼 사리를 둘러싼 분쟁이 격심하였던 데에는 분명 어떤 이유가 있었다. 팔리어 경전인 Mahāparinibbāna Suttanta에 의하면 마가다국 외의 6부족은 그들이 석가모니와 같은 종족임을 이유로, 또한 바라문들은 그들이 바라문 종족인 점을 이유로 사리를 요구해 왔는데, 이 같은 점만으로는 사리 요구의 진정한 이유를 읽을 수 없다. 다른 경전들도 7부족이 크샤트리아 종족인 점, 석가모니를 스승으로 경모해야 한다는 점, 석가모니는 그들 모두의 자부(慈父)라는 점을 등을 들어 사리를 요구한 것으로 적고 있다. 그러나 이러한 이유가 있었다 하더라도 사리를 봉납한 스투파는 분묘라든가 기념탑적인 성격을 갖고 있으므로 이 쟁탈전의 격렬함을 온전하게 설명하기는 어렵다. '명령에 따르지 않으면서'까지 자신의 땅에 사리탑을 세우고자 격렬하게 행동한 배후에는 스승에 대한 단순한 경모라기보다는 사리에 대한 강렬한 집착이 있었던 게 아닌가 추측된다.

어쨌든 사리를 둘러싸고 벌어진 위기는 그러나 전혀 새로운 곳에서 해결책이 나왔다. 바로 드로나(Drona)라는 바라문(婆羅門)에 의하여 중재가 이루어진 것이다.

바라문이란 흔히 브라만(Brahman)이라고 부르는데, 인도의 카스트 제도에서 가장 높은 지위인 승려 계급을 말한다. 기원전 10세기 무렵

3) 山田爾明, 「舍利信仰のひろがり」, 『佛教東漸』(龍谷大學350周年記念學術企劃出版), 思文閣出版, 1991, 13쪽.

아리안족이 인도로 이주하면서 선주(先住) 민족을 정복하고 동화시켜 가는 과정에서 카스트 제도라고 하는 인도 특유의 세습적 신분제도가 형성되었는데, 브라만을 비롯해 크샤트리아(무사), 바이샤(서민), 수드라(노예) 등의 4성(姓)이 그것이다. 브라만은 네 계급 가운데 가장 높은 지위로 승려 또는 제사장을 뜻한다. 브라만은 브라만교의 교조(敎祖)인 범천(梵天)의 후예로 그의 입에서 탄생하였다는 이야기가 전하며, 제사와 교법(敎法)을 다스린다. 이들은 크샤트리아·바이샤와 함께 종교적으로 재생할 수 있다 하여 드비자[再生族]라고도 한다. 브라만교 이후 힌두교의 제사는 브라만 계급 사람들에 의해 이루어졌으므로 그들은 나머지 세 계급에 비해 절대적 권력과 지위를 독점하였으며, 이러한 독점적인 지위를 유지하기 위하여 1947년 카스트 제도가 법적으로 철폐되기까지 각 계급 상호간에 교류 및 혼인 등이 금지되어 있었을 정도이다. 현재 인도 사회에는 이러한 계급 구분이 법적으로 금지되어 있지만 실제로는 여전히 그 유습이 남아 있고, 이는 수억 인구를 가진 인도의 발전에 큰 걸림돌이 되고 있다.

그런데 앞에서 사리를 둘러싼 분쟁을 해결한 바라문이 '드로나'라고 말했는데, 사실 이 바라문의 이름이나 출신에 대해서는 확실하지가 않다. 『대반열반경』에서는 토나, 『유행경』에서는 아사세 왕의 신하인 향성(香姓), 『불반니원경(佛般泥洹經)』에서는 천제의 화신 둔굴(屯屈), 『반니원경』에서는 아사세의 신하 모궐(毛蹶), 『대반열반경』에서는 구시나 성중의 도로나(徒盧那), 『십송률』권60에서는 두나라(頭那羅) 부락의 성연(姓烟), 『대반열반경』에서는 Dhūmrasa-gotra(香姓·姓烟), 『근본설일체유부비나야잡사』권38·39에서는 돌로나(突路拏), Dul ba phran tshegs kyi gzhi에서는 bre bo dang mnyam pa로 각각 나와 있다. 그리고 그 밖에서는 드로나 크루프, 또는 향성(香姓) 크루프 등으로 나와 있는데, 어느 책에서나 공통된 것은 '바라문'이라고 한

점이다.

아무튼 드로나라는 바라문은 전장 한가운데에 나아가 양쪽을 설득하며 석가모니가 생전에 자비로운 마음과 인내 등을 가르쳤다는 점을 들어 전쟁을 막았다. 그리고는 하나의 해결책으로서 "널리 사방에 스투파를 세우자"는 것을 제시하여 사리를 똑같이 8분하는 쪽으로 의견을 모았다. 그리고 몸소 불사리를 균등하게 팔분하여 여덟 나라에 나누어 준 다음, 그 자신은 그러한 수고에 대한 대가로 분사리의 계량에 사용한 병 하나만을 고향으로 갖고 돌아가 병탑(瓶塔)을 세웠다고 한다.

『대당서역기(大唐西域記)』와 같은 고대 기행문이 이러한 사실을 다음과 같이 전하고 있다.[4]

> ……此東南行百餘里 至一窣堵波 基已傾陷餘 高數丈 昔者 如來寂滅之後 八國大王分舍利也 量舍利 波羅門 蜜塗瓶內 分授諸王 而波羅門 持瓶以歸 旣得所黏舍利 遂建窣堵波井 瓶內置 因以名焉 後無憂王 開取舍利瓶 改建 大窣堵波 或至齋日時 燭光明……

이것이 과연 역사적 사실인가에 대해서는 이견이 없지 않다. 범어로 drona(팔리어에서는 dona)는 본래 '용기(容器)'라는 뜻인데, 나중에 그 의미가 좀더 확대되어 계량을 위한 용기 또는 용량의 단위를 가리키는 말인 'drona'가 되었다. 이것을 한역하면 곡(斛)이 된다. 이렇게 본다면 분배 때 사용한 병 또는 분배된 사리의 계량을 가리키는 '드로나' 가 경전상[5]의 '바라문 드로나'로 의인화되어 고대 벽화(사진 4)에까지

4) 玄奘, 『大唐西域記』 권제7 「戰主國」條.
5) 예컨대 다음과 같은 경전에 그러한 말이 보인다. 『大般涅槃經』, 『大般涅槃經』, 『十頌律』 권60, 『根本說一切有部毘奈耶雜事』 권38 · 39, Dul ba phran tshegs kyi gzhi.

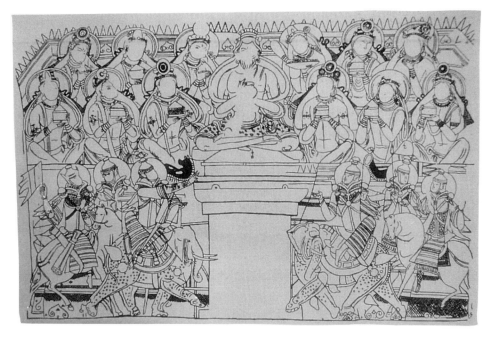

사진 4. 키질 제8굴 舍利八分圖 벽화

드로나라는 인물로 그려지게 된 것이 아닌가 생각된다. 그리고 이
때의 병을 가리켜 '사리를 넣은 항아리', 혹은 사리를 계량하기 위한
병이라고 한다.

　하지만 현재까지 대부분의 사람들은 드로나라는 바라문의 존재를
믿고 있다. 그런데 이렇게 수고를 아끼지 않았던 드로나에게 과연
아무런 이득이 없었을까? 그는 단순히 평화의 수호자라는 역할로만
그친 것일까?

　그렇지 않다. 일부 경전에는 드로나가 미리 병 안쪽에 꿀을 발라
놓아 일곱 부족 앞에서 병을 뒤집어 사리를 꺼낼 때 몇 개는 달라붙어
떨어지지 않게 하였고, 이것들을 중재 후 자신의 고향으로 가져갔다고
말하고 있다.6) 이에 대해서 『불반니원경』에는 다음과 같은 언급이

있다.

雙卷泥洹云 諸王嚴四兵至 請以義和 不者力爭有婆羅門曰 如來遺身廣利
一切 當分供養 前以上牙 送阿闍世以副傾遲 以石瓶塗蜜用分八國了 己請
者瓶諸議以賞之 又乞地灰炭四十九斛 依起四十九塔 諸王得分便起八塔
瓶灰炭及髮爲十一

『니원경』에 다음과 같이 나와 있다. "여러 나라의 근왕병들이 다다르
자 화평을 도모하여 전쟁을 일으키지 않으려고 한 바라문이 나섰다.
그는 말하기를, '여래의 유신(遺身)을 갖고서 한 치라도 이로움을
도모해서는 안 됩니다. 당연히 여럿으로 나누어 여러 나라에서 공양
되어야 하지요' 하였다. 그는 석병 안에 꿀을 발라 놓고 거기에
팔등분한 사리를 넣어두었다. 그는 각국에게 청하여 자신에게는
중재를 성공한 답례로 이 석병만을 받게 해 달라고 말하여 허락을
얻어냈다. 그리고 석가여래의 유신을 다비하고 남은 흙과 재와 숯을
수습하도록 하였는데, 모두 49곡(斛 : 1斛은 10말)이나 되었다. 이에
따라 전부 49기의 탑을 세웠고, 각국의 왕은 제각각 얻은 불사리를
자신의 나라에 탑을 세워 봉안하여 전부 8기의 탑이 건립되었다.
여기에 다비할 때 사용한 재와 숯을 봉안한 병과 석가여래의 머리카락
을 봉안한 탑까지 하면 모두 11기의 탑이 세워진 것이다."

어떻게 보면 드로나는 단순히 국가 간의 큰 분쟁을 해결한 기념품으
로서 병을 가져갔던 것이 아니라, 오로지 불사리를 얻기 위한 교묘한
술책을 쓴 것이라고도 할 수 있다. 그의 속셈이야 어떠하든 간에,
만일 그렇다면 그가 고향에 세운 병탑(瓶塔) 역시 실은 사리탑이라고
해야겠다.

그러나 『불반니원경』에는 이 바라문이 둔굴(屯屈)이며, 실은 사리를

6) 大正藏經 2041卷 『釋迦氏譜』 94쪽의 b.

자국으로 가져가서 공양하기를 희망한 '천제(天帝)'의 변신이라는 말이 나온다. 그리고 두굴이 사리의 분배에 '천상(天上)의 금앵(金罌)'을 사용했다고 하므로 이 천제는 천상의 신, 아마도 불전(佛傳)이라든가 쟈타카(Jataka)에 여러 차례 등장하는 인드라 신, 곧 제석천(帝釋天)을 가리키는 듯하다. 사리를 얻은 방법도 앞에서 말한 바와 같이 금앵, 곧 금으로 만든 항아리 안쪽에 꿀을 발라둠으로써 사리를 얻었다고 한다. 이 신화는 신들도 또한 사리에 강한 관심을 갖고 있었음을 말하는 것으로 매우 흥미로운 이야기이다.

한편 또 다른 여러 경전에서는 드로나 외에 이 사리 또는 다비한 초탄(草炭)을 구하러 온 사람이 있었다는 이야기를 전하고 있는데, 그 남자를 크샤트리아,[7] 혹은 그저 바라문이라고만 말하고 있다.[8]

사리 분배에 대한 이러한 일련의 바라문들의 관여는, 석가 입멸 직전에 아난타가 석가의 사리 공양을 어떻게 할 것인가를 물었던 것에 대하여 석가모니 스스로가 다음과 같이 대답한 사실과도 관계가 있다.

> 아난타여, 너희들은 여래의 사리 공양에 구애받지 말아라. 아난타여, 너희는 최고선(最高善)에 대하여만 노력하라. 최고선을 위하여 불방일(不放逸)·열심(熱心)·정근(精勤)에 힘쓰도록 하라. 아난타여, 여래에 대한 신심을 갖는 크샤트리아의 현자와 바라문의 현자와, 자산가의 현자가 있는데, 너희가 굳이 여래의 사리 공양에 관심을 가질 것인가 ! (『대반열반경』)

이와 같이 출가자는 수행에 전념하고 사리 공양은 크샤트리아·바라

7) 『대반열반경』에 그러한 언급이 보인다.
8) 이 말은 『불반니원경』, 『반니원경』, 『대반열반경』, 『십송율』 등에 전한다.

문 및 상인(商人)이나 관심을 둘 일이라고 거론하고 있다. 그리고 여기에 서의 상인이란 'gahapati'로 표현되었는데 일반적으로 장자(長者)로 번역되는 말이다. 카스트 중에서 아마도 바이샤, 곧 상인 계급을 가리키는 것으로 이해된다.

결국 불사리 공양을 위하여 불탑 조성이 성행하게 되었고, 불탑 건립은 곧 사후 생천(生天)이라는 과보를 위한 선근(善根)이라는 것이 『열반경』류의 경전에서도 강조되고 있으며, 불탑이 '천(天)'의 관념과 결부된다는 점에서 바라문 사상과의 관계가 지적된다. 사리의 분배에 관한 바라문의 관여는 스투파가 본래 바라문적 조성(造成) 의지에의 투영인 것으로 보아도 좋을 것이다. 이것은 불탑의 기원에 관련된 문제이므로 대단히 중요한데, 그에 대해서는 여러 가지 학설이 있다. 특히 그 가운데서도 불탑에는 Symbol적 건조물의 원류(源流), 사리 신앙의 원류 등의 두 가지 면이 고려될 수 있다는 학설이 설득력 있어 보인다.[9] 전자의 경우, 스투파가 불사와 재생, 영원한 생명에의 심벌이라는 바라문적 사유와, 그것을 이상으로 하여 세계 지배의 상징으로 한 크샤트리아의 이념 등을 포함하는 일종의 심벌 복합체로서의 스투파, 그리고 수령(樹靈) 신앙과 악령의 퇴거 등 주술적인 장(場)으로서의 비(非)아리아 지역에서 기원한 토착신앙의 뿌리인 '챠이트야 (Chaitya)' 등, 이 양자를 모태로 하여 불탑이 발생·전개되었다고 본다. 후자의 경우는, 나가(Naga) 부족을 대표로 하는 사자(死者) 숭배, 유골(遺骨) 숭배 또는 조령(祖靈) 숭배의 습속을 갖는 부족이 유력한 재가 불교신자가 되어 석가모니를 초인적 힘을 갖고 있는 성자로 숭배하였다고 본다. 물론 위의 부족들은 당연히 불사리에 신비한 위력이 있다고 생각하였던 듯하다. 이처럼 두 가지 요소가 혼합되어 불사리

9) 『インド佛塔の研究』, 平樂寺書店, 1984.

탑이 건립되었던 것인데, 그것을 특히 불교적 발전이라는 면에서 본다면, 앞에서 본 바와 같이 사리 팔분에서 각 부족이 불사리를 취득하기 위하여 전면전 직전까지 가는 격렬한 쟁탈전의 시도가 있었고, 불쑥 바라문이 개입하였던 의미도 잘 이해될 수 있다.

지금까지 사리 분배 과정에 대해서 정리하여 보았는데, 이 일을 가장 자세하게 기록하고 있는 책으로는 앞서 말했듯이 『열반경』 계통의 경전을 우선 꼽을 수 있다. 그러나 『열반경』류 경전의 성립 연대에 대해서는 문제가 있으므로, 팔분 불사리의 전승은 후대의 윤색 또는 창작일 수도 있다. 그러나 최초에 불탑을 세운 여덟 지방 및 여덟 부족에 대해 약설(略說)하고 있는 경전까지 포함하여 모든 자료가 같은 이름을 들고 있어, 그 같은 곳이 불탑 건립의 관여에 상응하는 지방으로서 일찍부터 알려졌다는 점은 주목할 만한 가치가 있지 않을까 생각한다. 다만 그 여덟 지방과 병탑(瓶塔)·탄탑(炭塔)을 세웠던 소재지는 명확하지가 않다.

이처럼 불교 경전, 특히 『열반경』류나 『법화경』류에서는 불탑과 사리의 공양 및 그 공덕에 대하여 기술한 것이 많은데, 다만 탑의 구축법과 사리의 봉안방법 등에 관한 구체적 서술이 많지 않고, 불사리를 담았던 용기의 형상이나 재질에 대해서도 그다지 큰 관심이 표현되어 있지 않다. 겨우 아소카 왕의 84,000기 탑의 건립 과정에서 금·은·유리·파리(玻璃) 등의 네 가지 보배를 담은 상자(karaṇḍa)에 사리를 넣고 이것을 병(kumbha)에 봉안하여 탑을 세웠다고 하는 정도인데, 『대사(大史, Mahavams)』(28~32장)에는 사리 용기를 보석으로 만든 항아리에 넣은 뒤 이것을 다시 금함(金函)에 넣어서 봉납하였다고 서술되어 있다. 여기에서 알 수 있는 것은 사리용기가 귀금속이나 보석으로 만들어졌다는 것이며 또한 그러한 것을 겹쳐서 포개어 놓았다는 점이다. 아쉽게도 그 형태에 대해서는 아무런 기술이 없으나, 훗날에

44

중국이나 한국의 사리기가 바로 그러한 형태와 형상으로 봉안된다는 점에서 하나의 경전적 근거로 생각해도 좋을 듯싶다.

2) 인도 불사리 신앙의 발전과 전파

지금까지 인도에서 처음 발생한 불사리 신앙의 성립 과정에 대해 말했는데, 지금부터는 불사리 신앙이 어떻게 발전되었고 또 어떤 경위로 중국이나 한국 등지로 전파되었는지를 살펴본다. 이를 위해서는 먼저 이 자리에서 당시 인도의 불교가 어떤 위치에 있었는가를 알아볼 필요가 있다.

당시 인도의 불교 교단은 인간의 미망(迷妄)에 기인하는 고뇌에서 해탈하려는 출가 수도자 계층과, 일상적인 사회생활을 영위하면서 보시·공양·예배 등의 선근을 쌓아 금생에서의 복리·안락과 미래의 생천(生天)을 기원하는 재가신자 계층이라고 하는 이중구조를 갖고 있었다.[10] 출가 비구에게 석가모니는 존경하는 스승이었지 이익을 기대하며 예배공양을 드리는 대상은 아니었다. 경전 결집에서도 알 수 있는 바와 같이 석가의 입멸 후에도 승려들의 관심은 석가모니의 가르침의 실천과 계율의 수호에 있었고, 불사리의 공양에는 그다지 많은 관심을 나타내지 않았었다.

한편 재가신자는 승려들과는 조금 달리 생전부터 석가모니를 초인적 위력을 지닌 성자로 숭배하였고, 입멸 후에는 선한 과보를 원하여 불사리탑을 건립하고 열심히 공양하였던 것으로 여겨진다. 재가자가 불교를 신앙한다는 증명은 삼보(三寶)에의 귀의를 표명하는 것과, 오계(五戒) 또는 팔재계(八齋戒)를 특정한 날에 지키겠다고 하는 다소 의례

10) 당시 인도 불교교단의 이중구조에 대해서는 山田明爾, 「バ-ミヤ-ン佛敎」(樋口隆康編, 『バ-ミヤ-ン』 제3권, 1984, 제218쪽 이하)에 자세히 논의되어 있다.

적인 면 외에는 불탑을 중심으로 한 보시·공양·예배가 주를 이루었다. 불교 초기의 재가신자는 불탑을 중심으로 하여 이념적인 의미에서 일종의 비적극적 신앙집단을 형성하였다고 생각된다.

그러나 『열반경』 계통의 경전을 보면 한편으로는 출가자에게 불탑 공양에 관계된 것을 경계하기도 하고, 다른 한편으로는 사리 공양의 공덕을 끊임없이 강조하고 있는 점으로 볼 때 원시 『열반경』의 성립 시기에는 출가자도 불탑 신앙에 상당히 관계되어 있었다고 생각할 수 있다.

그렇다면 이렇듯 경전 결집에 참여한 장로 비구들에게까지 무시되었던 불탑 신앙이 나중에 어떻게 인정되었으며 융성하게 되었는지 그 까닭을 생각해 보아야 한다. 그 이유에 대해서는, 아소카 왕 때 불교가 전 인도에 널리 전파된 것도 출가 비구에 의한 교리·교학의 전도 때문이라고 보기보다 일반 신자에게 불사리 신앙이 선행되었기 때문이라고 보는 것이 자연스러울 듯하다.

3) 인도 사리장엄의 특징

사리 용기의 발생

앞서 사리 팔분의 과정에 대해 설명했는데, 사실 경전에 전하는 10기의 불탑에 부합하는 고고학적 유구가 보고된 것은 비살리·카빌라밧투의 2개 지역에 지나지 않는다.[11]

① 비살리 지역

비살리(Visali) 지역은 지금의 무자파르푸르(Muzzaffarpur) 지방의 바사르(Basarh)에 해당한다. 고대에 바이샬리국이 자리한 지역으로서

11) 山田明爾, 앞의 논문, 14쪽.

근래 탑지가 발굴되어 전부 네 차례 증축한 유적이 발견되기도 하였다. 바이샬리국은 『대당서역기(大唐西域記)』에는 '폐사리국(吠舍釐國)'으로 나오며, 고대 인도의 16 대국(大國) 중 하나였다.

비살리 지역에서 발견된 유적 가운데 가장 오래된 유구는 진흙을 중첩해 쌓은 탑인데 지름 7.4m로 비교적 작은 편이다. 이 진흙 가운데는 B.C. 600~B.C. 200년으로 추정되는 북방의 흑색 마연토기(磨硏土器)가 포함되어 있다. 따라서 첫 번째 증축은 마우리아기의 연와(煉瓦)를 사용하였는데 증축부에 아소카기 특유의 연마한 사암이 반출되고 있고, 그 외 가장 오랜 부분은 마우리아기보다 이른 것으로 생각된다. 그리고 탑의 중심부에는 회토(灰土)·조개·금판, 그리고 동으로 만든 Punch Mark(구멍 뚫는 기구) 등이 들어 있는 활석제(滑石製) 사리 용기가 발견되었다.[12]

이 같은 고고학적 자료 외에 문헌에서도 바이샬리국에 대한 기록을 찾아볼 수 있다. 7세기 전반에 이 지역을 방문한 현장(玄奘)의 『대당서역기』 권제7 「폐사리국」조에 보면, 이 나라의 선왕(先王)이 부처님 열반 시에 사리를 분배받아 세운 스투파가 있는데 이 탑에는 여래의 사리가 열 말이나 있었으나 아소카 왕이 그 가운데서 아홉 되를 빼내 한 되만 남아 있다는 고전(古傳)을 전하면서, 어떤 국왕이 나머지 한 되의 사리를 손에 넣으려 하자 대지가 진동하여 단념했다는 등의 이야기가 다음과 같이 나오고 있다.

> 吠舍釐國 舊曰毗舍離國訛也 中印度境……舍利子證果 東南有窣堵波 是吠舍釐王之所建也 佛涅槃後 此國先王 分得舍利 式修崇建 印度記曰 此中舊有如來舍利一斛 無憂王開取九斗 唯留一斗 後有國王 復欲開取 方事興工尋則 地震 遂不敢開

12) 山田明爾, 위의 논문, 16쪽.

현장(602?~664) 스님은 당 태종의 정관(貞觀) 3년인 629년 8월, 28세의 나이로 장안을 출발하여 645년 1월에 귀환하기까지, 전후 17년 간 체험하고 견문한 서역과 인도의 기후·풍토·민족·습관·언어·경계(境界)·물산·종교·미술·전설 등을 『대당서역기』에 기록하여 남겼다. 이 책은 1부 12권으로 구성되었으며, 7세기 전반 당과 서역 및 인도 관계의 기록으로는 유일무이하다. 이 책에 수록된 나라는 현재의 중동 지방을 비롯하여 인도·미얀마(버마)·아프가니스탄·파키스탄·네팔·방글라데시 등이 포함되어 있어, 고대의 역사지리서로서도 귀중한 자료로 평가된다. 원문은 중국 청대에 완성된 사부총간(四部叢刊) 중 사부(史部)에 수록되어 있다.

아무튼, 근래 비살리 탑지에서 사리 용기가 발견되었는데 발굴을 담당한 책임자의 소견으로는 아소카 왕이 사리의 일부를 남겨서 다시 봉납한 것이 바로 이 사리 용기이며, 또한 탑에는 후대의 왕이 발굴한 흔적인 균열도 남아 있어, 현장의 기록과 발굴 상황 및 출토된 용기가 서로 잘 대응된다고 한다.

이 탑의 규모는 작아서 부장품도 적고 사리 용기도 소박한데, 양식으로 볼 때 원탑(原塔)과 용기가 상당히 오래된 것임이 확인된다. 다시 말해서 중간에 사리기가 교체되지 않고 처음 탑을 세웠을 때 봉안한 그대로 남아 있었다는 의미가 된다. 비살리 주변에는 그 밖에도 아직 발굴되지 않은 탑지가 많은데, 이것이 사리 팔분 당시의 것인지는 현 단계로서는 확인할 수 없지만, 이 사리 용기가 현존하는 가장 오래된 것의 하나임은 분명하다.

그 사리기의 형상은 단순한 구형(球形)에 소박한 손잡이가 달려 있을 뿐 별다른 특징은 없다. 물론 바로 그 점 때문에 이 용기가 오래된 것임을 알 수 있다.

② 카빌라밧투 지역

샤카 부족의 본거지인 카빌라밧투(Kabilabatu)의 위치 비정에는 문제가 있으나, 대략 네팔 영내의 티라우라코드라는 설과, 그 동남쪽 22km의 인도 영내인 프라우 대탑지와 칸우리야 도성지를 포함한 지역이라는 설로 나누어진다.[13] 1970년 이래의 발굴로 1·2세기 쿠샨 왕조의 브라흐미 문자로 쓰여진 '옴 가빌라바스투의 데바비드라 승원의 비구 승가(僧伽)', '대(大) 가빌라바스투의 비구 승가' 등의 명문이 있는 점토실링(Shilling) 40여 개가 대탑지의 동쪽 승원지에서 출토되었다. 실링자체는 작고 휴대용으로 쓰인 것인데, 그만한 수량이 출토된 것으로 미루어 히프라우와 그 서남 쪽 1km의 칸우리야 일대를 옛 가빌라바스투라고 비정하는 설이 유력하다.

사실 인도에서는 금은이나 귀금석으로 만든 용기가 중첩된 상태로 발견된 예가 많다. 일본의 저명한 불교미술학자 다카다(高田修)는 수집된 사리 용기 자료 약 100점 가운데 2중에서 6중까지 여러 종류로 조합된 예가 약 50건 정도 있다고 보고하고 있다.[14] 이 가운데는 연대 판정이 곤란한 것도 있으나 시대를 3·4세기의 굽타(Gupta) 왕조 이전으로 한정하고, 지역적으로는 갠지스 강 유역, 산치 지방의 여러 탑을 포함한 서인도, 데칸 고원 동부의 크리슈나 강 중류·하류 유역의 남인도, 타키시라·간다라 주변 및 그 서쪽과 북쪽 지방 등에 분포한다고 한다.

인도 사리장엄의 양식별 특징

인도 불탑은 형태가 다양하고 수량이 매우 많은데, 사리구 역시 다양한

13) 中村元 編, 『ブッダの世界』, 1980, 87·195·196쪽 참고.
14) 高田修, 「インドの佛塔と舍利安置法」, 『佛教美術史論考』, 中央公論美術出版, 1969, 52~54쪽.

형태로 발견되었다. 봉안 형식으로 본다면 여러 개의 사리구가 중첩된 예가 압도적으로 많이 보이고 있어, 사리기의 중첩이 처음부터 통상적 형식이었을 것으로 보아도 될 듯하다.

따라서 인도 사리용기 형태는 마치 '6~8세기 중국의 사리용기는 관형(棺形)이 주류를 이룬다'는 식으로 어떤 특정 양식이 인도 사리용기의 대표적 기형이라고 말할 수 없고, 여러 종류로 다양하게 제작되었다는 점이 특징이라면 특징이라고 하겠다.

그렇다 하더라도 인도 사리용기는 그 종류를 몇 가지로 분류해 볼 수 있는데, 원구형·원통형·스투파형 등이 그것이고 각각은 다시 나름의 변형을 지니고 있다. 이들 대표 양식의 시기적 선후관계는 불사리를 상징하는 원구형이 가장 이른 시기에 나타나고, 이어서 원통형이 나타나는 것으로 보인다. 그리고 탑을 상징화한 스투파형은 앞서의 원구형이나 원통형보다 늦게 나타나기는 하지만 현재 그 유례가 가장 많이 있어 그만큼 널리 유행하였던 사리장엄 형태라고 말할 수 있다.15)

① 원구형

원구형은 용기 자체가 공처럼 둥근 모습을 하고 있고, 하단에 굽이 달렸으며 상단에 덮인 뚜껑의 정상에 꼭지가 달린 형태가 기본이다. 사실 이러한 형태는 전체적으로는 원구형이라고 할 수 있지만, 뚜껑만 따로 떼어놓고 보면 사발을 엎어놓은 듯한 모습인 이른바 복발형(覆鉢形)의 일종이 된다.

따라서 이것만 본다면 복발탑형과 아주 유사하다. 그러나 뚜껑 위끝에 부착된 꼭지[鈕]가 보주형(寶珠形)으로 되어 있어 복발형 탑의

15) 奈良國立博物館, 『佛舍利の莊嚴』, 同朋社, 1983, 266~267쪽.

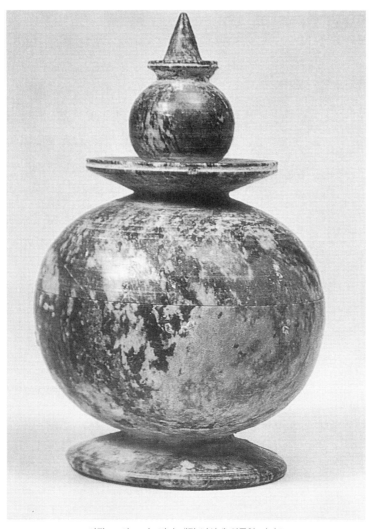

사진 5. 인도 피프라바 대탑 납석제 원구형 사리호

특징인 탑 모양이 아닌 데다가, 건축적 의장이 거의 보이지 않는다는 점 등으로 본다면 역시 독립양식의 원구형으로 보아야 좋을 듯하다.

이러한 예의 전형을 1898년 피프라바(Piprāhwā) 대탑 발굴시 출토되

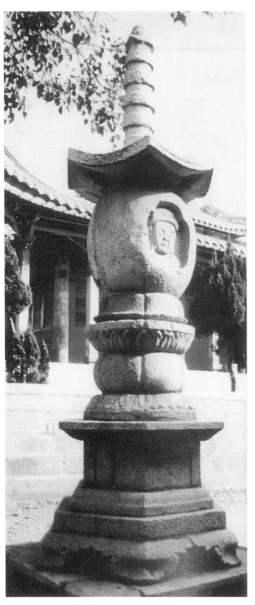

사진 6. 중국 福建省 泉州 開元寺의 球形塔

어 현재 간다라 박물관에 소
장되어 있는 납석제(蠟石製)
사리용기(사진 5)에서 찾아볼
수 있다. 중국에서도 남동부
에 자리한 푸젠 성(福建省)
취안저우(泉州) 개원사(開
元寺)의 구형(球形) 탑(사진 6)
의 탑신이 이러한 형태를 하
고 있으며, 양식 분류상으로
도 구형 탑으로 분류되고 있
다.16)

이 사리용기는 B.C. 4세기
말에 제작된 것으로, 앞에서
말한 원구형의 전형적인 형
태를 하고 있다. 특히 뚜껑
정상의 꼭지가 항아리 모습
을 하고 있는 것이 특이하며,
뚜껑 상단에 석가의 사리를
봉안하였다는 내용의 고대
문자가 빙 둘러 새겨져 있어
주목된다.

이 사리기는 상당한 고식
으로서 인도 사리용기의 초
기 형태로 보이며, 게다가 이

16) 羅哲文, 『中國古塔』, 外文出版社, 1994. 304쪽.

른바 '사리 팔분'의 고사에 등장하는 바라문인 드로나가 그려진 키질 (Kizil) 벽화 속의 「드로나(Drona)상」(사진 7)에서 드로나가 들고 있는 사리가 봉안된 용기가 바로 원구형인 것으로 보아 원구형 사리 용기가 상당히 이른 시기에 등장한 형태인 것만은 분명하다.

키질 동굴에 그려진 벽화는 세계 미술사 연구에 매우 중요시되는 회화자료다. 이 지역이 이른바 실크로드에 해당하여 4~5세기 동서 미술의 혼성이 잘 나타나고 있기 때문이다. 세계사 개설서에는 키질 벽화가 중국인이 그린 것이라고 되어 있다. 한때 이 곳이 중국의 영토에 편입된 적이 있어서 그렇게 서술된 모양이지만 엄격히 본다면 순수 중국인은 아니고, 굳이 말한다면 위구르 족의 미술이라고 보아야 할 것이다. 중국에서는 키질 동굴을 천불동(千佛洞) 석굴이라고 불렀다. 이름에서도 알 수 있듯이 여기에는 불교 석굴이 굉장히 많다. 키질 (Kizil)은 'Kyzyl'이라고도 쓰는데, 지역으로서는 예니세이 강(江)이 흐르는 러시아 시베리아에 있는 지금의 튜바 공화국 수도에 해당한다. 튜바 공화국은 1989년도 통계에 의하면 인구 8만 5,000명의 극히 소규모인 국가인데 실크로드와 불교에 관련된 유적이 많아서 근대에 학자들이 많이 찾았다. 그렇지만 20세기 초 서구 열강들이 벽화를 온통 뜯어가 버려 지금은 거의 폐허로 바뀌었다. 더군다나 주변은 풀 한 포기 찾아보기 힘든 황무지인데, '키질'이라는 말도 '붉은'이라는 뜻을 갖는다. 말하자면 한때 벌채가 심해 나무가 매우 적었던 우리 나라의 산을 '붉은 산'이라고 불렀던 것과 같은 개념이다. 하지만 그 옛날에는 동서 문화가 서로 만나는 문화의 교류지였고, 그런 까닭에 지금 회화사적으로 대단히 주목을 받는 가치있는 벽화들이 그때 그려졌 던 것이다.

앞에서 말한 피프라바 대탑은 인도 초기의 것 중에서도 대표적인 탑으로 꼽히는데, 이곳에서 발견된 수정제 용기(사진 8) 또한 원구형에

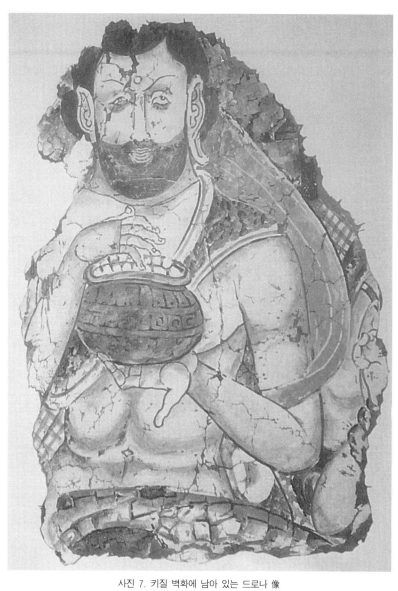

사진 7. 키질 벽화에 남아 있는 드로나 像

속한다. 다만 다른 점이 있다면 뚜껑 정상에 항아리 모습의 꼭지가 있는 것이 아니라 물고기 형태의 꼭지가 부착되어 있다는 점이다. 이 어형(魚形) 꼭지에는 금박이 입혀져 있는데, 물고기가 상징하는 것은 확실하지는 않지만 불신(佛身)의 상징으로서 어떠한 의미를 갖는 것으로 추정하고 있다.

이와 유사한 형태로서 보드가야(Bodhgaya)의 불족적(佛足跡)에 보이는 물고기 무늬가 있는데, 이 사리기의 물고기 모습을 곧 불신의 상징으로 보고 있다.

또한 서인도 아잔타 석굴 제9굴에 부조된 복발탑형 사리기(사진 9)도 탑신 부분이 완연한 구형을 하고 있어 역시 양식상 원구형이 복발탑형보다 앞서는 고식임이 분명하다.

한편 조선시대의 부도(浮屠) 가운데 원구형 부도가 있는데, 이 양식은 바로 인도의 원구형 사리기에서 비롯되었을 가능성이 있다고 생각한다. 고려 중후기 이래 조선시대에 걸쳐서는 이른바 종형(鍾形) 부도가 가장 일반적이고 보편적인 형태로 유행하였다. 그런 가운데서도 그와는 달리 원구형 탑신에 옥개석이 올려진 형태가 나오는데, 바로 이러한 원구형 탑신이 인도 원구형 사리기와 매우 유사한 것이다.

예를 들면 고려시대인 1017년(현종 8)에 세운 정토사(淨土寺) 홍법국사(弘法國師) 실상탑(實相塔)을 비롯하여(사진 13), 조선 중기의 전라북도 완주 봉서사(鳳棲寺) 진묵 일옥(震默一玉) 조사의 부도, 전라남도 순천 송광사(松廣寺) 보조국사(普照國師) 사리탑, 현재는 국립중앙박물관의 광화문 쪽 뜰 한쪽에 세워진 봉인사(奉印寺) 사리탑(사진 10), 충청북도 보은 복천사(福泉寺)의 학조 등곡(學祖燈谷)의 부도탑(사진 11), 1480년(성종 11)에 건립된 수암당(秀庵堂) 부도탑(사진 12) 등이 있으며, 후기로 넘어와도 충청남도 부여 무량사(無量寺)의 이른바 팔각원당형(八角圓堂形) 부도 등 그 유례를 상당수 확인할 수 있다.

사진 8. 피프라바 대탑에서 출토된
물고기 모양의 꼭지 달린 球形 사리기

사진 9. 서인도 아잔타석굴 제9굴
정면에 새겨진 浮彫 스투파

　뿐만 아니라 석탑에서도 인도 원구형 사리기의 유풍을 확인할 수
있다. 전라남도 화순 운주사(雲住寺)의 여러 석탑 가운데 원형(圓形)
다층석탑이 있는데, 탑신이 완연한 원구형을 이루고 있어 이 역시
인도의 원구형 사리기에서 그 조형(造形)의 연원을 찾아야 하지 않을까
생각한다. 탑이 사리를 봉안하기 위한 장치라는 점에서 보면 이러한
추정은 더욱 설득력을 얻는다고 할 수 있다.

② 원통형
이 형태가 원구형 사리기와 더불어 비교적 초기에 속한다는 것은

사진 10. 서울 경복궁 뜰에 있는 조선시대 초기의
봉인사 圓球形 사리탑

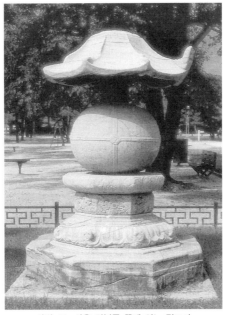

사진 13. 서울 경복궁 뜰에 있는 정토사
홍법국사의 부도탑(實相塔)

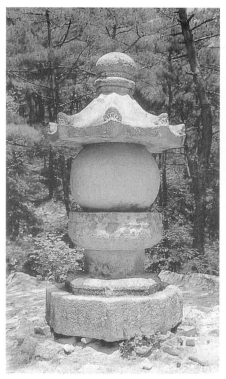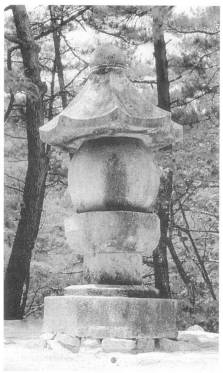

왼 쪽 사진 11. 충북 보은 福泉寺에 있는 학조의 원형 부도탑
오른쪽 사진 12. 충북 보은 복천사에 있는 수암의 부도탑

스와트(Swāt) 출토의 「사리용기를 든 인물상」(1세기) 부조에서 보살로 추정되는 한 인물이 들고 있는 사리용기가 바로 이 형태인 것에서도 알 수 있다(사진 14).

대표적인 유례로는 우선 룸비니의 마야부인 당탑(堂塔)에서 출토한 금제 사리함(B.C. 4세기~B.C. 2세기)을 대표로 들 수 있다. 당탑이란 곧 부도의 일종으로 보아도 괜찮다. 그리고 그 밖에 인도 페샤와르 박물관에 소장된 카니시카 대탑 출토 금동 사리함(2세기) (사진 15), 영국 대영박물관 소장의 비마란(Bimarān) 제2탑 출토의 금제 사리함(2세기)(사진 16·28), 그리고 현재 일본 도쿄 국립박물관에 소장되어 있는 쿠챠

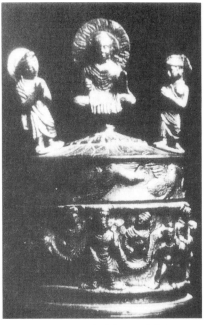

사진 14. 사리기를 들고 서 있는 인물상 부조.　　사진 15. 인도 카니시카 대탑 금동 사리합.
　　　　인도 스와트 탑지 출토　　　　　　　　　　　페샤와르 박물관 소장

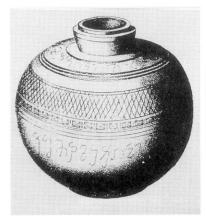

사진 16. 인도 비마란 제2탑 납석제 사리호와 銘文　사진 17. 인도 쿠차의 목제 채색사리합.
　　　　　　　　　　　　　　　　　　　　　　　　　동경국립박물관 소장

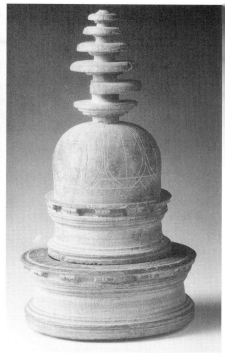

사진 18. 인도 탁실라 쉬르캅 왕궁지 원통형 사리기

사진 19. 복발탑형 사리기.
인도 스와트고고박물관 소장

(kutsche) 출토의 목제 채색 사리합(7세기)^(사진 17) 등을 들 수 있다.[17]
이들의 공통된 양식적 특징으로는 원구형 및 복발탑형에서 보이는
굽 또는 기단부가 나타나지 않는 것에 있다. 또한 탁실라(Taxila)의
쉬르캅(Surcap) 왕궁터에서 출토된 원통형 사리기^(사진 18) 역시 1세기의
작품으로 원통형 사리기 중에서도 고식에 속한다.

③ 복발탑형

17) 『シルケロ-ドと佛敎文化 - 大谷探險隊の軌跡 - 』, 石川縣立歷史博物館, 1991, 66
쪽의 도판 84 참고.

인도 고유의 탑파 숭배 신앙에서 비롯되어 나타나는 사리용기로 보인다. 이것은 탑형을 더욱 강조하여 나타낸 것인데, 따라서 이러한 스투파형에서는 건축적 의장이 돋보이게 마련이다.

그런데 이러한 형태는 외양은 복발형이지만 결국 인도 초기 탑파, 곧 스투파 형태이기도 하므로 복발형과 스투파형은 같은 종류라고 볼 수 있을 것이다. 따라서 이러한 형태를 한데 묶어서 복발탑형으로 부르는 것이 좋지 않을까 한다.

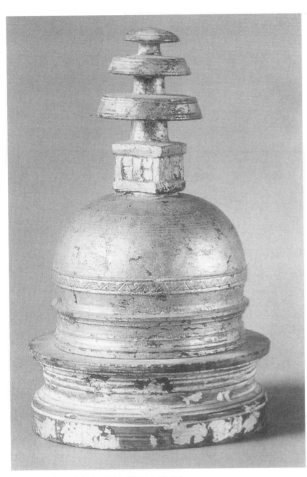

사진 20. 인도 칼라완 사원 복발탑형 사리기

이 형태는 용기의 위쪽에 복발형이 뚜껑으로 놓였으며 다시 그 위에 챙이 넓고 큰 산개형(傘蓋形) 또는 탑형 꼭지가 장식되어 있는 것이 전형적 형태라 할 만한데, 각부가 별도로 제작되어 조립되도록 한 것이 통례다. 뚜껑은 산개형이 일반적이지만 보주(寶珠)로 된 것도 있다. 다시 말하면 몸체는 복발형이지만 뚜껑은 산개가 아닌 보주형인데, 이러한 형태 역시 복발탑형에서 변화된 것이므로 크게 보아 복발탑

형 양식에 넣어도 무방할 것이다.

그런데 복발탑형에는 기단부가 둥근 원형인 것과 네모난 사각형인 것 두 종류가 있다. 사리기의 양식으로 볼 때 기단부가 원형인 것이 사각형보다 고식인데, 이것은 인도 불탑의 기단부가 원형에서 사각형으로 발전하는 사실과도 일치한다.

원형 기단부를 한 복발탑형으로는 스와트(Swāt) 출토 복발탑형 석제 사리용기(사진 19)와 탁실라(Taxila)의 칼라완(Kalawan) 사원 A1탑에서 발견된 편암(片巖)에 도금된 소탑(사진 20)이 대표적이다. 편암은 인도에서는 비교적 흔한 광물질인데, 결정(結晶) 편암이라고도 한다. 육안으로 광물 입자를 알 수 있을 정도로 거칠지만, 실제로는 아주 세립(細粒)인 것도 있다. 칼라완 사원지에서 발견된 편암 사리기는 2세기 작품으로 현재 카라치 국립박물관에 소장되어 있다. 높이 16.0cm, 입지름 2cm의 소형인데, 기단·탑신·산개의 3부로 구성되었으나 각부가 비교적 간결하게 표현되어 있고 특히 기단부가 원형으로 되어 있다.

사각형 기단부를 한 복발탑형 사리기로는 스와트(Swāt)의 니모그람(Nimogram)에서 출토된 활석제(滑石製) 복발탑형 사리기(사진 21)가 있다. 이 사리기는 3~4세기 작품으로 현재 스와트박물관에 소장되어 있으며, 높이 45cm로 비교적 대작이다. 각부의 구성은 칼라완 사원지 출토 편암 소탑과 비슷하지만 각부의 조각이 번화스럽고 장식적이며, 기단이 사각형으로 되어 있다. 활석 역시 인도에 흔한 광물이다. 결정 편암 속에 함유되고, 마그네슘을 함유하는 광물의 변질에 의하여 생성된다. 활석 중 불순물로서의 철을 거의 함유하지 않는 양질의 것은 종이를 만들 때 사용하는데, 특히 아트지를 가공할 때의 재료가 되고, 그 밖에 화장품·활마용(滑摩用)·보온용·내화재 등에도 사용된다.

니모그람에서 출토된 활석 사리기와 비슷한 유례로 현재 카라치 국립박물관에 소장되어 있는 사리기(사진 22)가 있다. 높이 39.4cm인데,

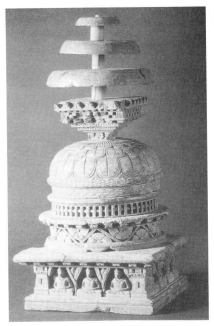

사진 21. 스와트 니모그람 복발탑형 사리기

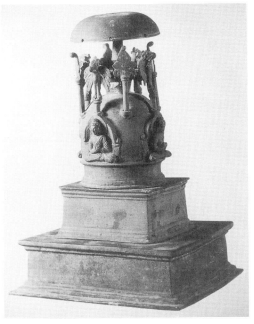

사진 22. 스와트 석제 복발탑형 사리기

사진 23. 중국 雲南省 大理崇聖寺 千尋塔 복발탑형 사리기

사진 24. 중국 雲南省 大理崇聖寺 千尋塔 복발탑형 사리기

역시 각부 구성은 전형적 복발탑형과 대동소이하지만, 각부가 매우 형식화되어 있고, 특히 산개 부분이 3단이 아닌 1단으로 간략하게 구성된 것이 특징이다. 이 사리기는 스와트 지역에서 출토되었는데 대략 4~7세기 작품으로 추정되어 시대가 지나면서 복발탑형의 양식이 극도로 간편화된 것임을 알 수 있다.

복발탑형 양식은 특히 중국과 한국 등 주변 국가에 영향을 많이 끼쳤는데, 중국의 경우는 남서부에 위치한 윈난 성(雲南省) 숭성사(崇聖寺)의 천심탑(千尋塔)에서 출토된 금동 복발탑형 사리기(사진 23·24)가 대표적이다.

천심탑의 조성이 당의 개성 연간(開成年間 : 836~840)에 해당되므로, 이 사리기 역시 9세기 초반에 봉안된 것으로 생각된다.[18] 숭성사의 사적은 현재 남아 있지 않고 그 터에 오직 3기의 탑만이 서 있다. 이 세 탑은 크기와 건탑 시기가 서로 다른데, 그 가운데 가장 높고 큰 것이 바로 천심탑이다. 천심탑은 9세기 중반에 최초로 세워졌다가 송대(宋代)에 해당하는 대리국(大理國) 때와 원·명·청대에 각각 중수되었다.

한국의 예로는 국립중앙박물관 소장의 7~8세기 토기 골호를 비롯하여 동국대학교 박물관 소장의 청동 사리호(9세기), 호림박물관(9~10세기)(사진 25) 및 호암박물관 소장의 청동 탑형 사리호(사진 26) 등이 있다.

인도 사리기의 용례

앞서 인도 사리기의 유형별 특징에 대해서 알아보았는데, 아래에서는 각 유형의 대표적 양식에 대하여 살펴보기로 하겠다.

18) 羅哲文, 『中國古塔』, 外文出版社, 1994. 198쪽.

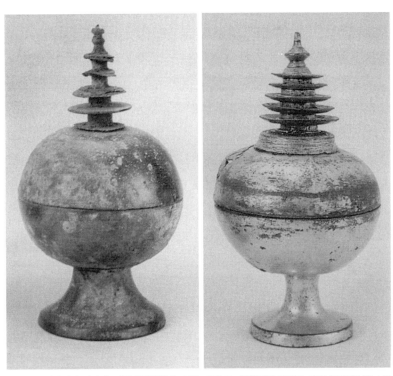

사진 25. 복발탑형 사리기. 서울 湖林博物館 소장 사진 26. 복발탑형 사리기. 용인 湖巖博物館 소장

① 피프라바 대탑 출토의 납석제 원구형 사리호(사진 5)

인도 초기의 탑 가운데 대표적인 것이 1889년 영국의 윌리엄 페페
(William Pepe)가 발굴한 피프라바(Piprāhwā) 대탑이다. 이 대탑의
중심선 상층에서 활석으로 만든 사리 용기 1개, 하층에서 석함에 봉납된
활석제 4개, 수정제 1개 등의 사리 용기와, 1,000점이 넘는 다양한
부장품이 출토되었다. 수정제 용기는 내부 중심의 빈 공간에 금박을
입힌 물고리 장식을 부착한 정교한 작품으로, 인도 초기 사리기 가운데
대표적 작품으로 꼽힌다. 확실하지 않지만 위에서도 말했듯이 이러한
어형(魚形)이 상징하는 것은 불신(佛身)으로서 어떠한 특별한 의미를

사진 27. 수정제 오리형 사리기. 기원전 1세기. 파키스탄 출토. 대영박물관 소장

갖는 것으로 추정하고 있다. 이러한 어형 사리기는 비단 물고기 형태만 있는 것이 아니라 오리 형태도 있다. 이것은 아마도 물이 귀했던 열대지방인 인도에서 성수(聖水)에 대한 인식을 바탕으로 조형화된 사리기가 아닐까 생각되기도 한다.(사진 27)

인도의 초기 사리기를 살펴볼 때 특히 중요한 것으로 납석제 원구형 사리호가 있다. 이 사리호는 B.C. 4세기 말 석가 입멸 직후에 봉안된 것으로 여겨진다. 현재 뉴델리 국립박물관에 소장되어 있으며, 크기는 높이 15.2cm, 지름 10.2cm이다. 특히 뚜껑 부분에 아소카 왕 시대에 사용된 고대 인도의 표음문자인 이른바 브라흐미 문자가 빙 둘러 새겨져 있는 것이 중요하다.

몸체를 한 바퀴 돌아 새겼기 때문에 글이 어디서부터 시작되는지가 확실하지 않다. 마치 우리의 근대에 동학교도가 혁명에 가담하는 자신들의 이름을 적을 때 누가 주모자인지 알 수 없도록 하기 위해서

사발 그릇을 엎고 그 표면에 이름을 적는 사발통문(沙鉢通文)과도 비슷하다. 이렇게 하면 종이에 쓰는 글씨와 달라서 누구의 이름이 처음에 오는지 알 수 없다.

어쨌든 이 원구형 사리기에 새겨진 글씨를 읽는 방법으로는 다음의 두 가지가 제기되고 있다.

> 이 샤카 부족의 불타·석가모니의 사리 용기는 스키티(스키루티) 형제들, 그들의 자매들, 자식들, 그리고 아내들이 바친 것이다.[19]

> 이것은 스키루티 형제들, 곧 불타·석가모니의 친족들, 그들의 자매들, 자식들 및 아내들 유골을 담은 용기이다.[20]

첫 번째 독해법에 따르면 이것은 석가모니의 사리가 되지만, 두 번째 독해법으로는 불타의 친족인 샤카 부족의 가족을 포함한 여러 명의 사리라는 이야기가 된다. 이렇게 되면 내용이 전혀 달라지게 된다. 특히 두 번째의 해독이 맞는다면 석가 외에 보통 사람의 유골도 사리처럼 봉안하였다는 말이 되니, 불사리와 거의 같은 시기부터 일반인의 사리를 담는 사리기가 있었다는 뜻이 된다. 다시 말하면 승탑(僧塔)이 진작부터 발생하였다는 의미가 되므로 우리가 알고 있는 상식에서 많이 벗어난다. 상식이 늘 옳은 것이 아님은 미술사에서도 한결같이 적용된다. 물론 보는 관점에 따라서는 명문에 보이는 '샤카 부족의 가족'이란 일반인이 아니라 성자(聖者), 혹은 승려의 무리라고 볼 수도 있다.

19) 이러한 독해법을 고안자의 이름을 따서 '루더스'라고 한다. Lüders, H., List of Brāhmi Inscriptions, 1912, No. 931.

20) 이러한 독해법을 역시 고안자의 이름을 따서 '플리트'라고 부른다. Fleet, J. F., Inscription on the Piprawa Vase, JRAS., 1906, pp. 149 ff.

우리 나라를 예로 든다면 승탑, 곧 부도는 강원도 양양 진전사지(陳田寺址)에 있는 도의(道儀) 선사의 부도가 가장 오래된 것으로 보는데, 이는 대략 9세기경의 것이다. 그렇다면 인도에서 처음 부도가 발생한 때로부터 무려 1,300년 후라는 이야기가 된다. 물론 9세기가 되어서야 우리 나라에 부도가 발생하였다는 것은 너무 늦춰본 것이고, 필자는 적어도 6~7세기 무렵에는 부도가 조성되었다고 생각하고 있다. 이는 단순한 추정이 아니라 어느 정도의 근거가 있다. 중국의 경우에도 5세기에 해당하는 부도탑이 분명히 보이고 있기 때문이다. 그에 관해서는 감은사 사리장엄을 말할 때 다시 언급하기로 한다.

어쨌든 석가가 아닌 승려, 혹은 성자의 사리를 봉안하였다는 것은 매우 흥미로운 사실이다. 산치 제2탑에서 출토된 다섯 개의 사리 용기에도 이와 비슷한 내용의 명문이 있어 성자(sapurisa) 12인의 사리를 봉안하였다는 말이 보이며, 산치 제3탑의 사리 용기에도 사리불(舍利佛)과 대목건련(大目犍連)이라는 이름이 보인다. 그 밖에도 성자(聖者) 혹은 아라한(阿羅漢)의 사리탑이라는 명문이 적힌 사리기는 여럿 알려져 있다.

이것은 비단 사리기의 명문에서만 보이는 것이 아니라 경전에도 나타난다. 예를 들어 『열반경』류에서는 전륜성왕(轉輪聖王)의 사리탑 건립에 대해 언급하고 있다. 여기에서의 전륜성왕이란 이상적 제왕을 의미한다. 앞서 말한 바와 같이 불탑의 기원에는 죽은 자에 대한 숭배의 습속이 바탕에 깔려 있으나, 성자(聖者)로 볼 수 없는 사람들의 유골을 위해 단순한 분묘로는 생각되지 않는 호화스런 탑을 건립하고 정교한 공예품인 사리기를 만든 예는 전무하다.

다시 앞서의 뉴델리 박물관에 소장된 원구형 사리기를 말해 본다면, 몸체에 빙 둘러서 새긴 명문 가운데 이 공예품을 바친 기진자(寄進者)의 이름이 없다는 점에서도 의문이 남는다. 당시 보통의 사리기 명문에는

기진자의 이름을 적어넣은 것이 압도적으로 많다. 그런데 아소카 왕 비문을 포함하여 당시의 명문이라는 것은 기진자, 곧 자기가 행한 선행에 대한 과보(果報)로서의 이익을 받을 만한 사람이 누구인가를 명시하기 위함이었음은 자연스러운 일이다. 살아 있는 자의 입장에서는 어떠한 이익도 기대할 수 없는 피장자(被葬者)의 이름은 적으면서 정작 그것을 만들도록 한 공양자에 대해서도, 그리고 그 같은 공덕에 대한 기원도 전혀 언급하지 않는 것은 아무리 생각해도 이해하기 어렵다.

그 같은 관점에서 본다면 첫 번째와 같은 독해법을 따를 경우 비록 명문에 여래의 사리라고 분명히 밝혀져 있다 하더라도 그것이 곧 역사상의 고타마 싯달타의 사리라고 단정할 수는 없다. 명문에 불사리라고 나와 있지만 그것만으로 역사상의 석가모니의 사리라고 말할 수 없는 예는 상당히 많다. 말하자면 신앙의 정도에 의해 이념상의 불사리로 인식되기는 하지만 실제로는 화장한 유골이나 진주와 같은 보석류일 뿐, 석가모니의 사리는 아닌 경우가 있다는 것이다. 활석제 4개, 수정제 1개 등 모두 5개의 사리용기가 나란히 안지된 섬도 이것을 불사리로 보기 어렵게 만드는 근거의 하나가 되고 있다. 불사리라면 굳이 재질을 달리하고 사리기를 구분하여 따로따로 봉안할 필요가 있겠는가.

이 납석제 원구형 사리호의 양식을 보면 굽과 몸체, 뚜껑 등 전체 3부로 구성되어 있다. 몸체는 완전한 구형이지만 그 절반 부분이 뚜껑의 일부로 되어 있어 반구형으로도 볼 수 있다. 하지만 몸체 윗부분의 반원으로 덮이는 부분은 뚜껑이라는 개념보다 몸체의 일부라는 개념이 더욱 짙다. 그보다는 정상부에 달린 항아리 모습의 꼭지가 실제적인 뚜껑의 역할을 한다고 보인다. 그 밖에 비마란(Bimarān) 제2탑에서 출토된 명문있는 납석제 사리호(2세기) (사진 28) 역시 대표적 원구형

사진 28. 비마란 제2탑 금동 원통형 사리기

사진 29. 傅安城 영태2년명 사리호(766년).
동국대박물관 소장

사진 30. 황룡사 구층목탑지 청동사리호
(645년). 국립경주박물관 소장

양식에 속한다.

그런데 이 같은 피프라바 대탑 출토 납석제 사리호와 같은 형태는 변화되어 신라에도 영향을 미쳤다. 동국대학교 박물관에 소장된 전(傳) 안성(安城) 출토의 청동 사리병(766년)이 그것인데, 그 뚜껑이 항아리 모습의 꼭지(사진 29)로 되어 있다. 그리고 형태 면에서는 경주 황룡사 구층목탑지의 심초석에서 발견된 청동 항아리(645년)(사진 30)에서 볼 수 있는 것처럼 우리 나라의 어깨가 벌어진 사리 항아리 형태에 영향을 주었다고 보인다. 이 황룡사 사리 항아리 역시 굽, 몸체, 뚜껑의 3부로 이루어져 있는데, 뚜껑에 달린 꼭지가 보주형으로 변한 것 말고는 대체로 이 피프라바 대탑에서 출토된 납석제 사리호와 유사하다고 볼 수 있다.

② 탁실라 쉬르캅 왕궁지에서 출토된 원통형 사리기

왕궁지(王宮址) 스투파에서 출토된 소형의 원통형 사리용기(사진 18)로서, 현재 탁실라(Taxila) 고고박물관에 소장되어 있다. 크기는 높이 10.5cm, 지름 8.5cm이며, 1세기에 봉안된 것이다.

이 사리용기는 석제 외합(外盒)과 금제 내합으로 구성되어 있다. 내외합 모두 원통형을 하고 있는데, 특히 외합에는 여러 형태의 문양이 베풀어져 있다. 먼저 외합은 몸체가 4단으로 나누어져 각각 산형문(山形紋)·사격자문(斜格子紋)·지그재그문 등이 표현되었고, 뚜껑 상부에는 연화문과 연자문(蓮子紋)이 3겹으로 표현되었다. 뚜껑 정상에는 낮은 보주가 중앙에 자리잡아 꼭지 역할을 하고 있다. 그리고 내합은 외합 안에 봉안되어 있고 다시 그 안에 금박으로 싼 사리 6립 및 진주 23개가 들어 있었다.

탁실라 왕궁지에서 출토된 이 사리용기는 원통형 사리용기의 전형 양식을 보일 뿐만 아니라, 내외합의 이중으로 구성되어 있는 이른바

인도 초기 다중용기의 하나라는 점에서 중요하다.

③ 카니시카 대탑에서 출토된 금동 원통형 사리기

2세기에 조성한 사리용기로서 높이 19.7cm, 지름 12.7cm이며 현재 페샤와르 박물관에 소장되어 있다(사진 15).

몸체는 원통형이고 뚜껑 정상에 환조(丸彫)의 삼존불상을 올려 놓아 이것으로 뉴(鈕)를 대신하도록 한 의장이 돋보인다. 사리용기에 직접 불상을 새기는 것은 이 사리기에서 봉안한 사리가 바로 불사리임을 극명하게 나타내려 했던 때문인지 모르겠다.

몸체 전체에 석가여래의 전생담(前生譚) 및 보살상 등으로 이루어진 부조를 가득히 베풀어 장식성이 매우 높으며, 뚜껑 일부에서도 마찬가지의 특징을 볼 수 있다. 뚜껑이 몸체의 1/3에 가깝도록 깊은 것이 다른 사리기와 다른 점인데, 이것은 이 양식보다 앞선 시기에 유행하였던 원구형 사리기 뚜껑의 영향을 직접적으로 받았기 때문으로 보인다. 뚜껑 위에 부착된 삼존불상은 석가여래를 중심으로 제석·범천이 좌·우에 협시한 구도로서 그 자체로도 완전한 조각이므로 불상 연구에도 귀중한 자료가 된다.

이렇게 사리용기에 불상이 표현된 예로는 비마란(Bimarān) 제2탑에서 활석제 사리외함 안에 안치되었던 금제 원통형 사리용기에서도 찾아볼 수 있다(사진 16·28). 이 비마란 대탑은 1830년 무렵 메이슨(C. Masson)에 의하여 발굴되어,[21] 사리기 외에 아자스(Azes) 1세 또는 3세의 금화가 함께 발견되었다.[22] 현재 국립영국박물관에 소장되어 있는데, 부조인 점이 다르지만 여래상이 새겨진 점 자체는 위에서

21) D. W. Macdowall, *Numismatic evidence for the date of kaniṣka*, A. L. Basham, Leiden, 1968, JASB 1834.
22) 岡崎敬, 『東西交渉の考古學』, 平凡社, 1973, 276쪽.

말한 카니시카 대탑에서 출토된 사리용기와 같다. 어쨌든 이 사리용기를 고대 로마의 석관(石棺) 조각과 비교하여 2~3세기 로마 후기에 유행하였던 안티크 미술과 대비할 만한 작품으로 보기도 한다.[23]

또한 소파라(Sopara) 탑 사리용기(2~3세기) 중 동합(銅盒)에도 미륵불과 과거칠불(過去七佛)이 새겨져 있어, 이러한 양식이 애용되었음을 알 수 있다.

④ 스와트에서 출토된 복발탑형 석제 사리기

3~4세기에 만든 녹색의 편암으로 된 사리용기로(사진 19), 크기는 높이 16.1cm, 지름 9cm이며 현재 스와트(swat) 고고박물관에 소장되어 있다.

기단부, 원통형 몸체, 복발탑의 3부로 구성되었으며, 이 같은 양식의 사리용기 가운데 가장 전형적인 것으로 꼽힌다. 각부는 모두 별도로 제작되어 하나로 조립되었다. 복발의 상부에 연화문이 있고, 그 위에는 6중의 산개를 한 스투파가 부착되어 있다. 이러한 형태는 스투파를 그대로 모방한 것이어서 건축적 의장이 짙게 나타나는데, 복발과 하단부 사이의 공간 같은 것도 역시 인도 탑의 형태를 그대로 표현한 것이다. 그리고 몸체 아래의 기단부도 대좌 형식을 띠고는 있으나 이 사리용기가 스투파를 형상화하였으므로 기단부로 보는 것이 더 좋을 듯하다.

⑤ 투르판 토육(Toyuk)의 첸포동(千佛洞)에서 출토된 복발탑형 사리기

복발탑 양식이 오래되었고, 또한 꽤 오랫 동안 이어졌다는 사실은 앞서도 말한 바와 같은데, 독일의 국립 베를린·인도미술관에 소장된 이 사리용기(사진 31)가 바로 그러한 정황을 설명해 주는 대표적 사례

23) B. Rawland, "Gandara and Early Christian Art; the homme arcade and the date of the Bīmarān Reliquary," *The Art Bulletin* 28, 1946.

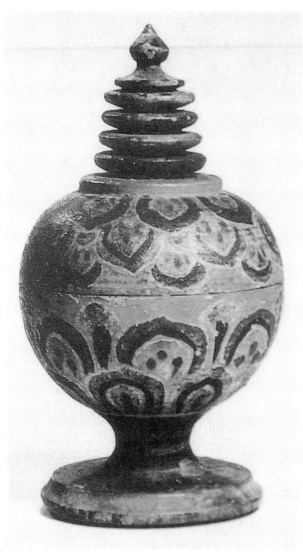

사진 31. 투르판 천불동 복발탑형 사리기

가운데 하나가 된다.

이 사리기는 목제로 전체가 채색되어 있는데, 대략 7~8세기에 조성된 것으로 추정한다. 양식을 보면, 몸체와 굽이 하나로 되어 있고 뚜껑이 다시 별도로 제작되어 있어 앞서 본 스와트에서 출토된 복발탑형 석제 사리용기가 3부로 구성된 것과 비교된다. 다시 말하면 첸포동 사리기는 스와트 사리기보다 양식적으로 약화 내지 간화된 것이어서 양식의 변화를 읽을 수 있는 자료가 된다는 것이다. 뚜껑은 몸체의 1/2에 조금 못 미치는 정도로 깊으며, 뚜껑 정상에 있는 5중의 산개 역시 매우 정제되어 있어 복발탑형 중에서도 후대의 작품임을 쉽게 알 수 있다.

이 사리기는 복발탑형이 다른 양식에 비해 시기와 지역적으로 넓게

분포하고 있음을 알려주는 좋은 예라 할 수 있다.

2. 중국

1) 중국의 사리신앙

불교는 서기 1세기 후한(後漢) 명제(明帝 : 재위 58~75년) 무렵에
인도로부터 서역을 거쳐 중국으로 전해졌다고 믿어진다. 물론 중국에
불교가 전래된 시기를 이보다 좀더 이르게 보는 시각도 있다. 예컨대
B.C. 221년에 진(秦)의 시황제(始皇帝)가 만든 '12 금인(金人)'을 불상
으로 보거나, 혹은 B.C. 121년 한(漢)의 장수로서 서역 개척의 영웅이었
던 곽거병(霍去病 : B.C. 140~B.C. 117)이 깨뜨렸다는 흉노 휴도왕(休
屠王)의 '제천금인(祭天金人)'을 역시 불상으로 봄으로써 중국에 불교
가 전래한 시기를 올려 보려는 견해 등이 그것이다. 그러나 이 같은
이야기는 문헌적 근거가 부족하고, 현전하는 불상의 예로 볼 때 A.D.
1세기에 불교가 전래되었다는 시각이 통설로 되어 있다.[24]

어쨌든 중국은 외래 종교인 불교를 수입한 국가인 셈인데, 하지만
몇 차례 있었던 법난(法亂)을 제외하고는 이후 2,000년 동안 줄곧
신앙되어 결국에는 인도보다 더 큰 발전을 이루게 되었다. 중국의
대표적 법난으로는 북위(北魏)의 태무제(太武帝 : 408~452) 및 당(唐)
의 측천무후(則天武后 : 624?~705)에 의해 단행된 폐불령이 있다. 북
위의 법난은 태평진군 7년(446)에 태자를 비롯하여 도사(道士)인 구겸
지(寇謙之)와 최호(崔浩) 등의 간청에 따라 태자의 사승(師僧)인 현고(玄
高), 상서 한만덕(韓萬德)의 스승 혜숭(慧崇) 등을 처형하며 일어났다.

24) 水野淸一,「中國における佛像のはじまり」,『佛敎藝術』제7호, 1950.

이 법난은 439년에 중국 북방을 통일한 태무제가 자신의 권력을 더욱 공고히 하려는 정책의 일환으로서 당시 사회의 거대한 세력으로 성장한 불교세력을 누르기 위함이었다는 지적이 있다. 이 법난은 문성제(文成帝 : 재위 452~464)가 즉위하면서 내린 복불령(復佛令)에 의해 수습되었다.[25]

사실 역사적으로 불교의 탄압을 본다면 역시 불교 발생국답게 인도에서부터 있었다. 인도에서는 9세기 무렵이 되자 재가 불교도 조직단체의 결여, 승단의 부패, 불교의 분파 등 여러 가지 이유로 불교가 쇠퇴해버리고 그 자리를 힌두교가 대신 차지하게 된다. 그러나 이 시기 중국에서는 선종과 교종으로 나뉘어 각기 눈부신 발전을 이루며 불교의 황금기를 맞게 된다. 그리고 이러한 불교의 발전과 함께 사리 신앙이 깊숙이 자리잡아 갔음을 문헌 및 탑 내에서 발견된 사리장엄을 통하여 충분히 인식할 수 있다.

아무튼 고대 중국에서 유행하였던 사리신앙의 시초는 역시 불교가 처음 들어왔던 1세기까지 올려볼 수 있을 것이다. 중국에서 불교가 흥륭함에 따라 사리 신앙도 널리 퍼지면서 사리 친견이 불교도의 염원이었음은 기록을 통해서 알 수 있다. 예를 들어 당의 고승들이 불법을 구하러 죽음을 무릅쓰고 힘들게 인도에 가서 불사리탑 앞에서 최대한의 경례를 올렸다는 기록들이 바로 그것인데, 이에 관해서는 당의 의정(義淨 : 635~713)이 지은 『대당서역구법고승전(大唐西域求法高僧傳)』에서 여러 차례 살펴볼 수 있다.

의정은 산둥 성(山東省)에서 태어나 어린 나이에 승려가 되었다. 그는 인도 여행에 뜻을 두어 37세 때 광저우(廣州 : 지금의 廣東)에서 해로로 인도에 건너갔다. 유명한 나란다 사원에서 불교학을 배우고,

25) 塚本善隆, 「北魏時代の佛教政策と河北の佛教」 및 「北魏太武帝の廢佛毁釋」, 『支那佛教史の研究』, 1942.

수마트라 섬 등 남해 여러 나라를 순례하며 무려 20여년 동안 체류하였다. 말이 20년이지 요즘과 달리 문화와 문명 면에서 공통점이 거의 없는 낯선 이국인으로 그만큼 머무른다는 것은 보통 어려운 일이 아니었을 것이다. 오로지 불법을 배우겠다는 정신과 모험심이 아니면 결코 성취할 수 없었다고 보인다.

그는 귀국할 때 약 400부의 산스크리트어로 된 불경을 가지고 돌아와 뤄양(洛陽)과 장안(長安) 등지에서 번역에 힘써 인도의 불교 사상이 중국에 전래되는 데 큰 역할을 하였다. 그가 번역한 책으로는 『금광명최승왕경(金光明最勝王經)』·『근본설일체유부비나야(根本說一切有部毘奈耶)』 등을 비롯하여 모두 56부 230권의 방대한 분량에 달한다. 그 밖에 그가 인도를 순례했을 때의 기록인 『남해기귀내법전(南海寄歸內法傳)』 4권과 『대당서역구법고승전』 2권은 7세기 후반의 인도와 동남아시아 여러 나라의 불교 사정이라든가 사회 상태를 기록한 귀중한 자료가 된다.

어쨌든 의정과 같은 구법승의 죽음을 무릅쓴 고행을 통해 볼 때도 중국에서 사리 신앙이 얼마나 중요하게 여겨졌던가를 짐작해 볼 수 있다.

중국 고탑을 통해 본 사리신앙

실제로 중국의 탑파 건립의 역사를 살펴보면 이것은 곧 사리신앙의 역사라고 할 수 있다. 문헌에 따르면 중국에 불교가 전래되면서 동한(東漢) 영평 11년(68)에 가장 먼저 백마사(白馬寺)를 짓고 석가여래사리탑을 세웠다고 하였으니,[26] 최소한 서기 1세기 무렵에는 불사리 신앙이 중국에 전해지기 시작한 것으로 보아야 할 것이다. 현재 허난 성(河南省)

26) 羅哲文, 『中國古塔』, 外文出版社, 1994, 182쪽.

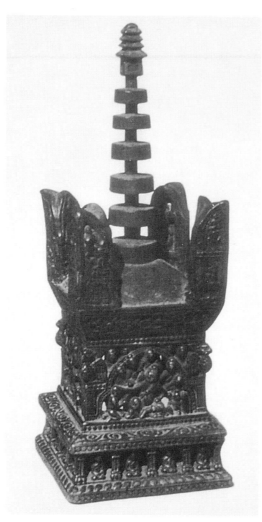

그림 32. 중국 浙江省 寧波市 寶幢鎭의 阿育王寺 목제 사리탑

뤄양(洛陽)에 있는 제운탑(濟雲塔)이 바로 백마사 석가여래사리탑의 후신으로 알려져 있다. 현전하는 제운탑 석비를 보면 이 탑은 요(遼) 말인 1125년에 화재로 없어지고 1175년 금대(金代)에 중건한 것으로 나와 있다.

그리고 이어서 중평(中平) 5년에서 초평(初平) 4년, 곧 188~193년에 이르는 기간 동안 장쑤 성(江蘇省)의 쉬저우(徐州)에 부도사(浮圖祠)를 지었다. 그 뒤 북위(北魏)에 와서도 희평(熙平) 원년인 516년 뤄양 영녕사(永寧寺)에 탑들을 지었는데 이 탑들은 모두 7~9층의 높은 탑들이었다. 이후에도 수많은 건탑 불사가 있었음을 각종 기록을 통하여 확인할 수 있다. 탑은 곧 사리를 봉안하기 위한 시설이니만큼 건탑 불사야말로 곧 사리신앙의 궁극임은 다시 말할 필요도 없다.

백마사 석가여래사리탑 외에 현재 저장 성(浙江省) 닝보 시(寧波市) 은현(鄞縣) 보당진(寶幢鎭)의 아육왕사(阿育王寺)에 있는 목조 사리소

탑(사진 32)은 진(晉)의 태시(泰始 : 265~274) 및 태강(太康 : 274~289) 연간에 조성한 것으로 알려져 있어 이를 통하여 중국 사리신앙의 흐름을 알 수 있다. 물론 이 탑은 높이 30cm가 조금 넘는 소형으로 공예탑적인 성격을 갖고 있지만, 인도 아소카 왕이 조성한 이른바 84,000탑 가운데 하나가 중국에 전해진 것으로 보기도 한다.[27] 이 소탑이 인도에서 만든 것이든 혹은 중국에서 만든 것이든 어쨌든 중국 사리신앙의 홍륭을 이해하는 데 문제가 되는 것은 아니다.

중국에 현존하는 불탑 중 가장 이른 시기의 탑으로 허난 성(河南省) 덩펑(登封)의 숭악사(嵩岳寺) 탑이 있다. 이 탑은 북위 효명제(孝明帝) 정광(正光) 원년, 곧 520년에 조영되었으니, 비록 여러 세대에 걸친 거듭되는 중수와 중건으로 인하여 근년에 수리할 때 탑에서 사리장엄이 발견되지는 않았다 하더라도 이 시기 사리신앙에 의한 건탑 사실은 확인할 수 있다. 숭악사의 원명은 한거사(閑居寺)인데, 본래 영평 연간 (508~512)에 처음 지어진 북위 선무제(宣武帝) 탁발각(拓跋恪)의 이궁 (離宮)이었다. 선무제는 북위의 불교 진흥에 크게 공헌한 황제였다. 그의 정광 원년인 520년에 이곳에 전탑 1기를 지으면서 사원으로 규모가 확대되었고, 사찰 안에 원림(園林)도 조영되었다.

그 밖에 허베이 성(河北省) 딩셴(定縣)의 북위시대 탑지에서도 사리 석함이 발견되어 북위시대 사리신앙에 대한 실물자료를 제공해 주고 있다.

중국의 탑은 한대(漢代)에 처음 세워진 이후 위·진·남북조, 그리고 수·당에 이르기까지 주로 전각 앞에 배치되어 독경과 예불의 공간으로 되었다가, 점차 사역 외부라든가 혹은 사찰의 전후 또는 좌우로 그 배치 공간이 변화되었는데, 대체로 당 초기부터 이러한 변화가 하나의

27) 위의 책, 290~291쪽.

제도로 확립되었던 것으로 보인다. 그러한 원인은 대략 두 가지 정도로 설명되는데, 중국 사찰의 가람배치가 정원(庭園) 건축의 영향을 받았기 때문이라는 것과, 또 하나는 사찰의 구조가 탑파 중심에서 전각 중심으로 바뀌었다는 것 등이다.[28] 하지만 이 두 가지 이유 모두 중국 불교가 질과 양 면에서 모두 급격한 발전과 팽창을 이루면서 발생한 불가피한 선택이었지 사리신앙 자체의 퇴보는 아니었던 것이다.

남북조시대에서도 건탑 불사는 활발히 이루어졌다. 특히 『낙양가람기(洛陽伽藍記)』를 통하여 수많은 탑이 건립되어 있었음을 알 수 있는데, 이 때의 탑은 대부분 목탑이었다.

> 南朝四百八十寺 多少樓臺煙雨中
> 남조에 480곳의 사원이 있으니 細雨 내리는 중에 누대 우뚝 솟아 있음이 보이네.

위의 글은 『낙양가람기』에 나오는 것인데, '누대(樓臺)'란 곧 목탑을 가리키는 것으로 보여 그만큼 많은 사탑이 건립되었음을 알 수 있다. 547년 무렵에 당시 기성태수(期城太守)로 있던 양현지(楊衒之)가 지은 이 책은 북위시대(386~534) 뤄양, 곧 낙양의 모습을 잘 전하는 일종의 사찰 기행문으로, 가사협(賈思勰)의 『제민요술(齊民要術)』, 역도원(酈道元)의 『수경주(水經注)』와 더불어 비문학 계열의 3대 저술로 꼽힌다.

인수사리탑의 건립

한편 중국 탑파 건립 사상 특기할 만한 것 가운데 하나가 수의 문제(文帝 : 541~604)에 의하여 이루어진 인수사리탑(仁壽舍利塔)의 조영이다.

28) 위의 책, 13~14쪽.

문제는 인수 연간(601~604)의 4년 동안 전국의 주군(州郡)에 조칙을 내려 형태와 크기가 똑같은 사리탑 111기를 동시에 세우도록 하였다. 이는 불교를 돈독히 믿었던 그가 인도 아소카 왕의 84,000탑 조영의 고사를 본뜬 것으로 알려져 있다. 그러나 아소카 왕의 고사를 모방한 것으로 말하자면 수 문제보다는 오월의 전홍숙이 거행한 84,000탑의 조성이 가장 극적이라고 할 수 있을 것이다. 이에 대해서는 조금 후에 언급하겠다.

어쨌든 이 일로 인하여 중국의 건탑 기술은 비약적인 발전을 이룩하게 되었다. 다만 모두 목탑이었던 관계로 현재까지 전해 오는 것은 하나도 없지만, 함께 매납되었던 석조 탑지석은 탑지에서 발굴된 것이고, 다른 탑지석도 앞으로 발굴될 가능성이 많아 당시 사리장엄의 귀중한 문헌자료가 되고 있다. 탑지(塔誌)는 탑을 세운 인연과 형지기(形止記) 등을 기록한 것으로서 탑파 연구에 매우 중요한 역할을 하고 있다. 형지기란 어떤 불사를 했을 때 그 과정과 배경, 참여자 등을 적은 글이다. 인수사리탑에 대해서는 중국의 사리장엄 중 육조시대의 사리장엄을 말할 때 보다 자세히 이야기하도록 하겠다.

중국 탑파사에서 인수사리탑과 견줄 만한 일로는 오대(五代) 오월(吳越)의 전홍숙(錢弘俶)이 만든 84,000탑을 들 수 있을 것이다. 규모 면으로만 본다면 인수사리탑과 견줄 바가 아니다. 그는 아소카 왕이 84,000탑을 건탑하여 불사리를 봉안한 고사를 본떠 자신의 나라에도 84,000기의 소탑을 만들고 『보협인경기(寶篋印經記)』 84,000권을 인경하여 각각 탑에 봉안토록 하였는데, 이 탑을 보협인경탑 혹은 아육왕탑이라고도 부른다. 또는 대부분의 탑을 도금 처리하였으므로 '금도탑(金塗塔)'이라고 적은 곳도 있다. 일본의 승려 도희(道喜)가 기록하였고 현재 일본 금강사(金剛寺)에 소장된 「보협인경기」에는 다음과 같은 내용이 나온다.

天下都元帥錢弘俶本寶篋印經卷八萬四千卷之內安寶塔之中供養 回向已
華 顯德三年丙辰歲記也
천하의 도원수 전홍숙이 보협인경 84,000권을 인출하여 보탑 안에
공양하여 회향하였다. 현덕 3년 병진세에 기록하다.

　위의 글에서 현덕(顯德) 3년, 곧 956년에 있었던 전홍숙에 의한
팔만사천탑의 홍포를 짐작할 수 있다. 84,000탑은 기록으로만 존재하
는 것이 아니다. 실제로 1957년 중국 저장 성 진화현(金華縣)의 만불탑
(萬佛塔)의 지궁(地宮)에서 15기의 소형 도금탑이 출토된 바 있다.
지궁이란 목탑이나 전탑의 지하 시설을 말하는데, 중국에서는 탑의
규모가 매우 크므로 지하공간이 나오게 되며 여기에 사리 등을 봉안하
였다. 건물로 치자면 일종의 지하실인 셈인데, 우리 나라의 목탑과
비교한다면 심초석(心礎石)에 해당한다. 지궁에 대해서는 법문사 사리
장엄을 말할 때 자세히 언급하겠다. 어쨌든 진화현 만불탑 지궁에서
출토된 15기의 소형 도금탑에 명문이 있는데 그 중에

　吳越國王俶敬造寶塔八萬四千所永充供養時乙丑歲記
　오월국의 왕 (전홍)숙이 삼가 84,000탑을 조성하여 영원히 공양되도
　록 하였다. 을축세에 기록하다.

라는 내용이 있어 965년에 조성한 전홍숙의 84,000탑 가운데 하나임을
알 수 있다. 그 밖에 쑤저우(蘇州) 호구탑(虎丘塔)의 지궁에서 출토된
주철도금탑(鑄鐵鍍金塔)에도 961년에 해당하는 명문이 새겨져 있었다.
또한 비교적 최근인 1999년에는 상하이 시(上海市) 쑹장(松江)의 이탑
(李塔)에서 아육왕 철탑(鐵塔) (사진 33, 34)이 발견되기도 하였다.[29] 그리

　29) 『文物』 제205집, 文物出版社, 1999.

사진 33. 중국 上海市 松江 李塔 출토 아육왕 철탑

고 탑 자체에 새겨진 명문은 아니지만 『금석췌편(金石萃編)』에도 "吳越
國王錢弘俶敬造八萬四千寶塔乙卯歲記"라는 글이 새겨져 있는 이른바
'도금탑(塗金塔)'이 소개되어 있다.[30] 이것은 955년에 조성한 것이다.
『금석췌편』은 청(淸)의 학자 왕창(王昶)이 1805년에 출판한 책으로
상고시대로부터 송(宋)·요(遼)·금(金)에 이르는 역대의 금석문을 수
집하고 연구한 책이다. 전부 160권으로 되어 있는 이 책은 사실 제목과
달리 금석문보다는 석각문(石刻文)이 더 많은데, 시대순으로 배열하여
훈석(訓釋)을 붙였으며 거기에 대한 선인의 학설을 싣고 자신의 의견을
밝히고 있다. 수록 범위가 시대적으로나 지역적으로 매우 광범위하여,

30) 羅哲文, 앞의 책, 290쪽.

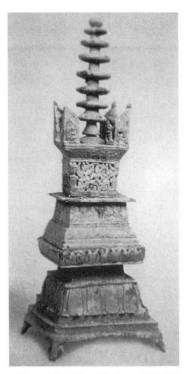

사진 34. 上海市 松江 李塔 출토 아육왕 철탑

남조(南詔)·대리(大理) 등 여러 외국에까지 두루 미치고 있다.

중국에 있어서 그 밖의 사리 봉안의 사례

이처럼 인수사리탑 111기나 전홍숙의 84,000탑은 사리를 봉안한 대표적인 중국 고대의 탑이다.

그 밖에도 중국에서 탑에 불사리를 봉안하였던 사례는 아주 많다. 예를 들어 베이징(北京) 영광사(靈光寺) 초선탑(招仙塔)의 불아(佛牙) 사리를 들 수 있는데, 이 불아 사리는 석가모니의 다비 후 얻은 치아[이것을 특히 영아(靈牙)라고 높여 부른다] 2과 중 1과가 중국에 전래된 것이라고 알려져 있다.

이 불아 사리의 봉안 과정은 조금 복잡한데, 처음에 인도를 출발하여 신장 성(新疆省)에 도착하였고, 5세기에 남제(南齊)의 서울인 난징(南京)에 봉안되었다. 그 뒤 수(隋)가 건국되면서 장안(長安)으로 이안되었고, 10세기에는 오대(五代) 무렵에 연경(燕京), 곧 지금의 베이징으로 다시 이안되었다. 요대(遼代)에 이르러서는 1071년 8월에 초선탑을 건립하고 이 불아 사리를 봉안하였다. 이렇듯 여러 차례나 봉안 장소를 달리하게 된 것도 따지고 보면 그만큼 중국인들이 불사리를 대단히 경모했기 때문일 것이다. 우리 나라의 경우 중국에서처럼 불사리가 여기저기 봉안장소가 바뀌었던 적은 거의 없다. 물론 그렇다고 해서 우리 나라의 사리신앙이 중국보다 못했기에 그러했던 것은 아니다.

이 초선탑은 현재 영광사에 있다. 팔각 십삼층인데 처마가 목조지붕처럼 빽빽하게 들어찬 이른바 밀첨식(密檐式) 전탑으로, 탑신의 벽돌에 불상과 불탑 등으로 여러 가지 화려한 장식을 하여 '화상천불탑(畵像千佛塔)'으로 부르기도 한다.31) 영광사는 예로부터 베이징의 명승지로 꼽혔으나 1900년에 파괴되었고 초선탑도 이때 무너졌다. 그 뒤 탑지에서 기단부가 발견되었고 그 속에서 불아사리가 봉안된 석함이 나타난 것이다. 함 안에는 침향(沈香)으로 만든 목합(木盒)이 있었고 합 뚜껑에 "釋迦牟尼靈牙舍利 天會七年四月卄三日記 善想書"라는 제기(題記)가 새겨져 있어서 963년에 봉안되었음을 알 수 있다. 초선탑은 1958년에 복원 공사를 시작하여 1964년에 새로 낙성되었다.

또 다른 예로 산시 성(山西省) 타이위안 시(太原市) 진사(晉祠)의 사리생생탑(舍利生生塔)이 있다. 이 탑은 수 말 당 초에 처음 지어져 송대(宋代)인 1039년에 중수되었는데, 1751년 청대(淸代)에 다시 중건될 때 지궁에서 석조 사리함이 발견되었다. 석함 안에는 은제 상자형 사리기가 있었고, 다시 그 안에 금제 병(瓶)이 있어 여기에 사리가 봉안되었다. 그런데 석함 뚜껑에는 송대에 중수할 때 새긴 "舍利生生不竭"(사리는 절로 만들어지므로 없어지지 않는다)이라는 명문이 있다. 이것은 불경에서 말하는 '舍利 隨意捨取' 사상을 그대로 반영한 것으로 볼 수 있어, 결국 중국인들이 얼마만큼 사리를 존숭했는지를 알 수 있게 한다.

육조시대의 사리신앙

불사리는 석가모니의 유골이며 그것을 봉안한 불탑은 석가모니의 분묘이다. 석가모니의 사후 그 유해를 화장해서 유골을 반구형 스투파에

31) 羅哲文, 『中國古塔』, 外文出版社, 1994, 153쪽.

봉안하였던 것은 당시의 인도에서 가장 정중한 매장 작법(作法)에 따랐던 것에 다름 아니다.

　현재 육조시대(六朝時代 : 265~587)의 사리 안치의 여러 현상에서 분명하게 이해되는 것은 이러한 사리 봉안의 법칙이 작법에 따라 충실히 이행되고 있었다는 점이다. 지하 10m 남짓한 깊이에 매장된 석함, 거기에 안치된 불사리, 석함 위에 놓인 탑명(塔銘), 그리고 관(棺) 형태로 만들어진 사리용기 등은 육조시대에 정착된 사리 봉안의 관례인 듯하다.

　사실 땅 속에 관곽(棺槨)을 매장하는 것은 중국에서 상고 이래의 매장 풍습이다. 왕후귀족의 경우 관곽을 안치하기 위해 현실(玄室)이라고 하는 가장 깊숙한 공간을 만들었는데, 석함에는 바로 그러한 의미가 포함되어 있다고 생각한다. 가장 안쪽에 석함을 사용한 것은 인도에서도 누차 발견되고 있으나, 설령 인도의 작법에 그 유래가 있다고 하더라도 육조시대 사람이 포함된 중국인은 뒤에서 말할 이유에 의해 석함을 마치 석조의 현실로 이해했던 것으로 생각된다. 땅 속의 탑명은 그 형상으로 미루어 보더라도 묘지명(墓誌銘)에 해당되는 것이 분명하며, 지상의 비석은 예로부터 있어 왔던 묘 앞의 비석에 해당된다.

　그런데 당시 중국인들은 불사리를 불신(佛身)과 똑같이 여겼으니, 불사리 친견 행사 뒤 불사리를 땅 속에 매납할 때 마치 살아 있는 불타의 임종을 보는 것처럼 슬퍼하였다는 기록으로 알 수 있다. 예컨대 수의 왕소(王邵)가 황제의 명에 따라 인수사리탑을 세우고 그 과정을 기록한 일종의 보고서라 할 수 있는 「사리감응기(舍利感應記)」에 기록된 다음과 같은 글을 예로 들 수 있다.

　　舍利將入函 大衆圍遶塡噎 沙門高奉寶瓶 巡示四部 人人拭目諦視 共睹光明 哀戀號泣 聲響如雷 天地爲之變動 凡是安置處悉如之

사리를 석함에 넣을 때 대중들이 그 주위를 에워쌌는데, 사문(沙門)이
사리를 봉안한 보병(寶瓶)을 높이 받들어 사부대중에게 쭉 둘러 보여
주었다. 사람들은 저마다 눈을 비비고 바라보았는데 그때 모두 광명
을 목도하였다. 그러자 사람들은 떠나가는 사리를 보고 감격하며
슬퍼서 울기 시작하니, 그 소리가 마치 우레와 같았으며 천지가
진동하는 것 같았다. 무릇 어느 곳이나 사리를 안치하는 곳은 이와
같았다.

위의 인용문에는 어찌 보면 집단 최면이라고 할 수 있을 정도의
사리에 대한 무조건적 열정이 엿보인다. 사실 당시에 이것은 일반적인
현상으로서, 100여 주(州)가 모두 그와 같았다고 한다. 예를 들어 역시
「사리감응기」에 안주(安州)를 비롯하여 지금의 뤄양인 낙주(洛州), 지
금의 산시 성(陝西省)에 해당하는 섬주(陝州) 등지에서 있었던 사리
친견에 관한 아래와 같은 기사를 볼 수 있다.

安州……午時欲下舍利……人人悲感不能自勝
오시(午時 : 오전 11시에서 오후 1시 사이)에 사리를 땅 속에 매납하려
하였다.……사람들은 모두 슬퍼하여 어찌할 줄 몰랐다.

洛州……至八日臨下 舍利塔側桐樹枝葉低垂
8일에 이르러 사리를 땅 속에 매납하였는데, 사리탑 옆 오동나무
가지와 잎이 사리가 매납된 쪽을 향하여 숙였다.

四月八日午時欲下舍利 于時道俗悲號
4월 8일 오시에 사리를 땅 속에 매납하려 하였다. 그러자 이때 승려와
재가인 모두가 슬프게 울었다.

이들 기사는 어느 것이나 다 사리의 매장을 슬퍼하고 탄식하는 상황을 보여주는데, 낙주에 이르러서는 나무도 잎을 밑으로 내려뜨려 경외했다고 한다. 결국 불사리 봉안일에 모인 선남선녀는 사리 봉안을 단순히 형식적 행사로서만이 아니고 석가여래 불신(佛身)의 매장으로 여겼음을 볼 수 있다.

사실 사리 친견 및 재봉안에 따른 이러한 신앙적 열광은 비단 중국에만 있었던 일은 아니었다. 우리 나라에서도 그러한 경우는 얼마든지 있었다. 조선시대를 예로 들어본다면, 1726년(영조 2) 월봉 쌍식(月峰雙式) 스님이 지은 「석가여래치상입탑비명병서(釋迦如來齒相立塔碑銘並序)」에 다음과 같은 말이 나온다.

泗溟大師惟政 奉使于日本 還取齒相一十二枚 藏之於乾鳳之樂西庵 而人皆珍玩者 亦閱年祀矣 衆曰佛法墜殘 人輕法輕 則不可發外而奉安也 衆謀樹塔 各出物財 請工伐石 安厝于寺之西麓宜安之處 雖云釋道之風滅沒 亦爲萬葳深遠之長久矣 可謂奉佛之誠 增深密密者也 於是雲欣水悅 僧顚俗倒 凡諸見聞者 莫不興敬 眞古今罕有之勝因緣也 然則施財檀越 執役僉員 鍊石良工 使佛寶牙 重光於今日者也

사명대사 유정께서 사신의 명을 받들고 일본국에 갔다가 치아사리 12매를 도로 찾아가지고 돌아와 건봉사 낙서암(樂西庵)에 모셔놓았다. 사람들이 모두 진귀해하며 친견하는데 또한 일 년이 넘게 걸렸다. 대중들이 말하되 불법이 땅에 떨어져 쇠잔해지고 인간도 경시되고 불법도 경시되어 밖에다 모셔놓는 것은 옳지 못하다 하므로 대중과 의논한 끝에 탑을 세워 보관하기로 하고 각각 물자와 금전을 출자하여 장인에게 돌을 쪼아 다듬도록 하여 건봉사 서쪽 산기슭 안전한 곳에 편안히 모셨다. 비록 불도의 가풍이 몰락했다고는 하지만 만세토록 심원한 불법을 길이 보존하기 위함이었으니 부처님을 받드는 성의가 더욱 깊어진 것이라 이를 만하다. 이에 온 나라 안의 승려와 속인이

엎어지고 넘어지고 하면서 앞다투어 모여와 무릇 보고 듣는 자치고 공경하는 마음을 일으키지 않는 사람이 없었으니, 참으로 고금에 보기 드문 수승(殊勝)한 인연이었다. 그러니 재산을 덜어 보시한 신도와 역사를 맡은 임원과 돌을 다듬은 석공들은 부처님의 소중한 치아사리로 하여금 거듭 오늘에 빛을 발하게 한 사람이라 해야 할 것이다.

16~17세기에 있어서 조선에서도 이렇듯 공공연히 불사리에 대한 신앙이 이루어지고 있었음을 살펴볼 때 우리의 불사리 신앙에 대한 전통이 얼마나 뿌리깊고 진하였는가를 이해할 수 있을 듯싶다.

결국 앞서 말한 사리 안치의 작법이 곧 당시의 매장 작법 그대로 이루어졌다는 사실과도 표리를 이룬다고 이해되는데, 여기에서 육조시대 사람들의 사리 봉안에 대한 인식을 분명히 볼 수 있다.

이와 같이 본다면 육조시대 이래 사리를 봉안할 때 가장 바깥쪽에 놓이는 용기에 석함이나 전함(塼函)을 사용했던 것은 분명 금은의 용기가 직접 흙에 닿지 않도록 하기 위해서만은 아니고, 다분히 능묘에서 현실(玄室)의 의미를 포함시키기 위한 것이었다고 생각해 볼 수 있다. 곧 가장 바깥쪽 석함이 당송시대에 들어와 돌로 쌓은 현실로 발전되는 바탕을 만들었다고 보는 것이다. 말하자면 당송시대 능의 현실은 육조시대 사리 봉안의 영향을 받은 것이라고 할 수 있다.

그런데 반대로 일본의 전통적 사리 안치의 작법을 보면, 삼구사(三嶋寺)만이 석관 모습의 외함을 사용했을 뿐이고, 산전사(山田寺)를 비롯해서 비조사(飛鳥寺)·법륭사(法隆寺) 등 대부분의 일본의 유명 사찰에서는 사리 안치를 오로지 불골(佛骨)의 봉안으로 여겼다는 흔적은 보이지 않는다. 중국과의 중간에 위치하였던 한국에서도 그와 비슷한 양상이 나타나는데, 사리 안치의 본질과 관련하여 중국과 해석의 차이를 보여

주고 있어 매우 흥미롭다. 이는 우리 나라 탑파 사리장엄의 경우 반드시 불사리가 안치되어 있지는 않은 것과 관련하여 좀더 주목해야 할 현상이라고 생각한다.

수·당대의 사리신앙

중국에서 불사리 신앙이 가장 고조되었던 시기는 아무래도 수(581~618)와 당(618~907)에 걸친 300여 년일 것이다. 특히 수 문제가 통치하던 인수 연간(601~604)에는 전국의 111곳에 전후 3회에 걸쳐 이른바 인수사리탑, 혹은 '인수백탑'으로 부르는 111개의 탑을 세웠다는 것은 앞에서 이미 말한 바와 같다.

이 인수백탑은 모두 목조라 현재 전하는 것이 없지만, 탑지에서 탑지석이 발견된 적은 있다. 탑지석의 내용은 대체로 수 문제가 발원(發願)한 취지를 서술하여 공덕을 원한다고 하는 점에서 일치하고 있다. 이 탑지석은 중국에서 보통의 사리탑이 세워질 때 그 옆에 석비가 세워지는 경우와 비슷한 것으로서, 다른 점이 있다면 인수사리탑의 경우는 석비에 해당하는 탑지석이 땅 속에 안치되어 있다는 점일 것이다. 이러한 탑지석은 지금까지 "仁壽元年 勝福寺 舍利塔下銘"[32] "仁壽元年 奉泉寺 舍利塔下銘"[33] "仁壽二年 梵境寺 舍利塔下銘"[34] "仁壽二年 大興國寺

[32] 『金石萃編』권3, "維大隋仁壽元年 歲辛酉十月辛亥朔十五日乙丑 皇帝普爲一切法界幽顯生靈 謹於靑州逢山縣勝福寺 奉安舍利 敬造靈塔 願太祖武元皇帝元明皇后皇帝皇后皇太子諸皇子孫等并內外群官爰及民庶六道三塗人非人等 生生世世値佛聞法永離苦空 同升妙果".

[33] 『金石文字記』, "維大隋仁壽元年 歲辛酉十月辛亥朔十五日乙丑 皇帝普爲一切法界幽顯生靈 謹於岐州岐山縣奉泉寺 奉安舍利 敬造靈塔 願太祖武元皇帝元明皇后皇帝皇后皇太子諸王子孫等并內外群官爰及民庶六道三塗人非人等 生生世世値佛聞法永離苦空 同□妙果".

[34] 『山右石刻叢編』권3, "維維大隋仁壽二季元年 歲次壬戌四月戊申朔八日乙卯 皇帝普爲一切法界幽顯生靈 謹於潞州壺關縣梵境寺 奉安舍利 敬造靈塔 願太祖武元皇帝

大隋皇帝舍利寶塔下銘"35) 등의 네 가지가 알려져 있다.

2) 중국의 사리장엄

육조시대의 사리장엄

지금까지 중국 고대의 사리신앙에 대하여 알아보았다. 그런데 이러한
무형의 신앙심 말고 보다 구체적으로 사리를 봉안한 사리장엄의 사례를
찾아보아야 하겠는데, 현재로서는 육조시대 이전으로는 실례가 거의
남아 있지 않기 때문에 대부분 문헌을 통해서 확인해 볼 수밖에 없고
그것도 인수사리탑 등에 국한되었음은 위에서 말한 것과 같다.

우선 『남사(南史)』에는 양(梁 : 502~557)의 무제(武帝)가 535년에서
545년 사이에 동진(東晉 : 317~418) 때 혜달(慧達)이 세웠던 장간사(長
干寺) 삼층 전탑을 발굴하고 거기에서 발견된 진신사리 및 사리장엄구
를 새로 세운 탑에 재봉안하였다는 다음과 같은 기사가 있다.

……先是 三年八月 武帝改造阿育王佛塔 出舊塔下舍利及佛爪髮 髮靑紺
色 衆僧以手伸之 隨手長短 放之則旋屈爲蠡形……其後 有西河離石縣胡
人劉薩何……忽然醒寤 因此出家名慧達 遊行禮塔 次之丹陽 未知塔處 及
登越城四望 見長干里有異氣 因就禮拜 果是先阿育王塔所 屢放光明 由是
定知必有舍利 及集衆就掘入一丈 得三石碑 並長六尺 中一碑有鐵函 函中
有銀函 函中又有金函 盛三舍利及髮爪各一枚 髮長數尺 卽遷舍利近北對
簡文所造塔西造一層塔 十六年 又使沙門僧尙加爲三層 卽是武帝所開者

元明皇后皇帝皇后皇太子諸王子孫等幷內外群官爰及民庶六道三塗人非人等 生生
世世値佛聞法永離苦空 因升妙果".
35) 『金石萃編』권3, "大覺湛然昭極空 有慈愍庶類救護群生 雖靈眞儀□同滅度 而遺形
散體 尙興敎迹 皇帝歸依正法 紹隆三寶 思與率土共崇善業 敬以舍利分布諸州 精誠
懇切 大聖□祐 爰在宮殿興居之所 舍利應現 前後非一 頂戴歡憘仰彌深 以仁壽二年
歲次壬戌四月戊申朔八月乙卯 謹於鄧州大興國寺 奉安舍利 崇建神塔 以此功德 願
四方上下虛空法界一切含識幽顯生靈俱免蓋纏 咸等妙果".

也 初穿土四尺 得龍窟及昔人所捨金銀環釧釵鑷等諸雜寶物 可深九尺許
至石磉 磉下有石函 函內有鐵壺以盛銀坩 坩內有金鏤罌盛三舍利如粟粒
大 圓正光潔 函內有琉璃梡 梡內得四舍利及髮造爪 爪有四枚 並爲沈香色
至其月二十七日 帝又到寺禮拜 設無碍大會 大赦 是日以金鉢盛水泛舍利
其最小者隱不出 帝禮數十拜 舍利乃於鉢內放光 旋回久之 乃當中而止 帝
問大僧正慧念曰 見不可思議事不 慧念答曰 法身常住 湛然不動 帝曰 弟子
欲請一舍利還臺供養 至九月五日 又於寺設無碍大會 遣皇太子王侯朝貴
等奉迎 是日風景明淨 傾都觀屬 所設金銀供具等物 並留寺供養 并是錢一
千萬爲寺基業 至四年九月十五日 帝又至寺設無碍大會 堅二利 各以金罌
此玉罌 重盛舍利及爪髮乃七寶塔乃 又以石函盛寶塔 分入兩利刹下 及王
侯妃主百姓富至所捨金銀環釧等珍寶充積 十一年十一月二日 寺僧又請
帝於寺發般若經題 爾夕二塔俱放光明 勅鎮東邵陵王編製寺大功德碑文
先是 二年改造會稽鄮縣塔 開舊塔中出舍利 遣光宅寺釋敬脫等四僧及舍
人孫照暫迎還臺 帝禮拜竟 即送還縣 入新塔下 此縣塔亦是劉薩何所得也

　　비록 실물은 없고 기록만 전하는 것이지만 6세기 중국의 사리장엄
방식은 물론, 당시 사리신앙의 정도를 알 수 있는 귀중한 내용이며,
이 기사를 통하여 중국 고대의 사리 장치에 대한 내용을 알 수 있다.[36]
　　현재의 장쑤 성(江蘇省) 장저우 성(江州城) 전장 시(鎭江市)의 감로사
(甘露寺)에 있는 이 장간사 불사리탑은 1960년에 발굴되었는데, 지하
약 3m 깊이의 사리공 속에 철함 → 은함 → 금함의 차례로 불사리 장엄
구가 놓였고, 다시 금함 속에 사리 세 알 및 손톱 한 개, 머리카락
한 올이 들어 있었다고 하니 『남사』에 전하는 바와 정확히 일치할
뿐만 아니라, 인도에서부터 보이는 다중 용기를 중첩하는 봉안 방식
그대로 사리기를 장엄한 것이 주목된다.[37]

36) 『南史』권78, 「列傳」제68, 夷貊(上) 扶南國傳.
37) 江州城文物工作所鎭江分所·鎭江市博物館, 「江州鎭江甘露寺鐵塔塔基發掘記」,
　　『考古』1961년 제6기.

따라서 문헌에 전하는 대로 이것이 모두 석가여래의 유골임은 말할 것도 없다. 그리고 무제가 538년에 이 탑을 쌍탑으로 다시 쌓았을 때는 탑 아래에 석함→옥앵(玉罌)→금앵(金罌)의 순서대로 새로 만든 사리기를 넣고, 금앵 속에 동진 때 봉안한 사리·손톱·머리카락을 넣었으며, 그 밖의 공양품으로 황제부터 백성에 이르기까지 모두가 금·은·귀고리·팔찌·비녀·족집게 등을 비롯하여 수많은 진주들을 함께 자비희사 하였다고 한다. 앵(罌)이란 자의(字意)로 본다면 병(瓶)의 일종이지만, 여기에서는 호(壺)를 가리키는 말로 보인다. 그런데 이 장간사 탑의 불사리는 당 목종(穆宗)의 장경(長慶) 4년(824)에 새로 지은 탑, 곧 지금의 감로사 탑으로 이운되어 봉안되었다. 아무튼 이것으로 육조시대의 사리 신앙 및 사리장엄의 방식을 알 수 있다.

위의 기사가 실린 『남사』는 당의 이연수(李延壽)가 80권으로 편찬한 중국 정사(正史)의 하나다. 이연수의 아버지 이대사(李大師)가 종래의 남북조 정사가 공정하지 못하다 하여 이를 개정하여 통사(通史)를 만들려 하였으나 뜻을 이루지 못하고 죽자, 아들이 유지를 받들어 17년에 걸쳐 『북사(北史)』와 함께 편찬한 책이다. 특히 『남사』에는 「동이전(東夷傳)」이 있어 고대 한국을 연구하는 데 중요한 참고자료가 된다.

혜달이 지은 장간사의 삼층 전탑이 무너지자 그곳을 발굴하고 거기에서 발견된 사리장엄을 새로 지은 탑에 봉안토록 명령한 무제(464~549)는 이름이 소연(蕭衍)인데, 양을 건국하여 사후에 고조(高祖)라 불렸다. 소연은 본래 남제(南齊) 왕자량(王子良)의 문하에 있었는데 박학하고 문무에 재질이 있어 심약(沈約)과 범운(范雲) 등 문인 귀족과 교유하여 팔우(八友)의 이름을 얻었다. 500년 옹주(雍州)의 군단장을 지내던 중황제 동혼후(東昏侯)에 대한 타도군을 일으켜, 그 도읍인 건강(建康 : 지금의 南京)을 함락시켜 남제를 멸망시킨 뒤 양을 세우고 제위에

올랐다. 그의 치세는 50년에 이르는데, 전반은 정치에 힘썼다. 그러나 만년에 와서는 불교에 대한 신앙이 너무 지나쳐 불교를 정치에까지 끌어들였으므로 불교로서는 황금시대를 맞았지만 정치 면에서는 파국의 징조를 보이기 시작했다. 결국 무제는 548년에 일어난 후경(侯景)의 반란의 여파로 병사하였다.

지금까지 장간사 탑에 봉안된 사리기를 문헌을 통해 보았는데, 그 밖에 뤄양의 영녕사(永寧寺) 구층 목탑에는 탑 꼭대기 위에 금으로 만든 보병(寶瓶)을 안치했다는 사실을 『낙양가람기』에서 볼 수 있어 북위(386~535)시대에서는 탑의 상륜부에도 사리 장치가 된 것을 알 수 있다.[38]

사리를 지하에 봉납할 때 용기에 의한 장엄은 중국에서만 한정된 일은 아니고 인도에서도 보이고 있다. 그러나 가장 바깥쪽에 놓이는 용기가 석함이라는 점과, 다중의 용기 가운데 관형(棺形)이 사용된 이 두 가지는 육조시대의 특징이라고 보아야 할 것이다. 이렇게 보면 중국에 와서야 사리기가 보다 공예적으로 장엄되었다고 할 수 있을 듯한데, 뒤에서도 언급하겠지만 사실 공예성을 얘기한다면 한국 고대 사리기의 장엄은 그에 못지않다.

한편 사리기의 실물 자료로서는 시대가 조금 내려간 5세기부터 찾을 수 있는데, 그 가운데 허베이 성(河北省) 딩셴(定縣)의 탑 기단부에서 발견된 북위시대의 석함(사진 35)이 대표적이다. 이 석함의 뚜껑은 마치 경주 감은사 동·서탑 사리장엄 중 사리내함의 천개(天蓋) 부분이나 혹은 익산 왕궁리 오층석탑 사리장엄 중 금제 사각형 사리기의 뚜껑과 비슷한 모습을 하고 있어 우리에게도 그다지 낯설지 않다. 특히 이 사리석함의 뚜껑 윗면에는 사리 봉안의 과정을 기록한 명문이

38) 『洛陽伽藍記』 권제1 「城內」, "永寧寺……中有九層浮圖一所 架木爲之 擧高九十丈……刹上有金寶瓶 續僧傳作刹表置金寶瓶 各二十五斛……".

維大代太和五年歲在辛酉春二月
輿駕東巡狩次于中山御新城宮北辛唐改路遷州市臨
通而覩川陸踐埤術而觀險易詳觀四矚條然興想
帝后發德音而詔群臣曰夫佛法幽深應名理方非夫
觸遇斯因在乎發興將何以要福冀期耶證來果遂命
有司以官財顧工於州東之門顯敞之地造此五級佛圖
夏五月廿八日基剎始建
二聖乃親發至願鏤冥造之功頹圖裨逸長存永事無斁妙法熙隆
夫惠不延時和年豐百姓安逸出世入果常与佛合与一切臣民太宮
眷屬十方世界衆生感同斯福刻成佛像乃作讚曰
趙来至道理方趣廣福證將來業傳既往造修踰梵音貔離喜
真容謝夫式弘寶重像於稞帝后儀彩是欽愛因遷卓播此惠
建崇畳寺寄諒技裕顧回此果乳離氓流

사진 35. 중국 河北 定縣 塔基에서 발견된 北魏의 사리석함과 명문

있어 태화(太和) 5년, 곧 481년에 조성한 것임을 알 수 있고 사리봉안에 관계된 사항이 적혀 있어 귀중한 문헌자료가 되기도 한다. 명문의 내용은 다음과 같다.[39]

維大代太和五年歲在辛酉春二月
興駕東巡狩次 于中山 御新城宮北 幸唐坡路逕州市 臨通逵 而覽險易 詳眺
四矚 修然 興想帝后 爰發德音 而詔群臣曰 夫佛法幽深 應召理玄非 大觸遇
斯 因在所致興 將何以要樞 究(?)期取證來 遂命有司 以官財 顧工 於州東之
門顯敵之地 造此五級佛□ 夏五月卄八日 基□始建
二聖乃親發至 願緣此興造之功 顧國祚延萇永享 無窮妙法熙隆 丈患不起
時和年豊 百姓安逸 出困入果 常與佛會 與一切臣民 六宮眷屬 十方世界
六趣衆生 咸同斯福 剋成佛果 乃作讚曰
超哉至道理 □趣廣福 證將來□傳 旣往妙□ 修緖 梵音□響 眞容辭矣
式照靈像於穆帝后儀形 是欽處 因遊幸播此惠心 達玆□寺 寄誠投於 願因
此果 永離混流

① 육조시대 사리장엄의 한 특징 - 인수사리탑명

이처럼 육조시대 사리기의 커다란 특징 가운데 하나는 사리기를 다중 용기로 사용하였다는 점이며, 관형이 보인다는 점이다.

그런데 사리기 자체에 대한 것은 아니지만 육조시대 사리장엄의 특징 가운데 하나가 탑의 기단부 아래에 사리장엄을 한 뒤 탑비를 세워 그에 대한 기록을 남겼다는 점이다. 다시 말하면, 목탑·전탑·석탑 등 탑의 재질과는 상관없이 탑의 기단부 아래에다 사리를 안치하였다는 것인데, 이 점이야말로 인도 고대의 사리장엄과 가장 구별되는

39) 이 銘文은 岡崎敬의『東西交涉の考古學』(平凡社, 1973) 232쪽에 있는 搨本 사진을 토대로 옮겨 적은 것이다. 원문에는 한문의 띄어쓰기가 되어 있지 않으나, 독자의 편의를 위하여 필자가 하였다.

중국만의 특색이라 할 수 있다.[40] 그리고 이러한 사리 봉안 방식은 수·당 등 후대에 그대로 전승되었다.

따라서 육조시대의 탑에 대한 기록을 보면 여러 차례 땅 속에서 탑명이 출토되었다는 것을 전하는 내용이 꽤 있다. 그 대표적 예가 인수사리탑이라 하겠는데, 관계 자료가 꽤 상세하여 탑명이 묻힌 위치나 그 형상, 명문의 내용 등을 알 수 있다. 이미 중국의 사리신앙을 말하면서 인수사리탑에 대해 잠시 지적하기는 하였으나, 지금 여기에서 사리장엄을 얘기하면서 인수사리탑에 대해 언급하지 않을 수 없다. 왜냐하면 인수사리탑과 함께 봉안된 탑명에 사리장엄에 대한 기록이 보이기 때문이다. 또한 인수사리탑 자체는 수 또는 당대에 세워졌으나 기록된 내용은 그 전대인 육조시대의 사항이 적혀져 있으므로 육조시대 사리장엄을 말하면서 빠질 수가 없게 되어 있는 것이다.

이제 인수사리탑에 대해 이야기 하겠는데, 그 전에 탑명(塔銘)이라는 것에 대해 먼저 언급하고 넘어가야 하겠다. 인수사리탑의 탑명 가운데 '사리탑하명(舍利塔下銘)'이라는 것이 있다. 아마도 사리탑 옆의 지상에 세워졌던 것 가운데 하나였을 것이다. 그런데 이러한 탑명의 내용은 사리탑 건립 때 나타났던 상서(祥瑞)를 기록한 석비에도 '명(銘)'이라는 글자가 새겨졌기 때문에 이야기가 좀 복잡해진다. 그래서 이러한 석비, 곧 탑명이 사리 봉안 당시 사리장엄구와 함께 땅 속에 안치되었는지 혹은 지상 기단부 옆에 별도로 세워졌던 것인지가 분명하지 않다. 이러한 문제에 대해서는 아직 정설이 없으나, 대체로 지하보다는 지상에 세웠을 것으로 추정하는 견해가 좀더 많은 듯하다. 예컨대『속고승전(續高僧傳)』권26의「도생전(道生傳)」·「명어전(明馭傳)」등에 그와 같은 추정을 할 만한 근거가 나오기 때문이다.「도생전」에서는 인수

40) 河田貞,「インド·中國·朝鮮の舍利莊嚴」,『佛舍利の莊嚴』, 奈良國立博物館, 1983.

2년 초주(楚州)에서의 사리탑 건립에 대해 말하면서 사람의 말을 알아듣는 사슴과 사리 안치 당일에 날아온 백학 등의 기이한 상서로움을 다음과 같이 적고 있다.

覆訖方逝 生覩斯瑞 與諸僚屬 具表以聞 幷銘斯事在塔所

 사리 매납이 끝났을 무렵 백학이 날아갔고, "이 일을 글로 새겨서 탑소(塔所)에 놓았다"고 하는 이 말은 곧 사리탑을 완성한 후에 세운 비문에 새겼다는 내용으로 이해할 수 있을 것이다. 또한 「명어전」에는 제주(濟州) 숭범사(崇梵寺)의 기서(奇瑞)에 대해서 "사문 5인이 기서를 맞아 계(戒)를 버리고 노예가 되어 삼보(三寶)를 공양했으며, 이를 비문에 새겼다"고 되어 있다. 이 같은 내용을 갖고는 이 비가 지상의 석비인지 아니면 지하의 탑명인지를 파악하기가 어렵다. 하지만 탑의 기서 등은 지하의 탑명에 기록하지 않는다는 것이 상식이므로 결국 탑 옆에 세운 석비를 가리키는 것으로 생각된다.
 사실 중국에서는 예로부터 승려가 입적하면 승탑을 세우고 그 옆에 덕행을 찬미한 석비를 세우는 일이 종종 있었다. 『고승전』 권8의 「법간전(法侃傳)」에 "바야흐로 비를 세워 그 기이함을 표하고 덕을 새겨넣었다(方應樹利表奇 刻石銘德矣)", 『속고승전』 권10 「정현전(靖玄傳)」에 "탑 있는 곳에 비석을 세워 그 덕을 기렸다(樹銘塔所 用旌厥德)"라고 되어 있다. 본래 문자를 새기는 것을 명(銘)이라고 하므로 그것이 지상의 석비든 혹은 지하의 묘지(墓誌)든 간에 그 놓이는 장소와는 관계없다고 볼 수 있는 것이다.
 결국 인수사리탑에서 지상에 세운 석비는 승려의 묘탑 등에 세우는 석비와 같은 성질의 것이라고 할 수 있다. 묘탑의 경우 그 승려의 덕행을 세상에 알릴 목적을 갖고 있는 것과 같이, 사리탑의 경우에는

그 탑이 세워졌을 때의 여러 가지 기서를 그 행사에 참가한 사람들에게 알릴 목적이 있는 것이다.

한편, 이러한 탑지석의 안치는 중국뿐만 아니라 한국에서도 그 유례가 전하는데, 예를 들면 766년에 해당하는 명문이 있는 전 안성(安城) 출토 영태이년명 사리기를 필두로, 828년과 1747년의 기년이 새겨진 전 법광사지(法光寺址) 삼층석탑 사리구, 875년명의 동화사(桐華寺) 금당암 동탑 사리기, 879년명의 선방사(禪房寺) 탑지석, 997년명의 탑지석이 있는 장명사(長命寺) 오층석탑 사리기, 1009년의 성풍사지(聖風寺址) 오층석탑 사리기, 1653·1773·1874년의 명기가 있는 정암사(淨巖寺) 수마노탑 사리기 등 꽤 많이 있다. 말하자면 우리 나라도 탑지석에 관한 한 중국에 그다지 빠지지 않는 셈이다.

②사리장엄에 대한 그 밖의 기록

한편 인수사리탑 외에도 탑명이 있었다는 기록을 볼 수 있으니, 『속고승전』권26 「명탄전(明誕傳)」(제1장 제4절)에는 지하 수척(數尺) 아래에서 사리를 넣은 유리병을 얻었다는 기록이 있다. 그 가운데 특히,

> 又下穿掘得石銘云 大同三十六年巳後開仁壽之化 依檢梁歷有號大同
> 땅을 파내려가다가 글이 새겨진 돌을 얻었는데, 대동 연간 36년 이후 인수 연간이 되어 불교가 흥륭된다는 이야기였다. 그래서 알아보니 정말 양나라에 대동이라는 연호가 있었다.

땅 속에서 얻은 석명(石銘)에 인수 연간에 수가 불교를 부흥시킨다는 예언이 있었다. 이것은 그다지 신용할 만한 것은 아니라 하더라도 당시에 이미 적잖은 고탑지의 땅 속에서 탑명이 발견되었다고 하는 사실을 반영하는 이야기라고 말할 수 있다.

필자가 일견 사리장엄과 그다지 관련이 없어 보이는 탑명에 대하여 계속 언급을 하는 것은, 탑명의 문장 중에 사리기의 재질과 형상 등을 서술한 내용이 있어서 당시 사리기의 형태에 대한 짐작을 가능케 하기 때문이다. 예를 들어 『속고승전』 권10 「승랑전(僧朗傳)」(제1장 제4절)을 보면 깊이 6척에서 석함 3개를 발견하였는데, 그 가운데 한 개의 함에 금은으로 만든 병이 있었으며 "銘云宋元徽元年(473)建塔" 이라고 하는 탑명이 있었다고 기록되어 있다. 또한 『고승전』 제1장 제4절에는 앞서 언급한 바와 같이 일찍이 혜달이 발굴했던 진(晉) 간문제(簡文帝)의 삼층탑에 대하여, "한 장쯤 파내려 가자 세 개의 석비를 얻었는데, 엎어져 있는 중앙의 비석에 철함 한 개가 있었다"고 하는 기록이 보인다.

이와 같이 사리장엄에 대한 기록이 자주 보이는 『속고승전』은 양나라 혜교(慧皎)의 『고승전』을 계승하여 양으로부터 645년까지 144년간의 고승 전기를 편집한 일종의 열전(列傳)이다. 저자 스스로 『고승전』을 계승하여 『속고승전』이라 이름 붙였기 때문에 단순히 『속전(續傳)』이라고도 하고, 당나라 초에 편집되었기 때문에 『당고승전(唐高僧傳)』이라고도 한다. 후대의 『송고승전(宋高僧傳)』을 낳게 하는 저본이 되기도 하였다.

그런데 도선(道宣 : 596~667)이라는 승려는 이 『고승전』의 영향을 받았음인지 앞서 말한 혜달의 발굴에 대하여 『집신주삼보감통록(集神州三寶感通錄)』에서 석비와 철함의 관계에 대해 다음과 같은 부연 설명을 한 것이 눈에 띈다.

獨見長干有異氣 便往禮拜而居焉 時於昏夕每有光明 迂記其處 掘之入地丈許 得三石碑長六尺 中央一碑鑿開方孔 內有鐵銀金三函相重 於金函內有三舍利

장간사에 이상스런 기운이 도는 것을 혼자 보고는 재빨리 가서 배례하며 머물러 있었다. 때는 어둔 저녁이었는데 광명이 비추는지라 그곳을 따로 표시해 놓았다가 날이 밝자 그곳을 팠는데 한 장쯤 되는 깊이에서 길이 6척의 석비 3개를 얻었다. 3개 중에 가운데에 놓였던 비석에는 네모난 구멍이 뚫려 있었고 그 안에 철함·은함·금함이 포개져 놓여 있었으며, 금함 내에 사리 3과가 들어 있었다.

『고승전』에서는 "중앙 비의 엎어진 가운데에 한 철함이 있다"고 되어 있고, 『집신주삼보감통록』에서는 "중앙의 한 비에 네모난 구멍을 뚫고 안에 철과 은, 그리고 금으로 된 세 개의 함이 서로 포개어져 있었다"고 되어 있어 차이가 난다.

도선(596~667)은 저장 성(浙江省) 후저우(湖州)에서 태어났다. 당나라의 대표적 학승이자 율종(律宗)의 창시자로 영감사(靈感寺)에서 『계단도경(戒壇圖經)』을 펴내기도 하였으며, 입적 후에 징조(澄照)라는 시호를 받았다. 장안(長安) 남쪽에 있는 종남산(終南山)에서 살았기 때문에 남산율사라고도 부른다.

그런데 위와 같은 『집신주삼보감통록』의 내용은 도선 자신이 불교 의례에 정통한 데다가 스스로도 탑명을 묻은 경험을 갖고 있었으므로 이 같은 부연 설명도 반드시 이유가 없는 것은 아니라고 생각된다. 그리고 그 근거로 생각되는 예를 『금석속편(金石續編)』 권3에서 볼 수 있으니, 「왕마후사리탑기(王摩侯舍利塔記)」의 다음과 같은 기록이 바로 그것이다.

大隋大業五年(606) 歲次己巳正月己巳朔廿日 京兆郡大興縣御肅鄉便子谷至相道場 建立佛舍利塔 弟子王摩侯供養
수 대업 5년 기사년 1월 20일 경조군 대흥현 어숙향 편자곡의 지상사에서 불사리탑을 완공하였다. 불제자 왕마후가 공양하였다.

탑명치고는 매우 간략한데, 문제는 사리탑과 사리공의 형상이다. 『금석속편』의 설명에 의하면, "縱橫六寸 中孔方三寸 記刻左右及下方 左右各二行 行九字十一字不等 下方三行 行二字三字不等"이라고 해서, 6촌 평방의 돌 중앙에 3촌 평방의 구멍을 뚫었다고 한다. 그리고 사각형 구멍 주위에 탑명이 새겨졌다고 한다. 이 문장은 결국 땅 속에 묻었던 사리탑명으로 볼 수 있다. 그렇다면 이 중앙의 사각형 구멍이란 당연히 사리기를 안치하기 위한 사리공(舍利孔)으로 생각함이 타당할 것이다.

도선이 석비 중앙에 사각형 구멍을 뚫고 거기에 사리기를 담았다고 하는 이 같은 기록은 그가 사리 안치의 법식을 알고 있었다는 근거가 될 수 있을 것이다. 물론 이 「왕마후사리탑기」 자체가 근거라는 것은 아니고, 그와 같은 의식이 적잖게 수·당 사이에 행해졌으며, 그 같은 지식에 의해 "중앙 비의 엎어진 가운데 한 철함이 있다"는 불가해한 기술을 위와 같이 부연한 것이라고 생각한다.

사리탑명을 새긴 돌의 중앙에 사각형 구멍을 뚫고 그 안에 사리를 안치했다는 것은 사리탑명이 석함의 역할을 겸했다는 것이 된다. 너비 3촌의 사각형 구멍에 그와 같은 소형 사리 용기를 넣은 것은 일종의 편법인지, 아니면 탑명과 석함을 같은 것으로 하였던 당시로서는 새로운 양식이었는지는 자료 부족으로 더 이상 알 수가 없다.

수의 사리장엄

앞서도 말했듯이 중국의 사리장엄 중 육조시대의 실물은 없고, 수에서는 겨우 한 점만 전할 뿐이다. 이것 하나만 가지고서는 수나라의 사리장엄이 어떠했다는 식으로 말하기는 곤란하다. 다만 당시 사리장엄 봉안의 사례를 문헌을 통해 짐작할 수 있으므로, 전하는 작품이 없는 현재로서는 이러한 기록에 주목할 필요가 있다.

우선 수대 사리장엄의 상황은, 육조시대의 사리장엄을 말하면서 이미 나오기는 했으나, 문제가 조성한 인수사리탑에서 찾아볼 수 있다. 사실 인수사리탑 자체는 수나라 때 이루어진 것이지만 바로 앞선 시대인 육조시대의 문화 영향을 짙게 보이고 있으므로 육조시대의 사리장엄에서도 말할 수 있고, 또 지금처럼 수나라의 사리장엄으로도 말할 수 있는 묘한 입장에 있다.

문제의 인수사리탑의 조영은 마치 인도 아소카 왕이 진신사리를 84,000개로 나누고 그 숫자만큼 탑을 세웠던 경우와 매우 흡사하다. 이렇게 자신을 인도의 아소카 왕과 견주어 아소카 왕의 고사에 따라 전국에 111개의 탑을 동시에 만들고 사리 장치를 만들어 넣었던 것이다.

인수사리탑의 사리 장치는 탑 아래 약 3m 깊이에 석함을 놓고 다시 그 속에 동함 → 유리병 → 금병의 차례로 장엄하고 있어 앞서 살펴본 육조시대의 방식과 비슷하였다. 그리고 이때의 탑은 목탑으로 추측된다. 이처럼 중국의 사리 봉안방법은 일반적으로 인도의 그것과 유사하다. 대체로 불사리 장엄구를 4겹 등 다중 용기로 하고 그 안에 사리를 안치하였으며, 그 밖에 여러 공양품을 함께 넣는 방법을 채택하였다.

그런데 중국 사리장엄을 좀더 자세히 알기 위하여 우선 기록에 나타나는 사리장엄의 형태를 『광홍명집(廣弘明集)』 권17에 수록된 왕소(王邵)의 「사리감응기(舍利感應記)」에서 뽑아 보면 다음과 같다.

憫忠寺……皇帝於是親以七寶箱奉三十舍利 自內而出置於御座之案 與諸沙門燒香禮拜……乃取金瓶瑠璃各三十 以瑠璃盛金瓶 置舍利於其內 薫陸香 爲泥途 其蓋而印之 三十州同刻十月十五日正午 入於銅函石函 一時起塔 景福元十二月十八日記僧守因鑴 葬舍利僧復嚴

민충사에서 발굴한 사리를 황제에게 보내었다.……황제가 친히 칠보 상자에서 사리 30과를 받들어 내어 어좌(御座)의 책상 위에 모셔놓았

다. 여러 사문들과 함께 향을 태우며 사리에 경배하였다……이에 금병과 유리 각 30개씩을 마련하고 유리를 금병 안에 놓은 다음 유리 안에 사리를 안치하였다. 육향(陸香)으로 닦고 뚜껑을 닫아 봉인하여 30개 주에서 10월 15일 정오에 동시에 동함과 석함에 넣어 탑을 세우도록 하였다. 경복(景福) 원년 12월 18일에 이러한 내용을 기록하여 승려로 하여금 새겨 넣고 사리를 다시 엄숙하게 장사지내도록 하였다.

이것은 수대에 민충사에 봉안하였던 사리를 당대에 발굴하여 황제가 친람한 후 다시 사리기를 만들어 재봉안하였다는 내용이다. 그런데 흥미로운 것은 사리를 유리에 넣고 이것을 금병에 봉안한 다음 이어서 동함에 안치하여 다시 석함에 넣었다는 사실이다. 다시 말하면 사리를 유리 → 금병 → 동함 → 석함의 순서로 중첩 봉안하였다는 것인데, 이러한 다중용기의 사용은 이미 육조시대의 기록에서도 확인되고 있어 이것이 고대 중국의 전통적이고도 모범적인 사리장엄 풍습이었음을 다시 한 번 알 수 있게 해 준다. 다만 사리를 직접 담았던 '유리'가 유리병을 말하는지 혹은 유리잔을 말하는지 알 수 없는 게 아쉬운데, 유리 용기를 담았던 것이 금병이라 했으니 이 유리용기는 혹시 유리잔이 아닐까 추정해 본다. 만일 그렇다면 우리의 칠곡 송림사 사리장엄에서 사리를 직접 담았던 용기가 유리잔인 것과 관련시켜 생각해 볼 수 있을 듯하다. 위의 「사리감응기」에 보이는 사리 재봉안의 시기는 경복 원년, 곧 892년으로 당 희종(僖宗) 대의 일이었다.

한편 이와 같이 수대에 땅 속에 매납되었던 사리가 당대에 발굴되어 재봉안되는 경우가 여러 차례 있었는데, 대체로 유리병이나 은함 중에 넣어졌다. 예를 들면 『속고승전』 권26, 「도숭전(道嵩傳)」에 쑤저우(蘇州)의 고탑지를 발굴해서 얻은 사리 1립을 안치한 예가 기록되어 있다.

쑤저우는 중국 장쑤 성(江蘇省) 남동부 타이후호(太湖) 동쪽 기슭에 있는 도시로, 일찍이 춘추전국시대에서 오(吳)의 서울이었고, 수에서는 대운하가 개통되자 강남미(江南米)의 수송지로 활기를 띠면서 항저우(杭州)와 더불어 번영하였는데, 사람들은 "하늘에는 천당이 있고 하늘 아래에는 소주와 항주가 있다"(天上天堂 地下蘇杭)라고 할 만큼 번영하였던 곳이다. 이러한 곳에 불사리를 안치한 탑이 있었다는 것은 전혀 이상한 일이 아니다.

어쨌든 「사리감응기」의 기록을 통하여 수대의 사리 용기로 유리병·금병·동함, 그리고 가장 바깥에 석함이 있었다는 것을 알 수 있다. 이와 동일한 방식의 다른 예를 본다면, 양나라의 무제가 발굴했던 혜달이 조성한 삼층목탑의 경우는 금앵(金罌)·은감(銀坩)·철호(鐵壺)가 차례로 중첩되었으며 가장 바깥에는 역시 석함이 있었다. 또한 무제가 건립한 장간사(長干寺) 탑의 경우에도 금앵(金罌)·옥앵(玉罌)·칠보탑(七寶塔), 그리고 가장 바깥에 석함이 위치하였다.

결국 직접 사리를 넣었던 용기는 통례적으로 황금제였고, 다음으로는 유리·옥·은, 그 다음이 동 또는 철, 그리고 가장 바깥은 거의 돌이 사용되었다. 물론 경우에 따라서는 유리병에 사리가 넣어지는 경우도 있고 가장 바깥에는 석함이 아니라 간혹 벽돌로 된 전함(塼函)이 놓이는 예도 있으나 이것은 크게 보아서 석함에 준한다고 보아도 무방하다. 사리기의 재질이 이와 같은 것은 인수사리탑이나 혜달의 삼층탑과 같은 목탑뿐 아니라, 양나라 무제의 장간사 쌍탑처럼 전탑으로 추정되는 것, 그리고 탑 재질이 분명하지 않은 것에도 모두 공통된 것이었다.

이와 같이 수대에는 사리기에 단순히 금병(金甁)이나 옥호(玉壺) 등의 귀중한 재질에 의한 장엄만이 아니라, 실제 보통 사람들의 장례에 사용되는 관(棺)과 곽(槨)의 형상을 한 용기를 사용하였다. 이것은

사진 36. 중국 涇州縣 大雲寺 탑지 사리석함 중 金棺과 銀槨

가장 바깥에 놓이는 용기가 거의 석함이라는 사실과 상응되는데, 중국 사리 봉안의 본질을 생각하게 해 준다.

당의 사리장엄

최근 중국 전역에서 불탑지의 발굴이 잇따르고 있고, 『문물』·『고고』 등의 학술잡지에 그에 대한 보고가 실리고 있다. 그 가운데는 당송시대의 것으로 금관(金棺)·은곽(銀槨)에 사리를 봉안한 예가 여러 차례 보인다. 예를 들면 간쑤 성(甘肅省) 경주현(涇州縣)에서 발굴된 대운사(大雲寺) 사리탑의 사리는 대운사를 창건할 때 지은 고탑지에서 발굴된 사리를 측천무후가 다시 장엄하여 봉납한 것인데, 석함 안에 금관과 은곽(사진 36)이 넣어져 있었다.[41]

또한 산시 성(山西省) 남동부에 자리한 창즈 시(長治市)의 금(金)·원

41) 『文物』 1966년 제3기.

(元) 대의 전탑지에서는 석곽에 넣어진 석관·은관·금관이 출토되었는데, 그러한 것은 전부 당(唐)대 것으로 추정되었다.[42]

그 밖에 장쑤 성 남부에 자리한 전장 시(鎭江市) 감로사(甘露寺)의 송(宋)대 철탑(鐵塔)의 탑지 지하 4m에서 지궁인 약 1m²의 석실이 발견되었는데 그곳에 3개의 석함이 있었다.[43] 감로사 철탑은 절 옆에 있으며 전체가 철재로 되어 있다. 처음 당 보풍 연간(寶豊年間 : 825~826)에 7층 13m 높이로 세워졌으나 당 말에 무너졌고, 송 원풍 연간(元豊年間 : 1078~1085)에 중건되었다. 그러나 명 만력 10년, 1582년에 폭풍으로 무너졌다가 중수되었으며, 청 동치(同治)·광서(光緒) 연간에 다시 폭도의 난동으로 기단부 및 하층 탑신만 남게 되었다. 1949년 이후 수차의 수리를 거쳐 지금의 모습을 갖게 되었다.[44]

감로사 철탑에서 나온 커다란 석함은 송대의 것이지만 나머지 두 개의 작은 석함은 당대의 윤주자사(潤州刺史) 이덕유(李德裕)가 장경(長慶) 5년(829)에 세운 석탑 아래 봉안되었던 것으로서, 그 가운데 하나는 장간사 사리, 다른 하나는 선중사(禪衆寺) 사리를 안치했다. 그러한 사리는 어느 것이나 다 금관·은곽에 담겨 있었다.[45]

사리 안치의 용기로 관과 곽의 모양을 사용한 것은 당대에 사리 안치를 곧 부처 유골의 매장으로 보게 되었음을 나타낸다 하겠는데, 특히 벽화를 그려 넣었던 석실(石室)에 사리기를 안치한 사실은 그와 같은 추정을 더욱더 결정적인 것으로 하고 있다.

예를 들면 앞에서 나온 대운사 탑 아래의 벽돌 방에도 길이 2m, 높이와 너비 약 150cm의 연도(羨道)가 있고, 벽화가 떨어져 나간 흔적이

42) 『考古』 1961년 제5기.
43) 羅哲文, 앞의 책, 70쪽.
44) 『考古』 1961년 제6기.
45) 또한 이와 같은 관형의 사리기는 O. Siren, *Chinese Sculpture*, Vol. IV에 두 종류가 실려 있다. 사진 420·421 참고.

있었다. 또한 허베이 성(河北省) 딩셴(定縣)에서 발굴된 정중원(淨衆院)의 탑지에서는 높이 약 30cm에 너비 약 270cm^2의 벽돌 방이 발견되었다. 그 중앙에는 은관(銀棺)과 은탑(銀塔) 형태의 사리기를 담은 북송 지도(至道) 원년(995)의 명문이 있는 대석함이 안치되었다. 그리고 북쪽 벽에는 열반도, 그 밖에 천왕도(天王圖)가 채색되어 있다.

같은 딩셴의 정지사(靜志寺) 탑지에서도 너비 약 1m^2, 높이 2m의 벽돌 방이 발견되었는데, 정면에 "釋迦牟尼眞身舍利"라는 여덟 글자를 연화좌 위의 패(牌)에 적어 놓았고, 동서 양쪽 벽에는 공양인물상과 천왕상을 짙은 채색으로 그렸다.

이와 같이 사리를 안치한 땅 속의 벽돌 방을 벽화로 장식하는 것은 당대의 왕후귀족 분묘의 현실(玄室)을 많은 벽화로 장식하는 풍습으로 직결되었다고 생각한다. 당대 귀족의 묘실에 그려진 많은 벽화는 지상 궁전의 벽화를 그대로 지하궁전으로 옮긴 것으로 보아도 될 듯하다. 그러나 탑에 있어서 사리를 모신 벽돌 방의 벽화는 사찰의 벽화를 지하로 이행시킨 것으로 보기는 어렵다. 단지 왕후 귀족의 능묘를 벽화로 장식하는 풍습이 석가의 능묘인 사리를 봉안하기 위한 벽돌 방에 그대로 적용된 것으로 보아야 할 듯하다.

어쨌든 당대에 능묘의 벽화를 모방하여 사리를 안치하는 방에 벽화를 그려 넣었다는 것은 당·송시대 사람들이 사리 안치를 석가여래 신골의 매장으로 보았다는 사실을 명쾌히 보여주는 것이라 할 수 있다. 덧붙여서 말한다면, 이를 통하여 사리기로 관형과 곽형의 용기까지 사용했던 그 사이의 사정이 보다 명확해진다고 할 수 있는 것이다.

결국 육조시대의 사람들이 사리 안치를 불신(佛身)의 매장으로 여겼던 것이 그대로 당송시대로 이어져 더욱 더 현실감을 높이게 되었다고 할 수 있다.

① 당대 사리장엄의 특징 - 문헌으로 확인되는 당대 사리장엄의 형태

당대 사리장엄의 특징은 우선 형태 면에서 사리내함이 관형이라는 점인데, 이것은 문헌을 통해서도 확인할 수 있다. 예를 들어『속고승전』권11 「법간전(法侃傳)」을 보면 인수(仁壽) 2년(602) 쉬안저우(宣州)에서 사리탑을 세웠을 때 관형의 석함을 봉안하였다는 기록이 있다.

> 仁壽二年……勅侃往宣州安置舍利……下詔之日宣州城內官倉之地 夜放光明……古老傳云 此倉本是永安舊寺也 至于明日永安寺擬置塔處 又放光明如前無異……又令堀倉光之處 果得石函 恰同棺樣 不須繕造 因藏舍利
>
> 인수 2년에……황제가 칙조(勅詔)를 내려 법간(法侃)으로 하여금 쉬안저우에 와 사리를 안치하도록 하였다.……칙조가 내린 날 밤 성내의 관창(官倉)에 광명이 있었다.……이에 고로가 전하기를, "이곳 관창은 본래 영안사(永安寺)가 있던 곳이다" 하였다. 다음 날 밤 영안사 탑이 있던 자리에 다시 광명이 있었는데 여전히 그 밖에 별다른 일은 일어나지 않았다.……다시 명하여 광명이 비추던 자리를 파보게 하니 과연 석함을 얻었는데 그 모습이 마치 관의 형상과 같았고, 다시 수리할 필요 없이 완전하였다. 이에 사리를 장치하였다.

인수 2년, 602년에 옛 영안사 터인 관창에서 밤에 광명이 있으므로 파보았더니 모양이 흡사 관과 같은 완전한 형태의 석함을 얻었고, 거기에 그대로 사리를 넣었다는 내용이다. 그런데 위의 기록처럼 석함 안에 바로 사리를 봉안하지는 않았을 것이고, 외함은 옛 것을 그대로 사용하였지만 그 석함 안에 금동의 관형 사리기를 다시 넣었다는 것으로 이해된다.

그와 거의 같은 내용을『삼보감통록(三寶感通錄)』권상에 있는 부풍(扶風) 기산(岐山)의 고탑지를 당대에 발굴하였다는 현경(顯慶) 5년

(660)의 다음과 같은 기록에서도 볼 수 있다.

顯慶五年春三月 下勅取舍利往東都入內供養……爲舍利造金棺銀槨 數
有九重雕鏤窮奇 以龍朔二年送還本塔……共藏舍利于石室掩之 三十年
後 非余所知 後有開瑞 可續而廣也
현경 5년 3월에 황제가 칙조를 내려 사리를 장안으로 모셔 공양토록
하였다.……사리를 봉안하기 위하여 금관과 은곽을 만들고 거기에
갖은 진기한 장식을 조각하여 장엄하였다. 용삭(龍朔) 2년에 본래의
탑에 송환하였다.……사리를 석실에 장치하였는데, 30년 후에 내가
그것을 알지 어찌 알았을까. 뒤에 상서로움이 있어 다시 넓혀 봉안하
였다.

현경 5년, 곧 660년에 수대에 봉안하였던 사리를 발굴하여 장안의
궁중으로 봉송하여 공양하고, 용삭 2년, 662년에 새로 조성한 탑 아래에
안치하였다는 내용으로, 도선이 자신의 견문을 적은 것이다.

이 기록에서 보이는 조정이 사리를 위하여 금관과 은곽을 만들어
공양하고 그것을 지하의 석실에 넣었다고 하는 내용은 당대 사리기의
양식을 아는 데 매우 유용한 것이다.

② 당대 사리장엄의 실례
당대의 사리장엄을 실례로 본다면 사리외함의 경우 앞에서 여러 차례
살펴본 문헌에서 전하는 것처럼 관형인 것이 일반적이다. 물론 여기에
는 불사리를 곧 불신으로 보아, 부처 유골의 매납으로 인식하였던
것에 바탕을 둔다고 보인다.

그렇다면 이 같은 관형은 중국에 있어서 적어도 일반인은 아니라
하더라도 황제 또는 그에 버금 가는 귀인들의 관으로 사용되었을

사진 37. 중국 新疆 和田市에서 발견된 木棺

가능성이 높다. 비록 시대는 10세기 초반의 것으로 다소 내려가지만, 중국 10대 관문(關門) 도시의 하나로 꼽히는 신장 성(新疆省) 허티엔 시(和田市)에서 발견된 한 목관(사진 37)은 그에 대해 중요한 시사점을 주고 있다. 이 목관은 1983년에 출토되었으며 직사각형에 크기는 길이 215cm, 너비 75cm로서 목관 하부에 기단부가 있다. 특히 지붕머리가 둥그스름하고 네 둘레에 난간이 설치된 점은 뒤에서 들 법문사(法門寺) 사리외함을 비롯한 당대 사리외함과 매우 유사하다. 표면에는 붉은 색을 칠하고 네 면에 안료로 청룡·백호·주작·현무를 그린 흔적이 뚜렷이 남아 있다.46) 이 목관은 당대에 유행하였던 관형 사리기는

46) 『新疆文物古選大觀』, 新疆美術撮影出版社, 1999, 98쪽.

곧 당시 사람들 가운데 왕족과 귀족들이 사용하던 실제 관의 모습에서 유래되었으며, 이러한 풍습이 계속 이어져 내려왔음을 말하고 있다.

그 다음으로 당대 사리장엄의 특징을 보면, 석함 내에 안치된 사리외함 속에 유리병을 놓고 그 내부에 불사리를 봉안한다는 점이다. 곧 다중의 중첩용기가 특징이라고 할 수 있다. 중첩되는 수는 최소 3중이지만, 경저우(涇州) 대운사 사리장엄(사진 36)처럼 가장 바깥쪽부터 석함 →금동함→은관→금관→유리병 등의 4~5중이 가장 일반적이었고, 법문사 사리장엄처럼 7중도 있었다. 하지만 사리외함의 경우 현 보스턴 박물관 사리함처럼 석제인 예가 가장 많은 것도 한 특징이라고 할 수 있다. 그 밖의 특징으로는 사리기의 안치는 탑 바로 아래로 약 3m이며, 목탑일 경우 찰주(刹柱)는 땅속 약 3m 깊이에 세우고 땅 속의 초석 위에 놓인다는 점이다. 그리고 명기(銘記)는 중국식 장법과 같이 석함 위에 사각형의 탑지(塔誌)가 놓이거나 외함의 표면에 새겨진다는 등의 특징이 열거되기도 한다.[47]

그런데 당대의 사리장엄은 신라 사리장엄과 시대적으로 직접 연결되는데다가 그 양식 및 형식에서도 매우 유사한 점이 많으므로 주목된다. 당과 신라 사이에 정치·문화적으로 긴밀한 유대관계가 있었으므로 사리장엄 역시 양국 간의 연관성을 생각하지 않을 수 없는 것인데, 그런 의미에서 당대의 사리장엄은 중국 사리장엄 가운데 특히 유의해 볼 필요가 있다고 생각한다.

한편 최근에 알려진 자료로 선유사(仙游寺) 전탑(사진 38)에 봉안되었던 사리장엄이 있다. 선유사는 산시 성(陝西省) 저우지 현(周至縣)의 남쪽에 있는 진령(秦岭)의 북쪽 기슭 흑수곡(黑水峪) 입구에 자리하였는데, 당 선종(宣宗 : 재위 846~859)대에 중건되었으나 송대 이후에 전란으

47) 金禧庚,「塔內舍利容器의 變遷考」,『蕉雨黃壽永博士古稀紀念 美術史學論叢』, 通文館, 1988, 569쪽.

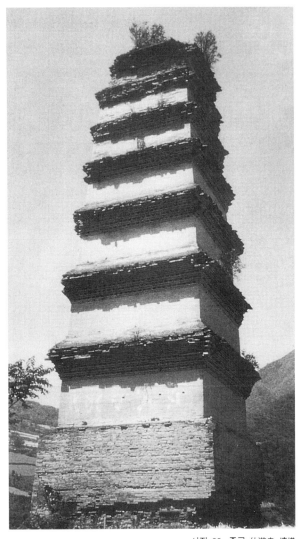

사진 38. 중국 仙遊寺 塼塔

로 폐사된 채 법왕탑(法王塔)이라 부르는 6층 전탑만이 절터(사진 39)에
남아 있었다. 그런데 이 일대에 댐 건설이 예정되면서 1994년부터
1998년에 이르기까지 발굴조사가 실시되었고, 전탑은 1998년에 해체

사진 39. 仙遊寺址

사진 40. 仙遊寺 전탑 사리장엄 탑지석

114

사진 41. 仙遊寺 전탑 사리석함

이건되었다. 그 과정에서 사리탑 기단부에서 사리장엄이 발견되었다. 발굴시 출토된 탑지석(사진 40)에 따르면 이 선유사 사리장엄은 수대에 처음 봉안되었다가 당대에 다시 봉안된 것이다. 탑지석은 전부 2매가 발견되었는데, 각각의 내용은 아래와 같다.

仙遊寺舍利塔銘 竊聞天宮敞 而七寶明舍利現 而十光徹八國 爭立育王創
迹 而先置萬塔 齊秀優塡憶 而寫容寔大雄之感德 卽衆聖之聖王者歟 無得
而稱無言 而述此塔 卽大隋仁壽元年十月十五日置也 至大唐開元四年 重
出舍利 本寺大德沙門 敬玄 道門 苦節 遠近謝其精誠神機 爾明合寺 欽其高
行 乃眷彼前修情深 仰止謹捨衣鉢之資用 崇斯塔奉爲 開元 神武皇帝 太子
諸王 文武百官 爰及含識並同沾勝福 共結妙因 至開元十三年 歲次乙丑十
二月十五日 甲子朔 莊嚴事畢 重入靈塔 其塔乃塋 以丹靑飾 以朱漆 敬使因
齊 天地巋然 獨存其銘曰 琫壺搆畢 應塔体工 天花隨喜 地塔崇封 開元十三
年十二月十五日下[48]

사진 42. 仙遊寺 전탑 외함

사진 43. 仙遊寺 전탑 금동 내함

사진 44. 仙遊寺 전탑 금동 내함

舍利塔下銘 維 大隋仁壽元年 歲次辛酉十月辛亥□十五日乙丑 皇帝普 爲
一切法界 幽顯生靈 謹於雍州□□縣 仙遊寺 奉安舍利 敬造靈塔 顧 太祖武
元皇帝 明元皇后 皇帝皇后皇太子諸王子孫等 並内外群官 爰及民庶六道
三塗 人非人等 生生世世 値佛聞法 永離苦空 同升妙果[49]

48) 비석의 높이는 55.6cm, 너비는 54.8cm, 글씨 높이는 2.4cm, 글씨 너비는 1.4cm이
다.

최근 탑지석과 함께 안치되었던 사리장엄이 공개되었는데, 중국 고대 사리장엄에서 중요하고도 새로운 자료로 여겨진다.

선유사에 안치된 사리장엄으로는 외함인 석함(사진 41)과 외함(사진 42), 금동 내함 2개(사진 43·44), 그리고 진신사리 10과 및 승사리 3과를 봉안한 사리병(사진 45·46) 등이 있다.[50] 석함은 상자형이고 외함은 관형을 하고 있어 당대의 전형적 사리장엄의 형태인 것을 알 수 있다. 그 밖에 수대의 향로(사진 47)가 함께 출토되었다.

선유사가 자리한 지역은 본래 수 문제 양견(楊堅 : 541~604)의 여름 궁전인 선유궁이 있던 곳이다.[51] 그러다 인수 연간(601~604)에 불사리를 이곳으로 모셔왔고, 이때 탑을 세우고 공양하였던 사궁(舍宮)을 절로 바꾸었던 것이다. 그 뒤 당대에 이르러서는 신라의 고승 혜초(慧超 : 704~787)가 머물면서 774년에 황제의 명으로 9개월 동안 기우제를 지내기도 했던 명찰이다.[52] 이러한 인연으로 2001년 6월 이를 기념하는 혜초비각이 건립되면서 김대중 대통령이 쓴 「신라국대덕고승혜초기념비정(新羅國大德高僧慧超紀念碑亭)」이라는 편액이 걸렸다.

선유사는 주변 경관이 절경이어서 예로부터 많은 찬사를 받아 왔고, 특히 당송대에서는 수많은 시인 묵객들이 이곳에 들러 시문을 남겼다. 백거이(白居易 : 772~846)의 「장한가(長恨歌)」는 특히 그 가운데서도 유명한데 이 명시 탄생의 고향이 이 곳임을 아는 사람은 드문 것 같다.

49) 비석의 높이는 56cm, 비석의 너비는 54cm, 글씨 높이는 1.3cm, 글씨 너비는 1.3cm이다.

50) 卞麟錫, 『唐 長安의 新羅史蹟』, 아세아문화사, 2000.

51) 『長安志』 권18, 「盩厔縣」條, "仙遊宮在縣南三十五里 舊圖經曰 隋文帝避暑處".

52) 陳景富, 『中韓佛敎關係一千年』, 宗敎文化出版社, 1999, 181~183쪽 ; 卞麟錫, 앞의 논문, 382~392쪽.

위 쪽 사진 45. 仙遊寺 전탑 사리병
아래쪽 사진 46. 仙遊寺 전탑 사리병

사진 47. 仙遊寺 전탑 향로

백거이는 뤄양 부근인 신정(新鄭)에서 태어났고, 자가 낙천(樂天), 호는 취음선생(醉吟先生) 또는 향산거사(香山居士)다. 그가 활동한 시대는 이백(李白 : 701~762)과 두보(杜甫 : 712~770)보다 한 세대 가량 늦지만, 같은 시대의 한유(韓愈 : 768~824)와 더불어 '이두한백(李杜韓白)'으로 불릴 정도로 당대 중후기의 대표적 시인으로 꼽힌다. 그는 804년 무렵에 이곳에 와 「장한가」를 지었다. 그는 독실한 불교도이기도 하였는데, 만년인 831년에는 뤄양 교외에 있는 룽먼(龍門) 석굴의 여러 절을 자주 찾았고 그곳 향산사(香山寺)를 보수 복원하여 '향산거사'라는 호를 쓰기도 하였다.

또한 소동파(蘇東坡)가 한때 머물렀던 마융굴(馬融窟)도 이곳 선유사에서 지척의 거리에 있다.

사진 48. 法門寺 전탑 1981년 홍수 직후의 모습

③ 법문사의 사리장엄 - 법문사의 위치 및 창건의 역사적 배경

법문사는 중국 산시 성(陝西省) 푸펑 현(扶風縣) 법문진(法門鎭)에서 북쪽으로 약 110km 되는 지점에 있다. 이 지역은 산시 성 남부의 관중(關中) 분지를 흐르는 웨이허(渭河)의 중류에 해당된다.

여기에서 좀더 지리적 설명을 보태면, 웨이허를 끼고 있는 관중은 남쪽에서 친링(秦嶺) 산맥, 북쪽에서 서쪽을 거쳐 기복이 심한 황토의 단구(段丘), 동쪽으로 급류하는 황허(黃河)에 의해 둘러싸인 천연의 요새이다. 동쪽의 평야를 연결하는 것은 황허를 따라 나 있는 길 하나밖에 없다. 여기에 설치된 관소(關所)의 안쪽에 있으므로 관중이라는 이름이 유래되었다. 그리하여 서쪽으로 오는 곳을 퉁관(潼關), 동쪽 평원으로의 출구를 한구관(函谷關)이라고 한다. 그리고 웨이허는 간쑤 성(甘肅省) 웨이위안 현(渭源縣)에서 발원하여 황허로 흐르는 강이다. 그 유역은 오래 전부터 중국 역사의 중심지가 되어 왔는데, 서주(西周)의 요람이었던 주원(周原)의 호경(鎬京), 진(秦)에 의한 융청(雍城)과 셴양(咸陽), 한(漢)이 시작된

장안(長安) 등 이 지역에 경영된 이 같은 역대 국도(國都)의 존재는 바로 그것을 구체적으로 나타낸다고 할 수 있다. 그 가운데서도 특히 당의 수도였던 장안은 중국 국내뿐만 아니라 아시아 전역의 정치·문화의 중심에 위치해 있으며, 또한 실크로드의 동쪽 기점이 되고 있어 당시 세계 제일급의 국제도시가 되어 있었다. 법문사의 역사는 바로 그 같은 환경 아래에서 시작되었고 전개되었던 것이다.[53]

본래 법문사에는 불사리를 봉안한 진신보탑(眞身寶塔)(사진 48)이 있었는데 1981년 8월 홍수로 인해 탑의 서남측 2/3가 붕괴되었고, 나머지도 곧 무너질 위험에 처했었다. 이에 탑에 대한 발굴이 착수되었다. 최초 붕괴된 장소에서 탑을 건조할 때 만들어졌던 유물이 출토되었고, 여기에 따라 본격적 조사발굴이 시작되었다.

우선 제1단계로 1985년 6월까지 붕괴된 부분의 정리가 있었다. 이때 남은 부분 가운데 제5층에서 위쪽을 들어내면서 제2차 조사가 이루어졌다. 이 두 번의 조사 및 정리 과정에서 탑의 정상에 있었던 구리로 만든 복발과 그 안에 두어졌던 명대(明代)의 구리로 만든 사리탑과 자그마한 불상, 그리고 송원(宋元) 시대에 판각된 경전 등 다수의 유물이 확인되었다.

이상의 경과를 거쳐 1987년 3월 드디어 보탑의 지궁(地宮)에 닿게 되었다. 당시의 보고서에 따르면 그것은 남아 있던 제4층에서 밑의 탑기(塔基)까지를 정리하면서 확인되었다고 한다. 그런데 사실 지궁 자체의 존재에 대해서는 옛 기록에 의해서 이미 확인된 바 있었다.[54] 예를 들면 『집신주탑사삼보감통록(集神州塔寺三寶感通錄)』에 나와 있

53) 氣賀澤 保規, 「扶風法門寺の歷史と現狀 – 佛舍利傳來寺刹 –」(『佛敎藝術』179호, 1987)에는 법문사의 연혁 및 출토된 불사리 봉안의 배경 및 당대 사리신앙의 의의에 대해 잘 언급되어 있다.

54) 『集神州塔寺三寶感通錄』, “皇后舍所寢衣帳直絹一千匹 爲舍利造金棺銀槨 數有九重 雕鏤窮奇”.

120

는 다음과 같은 기록이 바로 그것이다.

皇后舍所寢衣帳直絹一千匹 爲舍利造金棺銀槨 數有九重 雕鏤窮奇
황후 거처의 잠옷과 장막, 비단 1,000필을 금관과 은곽으로 만들어
아홉 겹으로 봉안한 사리기와 함께 넣고, 사리기에는 갖은 장엄을
조각하였다.

따라서 기록에 남겨져 진작부터 알려지던 것이 실제로 발굴을 통해
증명되었다고 할 수 있다.

한편 이곳에서 출토된 유물은 일부를 제외하고는 대부분 당대(唐代)
의 것이므로 명대에 중건된 탑은 처음 당대에 건축했던 탑의 그 자리에
그대로 중건된 것이 분명하다.

이제 지궁과 그곳에서 출토된 유물에 대해 이야기해야겠다. 발견된
지궁, 곧 지하 시설은 지상의 남쪽에서 계단을 따라 내려가 백옥 대리석
의 문비(門扉) 내부에 있었다. 그 내부, 다시 말해서 지궁은 계단 부분을
포함해서 전체 길이 약 31.5m에 면적은 약 31m²이며 구성은 전실(前
室)·주실(主室, 中室)·후실(後室)의 세 부분으로 되어 있다.

묘의 문에서 전실에 이르는 복도인 용도(甬道)에는 당시에 씌어진
귀중한 문자 사료인 두 개의 석비가 있었다. 하나는 당 함통(咸通 :
860~873) 연간에 공양한 사리를 둔 곳이라는 내용의 「대당함통계송기
양진신지문(大唐咸通啓送岐陽眞身誌文)」이고 다른 하나는 봉납한 물품
에 대한 목록으로 보이는 「감송진신사수진신공양도구급금은보기의물
장(監送眞身使隨眞身供養道具及金銀寶器衣物賬)」이다. 두 비의 내용은
이미 소개된 바 있는데, 아마도 둘 다 당 말인 873년에 세워진 듯하다.
이 같은 비문을 통하여 법문사의 연혁과 사리 봉안의 사실을 확인할
수 있다.

법문사 사리 봉안의 연혁

이미 말한 것처럼 법문사의 역사는 석가진신 불사리라는 존재와 함께 전개되었다. 그러나 그 본체인 불골(佛骨)이 여기에 어떻게 봉안되었을까, 무슨 까닭에 이 지역이 선택되었을까, 또는 절은 언제 창건되었을까와 같은 절의 연기에 대해서는 실제로 명확한 것이 없다. 오히려 후대에 만들어졌을 가능성이 충분히 고려되고 있는 실정이다.

따라서 그렇게 불분명한 것을 지금 논의하기는 어렵고, 여기에서는 법문사의 연혁에 대해 주로 사리 봉안의 역사와 관계되는 사실을 주로 살펴보겠다.

「우왕사보탑명(優王寺寶塔銘)」과 앞에서도 말했던 『집신주삼보감통록(集神州三寶感通錄)』의 「부풍기산남고탑(扶風岐山南古塔)」 등의 내용으로 추측해 보건대, 범문사의 역사가 확실한 것은 북조(北朝)에서도 후기 무렵부터다. 「우왕사보탑명」을 보면 대위(大魏) 2년, 탁발육(拓拔育)이 기주(岐州)의 장관으로하여금 대전(臺殿)을 넓히고 정비해 거기에 여러 승려들을 주석케 하고 면목을 일신했다고 한다. 이 대위라는 연호에 대해서는 잘 알 수 없으나, 탁발육이라는 사람은 일명 원육(元育)이라고도 하며, 서위(西魏) 초에 그 체제를 받치던 12대 장군의 한 사람으로서 북위 왕실의 흐름을 끊고 회안왕(淮安王)으로 등장한 인물이다.[55] '탁발'이라는 성은 후대에 중국화 되어 원(元) 씨로 바뀐다.

그리고 「부풍기산남고탑」에는 "주위(周魏) 이전에 절은 육왕사(育王寺)였으며, 승려는 500명이 있었다. 북주(北周) 무제(武帝 : 561~577)의 폐불에 이르러 오로지 당우 2동만 남게 되었다"고 해서 역사상 유명한 이른바 삼무일종(三武一宗)의 폐불의 하나인 북주의 폐불이 있기 전에 여기에 '육왕사'라는 많은 승려가 머무는 대단한 규모의

55) 『周書』 권16, 「史臣曰」條 및 권38, 「元氏戚屬」條.

가람이 있었음을 적고 있다. 여기에는 탁발육의 노력이 직접 작용했다고 생각된다. 그렇다면 절의 정비는 6세기 후반 서위 시대일 가능성이 있다.

서위는 그때까지 중국 북부지역을 통합한 북위가 분열되자 관중지방을 기반으로 하여 발전한 나라이다. 관중은 산시 성(陝西省) 함양(咸陽)을 중심으로 하는 분지로, 사방이 산으로 둘러싸여 있어 천혜의 요충지인데다가 땅도 비옥하여 예로부터 쟁탈의 요소가 되었던 곳이다. 그 같은 배경 아래 법문사가 주목되어 부흥되었던 것이다. 따라서 뒤에 나오듯이 바로 여기에 동위에 맞서 관중에 고찰을 존재케 한, 다시 말하면 이 곳에 불사리의 봉안을 주장한 의미가 있었다고 생각된다.

그런데 이러한 태세가 정비되었던 법문사(당시는 아육왕사)이기는 하였으나 앞에서 보았던 기사처럼 이윽고 북주의 무제에 의한 폐불을 맞아 가람의 대부분을 잃게 되었다. 이어서 수가 통일하자 불교보호정책을 실시하였는데 이때 절도 부흥되어 성실사(成實寺)로 이름을 바꾸었다. 수 문제는 또한 601~604년의 인수 연간에 세 차례에 걸쳐 전국에 사리탑을 세웠다. 이를 통하여 당시에 사리신앙이 고조되었음을 알 수 있는데, 아울러서 법문사의 지위가 함께 높아지기도 하였다.

그러나 양제(煬帝 : 569~618)가 즉위하면서 양상은 변했다. 그는 고구려 원정을 감행하고 대업(大業) 5년(609)에 승려 50인 이하의 사원을 통폐합시키는 폭거를 일으켰다. 그 결과 성실사는 수도 장안의 보창사(寶昌寺)로 흡수되었다. 그리고 이어서 수 말의 혼란기가 되었다. 주인 없는 절에 전란을 피해 오는 사람들이 머물게 되어 극도로 혼란스러워졌고, 거기다 나중에는 불까지 나버려서 당우는 전부 불타 없어져 버렸다.

당 초, 절은 우거진 수풀에 뒤덮인 채 불탄 기둥만 남은 황폐한

상태로 있었다. 그러나 그 뒤 절을 중건해서 모습을 일변시키게 되니 바로 보창사의 승려들에 의해서였다. 먼저 의녕(義寧) 2년, 곧 618년에 보현(普賢)이 절의 황폐함을 탄식해 훗날 당 고조(高祖 : 565~635)가 되는 재상 이연(李淵)에게 부흥을 청하며 절 이름을 '법문사(法門寺)'로 바꾸었다. 다시 말하면 지금 부르는 법문사라는 유명한 이 절의 이름은 바로 이때 시작되었던 것이다. 이어서 당시 고창사의 고승 혜업(惠業)이 당시까지 아무도 없던 이곳에 스스로 자청해서 머무를 것을 원해 허락 받았다.

이처럼 보창사 계열의 승려에 의해 시작된 부흥의 기운을 이은 것은 정관(貞觀) 5년(631)에 기주(岐州)의 장관을 지냈던 장량(張亮)이다. 그가 법문사의 중창에 일조하게 된 배경과 과정을 보면 이렇다. 그는 2월 15일 장관으로 부임하면서 이곳을 처음 찾았을 때 '신광(神光)'을 보았다고 한다. 그때의 감동으로 그는 당시 사리탑 없이 탑지만 남은 장소에 망운궁전(望雲宮殿)을 세우고 사찰을 중건하였다. 이름이야 궁전이라고 했지만, 사찰에 세웠던 것이므로 아마도 목탑 또는 전탑을 그렇게 불렀을 것이다. 어쨌든 이때를 전후해서 사리를 둘러싼 여러 가지 영험담이 나타나기 시작한다.

먼저 당시 고로(古老)가 전했다는 이야기다.

"예로부터 이 탑은 30년 만에 한 번씩 열리는데 그 때마다 풍작과 평화, 그리고 사람들에게는 선(善)을 주었다"고 한다. 이것을 들은 장량은 조칙을 내려 그곳을 파도록 했다. 깊이 1장쯤(3m 남짓) 깊이에서 글자가 마모된 서위 시대에 묻었던 고비(古碑) 2개가 나왔다. 여기에서 나온 사리는 옥처럼 흰 빛이 나는데 색은 녹색이었다고 한다.[56]

56)「扶風岐山南古塔」.

처음 밖으로 나왔을 때 수천 명이 한꺼번에 보았다. 그 가운데 맹인이 있었는데 그것을 보고 싶어 일념으로 보고자 했다. 그러자 돌연 눈앞이 밝아지더니 사물이 보이게 되었다. 이 이야기는 단숨에 도시로 전해졌다. 이후 사람들이 눈덩이처럼 몰려와 하루 수천 명도 넘게 찾아왔다. 사리는 신심있는 사람이 일념으로 배례하게 됨으로써 높이 숭앙되었다고 한다.[57]

이상과 같이 당대가 되어 장량을 중심으로 법문사와 사리를 둘러싼 움직임이 있었다. 여러 가지 영험의 존재도 이 무렵부터 시작되었음을 알 수 있다. 30년 만에 한 번 탑을 열었다는 이른바 '三十年一開'의 고사 같은 것은 그 가운데서도 가장 유명한 것이다. 이러한 점을 감안한다면 법문사를 사리와 연결시켜 본격적으로 알린 것은 장량이고, 그것을 실제로 수행한 것은 혜업 등의 보창사 승려였다고 생각해도 무리는 아닐 듯하다. 장량은 이정(李靖)·이적(李勣)과 더불어 당대의 명장으로 꼽히던 인물로, 그 뒤 644년(고구려 보장왕 3)에 형부상서로 있으면서 평양도행군대총관(平壤道行軍大摠管)이 되어 고구려를 공격하기도 한 인물이다.

어쨌든, 이처럼 법문사의 지위를 더욱더 높인 것은 중앙권력과 직접적으로 연결되어 있었다. 그것은 특히 고종(高宗) 현경(顯慶) 5년(660)을 전후한 시기에 실현되었다. 659년에 궁정의 승려였던 지종 홍정(智琮弘靜)이 사리의 영험에 대해 '三十年一開'의 시기를 황제 및 황후에게 말해 깊은 관심을 불러일으켰다. 그는 이것을 근거로 다음 해에 탑을 열고 사리를 갖고 나와 장안과 뤄양으로 운반하여 황제 이하 수많은 사람들로부터 열광적 예배를 받았다.

이 공양에서는 황후 쪽이 더 열심이었던 듯하다. 그녀는 그녀 개인의

57) 「扶風岐山南古塔」.

값비싼 침의(寢衣)나 혹은 수많은 비단을 회사하여 거기에 사리를 둘러쌓고 그것을 넣을 금관(金棺)과 은곽(銀槨)을 만들었다. 여기에서의 금관·은곽이란 곧 보함(寶函)을 뜻하며, 은곽 안에 금관이 놓였을 것이다. 실제 현재의 유물로 보더라도 불사리를 넣었던 관·곽에 천을 쌌던 흔적이 보인다. 이 황후가 바로 중국 역사상 유일한 여황제가 된 측천무후(則天武后 : 624~705)이다.

그녀는 잘 알려진 대로 권력을 잡는 과정에서 불교를 자신의 존재의 정당성을 주장하는 근거로 이용했다. 실제로 그녀는 기록에 따르면 『대운경(大雲經)』이라는 경전과 미륵신앙 등에 의존했다고 나와 있지만, 만일 그렇지 않았다고 하더라도 권력을 향한 강한 집착은 일찍부터 지니고 있었던 듯하다. 『대운경』은 『금광명경(金光明經)』 등과 함께 호국경전으로 알려져 있는 불경이다. 중국에서는 인도의 승려 담무참(曇無讖 : 385~433)이 카슈미르·쿠차·둔황을 거쳐 412년에 지금의 간쑤 성(甘肅省)인 고장(姑臧)에 들어와 북량(北涼)의 하서왕(河西王) 몽손(蒙遜)의 보호 아래 이 경전을 한역한 바 있다.

어쨌든 660년 당시 그녀는 후궁의 입장이면서도 이미 실권을 장악하여 병약한 고종 대신에 본격적으로 정무에 간여하고 있었다. 그 같은 그녀의 현실적 입장, 장래에 대한 포석이라는 의미에서 영험에 의해 세상 사람들의 존숭을 모아 일정한 사회적 영향력을 지니고 있던 법문사의 불사리가 이용되었던 것은 어쩌면 당연한 일인지도 모른다. 다시 말한다면 하나의 지방 사찰에 불과한 법문사가 이 무렵부터 중앙과 연결될 수 있었던 것도 측천무후가 있었기 때문에 가능했던 것이다.

그 뒤 30년을 주기로 해서 법문사의 불사리를 꺼내어 도성에서 황제 이하가 공양을 드리는 형식이 정착되어 당대 동안 계속되었다고 알려져 있다. 그러나 실제로는 달랐다. 그 이유로서는 먼저 730년대는

도교를 숭앙한 현종(玄宗 : 712~756)의 치세로 불교보다는 도교가 숭앙되었으며, 게다가 정치상황이 매우 안정된 단계였으므로 측천무후 때처럼 반드시 불사리를 정치적으로 이용할 필요가 없었기 때문이다. 어쨌든 30년이라고 하는 폭은 대체로 관념적 연대관이었다고 말할 수 있을 듯하다.

이처럼 황제에 의한 사리공양이 정치의 장에서 문제되는 점을 특히 알 수 있는 것은 원화(元和) 10년에 있었던 사건을 통해서다. 이 해 정월에 헌종(憲宗 : 805~820)의 명을 받은 환관 중사(中使) 두영기(杜英奇)에 의해 도성에 운반된 사리는 궁궐에 3일간 머물렀고, 도하의 각 사찰에서 신도에게도 공개되었다. 그것을 배관하고는 위로는 왕과 신하로부터 아래로는 평민에 이르기까지 모두 다투어 재물을 희사했는데, 자신의 재산 전부를 던져 결국 파산한 사람, 머리를 태우고 팔을 태워 신앙을 증명하는 사람 등이 있었다고 한다. 이 같은 사태를 나쁘게 본 것은 강직한 정치가들이니, 그 가운데는 이른바 당송팔대가의 한 사람으로 문장가로 유명한 한유(韓愈 : 768~824)도 있었다. 819년 그는 헌종이 불사리를 봉안하는 것에 대한 불합리성을 지적했다가 남쪽의 차오죠우(潮州), 곧 지금의 광둥 성(廣東省)의 자사(刺史)로 좌천되고 말았다.[58]

법문사 불사리에 대한 당대의 공양은 함통(咸通) 14년(874) 4월 8일의 석가탄신일에 행해진 것을 마지막으로 그치게 되었다. 사리는 다음 해 정월에 지하에 봉납된 이래 오늘날까지 두 번 다시 공개되지 않았다. 그 다음 해인 875년부터 이른바 황소(黃巢)의 난이 시작되어 당조는 멸망의 길을 걸었다. 사람들의 신앙은 그 뒤 시대가 바뀌어도 계속되었다. 그러나 예전의 열기는 기대할 수 없었고 단지 과거 영광의

58) 『舊唐書』 권160, 「韓愈傳」.

잔영만이 남았을 뿐이다. 이처럼 법문사와 진신사리에의 신앙은 당조
와 운명을 함께했다고 해도 과언은 아니다.

법문사의 사격과 불사리 신앙

이야기의 앞뒤가 조금 바뀐 듯한 느낌도 없지 않지만, 이쯤에서 법문사
의 사격(寺格)을 정리해 볼 필요가 있을 듯하다.

예전의 장안, 곧 오늘의 시안(西安)에서 서쪽으로 약 1,000km 지점에
있는 부풍현(扶風縣) 현성(縣城)은 예로부터 기주(岐州)·부풍군(扶風
郡), 또는 봉익부(鳳翔府)로도 불렀는데 장안에서 멀리 서쪽으로 통하는
간선을 지키는 요충지였다. 그 루트에서 조금 북쪽에 화북의 농촌이
있고, 황토 가운데서도 초목이 우거진 법문진(法門鎭)이 있다. 그 북쪽
에 주(周)의 발상지로 알려진 기산(岐山)의 산들이 잇대어 있는데,
이곳을 주원(周原)이라고 부른다.

법문사의 일주문은 남향해 있고, 여기에서 절 경내 끝까지가 180m,
경내 가로 너비가 50m인데, 옛날에는 이보다 10배 정도 되는 부지였을
것으로 추정된다.[59] 관중지방에 권력의 기반이 있었던 시대, 말하자면
당대에는 이곳이 명찰로 존숭 되었는데, 그 당시의 잔영이 아직 남아
있다고 한다.

이곳이 오늘날 불교의 성지로 널리 신앙된 것은 중국에 처음으로
불사리가 전래된 절, 곧 석가여래의 법신(法身)이 중국에서 처음으로
머무른 곳이라는 게 무엇보다 큰 이유였다.[60]

그리고 또 하나의 사리에 관련된 이야기로 다음과 같은 것이 있다.

59) 氣賀澤 保規,「扶風法門寺의 歷史와 現狀 - 佛舍利 傳來 寺利 -」,『佛教藝術』제17
호, 1988, 87쪽.
60) 氣賀澤 保規, 앞의 논문.

석가여래의 사후 향목으로 시신을 태우자 영골(靈骨)이 분쇄되어 크고 작은 여러 낱알이 되었다. 그것은 때려도 부서지지 않고 태워도 타지 않았다. 이것이 사리다. 아육왕이 그것을 취해 84,000의 보협(寶篋)에 나누었다. 그는 야차(夜叉)의 힘을 빌려 하루 만에 세계[閻浮提] 곳곳에 그것을 담을 탑을 세웠다. 여기에 안치된 사리는 오색 빛을 비추며 갖가지 영험을 나타내어 사람들을 탄복시켰다고 한다.

이와 같은 불사리에 관련된 신앙은 인도 세계에서 호법의 성왕으로 이상화된 아육왕 설화와 연결되고 있어 일찍부터 인도에서 널리, 그리고 중국에도 전해졌다. 법문사의 연기를 적은 「무우왕사보탑명(無憂王寺寶塔銘)」[61]에 의하면 화하(華夏)의 땅에 5개의 불사리가 봉안되었고 그 가운데 하나가 이곳 부풍에 옮겨져 법문사에 모셔졌다고 한다. 화하는 곧 중국을 가리키는 말이다.

그러나 그와 관련된 것을 절의 외부 사료에 의해 명확히 밝히기는 어려울 듯하다. 그보다는 오히려 설화나 전설 등으로 전하는 경우가 있는데, 그것은 그만큼 당시 법문사의 역사가 불분명한 시기였다는 반증이 될 것이다. 예를 들면 6세기에 저술된 『위서(魏書)』에는 다음과 같은 내용이 기록되어 있다.

석가 사후 아육왕이 신력에 의해 불사리를 나누고 여러 귀신을 동원해 84,000의 탑을 세워 세계에 널리 유포했다. 그것은 한 날에 이루어졌다. 오늘날 낙양(洛陽 : 河南), 팽성(彭城 : 江蘇), 고장(姑臧 : 甘肅), 임위(臨渭 : 臨淄, 山東)에 아육왕사가 있는 것은 그 같은 유적을 잇는 것이라 생각된다.

또한 송대에 저술된 『불조통기(佛祖統紀)』 권36에는 다음과 같은

61) 『金石萃編』 권101.

일화가 적혀 있다.

서진(西晉) 태강(太康) 2년(280)에 병주(并州) 사람으로 수렵을 생업
으로 삼던 유살아(劉薩訶)가 급사했다. 그리고 그는 지옥으로 떨어져
황금색을 한 성인을 만났다. 바로 관음대사(觀音大士)였다. 관음대사
는 그에게 다음과 같이 말했다. "너의 생전에 범한 죄는 지옥에
떨어질 만하다. 그러나 만약 낙양·임치·건업(建業 : 지금의 南京)·
정음(鄪陰 : 지금의 浙江)·성도(成都 : 지금의 四川)에 있는 아육왕탑
앞에서 오체투지에 의한 참회를 하고, 또한 오(吳 : 지금의 강남지역)
에서는 석상 2체가 있으니 그것은 아육왕이 귀신으로 하여금 만들게
한 것인데 거기에 가서 배례한다면 지옥에 떨어지는 것은 면할 수
있을 것이다."

이처럼 부풍 법문사에 불사리가 처음으로 도착했다는 설은 결코
널리 퍼져 있던 말은 아니고, 어쩐지 불확실한 설화 형태로만 전해지고
있었던 것이다. 그렇다고는 하지만 절에서는 계속 다음과 같이 주장하
고 있다.

후한대 무렵부터 (불사리가) 영험을 나타냈다는 기록이 보이는데,
그 뒤 전란으로 절은 불타 없어졌다. 그러나 사리가 있는 장소는
여러 가지 영기서조(靈氣瑞兆)를 발휘하여 성총(聖塚)으로 불렸다.
그래서 사람들의 신앙이 모아지고 여러 승려가 머물면서 다시 융성의
태세가 갖추어지게 되었던 것이다.[62]

이와 같은 절 측의 견해에는 상당히 윤색이 가해진 느낌이 들지만
그렇다고 그 이상은 아니다. 곧 거짓은 아닐 것이라는 말이다. 여기에는

62) 『法門寺』, 中國陝西旅游出版社, 1990, 127쪽.

적어도 남북조 후기 무렵부터 절과 사리가 연결된 신앙, 혹은 그와 같은 시도가 있어 왔다고 지적될 수 있다. 왜냐하면 권력의 기반이 관중에 있었고 그 해당 지역에 법문사를 세워 사리와 관계된 사찰이 세워졌다면 필연적으로 권력 측으로부터의 관심이 있었을 것으로 생각할 수 있기 때문이다.

그러나 여기에 대해서도 왜 법문사가 불사리를 봉안하기 위한 곳으로 선택되었는지는 의문으로 남는다. 거기에 어떤 필연적 이유라도 있었을까. 절 측의 말로도 그 점은 확실하지 않다. 단지 법문사의 역사를 고찰할 때 하나의 자료가 되는 앞서도 말한 바 있는 당의 도선(道宣)이 편찬한 『집신주삼보감통록』권상의 「부풍기산남고탑(扶風岐山南古塔)」조를 보면, 이곳이 주의 발원지로서 그와 관련된 지명이 많다는 점이 강조되어 있다. 주에서 만든 제도와 문물은 후대의 모범이 되어 시대가 내려가면서 더욱 이상화 되었다.

따라서 주의 발상지에 석가의 진신이 옮겨졌다는 추측을 할 수 있다. 그럼으로써 사리에 더욱 영험이 있을 것으로 기대했음을 상상하기 어렵지 않다.

한편 이 탑이 무너지기 3년 전인 1978년에 탑의 기단부 서남쪽 지하 1m 지점에서 한 장의 돌 상자가 발견되었다. 무엇 때문에 이곳에 놓이게 되었는지는 알 수 없지만 다음과 같은 명문이 새겨져 있어 법문사의 사격 및 불사리 봉안과 관련된 연혁을 살피는 데 매우 중요한 단서를 제공하고 있다.

大唐景龍二年 歲次戊申 二月乙丑朔 十五日己卯 應天神龍皇帝(中宗) 順
天翊皇后(韋后) 各下髮入塔 供養舍利 溫王 長寧安樂二公主 郕國崇國二
夫人 亦各下髮供養 □使內寺立□妙威 都維那仙嘉 都維那無上
당 경룡 2년 무신년 2월 초하루와 15일에 응천신룡 황제인 중종과

순천익황후인 위후가 각각 머리카락 몇 올을 잘라 탑 아래에 넣어
사리를 공양하였다. 그리고 온왕과 장녕·안락 두 공주, 성국·숭국
두 부인 역시 각각 머리카락을 잘라 공양하였다.

경룡 2년(708)에 황제 이하 황족이 함께 머리카락을 봉납했다는
이 기사는 법문사의 역사를 보완해 주는 흥미로운 일차사료다. 당시는
측천무후의 통치가 끝난 직후로서 중종이 복위했을 때였다. 그러나
측천무후 당시의 여성상위의 기운은 남아 있어 중종의 아내 위후(韋后)
가 딸인 안락공주(安樂公主)와 함께 야심을 갖던 때였다. 그래서 그녀는
남편인 중종을 독살하였다. 훗날 '무위(武韋)의 화(禍)'로 불리는 것은
바로 이 시기에 해당된다. '무위'란 측천무후와 위후를 가리킨다. 결국
앞서 말한 돌 상자의 명문에서 그 같은 복선이 깔리고 복잡다난했던
당시 정치의 일면을 엿볼 수 있지 않을까 한다.

아무튼 중종의 황후인 위후가 사리장엄을 위하여 자신의 머리카락을
공양한 것은 마치 신라의 선덕왕(善德王)이 경주 분황사에 자신이
평소에 사용하던 집기를 공양한 것과 일맥상통하는 일이어서 매우
흥미롭다.

법문사탑 발굴의 경위와 성과

법문사는 근대에 들어와 오랫동안 잊혀졌다. 그러다 1987년 초여름에
돌연 내외의 주목을 받게 되었다. 절의 탑인 진신보탑의 지하실, 곧
지궁에서 귀중한 당대의 문물이 대량으로 발견되었다는 뉴스가 5월
30일 『인민일보』에 일제히 실렸기 때문이다. 이로써 사람들은 법문사
의 존재와 역사를 다시 생각하는 기회를 갖게 되었다.

그런데 이 탑의 지궁이 열리게 되기까지에는 일정한 단계의 시간을
요했다. 법문사에는 명대인 1609년 무렵에 만들어진 높이 45m에 13층

으로 된 아름다운 전탑이 있었다. 이른바 불사리탑을 봉안했다는 진신보탑이다. 그러나 지금은 없어졌다. 1981년 8월 24일의 집중호우로 인해 하루 만에 탑의 서남쪽 2/3가 무너졌던 것이다. 그리고 남은 부분도 그 뒤 무너질 위험에 처하여 헐리게 되었다.

그러나 귀중한 문화재를 잃은 불행은 오히려 다른 결과를 낳았다. 최초 붕괴된 장소에서 탑을 건조할 때 만들어졌던 유물이 다소 보였고, 여기에 따라 본격적인 조사·발굴작업이 시작되었던 것이다.

우선 제1단계로 1985년 6월까지 붕괴된 부분의 정리가 있었다. 이때 남은 부분의 가운데 제5층에서 위쪽을 들어내는 제2차 조사가 이루어졌다. 이 두 번의 조사 및 정리 과정에서 탑의 정상에 있었던 청동 복발(覆鉢)과 그 안에 두었던 명대의 사리탑 및 작은 불상, 그리고 그 밖에 송·원에서 출판된 불전 등 다수의 유물이 확인되었다. 이것은 탑을 건축했던 명 말 이후의 것이다.

이상의 경과를 거쳐 마침내 문제의 보탑의 지궁에 닿게 되었다. 보고에 의하면 그것은 남아 있던 제4층에서 밑의 기단부까지를 정리하면서 확인했다고 한다. 이때가 1987년 3월이었다. 약 2년에 걸친 신중한 발굴이었다. 그런데 그 존재에 대해서는 오래된 기록에 의해서도 확인된다. 이곳에서 출토된 문물은 일부를 제외하면 대부분 당대의 것이므로 명대의 탑은 예전 탑의 그 자리에 중건된 것이 분명하다.

발견된 지하실은 남측에서 계단을 따라 내려가 한대의 대리석으로 만든 백옥석의 문비(門扉)를 연 곳에 있다. 계단 부분을 포함해서 전체 길이 약 31.5m에 면적은 약 31m², 전실·주실(중실)·후실의 세 부분으로 되어 있다. 근래에는 시안 시(西安市)의 동쪽 교외에 있는 진시황릉 부근의 린퉁 현(臨潼縣) 대왕진(代王鎭) 강원촌(姜原村)에서 같은 당대인 개원 29년(741)에 세워진 명찰 경산사(慶山寺)의 지궁이 발견되었는데, 그 내부가 주실이 약 3m² 남짓이었던 점에 비한다면 법문사의

사진 49. 법문사 指骨사리

그것은 대규모인 점이 쉽게 이해된다. 그리고 진자부터 그 구조가 알려진 경산사 지궁의 평면도를 볼 때, 법문사 지궁의 크기는 그보다 10배가량이라고 한다.63)

이 지하의 중심 공양 대상은 무엇보다도 불사리(사진 49)로, 전부 4매인데 하나는 전실, 하나는 주실, 나머지 둘은 후실에 나누어 안치되었다. 후실에 봉안된 하나는 특히 앞쪽 벽면에 뚫은 작은 감(龕)에 안치되었다. 여러 가지 한 대의 백옥석과 쇠로 만들어진 보함(寶函), 그리고 사리소탑이 정중히 봉안되어 있었다.

여기에는 당 말의 의종(懿宗 : 재위 860~873) 때 쓴 "奉爲皇帝 敬造釋迦牟尼眞身寶函" 등의 명문이 새겨져 있고, 역시 당에서 만들었던 견직물로 포장된 것으로 보아 의심할 것도 없는 당대에 봉안한 불사리였다.

4매의 사리 가운데 진신사리로 보이는 것은 후실의 중앙에 놓인 8중의 보함에 봉안된 하나라고 생각된다. 그 길이는 4cm, 너비가 2cm, 무게 16g으로 보통 사람의 지골(指骨), 곧 손가락 뼈와 조금도 다르지 않다고 한다.

63) 氣河澤 保規, 앞의 책.

여기에서 주목되는 것은 사리가 봉납된 주변에 함께 놓여진 물건들이다. 이 30m² 가량의 지하실은 곧 보물을 수장한 곳이거나 금은 등의 저장고로 보인다. 실제로 불사리가 놓인 보함은 금은으로 가득 장식되어져 있었다. 예를 든다면 진신사리가 봉안된 것으로 보이는 8중 보함의 경우 다소 부식되기는 했지만 우선 그 바깥쪽을 은으로 둘레를 한 전단목(栴檀木)으로 만든 함이다. 나머지 7개는 바깥쪽부터 차례대로 사천왕이 부조된 도금의 은제 보함, 또 다른 도금된 은제 보함, 금제 보함, 금롱(金籠)에 든 나전 장식의 보함, 같은 양식의 옥의 일종인 무부(斌玞)로 장식된 석함, 1층에 놓인 보주(寶珠)를 갖추고 네 면에 문이 있는 순금 사리탑 등이다. 그 밖에 이른바 도금 진보장봉진신보살(珍寶裝捧眞身菩薩), 도금 연화문환오족은향로(蓮華紋環五足銀香爐), 도금 은구합(銀龜盒) 등 합계 121건을 헤아린다. 이것은 하나같이 뛰어난 공예품들로서 전부 당대에 만든 것이다.

그 밖에 중앙아시아와 서아시아의 영향을 받은 유리기, 도자기 17점도 있다. 또한 당대의 청자계로 보이는 비색자기가 14점이다. 청자는 이미 당대부터 시작되었으므로 이 도자기들은 궁정에서 제작되었을 가능성 있으니 중요한 의미를 가질 듯하다.

이 지하 시설에는 또한 당대의 거대한 견직물이 놓여져 있었다. 앞서 말한 새로 발견된 석비에 적힌 「의물장(衣物賬)」에 의하면 함통 연간에 한 번에 700여 점의 물품이 들어갔다고 한다. 사실 그러한 것은 사리를 봉안한 상자의 위쪽이나 주위의 지면에 놓여져 있었는데, 아쉽게도 태반은 그 원형을 알 수 없게 부식되어 있었다. 그러나 금(錦)·능(綾)·나(羅)·기(綺)·견(絹) 등 많은 종류의 비단이 있었고, 그 가운데는 금사(金絲)를 사용한 금 등이 확인되기도 하였다. 이러한 것을 짰던 기술은 상당히 높았으며 그 색과 아름다움은 오늘날에도 변하지 않고 있다. 당대의 방직·복식 기술이 당시 세계 제일급의

지위에 있었음을 구체적으로 나타내는 자료이다. 중국이 실크로드의 동쪽 기점(起點)을 차지했던 것은 당연했다.

출토물 가운데 눈길을 끄는 색다른 것은 일본의 다도에 관계된 도구들일 것이다. 당시의 차잎은 쪄서 말려 보존해 필요에 따라 칼로 잘라 마셨다. 그러한 고형의 차를 분말로 만들고, 거기에 끓인 물을 부어 마시기 위한 금은제의 다구(茶具), 곧 다조자(茶槽子 : 다기를 놓아 두는 농), 다년자(茶碾子 : 차잎을 갈기 위한 도구), 그리고 다라자(茶羅子)·다시(茶匙)와 같은 일련의 도구가 포함되어 있었다. 이를 통해 본다면 중국 국내의 끽다 풍습이 궁중에 깊이 침투해 있어 일정한 형식을 갖추게 되었다고 생각되며, 다른 한편으로는 일본 다도의 원류를 생각해 보게 한다는 점에서 의미 있는 것으로 보인다.

한편 이와 관련되어 새롭고도 흥미로운 발굴이 있어서 눈길을 끈다. 1970년 10월 옛날 당(唐)대에서는 장안의 흥화방(興化坊)으로 불렸던 시안 시(西安市) 남쪽의 하가촌(何家村)에서 두 개의 옹(甕)이 발견되었다. 그 속에는 당 왕조의 황실용 유물 1,000여 점이 들어 있어서 세간을 놀라게 했다. 그 가운데 금은기는 음식기를 비롯하여 약용 기구, 일용품, 장식구, 화폐 등 270점이나 되었다. 게다가 제작기법의 정치함은 군계일학이었다. 법문사의 금은기를 그것과 비교하면 수량이 조금 적지만 수준에서는 결코 못하지 않다. 황제 이하 수많은 귀족들이 불사리를 봉안한다는 신앙에서 헌납한 것임을 생각한다면 오히려 그 윗길로 볼 수도 있을 것이다.

법문사 사리신앙의 의의

최초 봉안 이래 이렇게 중요시되었던 법문사의 불사리의 의의는 과연 어디에 있을까. 법문사 불사리에 대한 당나라 사람들의 신앙에 대해서

는, 좀 유별난 게 있다고 같은 시대에 활동했던 대문장가 한유(韓愈)가 이미 지적한 바 있는데, 확실히 그의 지적은 종교적인 면을 떠나서 생각해 볼 때 어떤 의미에서는 매우 날카롭고 비범한 데가 있다고 하겠다. 당대의 사람들이 그렇게까지 법문사 불사리에 대해 열렬한 환호를 보냈던 것은 30년에 한 번 공개된다는 기대 때문이었다고만 보기는 어렵기 때문이다. 종교가 갖는 광적인 분위기가 큰 역할을 하였을 것이고, 한유는 이것이 곧 사람들의 올바른 시각을 방해한다고 보았을 것이다. 한유의 그러한 생각은, 옳고 그름을 떠나 대중의 환호와는 별도로 나라의 운영을 책임진 관료의 입장에서 그러한 말을 충분히 할 수 있어야 할 것이다.

한편 법문사 불사리에 대한 공개행사가 중단된 이유는, 당의 쇠망이 전국적으로 실감되던 무렵인 함통 14년의 마지막 행사에서 어느 정도 보이고 있다. 이 해, 곧 873년 3월에 의종(懿宗 : 860~873)이 불사리를 맞이하라는 명을 내렸으나 반대하는 신하가 매우 많았는데, 그들은 나중에는 지난번 헌종이 불사리를 맞이하려다 뜻을 이루지 못하고 죽었던 것을 예로 들면서까지 막으려 했다. 그러나 의종은 그 같은 주장에 대하여, "짐은 생전에 그것을 보지 못하면 죽어서도 한이 될 것이다"고 하면서 신하들의 반대를 눌렀다. 그래서 불사리는 전례와 같이 성대히 장엄되어 장안으로 옮겨졌는데, 그 사이의 300리에 이르는 행렬이 주야로 이어졌다고 한다. 도성에 이르자 성장(盛裝)한 의장병(儀仗兵)과 악대가 맞으며 도성 안을 한 바퀴 둘러서 궁중에 이르렀다. 성장한 의장병의 동원은 국가적 제사인 교사(郊祀)의 경우에나 실시되는 것으로 지난번에 있었던 원화(元和) 연간 때도 이렇게 멀리 나가서 맞지는 않았었다. 그때 불사리가 안국숭화사(安國崇化寺)에 봉안되자 재상 이하가 모두 나와서 비단 등을 희사했는데, 헤아릴 수 없을 정도로 많은 액수였다고 한다.[64]

이렇게 보면 법문사의 불사리가 당대에서만 왜 그토록 존숭되었는지는 잘 이해되지 않는다. 단지 앞서의 의종(懿宗)의 말에서 단적으로 나타나듯이 불사리를 공양하는 행위 그 자체가 큰 목적으로 되었다는 점은 주목할 만하다. 결국 공양의 결과로서 이익을 기대하기 때문에 할 수 있는 이상으로 공양에 힘을 기울이고 그것으로 마음의 평안을 갈망한 것이 아닌가 하는 생각이 든다.

당의 황제들 가운데는 정권의 기반이 불안정한 경우가 많았다. 게다가 당 후기에는 안으로는 환관의 전횡과 붕당의 다툼, 밖으로는 번진(藩鎭)의 분립 등으로 항상 긴장 상태가 계속되었다. 그 같은 불안한 상태에서 해방되기 위해 불교에의 의지가 있었고, 그런 불안감에서 벗어나기 위하여 30년에 한 번 일반에게 나타내줌으로써 신비감을 보여주는 불사리를 강조했던 것은 아니었을까? 법문사 진신사리탑 아래에서 출토된 수많은 문물에는 확실히 그와 같은 황제 및 일반 당나라 사람들의 마음이 있었다고 생각할 수 있다.

법문사 탑 사리장엄의 종류

불사리

법문사 탑 지궁의 중심은 무엇보다도 불사리(사진 49)로서, 전실에 1과, 주실에 1과, 후실에 2과가 각각 안치되어 전부 4과가 봉안되었다. 후실에 봉안된 1과는 특히 앞쪽 벽면에 뚫은 작은 감실에 안치되었는데, 백옥석과 쇠로 만들어진 보함 혹은 자그마한 사리탑이 함께 정중히 봉납되어 있었다. 여기에는 의종(860~873) 때의 "奉爲皇帝 敬造釋迦牟尼 眞身寶函"(황제를 위하여 삼가 석가모니의 진신 사리를 봉안한 보함을 만들다) 등의 명문이 새겨져 있고, 또한 당나라에서 만든 견직물로

64) 『資治通鑑』 권252, 「咸通14年春三月」.

포장된 것으로 보아 의심할 것 없이 당대 봉안의 불사리였다.

　4매의 사리 가운데 지골[靈骨]로 보이는 것은 후실 중앙에 놓인 8중의 보함에 봉안된 1과라고 생각된다. 크기는 길이 4cm, 너비 2cm, 무게 16g으로 보통 사람의 지골(指骨)과 조금도 다르지 않다고 한다. 하지만 필자는 이 같은 의견에 찬성하지 않는다. 일반적으로 법문사 사리탑에서 발견된 사리를 지골로 알고 있다. 지골의 형태는 전체적으로 직사각형에 내부가 비어 있어 공동(空洞)을 보인다. 그러나 사람의 지골은 내부가 공동이 아니므로 이 사리는 지골이 아니라 정강이뼈일 가능성이 있다. 만일 그렇다면 기록을 인정하여 당대에 처음 사리가 납입되었을 때에는 지골이 봉안되었다 하더라도, 그 뒤 사리탑의 지궁이 여러 차례 개폐되면서 어느 때인가 지금처럼 정강이뼈 사리로 대치되었을 가능성은 충분히 있지 않을까 한다. 그렇다면 물론 이 사리가 과연 진신사리일까 하는 의문은 남게 된다.

사리 용기

불사리가 놓인 사리 용기인 보함은 금은으로 가득 장식되어 있다. 사리 용기는 8중의 보함으로 구성되어 있으며, 다소 부식되기는 했으나 대체로 남아 있는 상태가 양호하다.

　사리 용기의 구성은 우선 그 바깥쪽이 테두리를 은으로 장식한 이른바 녹정(盝頂)을 갖춘 전단목(栴檀木)의 목함으로 되어 있다. '녹정'이란 주로 중국에서 사용되는 용어로서, 모습이 사각형 대(臺)를 띠는 뚜껑을 말하는데, 가장 윗부분은 평탄하고 그 네 모서리가 밑으로 능(稜)을 이루어 내려가면서 약간씩 기울어지는 형태를 말한다. 그리고 나머지 7개는 바깥부터 차례대로 사천왕상이 부조된 도금 은보함, 도금 은보함, 육비(六臂) 관음을 새긴 금보함, 도금 설법여래 은보함, 금 상자에 든 나전이 장식된 보함, 같은 양식의 옥의 일종인 무부(珷玞)

사진 50. 7重으로 봉안된 법문사 사리기

석함, 보주를 갖추고 네 면에 문이 달려 있는 순금 사리탑 등이 있어 전부 여덟 겹(사진 50)으로 되어 있다. 이 가운데 나전 보함은 본체가 쇠인 것으로 추정된다.

사실 모두 여덟 겹으로 겹쳐져 봉안된 보함[65] 가운데 가장 바깥쪽은 아미타불의 극락세계가 새겨진 단향목(檀香木)의 보함이 있었으나 출토 당시 이미 부스러기처럼 되어 있었으므로 실제로 확인되는 것은 7중인 셈이다. 아무튼 이 8중 보함은 지궁의 후실 북벽의 한가운데에 자리하고 있어, 위치로 볼 때 지궁 가운데서도 가장 중요한 공양물이었음을 알 수 있다.

그런데 법문사 사리기의 조형상 특징은 가장 바깥쪽의 목제 사리함을 제외한 7개의 금동·순금, 또는 무부 사리함 가운데 바깥쪽에서부터 봉안되는 순서로 네 번째까지 사리기의 뚜껑 형태가 이른바 말각조정식(抹角藻井式)이라는 점이다. 이 점은 우리 나라 감은사 사리기의 외함과도 흡사한 면이 있어 둘 간의 어떤 관계성을 짐작하게 하는데, 이에 대해서는 뒤에 나오는 감은사 사리기 편에서 보다 자세히 설명하도록 하겠다.

이 여덟 겹으로 안치된 사리함 각각을 설명해 보면 다음과 같다.

65) 이 사리용기의 명칭은 보는 각도에 따라 달리 부를 수 있는데, 필자는 일단 『法門寺』(中國陝西旅游出版社, 1990)에 소개된 명칭을 많이 참고하였다.

금동 사천왕상 함^(사진 51)

판금(板金)으로 성형되었으며 전면에 걸쳐 도금이 되어 있다. 함체의
네 벽에 북방 대성비사문천왕(大聖毘沙門天王), 동방 제두나탁천왕(提頭
賴吒天王), 남방 비루박의천왕(毘婁博義天王), 서방 비루근의천왕(毘婁勒
義天王)의 사천왕상이 각각 조각되었으며, 그 옆에 권속(眷屬)들이 시립
해 있다.

이 사천왕의 명칭은 현재 중국에서 나오는 논문 등에 기재된 것을
그대로 사용한 것인데, 우리 나라에서는 동방 지국천왕(持國天王),
서방 증장천왕(增長天王), 남방 광목천왕(廣目天王), 북방 다문천왕(多
聞天王)으로 말하므로 사뭇 다르다.

이 금동 사천왕상 함의 크기는 높이 235mm, 너비 202mm, 뚜껑너비
143mm, 무게 2699g이다.

은제 무문 사리함

이 무문(無紋) 사리함은 금동 사천왕상이 부조된 함 내에 안치되었다.

금동 여래 설법상 함^(사진 52)

판금으로 성형되었으며 전면에 도금되어 있다. 앞면은 연화대좌에
앉은 여래상이 조각되어 있고, 그 주위로 보살·나한 등이 설법을
경청하는 모습을 하고 있다. 각 면에 조각된 보살의 명호는 여래상을
중심으로 볼 때 왼쪽이 문수보살, 오른쪽이 보현보살이며, 그 밖에
뒷면에 대일금륜(大日金輪), 뚜껑에 가릉빈가(伽陵頻迦)가 새겨져 있다.

한편 함의 가장 바깥쪽은 아미타불이 주재하는 극락세계가 표현된
단향목으로 만든 보함이 있었으나 오랜 세월의 무게를 견디지 못한
채 출토 당시 이미 부서져 있었다.

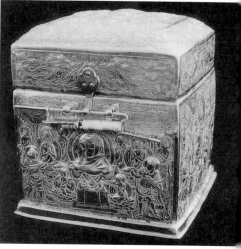

사진 51. 법문사 사천왕상 금동 사리함 사진 52. 법문사 금동 여래설법상 사리함

육비(六臂) 관음보살상 금함(사진 53)

전체가 순금으로 제작되었고, 각 부위에 다양한 조각이 장식되었다. 앞면은 반가사유보살좌상이 있으며 그 주위로 육비 보살과 여섯 시녀 등이 배치되어 있다. 육비 보살이란 팔이 여섯 달린 보살을 말한다. 그리고 바라보아서 오른쪽에는 석가여래를 비롯하여 팔대 보살과 나한, 왼쪽에는 약사불을 중심으로 보살, 10대 아라한, 시녀 그리고 뒷면에는 대일여래(大日如來)와 팔대 신중, 시녀 등이 매우 사실적이고 생동감 있게 표현되어 있다. 대일여래란 밀교(密敎) 진언종(眞言宗)의 본존이자 교주로, 마하비로자나(摩訶毘盧遮那)·비로자나 등으로 음역한다. 마하는 대(大), 비로자나는 일(日)의 다른 이름이므로 '대일'은 곧 '위대한 광휘'[大遍照]를 뜻한다. 따라서 변조여래(遍照如來)·변조존(遍照尊)·광명(光明) 변조 등으로도 옮길 수 있다. 대일여래에 대한 신앙은 법신(法身) 사상의 발전과 밀접한 관계가 있는데, 역사상 실재했던 석가여래와는 달리 우주적 통일원리의 인격화를 곧 부처로 보는 것이며, 따라서

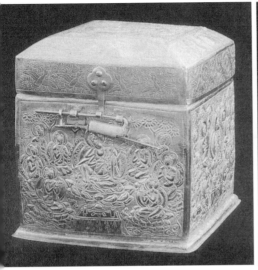

사진 53. 법문사 六臂관음보살상 금함

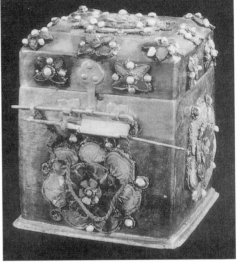

사진 54. 법문사 金筐 寶鈿眞珠 순금 보함

대일여래의 기본적 성격은 절대적인 원리의 인격화라고 할 수 있다. 우리 나라에서는 대일여래 신앙이 그다지 발달하지 못했고, 중국과 일본에서는 매우 성행하였다. 밀교에 대해서는 아래 '봉진신보살상'에 서 좀더 자세히 설명하였으니 참고해 주기 바란다.

금광(金筐) 보전진주(寶鈿珍珠) 순금 보함(사진 54)

전체가 판금으로 성형되었으며, 무늬 장식은 전부 진주와 같은 보석류 로 상감(象嵌)되어 있다. 뚜껑과 함체의 네 벽에는 전부 홍색과 녹색의 보석을 상감한 3중의 둥근 꽃무늬가 있다. 또한 각각의 둥근 테두리 사이는 금실과 진주로 장식되었다. 뚜껑과 그 둘레의 비스듬한 면, 각이 진 양쪽 측면에는 해당화가 장식된 것이 유달리 눈에 띈다.

크기는 높이 135mm, 너비 129mm, 뚜껑 너비 84mm, 무게 973g이다.

금광 보전진주 무부 보함(사진 55)

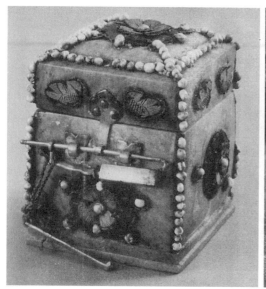

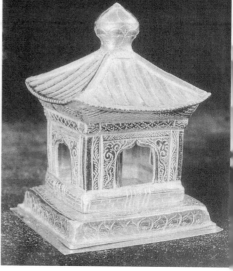

사진 55. 법문사 금광 보전진주 琲珠 보함

사진 56. 법문사 金塔

뚜껑의 가장 윗부분은 평탄하고, 그 네 모서리가 밑으로 능을 이루어 내려가면서 약간씩 기울어지는 이른바 '녹정(盝頂)' 형태를 띠고 있다. 뚜껑 주위에는 진주가 장식되었으며, 함체는 각 면마다 중심에 금을 배치하였고 그 둘레를 보상화(寶相花)로 장식하였다. 함 내부에 금탑(金塔)이 놓여 있고, 금탑 내부에는 이른바 '영골(靈骨)'이 봉안되었다.

이 보함의 크기는 높이 102mm, 너비 73mm, 무게 1022.5g이다.

금탑(사진 56)

순금으로 주조된 탑으로 이른바 공예탑(工藝塔)이라 할 만하다. 우리나라에도 순금은 아니지만 청동으로 만든 공예탑이 몇 개가 있는데 모두 고려시대에 만든 것이라 시대적으로는 다소 내려간다.

전체적인 구성은 탑신(塔身)·기단·벽판(壁板)의 3부로 구성되었다. 탑신은 단정하고 사각형이며 끝이 뾰족한 보주형 첨탑(塔尖)에

하나로 된 처마가 있고 처마의 네 끝부분은 위로 솟았다. 보주는 불꽃무 늬로 장식되었고 그 아래에는 두 겹의 앙련좌(仰蓮座)가 있으며, 처마 기둥 위에는 초문(草紋)이 있다. 탑신에는 네 개의 문(門)이 있는데, 각 문 주위를 연주문(聯珠紋)으로 장식했으며, 문 옆에는 유운문(流雲 紋)이 있다.

탑은 기단부라고 할 수 있는 월대(月臺) 위에 놓여졌으며, 월대 중심에 는 높이 28mm, 지름 7mm의 은으로 만든 기둥이 별도로 만들어져 바닥에 용접되어 있고, 그 위에 불지(佛指) 사리 1매가 놓여 있었다. 사리가 안치된 대좌는 해당화와 석류 등의 활엽수로 장식되었으며, 옆면에는 연판문이 빙 둘러가며 장식되었다.

탑의 크기는 높이 71mm, 처마 길이 48mm, 월대는 길이 및 너비 각 48mm, 전체 무게 184g이다.

금동 쌍봉문(雙鳳紋) 은관(사진 57)
이 은관(銀棺) 안에 두 번째 불지 사리가 들어 있었다. 크기는 높이 72mm, 관 뚜껑의 길이 102mm, 너비 45.4mm, 관 길이 82mm, 관 높이 16.5mm, 무게 248.5g이다.

보석수정 상감 관·곽(사진 58)
보석류와 수정 등이 상감된 관(棺)과 곽(槨)으로, 이 안에 세 번째 불지 사리가 들어 있었다. 곽이란 관을 넣는 상자를 말한다.

봉진신보살상(사진 59)
법문사 탑 지궁에서 출토된 유물 가운데 오로지 불지 사리를 받들기 위해 만들어진 상으로 실제 두 손으로 사리를 받들고 있는 모습을 하고 있어서 '봉진신보살상(捧眞身菩薩像)'이라고 부른다.

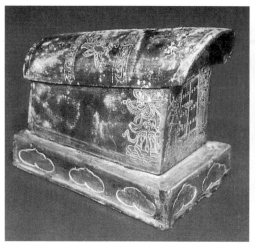
사진 57. 법문사 금동 雙鳳紋 銀棺

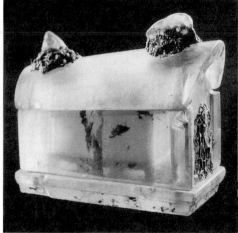
사진 58. 법문사 보석수정 象嵌 棺槨

한 발은 무릎을 꿇은 채 앉아서 두 손으로 연잎 모양의 네모난 쟁반을 받들고 있다. 쟁반의 크기는 길이 112mm, 너비 84mm이며, 다음과 같은 발원문이 먹 글씨로 쓰여 있었다.

奉爲睿文英武明德至仁大聖廣孝皇帝 敬造捧眞身菩薩 永爲供養 伏願聖壽萬春 聖枝萬葉 八荒來服 四海無波 咸通十二年辛卯歲十一月十四日皇帝延慶日記

예문영무명덕지인대성광효 황제를 위하여 삼가 봉진신보살상을 조성하여 영원토록 공양하리라. 엎드려 비노니 황제께서 만수무강 누리시고 황실이 길이 번영하기를 기원하노라. 온 누리에 변고 없이 평화롭기를 바란다. 함통 12년 신묘년 11월 14일 황제 생신날에 기록하였다.

함통 12년은 871년이고 의종(毅宗) 황제가 즉위한 지 12년째 되는 해인데, 11월 14일 의종의 생일을 기념하여 쓴 것이다. 따라서 이

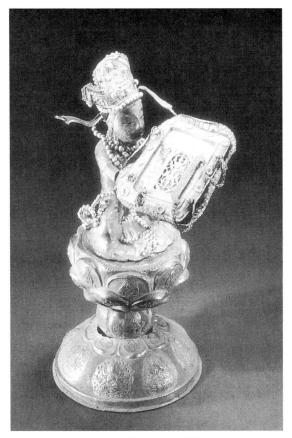

사진 59. 법문사 奉眞身菩薩像

보살상의 조성 연대가 확실해졌으므로 미술사적으로도 좋은 자료가
된다. 의종은 이로부터 두 해 뒤인 873년 7월에 사망하였다.

　보살상은 대좌를 포함한 전체 높이가 385mm이고 무게는 1926g이다.
몸 전체에 진주로 된 영락(瓔珞)을 장식했으며, 높은 보관 위에도 진주가
가득하다. 보살은 하나의 둥근 허리띠[束腰]로 졸라맨 연화대좌 위에
자리하고 있다. 대좌는 앙련(仰蓮)이 조각된 4층으로 되어 있으며 매
층마다 여덟 잎으로 되어 있다. 위쪽 두 층 사이에는 각 잎마다 안에

각각 악기를 연주하는 비천인 기악천인(伎樂天人) 혹은 보살상이 1위씩 배치되었다. 복련(覆蓮) 위는 혹은 범어 문자가 새겨졌거나 혹은 머리와 팔이 여럿인 다두다비명왕(多頭多臂明王)이 날카로운 선각으로 새겨져 있으며, 대좌의 허리띠 부분에는 사천왕이 새겨졌다. 전체적 모습을 살펴볼 때 보살과 다두다비명왕 등 대좌의 구성이 곧 하나의 완전한 만다라(曼多羅)를 이루고 있다.66)

만다라란 밀교의 도상이다. 9세기에 조성된 이 보살상에 밀교의 영향이 짙게 나타나 있는 이유를 이해하기 위해서는 중국에 밀교 또는 밀종(密宗)이 전파된 경위를 살펴볼 필요가 있다. 인도에서 발생한 밀교가 인도 밀종의 고승인 금강지(金剛智)와 선무외(善無畏)를 통하여 7세기 말에서 8세기 초 잇달아 당의 서울인 장안에 이르렀을 무렵, 사실 당시 장안에 세워진 사찰에 봉안된 밀종 관계 상설(像設)의 종류는 그다지 많지 않았다. 금강지와 더불어 중국에 밀종을 전한 선무외(637~735)는 이른바 진언밀교(眞言密敎)의 고승으로 인도식 이름은 산스크리트 어로 '깨끗한 사자(獅子)'라는 의미의 시바카라싱하이며, 이것을 한자식으로 표현해서 수바게라승하(戌婆揭羅僧訶) 또는 수바가라(輸婆迦羅)라고도 한다. 인도 중부 또는 동부의 왕족 출신으로서 동족의 난을 피하여 출가, 나란다 사(寺)에서 학문을 완성하였다. 716년, 그의 나이 80세 때 스승 다르마그프타[達磨笈多]의 명에 따라 포교를 위하여 중앙아시아를 거쳐 당나라로 갔다. 황제 현종(玄宗)은 감격하여 그를 맞이하고, 장안의 서명사(西明寺) 주지로 대우하였다. 그곳에서 포교와 역경(譯經)에 힘쓰던 그는『허공장구문지법(虛空藏求聞持法)』1권을 번역하였다. 그 뒤 724년 뤄양(洛陽)으로 옮겨, 대복선사(大福先寺)에서 『대일경(大日經)』7권을 번역했다. 이 책은 제자들이 그의 말을 받아

66) 馬世長,「珍寶再現 舍利重輝 - 法門寺 出土 文物 觀後 -」,『文物』1988년 제10기, 40쪽.

구술하였다고 한다. 726년에는 『소바호동자경(蘇婆呼童子經)』3권과 『소실지갈라경(蘇悉地羯羅經)』3권을 번역하였다. 이 가운데 특히 『대일경』의 번역은 그 내용에 담긴 밀교의 예술적 특성 때문에 불상의 제작과 그 질서 확립에 끼친 공이 매우 크다는 평가를 받고 있다.

밀종은 8세기 말 인도에서 흥기한 바르다나 왕조에서 크게 발전된 뒤 9세기 및 10세기에는 불교의 주류를 이루었다고 볼 수 있다. 그에 따라 밀종 관계의 조상(造像)도 방대한 계통으로 발전되어 다양한 종류의 관음상·보살상 및 남녀 천신상이 출현했는데, 그 특징적인 수많은 다면다비상(多面多臂像)이 각각의 고유한 척도 및 형상을 지니고 있으며, 앉은 자리를 비롯하여 자세·지물(持物)·수인(手印)도 모두 나름대로 엄격한 규정을 갖추고 있다.

법문사 탑 지궁에서 출토된 봉진신보살상(捧眞身菩薩像) 대좌에 표현된 다양한 형식의 보살 및 천신상 가운데 다면다비상도 그 이전의 작품과 비교할 때 많은 차이가 있어 아마도 새로 전래된 밀종의 경전에 의거해서 만들어진 듯하다.[67]

이처럼 법문사 출토품 가운데 특히 주목되는 것은 밀교와 관련된 문물이 많다는 점일 것이다. 중국 불교에서 밀교의 인도로부터의 도입 및 발전은 앞서 말한 바와 같은데, 선무외·금강지 외에도 불공삼장(不空三藏)이 뤄양 및 장안에 들어와 만다라의 관정도량(灌頂道場)을 세우고 밀교 경전을 번역함으로써 본격적으로 밀교를 전하고 밀종의 일파를 형성했다. 불공삼장 역시 인도의 승려였다. 그 뒤 당대 후기에 들어서 밀교는 더욱 발전되어 밀교의 조상 및 회화 역시 그에 맞추어 많이 제작되었다. 다만 지금까지 전해오는 밀교 조상 및 회화는 당대의 둔황(敦煌) 모가우굴(莫高窟), 뤄양 룽먼석굴(龍門石窟) 등지에서만 발

67) 馬世長, 앞의 논문, 42쪽.

견되며 그 수량도 많지 않다. 그러나 어쨌든 법문사에서 출토된 불교 문물의 대부분은 밀교와 매우 밀접히 관련되어 있다고 볼 수 있다.

불상 및 불경

법문사 보탑에서는 명대 및 1939년에 봉안된 총 104체의 불상이 출토된 외에, 동제 사리탑 및 다수의 불경이 함께 발견되었다.

불상의 공통된 특징은 머리카락이 나발(螺髮)이며 결가부좌를 했고 또한 두 눈은 자상하면서 맑고 아름답다는 점이다. 그리고 각각의 자세가 서로 달라서 설법 혹은 선정(禪定) 등의 자세를 하고 있다. 대부분 불상에 복장(腹藏)이 있었는데, 복장 형식은 시대에 따라 다르다. 명대에서는 불경·동경·진주·보석·오곡 및 금단(棉緞)으로 속을 싼 범문지(梵文紙) 등을 봉안하였으며, 그것을 단향목(檀香木)으로 만든 상자에 넣었다. 상자 바닥은 목판으로 막고 거기에 흙과 칠을 발라 밀봉했다. 1939년에 봉안된 불상의 복장은 단향목 가루에 범어 경전, 금박편(金鉑片) 및 당시의 자그마한 은화가 쇠를 곁에 두른 외함에 담겨져 있었으며 뚜껑을 납땜하여 밀봉했다.

명대의 불상은 연화대좌 아래에 앙련의 연꽃이 둥글게 둘려졌다. 상호는 전체적으로 둥그스름하며 이마에 둥근 백호가 솟아 있는데, 대부분 가슴에 '卍'자가 새겨져 있다. 또한 1939년에 봉안된 불상 역시 연화 대좌 아래에 둥근 앙련의 연꽃이 있으며 상호는 위는 네모지고 아래는 둥그렇다. 백호는 마치 못 모양으로 뾰족하게 솟았고, 옷주름은 장식이 매우 화려하다. 이 같은 불상들은 불상의 각 시대적 흐름에 따른 양식의 변천뿐만 아니라 법문사의 역사, 불상의 주조 기법, 야금사(冶金史) 등을 연구하는 데 있어 많은 도움을 주는 실물자료라고 할 수 있다.[68]

동제 사리탑은 본래 동탑(銅塔)의 찰주(刹柱)에 봉안되었던 것인데

그 조형이 매우 아름답다. 수미좌에 탑신은 팔등변(八等邊) 형태로 되었으며 전체적인 모습은 원구형이다. 둥글게 된 탑 꼭대기는 북[鼓]처럼 둥글게 되어 있고 그 위에 쟁반 모습을 한 일곱 개의 상륜(相輪)이 장식되었는데, 쟁반은 일월상(日月像)을 받치고 있고 그 일월상에는 보주 1매가 있다. 탑에는 복숭아 형태의 탑문이 하나 있는데, 탑내에는 붉은 비단으로 싼 보석·진주·마노·염주·호박·산호, 그리고 진귀한 나무껍질 등 이른바 불교의 '칠진(七珍)'이 들어 있었다.

한편 탑신에서 출토된 불경 가운데는 송(宋)대에 판각된『비로장(毘盧藏)』, 원(元)대 판각의『보녕장(普寧藏)』·『비밀경(秘密經)』, 청(淸)대에 손으로 베낀『묘법연화경(『妙法蓮華經』)』및 사경(寫經), 그리고 부분만 남은 1939년 봉안의 불경 등이 있었다.

『비로장』은 전부 20여 권으로 되었으나 완질은 아니고 송 휘종(徽宗) 정화(政和) 2년(1112)부터 남송 함순(咸淳) 3년(1267년) 사이에 인각되었으며,『보녕경』은 전부 579권이 발견되었는데 인각 시기는 원(元) 지원(至元) 15년(1278)에서 지원 26년(1289) 사이이다.『비밀경』은 완전한 세트가 아니라 전부 33권 만의 잔권인데 원 지원 22년(1285)에 인각되었다. 청대의『묘법연화경』은 전부 7권으로서 필사본인데 중요 자구는 금물로 쓴 것으로 보아서는 궁중에서 법문사에 내린 것일 가능성도 있다. 그 밖에 '주자교(朱子橋)'라는 석인(石印)이 있는 1937년 봉안의『금강반야바라밀다경』, 송광정(宋廣靜)이라는 사람이 필사한『묘법연화경』, 송여훈(宋與訓) 필사의『금강반야바라밀다경』, 이병감(李秉鑒) 필사의『불설부모은난보경(佛說父母恩難報經)』및 부분적으로 없어진 불경 등이 있다.

이 같은 불경의 발견은 현재『비로장』의 전래가 극히 희귀한 현실에

68)『法門寺』, 36쪽.

서 중국 불경의 진장(珍藏)을 더욱 풍부하게 해주고 있다. 아울러 중국 불교사, 불경 인쇄사, 제지사 연구에 새로운 자료를 제공하기도 한다.

불교 장엄구

법문사 탑에서는 사리용기 외에 기타 장엄구가 대량으로 출토되었다. 이 가운데 판금으로 만든 석장은 사리 용기에 못지않은 작품으로 꼽힌다. 전체 길이 1965mm, 무게 2390g인 이 석장은 중국 고대 불교 공양구 및 장엄구의 연구에서 지금까지 공백으로 남은 부분을 채워주고 있으며, 아울러 법문사탑 지하에서 출토된 여러 유물에 대한 연구에도 도움을 줄 것으로 기대된다.

금은기

사리 외에 주목되는 것은 사리를 봉안한 용기를 비롯한 여러 종류의 다양한 유물들이다. 법문사 탑 지하의 30m^2 가량 되는 곳은 금은의 저장고로 보일 정도로 금은기가 많이 있었다. 말하자면 보물 창고였던 셈이다.

금은기는 전부 당대 함통 연간의 작이며, 종류로는 용기·훈향(薰香)·음식기·대야 등의 생활용구를 포함해서, 연마용(硏磨用)·조리용(調理用)·저장용 등의 다구(茶具), 예불·공향(供香)·공화(供花)·연등(燃燈)을 위한 불교 공양구 등 합계 121건을 헤아린다. 그 가운데 특히 앞서 살펴보았던 도금 봉진신보살을 비롯해서 쌍륜십이환금은장식석장(雙輪十二環金銀粧飾錫杖), 도금 연화문 은향로, 도금 은구합(銀龜盒), 원앙은분(鴛鴦銀盆), 연봉 꼭지가 달린 삼족염대(三足鹽臺) 등은 당대 금은 세공 예술의 정수를 보여주는 작품이라고 할 수 있다.

견직물

152

법문사 탑에서는 당대의 견직물 700여 건이 발견되었는데, 앞서 말한 두 석비 가운데 하나인 「감송진신사수진신공양도구급금은보기의장물(監送眞身使隨眞身供養道具及金銀寶器衣物賬)」에 의하면 함통 연간에 한 번에 700여 점의 물품이 납입되었다고 한다. 사실 그러한 것은 사리를 봉납한 상자의 위쪽이나 주위 지면에 놓여 있었는데, 아쉽게도 태반은 그 원형을 알 수 없게 부식되어 있었다. 그러나 금(錦)·능(綾)·나(羅)·기(綺)·견(絹) 등 많은 종류가 있었고, 그 가운데는 금실을 사용한 금 등이 확인되었다. 지금의 시점에서 보더라도 견직기술은 수준이 매우 높았으며 그 색과 아름다움은 오늘날에도 변하지 않고 있다. 당대의 방직·복식의 기술이 당시 세계 제일급의 지위에 있었음을 구체적으로 나타내는 자료다. 중국이 실크로드의 동쪽 기점(起點)을 차지했던 것은 당연했다.

기타 유물

법문사 보탑의 지궁에는 위의 사리장엄 외에 수많은 유물이 발견되었다. 이 유물들은 그 종류와 수량 면에서 다른 탑의 지궁과 비교할 때 유례를 찾아보기 힘들 정도로 압도적인 데다가, 하나같이 당대 최고 수준의 기술로 제작한 고급 기물들이다. 이것은 그만큼 법문사의 사격(寺格)이 높았을 뿐만 아니라 사리장엄의 신앙이 돈독하였음을 의미하기도 한다.

그 가운데 유리기(琉璃器)는 법문사 출토품 가운데 비교적 많은 수량인 총 19건이 출토되었는데, 유리기 발굴사상 매우 중요한 발견으로 꼽힌다. 입으로 불어서 만드는 유리기는 대략 3, 4세기 무렵 페르시아로부터 중국으로 전래된 이래 매우 애호되었다.

법문사에서 출토된 유리기의 종류로는 찻잔, 병, 찻그릇 및 받침, 쟁반, 그리고 순수한 유리는 아니지만 수정으로 만든 베개, 유리수정주

(琉璃水晶珠), 백마노주(白瑪瑙珠), 수정으로 만든 손잡이가 달린 은제 병 등이 있다. 그 가운데는 중앙아시아와 서아시아의 영향을 받은 유리기도 있어 당시의 해외 문화교류 연구 면에서도 중요한 의의를 갖는다. 특히 법문사 유리기의 대부분은 당 희종(僖宗 : 874~887)대에 봉안되었지만, 이른 것은 5세기로 올라가는 것과 늦게는 9세기 중반에 이르기까지 그 시대 편차가 심하다. 그러나 전부 당의 황실에서 봉공한 것이므로 어느 것이나 다 뛰어난 예술성을 지니고 있다.

또한 자기는 전부 46건이 발견되었는데, 그 가운데는 중앙아시아와 서아시아의 영향을 받은 17점과, 당대의 청자계로 보이는 비색자기 14점도 있다. 청자는 이미 당대에서 시작되었으므로 이 자기는 곧 궁정에서 제작되었을 가능성이 있는 실물자료라는 점에서 중요한 의미를 갖는다.

출토품 가운데는 다도(茶道)에 관계된 다구(茶具)가 있다. 당시 중국의 음다(飮茶) 풍습은 찻잎을 쪄서 말려 보존해 두고 필요에 따라 칼로 잘라 마시는 것이었다. 그렇게 만든 고형차(固形茶)를 분말로 정제한 뒤 끓인 물을 부어 마시기 위한 금은제의 다구, 곧 찻농인 다조자(茶槽子), 찻잎을 분말로 빻는 데 쓰는 다년자(茶碾子), 그리고 찻숟가락 등과 도구가 포함되어 있는 것이다.

이로써 볼 때 한편으로는 당시 중국에서는 음다 풍습이 궁정에 깊이 침투해 있어 이미 일정한 형식을 갖추게 되었다고 생각되며, 다른 한편으로는 이 다구가 일본의 고대 다구와 비슷해 일본 다도의 원류를 생각해 보게 한다는 점에서 의미가 있다.

이상과 같은 법문사 탑 지궁에서 발견된 사리장엄 외의 유물의 내용을 정리해 보면 다음 표와 같다.

<표 1> 중국 법문사 보탑 지궁에서 출토된 유물의 목록

유물명	시대	수량(점)	세부 품목
금은기	860~873	121	雙輪十二環迎眞身金銀花錫杖, 鍍金蓮華紋環五足銀香爐, 鍍金銀龜盒, 鴛鴦團花雙耳鎏金銀盆, 蕾鈕摩羯紋三足架鹽臺, 鎏金鴻雁紋茶槽子, 鎏金團花銀渦軸, 鎏金仙人駕鶴紋茶羅子 등 生活用具 및 佛敎 공양구
유리기	5~9세기		琉璃茶杯, 貼花盤口琉璃瓶, 素面淡黃綠色琉璃茶碗 및 茶托, 石榴荷花紋黃色琉璃盤, 四瓣刻花藍琉璃盤, 藍色描金琉璃盤, 高圈足藍色琉璃盤 및 水晶枕, 琉璃水晶珠, 白瑪瑙珠, 銀瓶水晶花蕾 등
자 기	9세기 이전	46	
견직물	860·873	700	錦·綾·羅·綺·絹 및 金絲錦
다 구	당대		茶槽子(茶器籠), 茶碾子(藥研), 茶羅子, 茶匙 등
석 비	873		「大唐咸通啓送岐陽眞身誌文」, 「監送眞身使隨眞身供養道具及金銀寶器衣物賬」
불 상	명대 근대	104위	檀香木으로 만든 箱子 내에 佛經·銅鏡·珍珠·寶石·五穀 및 棉緞으로 속을 싼 梵文紙 등(明代), 鐵을 표면에 두른 外函 내에 檀香木 가루, 梵語 經典, 金鉑片 및 당시의 小銀幣 등(1939年)이 腹藏이 각각 발견됨
동제 사리탑		1	
불 경	송·원· 청·1939	약 70권	宋 板刻의 『毘盧藏』, 元 판각의 『普寧藏』·『秘密經』, 淸代의 『妙法蓮華經』 寫經, 1939년 봉안의 佛經 부분 등

법문사 탑 사리장엄의 불교미술사적 의의
-법문사 사리 용기와 고대의 사리 봉안 제도-

법문사 탑내의 발굴품은 중국 고대 불교미술의 연구에 매우 중요한
자료를 제공하는데, 그 의의 가운데 하나가 중국 사리 봉안제도의
변천에 대해 분명한 이해를 제공한다는 점이다.

1982년 이전 중국에서의 사리탑 발굴에 대한 연구는 주로 서평방(徐
苹芳)이라는 사람에 의해 이루어진 바 있다.[69] 그는 허베이 성(河北省)

69) 徐苹芳, 「唐宋塔基的發掘」, 『新中國的考古發現和研究』, 1982. 이 내용은 楊泓,

딩센(定縣)에 있는 북위 태화 5년(481)의 탑 기단부, 산시 성(陝西省) 요현(耀縣)에 있는 수 인수 4년(604)의 탑 기단부, 간쑤 성(甘肅省) 경주현(涇州縣)에 있는 당 연재 1년(694)의 대운사(大雲寺) 탑 기단부 등의 지궁에 대한 구성 및 그 출토 유물을 비교한 결과, 인도에서 전래된 사리기를 사용한 사리 봉안제도가 대운사 탑 지궁의 중수시부터 중국의 전통 관습에 따라 중국식의 관과 곽의 봉안으로 바뀌었음을 증명했다.

1982년 이후에는 산시 성의 고고발굴을 통해 수와 당의 사리 봉안에 대한 새로운 자료가 잇달아 발견되었다. 시안(西安) 동쪽 교외 장락로 (長樂路)에 있는 수대의 개황 9년(589) 봉안의 청선사(淸禪寺) 사리와, 린퉁(臨潼)에 있는 경산사(慶山寺)의 개원 29년(741) 봉안된 사리기, 그리고 푸펑(扶風) 법문사의 사리장엄 등이 그것이다. 법문사 탑 지궁에서 가장 늦게 봉안된 때는 함통 15년(874)이다.[70]

그런데 여기에서 북위·수·당의 사리 봉안방식 및 사리기를 고찰해 보면 다음과 같은 세 가지 사실을 알 수 있다.

첫째, 북위 당시는 지궁을 만들지 않고 단지 사리의 석함을 탑 기단부의 다진 흙 속에 직접 봉안했으며, 석함의 경우 네 귀퉁이를 모죽임하여 마치 감은사 동서탑 사리장엄 중 사리내함의 천개 부분이나 혹은 전라북도 익산의 왕궁리 오층석탑 내 사리장엄 중 금제 사각형 사리기의 뚜껑과 비슷한 모습을 하고 있다는 점이다. 그 뒤 수대에 이르러 전석(磚石)으로 간단한 묘실 형태를 구축하기 시작함으로써 사리를 담은 석함을 직접 흙 속에 방치하지 않을 수 있게 되었다. 인수 4년(604)에 봉안된 의주(宜州) 의군현(宜君縣)의 신덕사(神德寺) 사리탑은 수

「法門寺塔基發掘與中國古代舍利瘞埋制度」(『文物』1988년 제10기)에서 재인용.
70) 陝西省法門寺考古隊, 「扶風法門寺塔唐代地宮發掘簡報」, 『考古與文物』1988년 제 2기.

문제의 명령으로 전국 30개 주에 세운 사리탑 가운데 하나이므로 석함 바깥쪽 네 둘레를 다듬은 돌과 벽돌로 담을 둘러 보호했다. 그리고 청선사(淸禪寺)에서 개황 9년에 봉안된 이른바 '사리불골8립(舍利佛骨八粒)'은 민간에 관계되었기 때문에 단지 간단한 벽돌 상자만 남아 있었을 뿐이다.

당대에 이르러서는 앞서 말한 세 곳의 기년명 사리탑의 지궁이 발견되었는데, 모두 벽돌로 짜여진 구조를 갖추고 있었다. 지궁은 묘실을 모방한 것으로서, 대운사 및 경산사 기단부의 지궁은 전부 벽돌로 만든 방으로 되어 있었다. 앞에 복도라 할 수 있는 용도(甬道)가 마련되었고, 그 뒤에 벽화 및 조각이 장식되어 매우 아름다운 돌로 만든 문과 이맛돌이 있다. 법문사 탑의 지궁은 황실과 관련된 것이므로 그 규모와 제도 면에서 앞선 두 예와 비교할 때 매우 앞서고 있는데, 지궁 앞에 포장된 길인 만도(漫道) 및 수도(隧道)가 있으며, 지궁은 전·중·후의 3실로 되어 있고 후실에는 하나의 작은 감이 있다. 현재 산시 성에서 발굴된 당대의 무덤은 일반적으로 하나의 방으로 이루어져 있지만 단지 왕이나 공주 신분의 사람을 위한 전·후의 2실이 있기도 하는 것으로 보아, 법문사 탑기에 봉안된 지궁은 사람을 순장한 황제를 위한 최고 규격의 묘실을 모방하여 지은 것으로 볼 수도 있다는 견해가 있다.

둘째, 사리를 담는 용기는 북위시대에서는 파리병(玻璃瓶)·토제 발(鉢) 등이었으며 그것을 석함 가운데에다 봉안했다. 수대에서는 일반적으로 병(瓶)·관(罐) 등의 용기에 사리를 담았는데, 다만 수 문제의 명으로 세운 사리탑에는 사리만을 담기 위한 도금된 청동합과 그 바깥 면에 석함이 있었다. 석함 위에는 호법을 상징하는 천왕·금강역사 외에 사리불(舍利佛)·가섭(迦葉)·아난(阿難)·대목건련(大目犍連) 등의 불제자 등이 새겨져 있는데, 성불 장면과 열반시의 애통해하는

장면을 표현했다.

당대에 들어와서는 연재 1년(694)에 봉안된 대운사 탑 기단에 5중의 사리 용기가 있는데, 가장 안쪽에 사리를 담은 유리병이 있으며, 그 바깥쪽으로 금관·은곽·도금된 동함(銅函) 및 석함의 차례로 구성되어 있다. 그 뒤 개원 연간(713~741)에 이르러서는 경산사 탑 지궁 안의 석함은 여섯 덩어리의 청석으로 이루어진 「석가여래사리보장(釋迦如來舍利寶帳)」으로 구성되어 있으며 그 조각 장식이 매우 아름답다. 안에는 은곽·금관 및 사리를 담은 녹색 파리병이 놓여 있다. 이른바 만당(晚唐)시대에서는 개원 연간에 만든 앞서의 석조보장(石雕寶帳) 수법을 그대로 이어받았는데, 법문사 탑기의 지궁에서도 역시 석조보장 1건이 출토되었다. 그 속의 사리 용기는 황실에서 헌납한 것이므로 무려 8중으로 되었으며 재료 및 제작 공법 역시 아주 우수하다. 그 가운데 가장 특색 있는 것으로서는 보통 사람을 묻는 관을 모방해 금·은 혹은 옥으로 만든 소형의 관곽을 들 수 있을 것이다.

셋째, 사리와 함께 봉안된 '칠보'를 비롯하여 왕과 왕비, 그리고 귀족과 일반 서민들에 의하여 보시된 재물 등은 북위 및 수대에서는 단지 석함 속에 놓여졌을 뿐이다. 그렇지만 당 초기에 건립된 대운사 사리탑의 지궁에서는 12매의 금은 비녀가 은곽 주위의 동함에 담겨져 있었다. 그런데 경산사 탑기의 지궁에서는 앞서 말한 것처럼 석조 사리보장이 설치되어 있었으며, 보시된 보물 등을 장(帳)의 앞 및 옆에 진열하고 장좌(帳座) 앞쪽의 양쪽 모서리에는 사리의 금련화(金蓮花)를 안치했으며, 장(帳) 앞에는 삼채로 장식된 삼족반(三足盤) 3점을 놓고 다시 그 가운데에 있는 반 안에 역시 삼채로 장식된 남과(南瓜) 1쌍을 놓았다. 법문사 탑기 지궁에는 황실에서 시납한 공양물이 아주 많아서, 사리 용기 1벌뿐만 아니라 지궁 내에 많은 물건이 있었다. 그러나 그것의 배치방식은 기본적으로는 개원 연간의 전통을 그대로 이어받은

것이다.

중국 당대에서는 금관·은곽으로 주요 용기를 삼았으며 또한 중국식 무덤을 모방한 사리 봉안제도가 형성되었다. 이것은 곧 불교가 중국에 전파되면서 인도에서 처음 중국으로 들어올 때의 수많은 관련 문물 제도가 변화되어 중국의 전통 습속에 맞는 새로운 형식으로 바뀌었음을 나타내는 것이기도 하다.

위에서 밝힌 세 가지 내용에 근거해 볼 때 사리 봉안 용기는 함·합에 서 금관·은곽으로 변화되었으며, 그것은 수 인수 4년(604)에서 당 연재 1년(694) 사이의 일이었다. 그리고 그 같은 변화는 법문사 사리와 관련 있다. 그러나 한편으로는 이 같은 다중의 사리 용기는 처음 봉납될 때 한 번에 봉안된 것이 아니라 후대에 들어 여러 차례 사리탑 지궁의 개폐가 이루어질 때마다 추가되었던 것으로 볼 수도 있으므로 지금 당장 무어라 말하기는 어려울 듯하다.

한편 앞에서 인수사리탑을 비롯한 육조와 수의 사리장엄을 말할 때 여러 차례 인용하였던「집신주탑사삼보감통록(集神州塔寺三寶感通錄)」이라는 문헌에 의하면 660년(현경 5) 3월에 칙명으로 법문사 사리 를 뤄양의 궁중으로 옮겨와 공양하도록 하고 있는데, 이때 측천무후는 "皇后舍所寢衣帳直絹一千匹 爲舍利造金棺銀槨 數有九重 雕鏤窮奇"라 하 여 금관과 은곽을 포함한 전부 9중의 사리 봉안 용기를 아주 정교하게 만들도록 했다고 한다. 이 공양에서 황후는 개인의 값비싼 침의(寢衣)나 혹은 수많은 비단을 희사하여 거기에 사리를 둘러쌓고 그것을 넣을 금관과 은곽을 만들었다. 물론 은곽은 바깥쪽에, 금관은 안쪽에 안치되 었을 것이다. 금관·은곽은 곧 보함(寶函)을 뜻한다고 할 수 있다. 이것은 곧 금관·은곽으로 사리 용기를 만든 최초의 일이며, 측천무후 에 의해 주도되었다.

이후 각지에서 그것을 본받기 시작했는데, 대운사의 금관과 은곽은

현재까지 가장 시대적으로 지금과 가까운 사례다. 그 뒤 당 말에 이르러서는 그 같은 관습은 쇠퇴하게 되므로 법문사 탑기 지궁에서 출토된 함통 연간 제작의 금관과 은곽은 당대에서도 가장 늦은 시기의 것이 된다. 당시 금관과 은곽으로 사리를 봉안하는 풍습은 수도 부근, 혹은 서북 지방뿐만 아니라 강남 지방에서도 유행했는데, 그것은 장쑤 성(江蘇省) 남부에 자리한 전장(鎭江)의 감로사(甘露寺)에서 발견된 당의 이덕유(李德裕) 묘에 봉안된 사리의 금관과 은곽에서도 증명된다.[71] 이덕유(787~849)는 당의 재상으로서 자가 문요(文饒)다. 명문인 조군 이씨(趙郡李氏) 출신으로, 헌종(憲宗) 때의 재상 이길보(李吉甫)의 아들로 태어났다. 그는 음사(蔭仕)로 벼슬길에 나아갔는데, 문필에 뛰어났기 때문에 한림학사(翰林學士)와 중서사인(中書舍人) 등을 역임하였다. 그 외에 경학(經學)과 예법을 존중한 것으로 알려져 있다. 그는 귀족적 보수파로서 번진(藩鎭)을 억압하고, 위구르 등 외족을 격퇴하는 데 힘써 중앙집권의 강화를 꾀하였다. 840~846년 무종(武宗)의 회창(會昌) 연간에 권세를 누려 이종민(李宗閔)과 우승유(牛僧孺) 등의 반대파를 탄압하였고, 중국 역사상 불교 탄압으로 유명한 폐불을 단행하였다. 그렇지만 선종(宣宗) 즉위와 함께 실각하여 하이난섬(海南島)으로 추방되었던 인물이다.

어쨌든 수당 때에 들어서 중국의 사리 봉안제도는 일본에 전해지기도 했다. 일본 사가 현(滋賀縣) 오쓰 시(大津市) 사가리마치(滋賀里町)에 있는 나라(奈良) 시대의 숭복사(崇福寺) 탑지에서 출토된 사리용기(사진 60)는 곧 중국 수당의 다중용기 중첩제도가 채용된 것이다. 우선 사리를 녹색 유리호에 담고 그것을 금동 상자에 넣었으며, 금동 상자를 은제 상자 및 금동 상자에 넣고, 이것을 다시 대좌에 놓았다. 이 같은 장치는

71) 江蘇省文物工作隊 等,「江蘇鎭江甘露寺鐵塔塔基發掘記」,『考古』1961년 제6기.

사진 60. 일본 奈良 崇福寺 사리기

곧 수당의 사리 봉안용 금속 함·합과 대체적으로 비슷한 것이다.[72]

　　결국 법문사 탑기 지궁에 봉안된 사리용기는 당대의 사리 봉안제도에 대해 진일보된 이해를 돕고 있다고 할 수 있다.

72) 東京國立博物館,『日本の金工』, 1984, 도판 99.

Ⅳ. 한국 고대
 사리장엄의 양식

1. 사리신앙의 도입 및 사리장엄의 발전

고대 한국에 있어서 불사리 신앙은 인도와 중국에 못지않게 널리 성행되었다. 한반도에 처음 불사리가 전래된 곳은 기록에 의하면 신라다. 중국의 사신 및 중국에 유학 갔다 돌아온 승려들에 의하여 도입된 것인데,『삼국사기』「신라본기」권제4 진흥왕조에 사리 전래에 대한 최초의 기사가 다음과 같이 보인다.

十年 春 梁遣使與人學僧覺德 送(新舊本皆作逸 今據海東高僧傳改之)佛舍利 王使百官 奉迎興輪寺前路
진흥왕 10년(549) 봄 양(梁)에서 신라의 학승 각덕(覺德)과 동행하여 사신을 파견하면서 불사리를 봉송하여 오므로 왕은 백관과 함께 경주 흥륜사(興輪寺)의 앞길에 나가 이를 맞아들였다.

또한 위와 기본적으로 비슷한 내용이지만,『삼국유사』권제3「탑상」제4의 전후소장사리(前後所將舍利)조에는『국사(國史)』라는 책을 인용

하여 양에서 온 사신의 이름과 사리의 수량을 대체적으로나마 밝히고 있다.

國史云 眞興王大淸三年己巳 梁使沈湖送舍利若干粒
『국사』에 이르기를, 진흥왕 재세의 대청(大淸) 3년 기사년(549)에 양의 사신 심호(沈湖)가 사리 약간을 가지고 왔다.

그런데 『삼국사기』와 『삼국유사』에 보이는 이 불사리는 그로부터 39년 뒤인 582년(진평왕 4)에 대구 동화사(桐華寺)에 1,200과가 봉안되었으며, 나머지 불사리는 다른 여러 사찰에 분안(分安)되었다.

그런데 『조선불교통사(朝鮮佛敎通史)』 하편에 인용된 방산거사(舫山居士) 허훈(許薰 : 1836~1907)의 「금당탑기(金堂塔記)」에 그보다 조금 자세한 말이 보인다.

허훈은 조선 말기의 학자로 경상북도 선산군 임은(林隱), 곧 지금의 구미시 임은동에서 출생하였다. 아버지는 증참찬 허조(祚)이다. 본관은 김해(金海)로 자는 순가(舜歌), 호를 방산(舫山)이라 하였다. 의병(義兵) 군수(軍帥)인 허위(許蔿)가 아우인데, 허위의 손자들은 현재 러시아 모스크바와 타시켄트에 거주하고 있다고 한다.

29세에 허전(許傳)의 집지문인(執持門人)이 되었는데, 허전은 이익(李瀷)·안정복(安鼎福)·황덕길(黃德吉)로 이어진 성호학파의 실학을 이은 인물이고 허훈은 허전의 학통을 이었다.

허훈의 성리설에 관한 생각을 짐작할 수 있는 글은 「심설(心說)」과 「사칠관견(四七管見)」이며, 실학과 관련 있는 것으로는 「염설(鹽說)」·「포설(砲說)」·「차설(車說)」·「패수설(浿水說)」·「해조설(海潮說)」 등이 있다. 그는 「사칠관견」과 「심설」에서 이이(李珥)의 성리설이 이황(李滉)의 견해와 다른 문제들을 비판하였고, 이황의 학문적 정통성을

재천명, 계승하였다. 문집으로『방산문집』이 전한다. 요컨대 허훈은 비록 조선의 국운이 기울어 가던 시기였기는 하지만 조선시대 최고의 학문인 성리학의 정통을 이어받은 유학자이자 근대 과학의 중요성을 깨달은 실학자였던 것이다. 그러한 그가 불교의 사상과 핵심인 불사리에 대한 글을 남겼다는 점은 조선시대 후기의 불교를 이해하면서 매우 요긴한 사항이라고 볼 수 있을 것이다.

아무튼 「금당탑기」에는 중국 양나라에서 심호를 통해 보내온 진신사리를 동화사 금당탑에 1,200과를 봉안한 것을 비롯하여 전국의 여러 사찰에 나누어 봉안하였다는 기록이 다음과 같이 보인다.

本寺奉安釋迦世尊舍利 乃蕭梁太淸己巳 遣使沈瑚於新羅 送佛舍利一函
時則眞興王卽位之十年 王謂有緣 剃髮爲僧 自號法雲 其孫眞平王卽位之
四年壬寅 分安舍利於諸刹 而獨本寺所安者 一千二百餘顆 仍爲福國之願
堂 洎唐咸通癸未 景文大王 奉爲閔哀大王 又安舍利七粒於本寺 創立石塔
憲康大王元年乙未 卽唐乾符二年 釋三剛 移塔于金堂 以奉安焉

그 밖에『조선사찰사료』에 수록된 「축서산통도사금강계단봉안세존사리(鷲棲山通度寺金剛戒壇奉安世尊舍利)」에도 자장 스님이 가져온 사리를 분사리하여 동화사 등지에 봉안하였다는 기록이 보인다. 주요 내용은 자장 율사가 7일 동안 정근하여 문수보살을 뵙고 사리 100매를 받아 귀국하여 선덕왕의 후원으로 통도사에 금강계단을 쌓고 봉안하였다는 것 등이다. 비록 이 기록 자체는 근대에 지어진 것으로 생각되고, 내용상『삼국유사』권제3 전후소장사리조를 근거로 하고 있지만 일부 내용에 다른 문헌에는 보이지 않는 부분이 있어 주목되는 참고자료이므로 다음과 같이 전문을 모두 실었다. 괄호 안의 문장은『조선사찰사료』를 편한 역사학자이자 불교학자인 이능화(李能和)의 본문 주석이다.

本寺事蹟 新羅善德王時 慈藏律師 入唐終南山雲際寺 謁文殊菩薩像 精勤
七日(他文皆云五臺山) 文殊菩薩 化作梵僧 以世尊頂骨 及舍利百枚 緋羅
金點袈裟一領 貝葉經一卷 授之 師以貞觀十七年還國 住芬皇寺 經行數年
丙午歲 與善德王 共行到鷲棲山 築金剛戒壇 周圍四面 皆四十尺 其中以石
函置之 其內以石床安之 其上以三種內外函列次奉安云 一函則安三色舍
利四枚 一函則安齒牙二寸許一枚 一函則安頂骨指節長廣或三寸或二寸
許獸十片 以貝葉經文置其中 以蓋石覆之 四面上下三級七星分座 四方四
隅八部列立 上方蓮石 以鍾石冠之 乃建大雄殿寂滅宮法堂 因號通度寺(按
本文 通度寺者 鷲栖山氣像 通于西域國五印度 故名云云 未免牽强 愚以爲
創寺築壇 通方度人之意也) 萬曆壬辰 舍利及靈骨 失之於兵火之中 東萊玉
白居士 在被虜中 完璧而回 其時域中多故 未暇還安矣 萬曆三十一年癸卯
松雲大師 乃判曹溪宗事 命門人敬岑 泰然 道淳等幹事 嶺伯外護 重修還奉
云云

『삼국유사』에 보면 이때 신라에 들어온 사리가 '약간립(若干粒)'이라
하였는데 위의 글에서 갑자기 1,200과로 늘어난 것은 아마도 양에서
보내온 불사리를 인도 아육왕의 고사에 따라 분사리한 때문이 아닌가
생각한다. 혹은 이른바 변신사리(變身舍利)를 의미하는 것으로 볼 수도
있을 텐데, 이것은 『삼국유사』 권제3 전후소장사리조에 보이는 "眞身四
枚外 變身舍利 碎如砂礫 現於護外 云云"이라는 기사를 근거로 변신사리
로 추정하고 있는 것이다.

그런데 여기에서 정리하고 넘어가야 할 용어가 나온다. 위의 인용문
등에서 사리의 수량을 말하면서 '과(顆)'·'립(粒)'·'매(枚)' 등을 구분
해서 쓰고 있기 때문이다. 과연 이 세 글자의 차이는 무엇일까 ? 세
단어 모두 사리를 부를 때 쓰는 양수사(量數詞)로서 그 기능은 같을
터인데, 미묘한 차이가 있어서 각각을 구분해서 사용한 것인지 혹은
그냥 혼용한 것인지 생각해 볼 필요가 있는 것이다. 사실 여기에 대해서

는 국내외를 막론하고 한 번도 논의된 적이 없이 옛날 책에 적혀 있는 그대로 따라 썼을 뿐이다. 그렇지만 용어란 중요한 것이므로 분명한 용도를 밝혀 쓰는 것이 공부의 기본이 아니겠는가. 그냥 혼용하여 쓴 것이라면 편하겠지만, 한자나 한문이라는 것은 그렇게 의미 없이 내키는 대로 글자를 선택해서 쓰거나 하지 않는다. 나의 생각으로는 사리 크기에 따라 구분해서 쓴 것이라 보고 있다. 매는 덩어리 형태의 비교적 커다란 사리를, 립은 그것보다 작은 사리를, 그리고 과는 아주 작은 사리 낱알을 각각 가리키는 것이 아닐까. 물론 그렇다고 하더라도 어디부터 어디까지의 크기를 매·립·과에 속하는지 명확하게 구분할 수는 없다. 어디까지나 상대적인 크기 비교일 뿐이다. 그래서 때로 옛 글 가운데서 현저히 작은 크기를 립이나 매로 쓴 경우가 있는데 그것은 바로 크기에 대한 인식이 지극히 상대적이기 때문일 것이다. 그래도 크기에 대한 구분을 해보라 한다면, 립은 대두(大豆) 크기, 과는 쌀알 정도의 크기, 그리고 매는 어른 손톱 크기 이상으로 과나 립처럼 정제되지 않고 덩어리진 형태로 구분해 볼 수 있을 듯하다.

어쨌든 『삼국유사』 권제3 전후소장사리조에는 "정관(貞觀) 17년 (643) 계묘에 자장 법사가 당으로부터 불두골(佛頭骨)·불아(佛牙)·불사리(佛舍利) 100립과 부처님의 비라금점(緋羅金點) 가사 한 벌을 가져 왔고, 그 사리를 셋으로 나누어 황룡사(皇龍寺) 탑, 태화사(太和寺) 탑, 그리고 가사와 함께 통도사의 계단(戒壇)에 두었다. 나머지 다른 것들은 있는 곳을 지금 알 수 없다"라고 되어 있다. 이로써 보면 신라시대에는 불사리 신앙이 상당히 본격화되고 있었음을 알 수 있다.

그런데 위에서 보듯이 분신사리(分身舍利)는 우리가 생각하는 것 이상으로 더러 이루어졌던 모양이다. 하기야 봉안하고 싶은 곳은 많은데 수량이 한정되어 있으므로 어쩔 수 없이 사리를 쪼개야 했던 것은 이해할 수 있는 일이다. 이러한 예를 문헌에서도 확인할 수 있다.

고려의 명문장가이자 문신인 이색(李穡)이 지은 「양주통도사석가여래사리지기(梁州通度四釋迦如來舍利之記)」에 보면 1379년(우왕 5) 통도사의 주지 월송(月松)이 절에 봉안하였던 외적을 피해 불사리를 꺼내어 개성으로 가져왔는데, 고려의 실세들이 다투어 나와 처음으로 본 이 불사리에 대해 극도의 예를 갖춘 뒤 서로 나누어 가져갔다는 내용이 다음과 같이 보인다.

불사리 4매를 분신하여 이득분(李得芬)이 3매, 영창군(永昌君) 유(瑜)가 3매, 시중 윤항(尹恒)이 3매, 회성군 황상(黃裳)의 부인 조씨(趙氏)가 30매, 천마산의 스님들이 3매, 성거산의 스님들이 4매, 황회성(黃檜城)이 1매……이득분이 6매를 얻었다.

자장 스님이 처음 봉안했던 통도사 사리 4매를 개성에서 전부 53매로 나누었으니, 비록 크기야 작아졌겠지만 그렇게 해서 보다 많은 곳에 불사리를 안치할 수 있게 되었다는 점에서는 매우 바람직한 일이었을 것이다. 다만 이 경우는 불사리를 절보다 개인들이 더 많이 나누어 가져간 점이 그다지 좋게만 보이지는 않는다.

그런데 흔히 통도사 사리는 선덕왕 때 중국에서 자장 스님이 봉송해 온 불사리 가운데 일부가 분사리 되어 금강계단에 봉안된 이래 임진왜란으로 왜적이 탈취해 갔을 때까지 그대로 있었던 것으로 알려져 있지만, 이색의 글을 읽어보면 고려 말에 이미 외적의 침략대상이 되었을 정도로 국내외에 널리 알려져 있었으며, 또한 이를 노리는 외적의 손길을 피하기 위해 적어도 한 차례 이상 사리가 개성 등지로 옮겨져 다시 분사리 되었음을 알 수 있다. 문헌이란 이토록 중요한 것인데, 일부에서는 여기에 대하여 그다지 깊은 관심을 기울이지 않는 풍토가 있는 것 같아 안타까울 뿐이다.

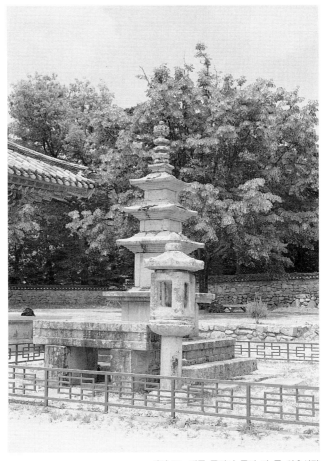

사진 61. 대구 동화사 금당 앞 동 삼층석탑

　다시 우리 나라의 사리신앙의 흐름을 살펴보도록 한다. 역시 『조선불
교통사』에 수록된 「금당탑세존사리」조에 보면 863년(경문왕 3)에 경문
왕이 민애왕을 위하여 동화사에 석탑을 세우고 사리 7립을 봉안하였으
며, 875년(헌강왕 1)에는 삼강(三剛) 스님이 탑을 금당으로 옮겨 봉안하
였다는 다음과 같은 기록이 있다.

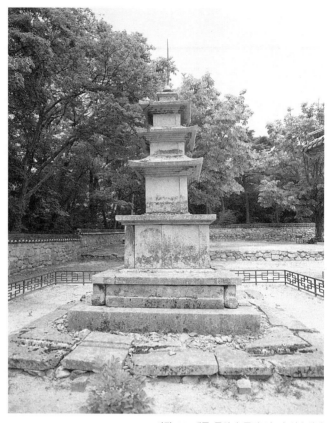

사진 62. 대구 동화사 금당 앞 서 삼층석탑

景文大王 奉爲閔哀大王 又安舍利七粒於本寺 創立石塔 憲康大王元年乙
未 卽唐乾符二年 釋三剛 移塔于金堂 以奉安焉

　현재 동화사 금당 앞에는 2기의 신라시대 동서 삼층석탑(사진 61, 62)이
있는데 이 가운데 서탑에서 사리구 및 99기의 소탑이 발견되었다.[1]
이 소탑들은 한때 도난당했다가 되찾았는데, 그 뒤 국립중앙박물관에

이관될 당시에는 53기만 있었다고 한다.[2]

　1958년 동화사 금당암(金堂庵) 서탑에서 불사리를 비롯한 사리장엄이 발견된 바 있는데 이것이 곧 앞에서 말한 863·875년 동화사에 봉안한 사리장엄일 것으로 추정된다. 그런데 동화사에는 앞서 549년 양의 사신 심호가 가져온 불사리 중 1,200과를 봉안한 바 있었는데, 이때 다시 봉안된 7립의 유래는 기록이 미비하여 잘 알 수 없다. 새로 전래된 것으로 볼 수도 있지만 혹시 549년에 심호가 가져온 불사리를 다시 분사리한 것이 아닐까 생각한다. 아마 이렇게 보는 것이 보다 순리일 것 같다. 왜냐하면 처음 심호가 가져온 불사리 중 1,200과를 동화사에 봉안하였다고는 하지만 정확히 어디에 장엄하였는지에 대한 기록은 없다. 물론 기록은 미비하더라도 불사리는 기본적으로 불탑에 봉안하는 것이 원칙이므로 새로 불탑을 건립하여 봉안하였을 것으로 생각하는 것이 자연스럽기 때문이다. 그렇게 본다면 아마도 전에 세운 불탑에 문제가 있어 해체하여 불사리를 꺼낸 뒤 이 중에서 7립을 취하여 863년에 새로 탑을 세울 때 봉안한 것으로 생각된다.

　이렇듯 문헌기록에 의하여 신라시대 불사리 신앙의 상황을 짐작할 수 있는데, 신라시대에 불사리를 봉안한 탑은 황룡사 구층탑을 위시하여 총 13기의 탑이며, 여기에 1,300여 사리를 봉안하였다고 한다. 봉안된 장소를 보면 황룡사 구층목탑, 태화사 탑, 오대산(五臺山)의 중대(中臺), 태백산 갈반사(葛盤寺), 천안 광덕사(廣德寺), 구례 화엄사(華嚴寺) 탑, 지리산 노고단 아래에 있는 법계탑(法界塔), 강원도 사자산(獅子山) 법흥사(法興寺) 탑 등에 불사리가 봉안되었다. 그리고 봉안된 사리매수를 알 수 있는 곳도 통도사 계단의 4매를 비롯하여 동화사 금당탑 1,200과, 월정사 십삼층석탑 37매, 대원사(大源寺) 탑 72매,

2) 金禧庚,「桐華寺 金堂庵西塔內發見 蠟石製小塔의 樣式」,『考古美術』제129·130합호, 1976, 110쪽.

설악산 봉정암(鳳頂庵) 7매 등을 헤아린다. 그런데 이렇게 봉안된 불사리는 대부분 자장 법사가 중국에서 가지고 와서 봉안하였다는 점이 주목된다. 이들 불사리 봉안처 가운데 통도사·오대산 중대·갈반사·봉정암·법흥사 등은 특히 적멸보궁이라 부른다.

이상과 같은 사리신앙의 성행을 배경으로 삼국 중 불교를 가장 늦게 받아들인 신라는 고도로 발달한 공예기술을 이용하여 훌륭한 사리장엄구를 다수 남겼다고 생각된다. 신라의 사리 신앙은 이후로 신라왕실과 신라인에게 지대한 영향을 끼치게 되는데, 이렇게 유행한 사리 신앙에 의해 황룡사 구층목탑을 건립하게 되었던 것이다. 그런데 『삼국유사』에는 신라의 사리 신앙 및 사리장엄 관련 기사가 기재되어 있어 신라의 사리신앙을 이해하는 데 있어 주목의 대상이 된다.

『삼국유사』「흥법」제3 원종흥법염촉멸신(原宗興法厭髑滅身)조에 기록된 내용 가운데, "절들은 별처럼 벌려 있고 탑들은 기러기처럼 늘어서 있다"(寺寺星張 塔塔雁行)는 유명한 대목은 우리 나라 초기 불교에서 탑에 안치한 사리에 관한 신앙이 얼마나 강하게 뿌리 내렸는지를 짐작하게 해 주는 글귀이기도 하다. 또한 『삼국유사』권제4 「탑상」<요동성육왕>조에 보이는 다음과 같은 기록과도 연관시켜 볼 수 있다.

按古傳 育王命鬼徒 每於九億人居地 立一塔 如是起八萬四千於閻浮界內 藏於巨石中 今處處有現瑞非一 蓋眞身舍利 感應難思矣 讚曰 育王寶塔遍 塵寰 雨濕雲埋蘚纈班 想像當年行路眼 幾人指點祭神墦

예로부터 전해오는 바에 의하면 육왕(育王)이 귀신의 무리에게 명하여 매양 9억 명이 사는 곳마다 하나의 탑을 세우게 하였는데, 이와 같이 하여 염부계 안에 84,000기를 세워 큰 바위 가운데 숨겨두었다고 한다. 지금 곳곳마다 상서가 나타남이 한둘이 아닌데, 대개 진신사리는 감응을 헤아리기가 어렵기 때문이다. "육왕의 보탑이 온 속세에 널려 비에 젖고 구름에 묻혀 이끼가 끼었네"라는 칭찬을 했다.

신라에서는 불사리 신앙이 왕실에서도 활발했으니 그것은 역시 다음의 <전후소장사리>조에 잘 나타나 있다.

唐大中五年辛未 入朝使元弘所將佛牙[今未詳所在 新羅文聖王代] 後唐同
光元年癸未‥大宋宣和元年己亥[睿廟十五年] 入貢使鄭克永 李之美等所
將佛牙 今內殿置奉者是也)
당나라 대중 5년(851) 신미년에 사신으로 갔던 원홍(元弘)이 불아(佛
牙)를 가지고 왔고……송 선화 원년(1119) 기해년에 정극영(鄭克永)
과 이지미(李之美) 등이 불아를 가지고 왔는데, 지금 내전(內殿)에
봉안한 것이 그것이다.

乃佛牙函也 函本內 一重沈香合 次重純金合 次外重白銀函 次外重瑠璃函
次外重螺鈿函 各幅子如之 今但瑠璃函爾 喜得之 入達于內 有司議 金瑞龍
及兩殿上守皆誅 晉陽府奏云 因佛事不合多傷人 皆免之 更勅十員殿中庭
特造佛牙殿安之 令將士守之 擇吉日 請神孝寺上房蘊光 領徒三十人 入內
設齋敬之
또한, 사신들이 이미 불아(佛牙)를 얻어 와서 아뢰니 예종이 크게
기뻐하며 시원전(十員殿) 왼쪽에 있는 자그마한 전각 안에 봉안한
다음 항상 자물쇠를 채우고 밖에는 향등을 달아, 매양 친히 행차하는
날에는 전각을 열고 예배하였다.

한편 불사리를 안치하는 방법에 대한 관련 기록은『삼국유사』권제4
「탑상」 <전후소장사리>조에 다음과 같이 나온다.

夜中瑞龍家園墻裏 有投擲物聲 以大檢看 乃佛牙函也 函本內 一重沈香合
次重純金合 次外重白銀函 次外重瑠璃函 次外重螺鈿函 各幅子如之 今但
瑠璃函爾
김서룡(金瑞龍)의 집 담장 안에서 물건을 던지는 소리가 들려 불을

켜 들고 조사해 보니 불아를 넣은 함이었다. 함은 본래 가장 안쪽은 침향합(沈香合), 다음 겹은 순금합, 다음 겹은 백은함, 다음 겹은 유리함, 다음 겹은 나전함(螺鈿函)으로 각각의 폭자(幅子)는 같은 크기였다. 지금은 단지 유리함만 남아 있다.

여기에서 합(合)이란 뚜껑 달린 그릇을 말하는 합(盒)과 같은 글자고, 폭자(幅子)는 너비를 말하니 결국 합 또는 함의 형태가 가로와 세로가 같은 정사각형인 것으로 추정해 볼 수 있다.

그 뒤『삼국사기』「신라본기」권4 진흥왕 37년조를 보면, 576년에 안홍(安弘)이 중국 진(陳)에 가서 불법을 배우고 귀국할 때『능가경(楞伽經)』·『승만경(勝鬘經)』등의 불경과 함께 불사리를 갖고 와 봉안했다는 다음과 같은 기록이 있다.

……三十七年 春……安弘法師 入隨求法 與胡僧毗摩羅等二僧廻 上稜伽 勝鬘經及佛舍利……

한편 고구려와 백제에서의 사리 전래에 관한 기록은 찾을 수 없지만, 고구려의 경우 평양 청암리(淸巖里)의 절터가 불교 전래 초기의 사원인 금강사(金剛寺)로 추정되고 있으며, 이른바 일탑식(一塔式) 가람배치에 팔각형 기단부를 한 목탑지가 가람의 중심에 놓여 있다. 중국의 예에서도 보았듯이 목탑에 사리장엄을 한 경우가 많았으므로 금강사 목탑에도 역시 사리장엄이 되었을 가능성은 아주 높을 것이다.

백제는 중국측 사서인『북사(北史)』「백제전」에 "有僧尼多寺塔"(승려와 절, 그리고 탑이 많다)이라는 기사가 있어 일찍부터 사찰과 탑의 건립이 성행하였음을 알 수 있다. 탑파 건립이라는 것은 적어도 이처럼 초기에 있어서는 사리 전래의 인연이 있어야 이루어지는 것이므로

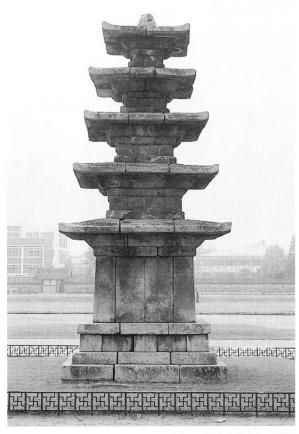

사진 63. 부여 정림사지 오층석탑

고구려·백제 두 나라에도 불교 전래 이후 불사리의 전래가 있었을
것으로 짐작된다. 또한 비록 인도 또는 중국으로부터의 직접적 사리
전래의 기록은 없으나 588년(위덕왕 35)에 불사리를 일본에 전한 내용
을 보아서는 적어도 6세기 중반 이전에 백제에도 이미 불사리가 봉안되
었던 것을 알 수 있다. 그리고 유적을 보더라도 6세기에 해당하는
군수리(軍守里) 사지에 탑지의 유구가 남아 있고, 6세기 후반에 건축된

부여 정림사지(定林寺址) 오층석탑(사진 63)의 4층 탑신에서 사리공이 확인되었으므로 불사리 봉안의 실례를 알 수 있다. 이 사리공은 1963년 12월 정림사지 오층석탑에 대한 실측이 있었을 때 4층 탑신 남측면에서 확인된 것인데, 깊이 23cm, 세로 60cm, 가로 40cm의 크기였다. 이 사리공은 내부의 네 모서리를 안쪽으로 둥글게 파낸 것이 독특한 점인데, 이것은 봉안된 사리기의 형태와 어떤 관계가 있는지 모르겠다. 실측 당시 사리공 내에 아무런 유물도 발견되지 않았다. 제

사진 64. 부여 昌王銘 舍利石函

4층 옥개받침이 시멘트로 보수한 흔적이 있어 아마도 일제강점기에 사리공 내의 유물이 없어진 것으로 추정된다.3)

한편 근래에 부여 능산리에서 백제 창왕명(昌王銘) 사리감(사진 64)이 발견되면서 백제 사리장엄 면모의 일단을 알 수 있게 된 것은 큰 수확이었다.

그 뒤 고려에서도 사리 신앙은 매우 성행하였다. 그에 관한 짧은 예로서『삼국유사』백암사석탑사리(伯嚴寺石塔舍利)조에 있는 다음과

3) 洪思俊,「扶餘 定林寺址 五層石塔 - 實測에서 나타난 事實 - 」,『考古美術』제47 · 48합호, 1964.

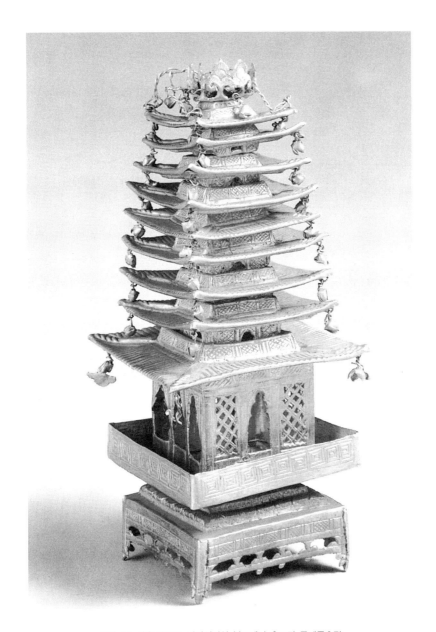

사진 65. 서울 水鍾寺 팔각원당형 부도에서 출토된 금제구층탑

같은 글을 들 수 있다.

咸雍元年十一月 當院住持得奧微定大師釋秀立 定院中常規十條 新堅五
層石塔 眞身佛舍利四十二粒安邀 以私財立寶 追年供養

함옹(咸雍) 원년(1065) 11월에 백암사 주지 득오미정(得奧微定) 대사
수립(秀立) 스님이 절의 상규(常規) 10여 조를 정하고 새로 오층
석탑을 세워서 진신사리 42매를 맞이하였으며, 사재로 보(寶)를 세워
서 해마다 공양하였다.

위에서 보(寶)란 사찰에서 운영하는 일종의 계(契) 또는 기금(基金)을
뜻하니, 득오미정 대사가 진신사리를 봉안한 다음 지속적인 공양을
위한 비용 조달을 위하여 우선 사재를 내어 보를 조직하였다는 것이다.
위의 기사를 통하여 신라에 이어 고려에서도 활발히 이어졌던 정기적
사리 공양 의식을 짐작하게 한다.

숭유억불의 시대였던 조선에서도 초기에 사리 신앙은 왕실을 중심으
로 매우 성행하였다. 특히 태조는 서울 흥천사(興天寺)에 사리각을
짓고 사리를 봉안하기도 하였다.[4]

조선 초기에 불사리 신앙이 전대와 다름없이 매우 성행하였음을
보여주는 극명한 사건이 하나 있었다. 1398년 중국 명나라 태조가
사신 황엄(黃儼)을 시켜 조선에서 사리를 구하므로 태조가 각 도의
감사에게 명하여 전국 각지에 있는 사리를 구해 오도록 하였는데,
이때 충청도에서 45매, 경상도에서 164매, 전라도에서 155매, 강원도에
서 90매를 모았으며, 또한 태조 자신이 지니고 있던 303매를 함께
바쳤다고 한다. 이 기록으로 보면 당시 조선에 상당량의 사리가 있었음

4) 『太祖實錄』 권제14, 태조 7년 5월 1일조, "五月丁未朔 上如興天社 命營舍利殿三層
于社北 募各領隊長隊副 自願者五十人給糧赴役".

을 알 수 있다. 물론 이 기록에 나오는 사리가 전부 불사리라고 볼 수는 없겠으나, 그 만큼 한국에서 사리 신앙이 성행하였음을 알 수 있는 자료라고 하겠다.

태조에 이어 세조 역시 불사리에 대한 신앙이 깊어 경기도 양평의 용문사(龍門寺)를 중창하고 사리탑을 세웠으며,[5] 남양주의 수종사(水鍾寺)를 중창하고 사리탑을 세웠다. 현재 수종사에는 팔각원당형으로 만든 정의옹주(貞懿翁主)의 것으로 전하는 사리탑이 있는데(사진 65), 일제강점기인 1939년 수리 도중 여기에서 15위의 금동 불상을 비롯하여 청자 유개호 1점, 금동 구층탑 1점, 은제도금 육각감 1점 등의 사리장엄구가 나왔다. 이 유물은 사리탑 옥개석 옆면의 명문에 의해 정의옹주를 위하여 세조와 금성대군(錦城大君)이 시주한 것임을 알 수 있었다. 이 유물들은 현재 국립중앙박물관에 소장되어 있다.

세조는 또한 강원도 양양 낙산사(洛山寺)에서 삼칠일의 기도 끝에 사리를 얻어 홍련암(紅蓮庵)에 봉안하는 등 그가 세운 사리탑이 수십 기에 이른다고 한다. 그 밖에도 세조가 평소에 낙산사를 매우 중히 여겼음을『세조실록』가운데 세조 12년 경술년조의 다음과 같은 기사를 통해 알 수 있다.

命兵曹 給僧學祖 驛騎往高城楡岾寺 其帶去夫匠十五人 亦給驛騎時 僧信眉與其徒學悅學祖 相結頗張威 福勳戚士庶 多附之悅 造洛山寺 祖修楡岾寺

세조가 병조에 명하여 승려 학조(學祖)에게 말을 주어 강원도 고성의 유점사(楡岾寺)에 가보게 하도록 하였다. 학조는 15명의 공장들을 대동하고 갔는데, 그들에게도 역시 말을 주도록 하였다. 이때 승려 신미(信眉)와 그의 제자 학열(學悅)과 학조가 서로 힘을 합하니 자못

5) 「龍門寺記」 참조.

위세가 대단하였고, 뭇 백성들에게 시주를 권하여 따르는 사람이 많아 드디어 낙산사를 중창하게 되었으며, 학조는 유점사를 중수하였다.

세조는 낙산사에 지원만 했던 것이 아니라 자주 행차하기도 하였는데, 그러한 기록은 위의 기사 외에 여러 건이 보인다. 세조가 낙산사에 자주 거둥했던 것은 바로 불사리의 영험을 얻었기 때문이다. 말하자면 그는 불사리에 대해 특별한 신앙을 지니고 있었던 군주라고 할 수 있다.6)

세조의 불교 애호에 대해 말했지만, 사실 이 무렵, 그러니까 15세기 중후반에는 석탑 조성과 그에 따른 사리장엄 공양이 꽤 활발했었다. 이것은 문헌뿐만 아니라 유물로도 확인되고 있다.

최근 15세기에 있었던 사리장엄 공양에 대하여 우연히 새로운 자료를 추가하게 된 실례를 하나 들어보겠다. 이건 아주 최근의 일로서, 2003년 10월에 일어났던 해프닝이다. 전라남도 순천 매곡동에 삼층석탑이 하나 있었다(이 곳은 뒤에 소개하는 발원문에 따르면 竹寺임을 알 수 있다). 그런데 2002년 11월에 석탑이 자리한 땅 주인이 경작을 위해 석탑을 옮기다가 탑 안에 봉안되었던 금동불상 3위와 발원문이 포함된 사리장엄을 발견하게 되었다. 주인은 이 유물을 중개인에게 팔았고, 결국 이 유물들은 몇 가지 보통 사람들로서는 잘 이해가 안 되는 복잡한 매도 과정을 거쳐 이듬해에 서울의 한 고미술상에게 넘어갔다. 또한 이 고미술상은 보다 고가로 판매할 생각으로 이 유물을 서울 관훈동의 유수한 갤러리에서 열리는 고미술품전시회에 전시하다가 사직당국에게 적발된 것이다. 문화재는 우연히 얻은 것이라 해도 사사롭게 개인이 가질 수 없게 되어 있다. 그렇게 하면 그것은 곧

6) 『洛山寺寺誌』, 寺刹文化研究院, 1998, 57~63쪽.

도굴이요 불법취득이 되는 것이다. 자신이 소유한 땅에서, 혹은 탑에서 유물이 나오면 그것은 그 사람의 것이 되는 것이 아니고 국가의 소유가 된다. 이러한 사실을 알고서도 유물을 사서 전시회에 내어 팔려고 했던 고미술상은 물론 잘못이고, 자신 소유의 밭에 있는 석탑에서 나온 유물을 신고하지 않고 중간에 팔았던 사람도 범법을 저지른 것이 된다.

여기에서 말하고자 하는 것은 사실 이러한 난삽한 사건의 전말이 아니라 세조, 혹은 15세기 중후반의 활발한 불교 활동에 대한 것이다. 본론으로 돌아가서, 이 순천 매곡동 삼층석탑에서 발견된 사리장엄에 대해 알아보도록 하겠다. 사리장엄의 내용은 앞서 말한 금동 아미타삼존불상과 발원문 외에 청동 전각형 불감(佛龕)과 지름 0.8cm의 사리 4과, 지름 1.0cm의 수정 구슬 3점 등이었다.

금동 아미타삼존불(사진 65-1)은 얼핏 보면 고려시대 양식을 많이 보이고 있어 그 무렵으로 혼동하기도 쉽다. 하지만 좀더 자세히 들여다보면 상호(相好) 등에서 고려 때와는 확실히 구분되는 양식을 발견할 수 있다. 아닌 게 아니라 발원문을 보면 성화(成化) 4년, 곧 1468년에 이 3위의 불상을 조성해서 봉안하였다는 말이 보인다. 따라서 이 불상은 고려시대의 양식을 충실히 계승한 15세기 중후반의 불상인 것이다. 1468년은 호불(好佛)의 군주 세조가 승하한 해로 그의 치세(治世) 최말기에 해당한다. 불상의 양식이라든지 또는 우수한 기법으로 볼 때 서울의 능숙한 장인(匠人)이 조성한 것임이 거의 분명하므로, 순천이라는 지방에서 봉안되기는 했지만 확실히 당시의 난만한 불상 조각의 솜씨를 잘 느낄 수 있다. 다시 말하면, 이 새로 발견된-그 경위야 어쨌든-사리장엄은 수종사 사리장엄과 더불어 세조와 그의 시대에 있어서의 불교 숭앙에 따른 불교미술, 그리고 사리장엄의 완숙미를 맛볼 수 있는 유물이라는 것이다. 참고로 발원문의 내용을 소개해

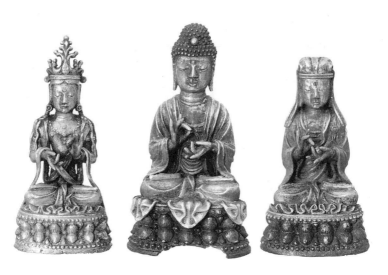

관세음보살
12×6×5cm

석가여래불
13×7×5.5cm

지장보살
10.5×6×5.5cm

감실
25×25×13cm

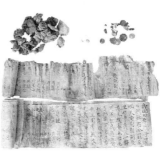

복장유물 일괄
(사리와 유리구슬, 곡식 외
기록지에 성화 4년 명 있음)

사진 65-1 최근 발견된 금동삼존불. 사진은 『제1회 如素會 古美術 綜合大展』에서 인용.

184

보면 다음과 같다. 사진과 발원문의 내용은 『제1회 如素會 古美術 綜合大展』(2003년 사단법인 한국고미술협회 등)에서 인용하였다. 발원문 원문의 띄어쓰기는 보는 이가 알기 쉽도록 필자가 하였다.

> 成化四年戊子四月日 朝鮮國 全羅道 順天府 南村 別良里 竹寺 道人 一禪
> 施主 枚庵 正悟 金用等 願成彌陀觀音地藏 同月十五日 初點開眼 隨喜施主
> 同修□文 我成三尊 同隨喜 九品蓮臺 澤定□ 親見滿月容 授□□□□無
> 生……(이하 시주질)

이후로도 조선에서는 사리 신앙이 매우 성행하여, 어떤 경우에는 불상보다 탑파의 건립에 따른 진신사리에 대한 신앙의 정도가 컸던 예도 많이 보인다.

이상의 사실들을 놓고 볼 때 한국에 불사리가 처음 전래된 곳은 기록상 신라로서 549년(진흥왕 10) 중국 사신에 의하였고, 우리 나라에서 적극적으로 불사리를 모셔온 것은 그로부터 약 1세기 뒤인 643년(선덕왕 12)의 일임을 일 수 있다. 불사리는 불탑에 봉안히게 되는 것이므로, 이러한 사실은 신라에서 6~7세기 이전의 탑파가 현재 남아 있지 않다는 것과도 어느 정도 일맥상통한다고 생각된다.

물론 이것은 신라의 경우이고, 고구려와 백제 모두 불교 공인이 신라보다 빨랐으므로 나름대로의 불사리 봉안의 역사가 있었을 것이나 아쉽게도 현재 관련 기록이 전하지 않는다. 고구려는 372년(소수림왕 2)에 불교를 공인하였으니 적어도 이 무렵에 불사리 신앙이 알려졌을 것이고, 그로부터 얼마 지나지 않아서 탑파의 건립이 이루어졌을 것으로 보는 것이 순리일 듯하다. 백제도 고구려와 거의 같은 시기인 384년(침류왕 1)에 불교 공인이 이루어졌으므로 역시 4세기 후반 무렵에 불사리 신앙에 의한 불탑이 건립되었을 것으로 보아도 좋을 것이다.

이상과 같이 기록에 전하는 신라의 불사리 전래와 봉안에 관련된 기록을 정리하면 다음 <표 2>와 같다.

그런데 표에서 보듯이 중국에서 신라에 불사리가 전래된 것은 549년, 576년, 643년, 851년의 총 4회에 이른다. 전래되어 온 불사리의 매수도 549년에 '약간립(若干粒)', 그리고 643년에 100과였다. 그러나 불사리를 탑파에 봉안한 사례를 보면 봉안 연대가 확실한 것만 총 24점으로 집계되며(<표 5> 참고), 봉안된 불사리만도 총 1,300여 매를 헤아린다. 따라서 불사리 전래의 기록이 다 이루어지지 않은 탓도 있겠으나 석탑에 봉안된 불사리는 대부분 549 · 643년에 각각 전래된 불사리를 분사리하거나 재봉안하여 이루어진 것으로 생각해 볼 수 있다.

<표 2> 신라의 불사리 전래 및 주요 사리장엄 봉안에 관한 기록

연도	관계 내용	관계 문헌	비고
549년 (진흥왕 10)	梁使 沈湖가 신라의 入學僧 覺德과 더불어 신라에 佛舍利 若干粒을 전함	『삼국유사』	
576년 (진지왕 1)	安弘이 陳으로부터 佛舍利를 奉送해 옴	『삼국유사』	
582년 (진평왕 4)	沈湖가 奉送해온 佛舍利 가운데 1,200顆를 桐華寺에 봉안하고 나머지는 諸寺利에 分安함	「금당탑기」	分舍利 또는 變身舍利
643년 (선덕왕 12)	慈藏이 唐으로부터 佛頂骨 · 佛牙 · 佛舍利 100粒을 가져옴	『삼국유사』	
646년 (선덕왕 15)	慈藏이 奉送해 온 佛舍利를 通度寺에 봉안	「鷲西山通度寺金剛戒壇奉安世尊舍利」	
851년 (문성왕 13)	入朝使 元弘이 唐에서부터 佛牙를 奉送해 옴	『三國遺事』	
863년 (경문왕 3)	桐華寺에 석탑을 세우고 舍利 7粒을 봉안	「금당탑세존사리」	
875년 (헌강왕 1)	863년에 세운 석탑을 金堂 쪽으로 移建	「금당탑세존사리」	1958년 사리장엄 발견

2. 사리신앙과 그 소의경전

1) 『무구정광대다라니경』과 사리신앙

불교의 조형 중에서도 탑파와 불상 등의 직접적인 예배대상은 어느 것이나 한결같이 그들의 탄생을 뒷받침할 만한 경전이 있기 마련이다. 이것을 소의(所依) 경전이라 한다. 말하자면 어떤 조형이 만들어진 사상적 근거라고도 할 수 있다.

신라시대에 평지와 산지를 가리지 않고 크게 유행한 탑은 그것이 목탑이든 석탑이든 그들이 사찰경내에 건립되기 위해서는 모두 건립자의 발원이 따르는 동시에 건립의 근거로 삼아온 경전이 있어야 했다. 특히 신라에서는 통일의 대업이 이루어진 7세기 후반에 이르러 사찰 창건이 눈에 띄게 급증하였는데, 그때에도 특히 주목할 만한 소의경전의 등장이 있었다. 바로 그 당시 중국에서 번역되어 신라에 전해진 『무구정광대다라니경』이다.

이 경전이 한역된 것은 서역 출신으로 중국에 건너온 미타산(彌陀山)에 의해서인데, 그가 당의 서울 장안에서 역경에 종사한 시기가 690~704년 무렵이므로 대체로 이 시기에 중국과 우리 나라에 『무구정광대다라니경』이 보급된 것으로 보인다.

이 경전을 한역한 미타산은 도화라국(都貨邏國) 출신인데 법장(法藏)과 함께 704년에 이 경전의 한역을 마무리하여 대장경에 편입시켰다. 『무구정광대다라니경』의 한역 시기에 대해서는 700년 이전이라는 한·중 학자의 주장이 있으나,[7] 이것은 미타산의 활동시기를 잘못 파악한 데서 나온 오해이며, 측천무후 치세인 장안 4년(704)으로 봄이 옳은 듯하다.[8] 그리고 신라에서는 이보다 2년 후인 706년에 제작한

7) 金聖洙,「韓國 印刷文化의 始原에 관한 硏究」,『書誌學硏究』제13집, 1997. 6. 14~15쪽 ; 潘吉星,「印刷術的起源地 : 中國還是韓國」,『中國文物報』, 1996.

경주 황복사지 삼층석탑 사리구의 사리외함 뚜껑에 "無垢淨光大陀羅尼經─卷安置石塔第二層"(무구정광대다라니경 1권을 이 석탑의 제2층에 안치하였다)이라는 명문이 있어 적어도 706년에는 이 경전의 한역본이 신라에 전래되어 있었다고 생각된다.

그러나 유물·유적이나 문헌 기록으로 보아 중국이나 일본에서는 이『무구정광대다라니경』이 탑내에 법사리로 사용된 경우는 흔치 않고 오직 신라 일세를 통하여 이 경전이 조탑(造塔)을 위한 다라니경으로 활용되었다고 생각된다.

『무구정광대다라니경』이 조탑 공덕을 강조하였기 때문에 이 경전이 수입된 이후 조탑의 사상적 기조를 이루면서 조탑 불사가 매우 성행했다. 그리고 조성된 후에는 법신사리로서 탑 속에 봉안되었던 것이다.

물론 진신사리 대신에 법신사리로 경전을 탑 안에 봉안할 때는 『무구정광대다라니경』만이 아니라 기타 여러 경전도 법신사리로 봉안되었지만, 발견 사례로 보아 대체로 볼 때 우리 나라에서는『무구정광대다라니경』이 가장 애호되었던 것은 확실하다.

탑파에서 발견된 사리장엄 가운데 법신사리로서 봉안된 것이 확인된 각 경전의 발견 예를 들어보면 다음의 표와 같은데, 전부 16개 소에서 법신사리로서의 경전이 발견되었다. 그런데 그 가운데『무구정광대다라니경』이 6개 소에 봉안되어 있어 최다수를 차지하고 있다. 비록 비교되는 절대 대상이 그다지 많은 것은 아니지만, 적어도 이를 통해 볼 때 한국에서는 법신사리로서 경전이 봉안될 경우에는 다른 무엇보다도『무구정광대다라니경』이 가장 애호되었음을 알 수 있다.

그리고 우리 나라에서 법신사리와『무구정광대다라니경』의 조탑공덕 신앙에 의해서 조성된 석탑은 황룡사 구층목탑, 황복사 삼층석탑,

8) 李弘稙,「慶州 佛國寺 釋迦塔 發見의 無垢淨光大陀羅尼經」,『白山學報』제4호, 1968.

불국사 삼층석탑(석가탑), 산청 석남사(石南寺), 봉화 서동리 동 삼층석
탑, 경주 남산 창림사지(昌林寺址) 삼층석탑, 대구 동화사 삼층석탑,
동화사 금당암 서탑, 합천 해인사(海印寺) 묘길상탑, 양양 선림원지(禪
林院址) 삼층석탑, 공주 수원리 삼층석탑, 함양 승안사지(昇安寺址)
삼층석탑 등이 알려져 있다.

<표 3> 법신사리로 탑파 내에 봉안된 경전의 예

경전 명	봉안된 탑파	봉안처 수
無垢淨光大陀羅尼經	慶州 皇龍寺 구층목탑, 皇福寺 삼층석탑, 佛國寺 삼층석탑, 昌林寺 삼층석탑, 山淸 石南寺 毘盧舍那佛 臺座, 陝川 海印寺 吉祥塔	6개소
金剛般若波羅蜜經	益山 王宮里 오층석탑, 海印寺 吉祥塔	2개소
寶篋印陀羅尼經	開城 摠持寺, 平昌 月精寺, 禮山 修德寺	3개소
法華經	開城 南溪院 칠층석탑, 陝川 海印寺 吉祥塔	2개소
緣起法頌	皇龍寺, 普願寺, 錫杖寺	3개소

위의 표에는 포함되지 않았는데, 그 밖에 비록 발견 당시 경전이
전하지는 않았지만 대구 동화사 비로암(毘盧庵) 삼층석탑, 동화사 금당
암 서 삼층석탑, 봉화 축서사(鷲棲寺) 삼층석탑, 서동리 동 삼층석탑,
경상남도 합천 해인사 길상탑, 양양 선림원지 삼층석탑, 보령 성주사(聖
住寺) 삼층석탑, 공주 동원리 삼층석탑 등에서도 탑 안에 소탑(小塔)들
이 있었던 것으로 보아, 비록 발견될 당시는 없었지만 본래는 다라니를
봉안하였을 가능성이 높다고 볼 수 있다. 지금 보이지 않는 것은 다라니
경의 재질이 종이이므로 부식되어 없어졌거나, 혹은 도굴당한 경우도
있을 것이다.

그리고 『육조고일관세음응험기(六朝古逸觀世音應驗記)』를 보면 전
라북도 익산에 있었던 제석사(帝釋寺) 목탑에도 『금강반야바라밀경』
을 봉안하였던 것을 알 수 있다. 이 『육조고일관세음응험기』라는 책은
중국 육조시대에 작성된 「관세음응험기」라는 필사본을 일본인 마키타

사진 66. 감은사지 西塔에서 나
온 종이와 墨書

(牧田諦亮)가 발견하여 1970년에 인쇄한 것이다. 주로 육조시대에 있었던 관음보살의 여러 가지 영험에 대한 이야기가 수록되어 있다.

그런데 여기에 백제 무광왕(武廣王), 곧 무왕이 지금의 익산 지역에 해당하는 지모밀지(枳慕蜜地)에 제석사를 건립하였는데, 639년 뇌우에 의하여 목탑이 불타버렸고 탑 안에서 금강경과 사리가 봉안된 사리병이 발견되었다는 기록이 보인다. 이 책에서 다루는 내용이 신앙적인 영험담류이기는 하지만, 어느 정도는 사실에 입각하여 쓰여졌음을 알 수 있으며, 특히 백제 제석사 관련 부분은 상당히 신빙성 있는 것으로 알려져 있다.

한편 경주 감은사(感恩寺) 서 삼층석탑에서도 1959년 해체 수리 당시 종이뭉치(사진 66)가 발견되었는데, 정확히 어떤 내용인지는 알 수 없으나 탑에 봉안된 것으로 보아 불경을 베낀 것이었을 가능성이 있다.

또한 현재 호암미술관에 소장되어 있는 신라시대의 『화엄경』 사경(寫經)(사진 67)은 754~755년 사이에 베낀 것인데, 비록 정확한 발견 경위는 알 수 없으나 신라의 석탑에서 출토된 것으로 보고 있다. 만일 그렇다면 『화엄경』이 탑에 법신사리로 봉안된 유일한 예로 기록될 수 있을 것이다.

사진 67. 신라시대 화엄경 寫經片

익산 왕궁리 오층석탑에서는 1층 옥개석 상면 중앙의 적심부(積心部)에 마련된 사리공과 찰주(刹柱) 하부의 사각형 심초석의 두 곳에 각각 사리장치가 있었다.

이 가운데 1층 옥개석에는 동서 두 곳에 사리공을 마련하였는데, 서쪽 사리공에 금동 직사각형 사리합, 금동 외함과 더불어 법신사리로서 금지(金紙) 금강경판 19매가 안치되어 있어 진신사리와 법신사리가 거의 동등한 개념으로 봉안된 것으로 볼 수 있다. 따라서 당시 사리신앙의 새로운 면을 알 수 있게 해 준다.

2) 『무구정광대다라니경』과 소탑 공양

소탑(小塔) 공양이란 앞에서도 지적한 바와 같이 『무구정광대다라니경』의 사상에 의하여 탑 내에 봉안된 소탑들을 가리킨다. 불사리가 사리용기에 봉안되는 데 비하여 이 소탑들은 그 내부에 법사리인 다라니를 봉안한다. 곧 다라니를 두루마리로 말아서 소탑의 밑바닥에 마련된 구멍 안에 놓게 되는데, 다만 우리가 이 소탑들을 발견하였을 때는 대부분 이미 오랜 세월이 지난 후라 부식이 심하여 정확히 어떤 경전인지 판별하기 곤란할 때도 있다. 그러나 『무구정광대다라니경』의 사상이나 기타 탑지(塔誌)의 명문 내용에 의하여 이것이 곧 이른바 사종다라니(四種陀羅尼)임을 짐작할 수 있다.9)

『무구정광대다라니경』의 내용 가운데는 다라니를 글로 써서 77기의 소탑을 탑 안에, 그리고 99기의 소탑을 상륜 주위에 안치하면 곧 99,000의 상륜을 세우는 것이며, 또한 99,000의 불사리탑을 세우는 것과 마찬가지라고 했다.10) 99,000이라는 대수(大數)의 개념은 아육왕 팔만사천탑의 사상과도 일치하는 것이라 하겠지만 결국은 법사리인 『무구

9) 이에 대한 상세한 언급으로는 張忠植, 「新羅時代 塔婆舍利莊嚴에 對하여」(『白山學報』 제21호, 1976)를 참고할 수 있다.

10) 『大正藏經』 1024권, 「無垢淨光大陀羅尼經」 719쪽의 a, "善男子 應當如法 書寫此呪 九十九本 於相輪樘 四周安置 又寫此呪 及功能法 於樘中心 密覆安處 如是作己 則爲建立 九萬九千 相輪樘己 亦爲安置 九萬九千 佛舍利己 亦爲己造 九萬九千佛舍利塔".

정광대다라니경』의 위신력을 상징한다고 볼 수 있다.

어쨌든 이러한『무구정광대다라니경』의 호법 기능은 경전 상에서도 언급되어 있는데, 대장경 가운데의 「차보리장장엄다라니경(此菩提場莊嚴陀羅尼經)」에 보이는 다음과 같은 내용이 그것이다.

> 此菩提場 莊嚴陀羅尼 於樺皮上書 或置金剛杵中 或置佛像中 或置畵像上 或置印塔中 或置窣堵波中 隨於一事 此陀羅尼 卽成造百千數 若置一窣堵 波中 彼善男子善女人 卽成造百千窣堵波
> 이 보리(菩提)의 도량이여, 자작나무 껍질 위에 다라니를 써서 장엄하여 혹은 금강저 중에 넣거나 혹은 불상 중에 넣거나 혹은 보협인탑(寶篋印塔)에 넣거나 혹은 탑 중에 넣는다. 이와 같이 하여 이 다라니를 백천수(百千數)로 조성해 한 탑 안에 봉안한다면 이것은 마치 선남자 선여인이 백천수의 탑을 조성하는 공덕과 마찬가지이니라.

이것은 다시 말해서 반드시 불탑만이 아니더라도 불상·불화, 혹은 금강저와 같은 불교 장엄구 등에도 다라니로 장엄한다면 곧 다라니의 위신력이 보일 수 있다는 것을 말하는 것이니, 결국 다라니의 호법 기능이 강조된 것이라 할 수 있다. 여기에 경전 상에서 직접 불탑을 언급하며 다라니를 봉안하는 공덕을 설하였으므로 다라니 신앙이 유행하였던 당시의 조탑경(造塔經)으로서의 다라니 공양은 당연한 일이었을 수도 있다.

이처럼 경전 상에서는 대수의 의미로서 77수 혹은 99수의 다라니로 장엄된 소탑 공양을 말하고 있는데, 실제로 동화사 금당 앞의 탑과 경상북도 봉화 서동리 동 삼층석탑에서처럼 99기의 소탑이 봉안된 경우가 있다. 그러나 모든 탑들이 이렇게 77기나 99기의 소탑 공양의 장엄을 갖춘 것은 아니고, 경상북도 경주 불국사(佛國寺) 삼층석탑처럼 소탑 대신에『무구정광대다라니경』의 전권을 봉안한 경우도 있다.

소탑 공양이 발견된 신라시대의 탑파를 열거하면 다음 <표 4>와 같다.

<표 4> 소탑 공양이 발견된 통일신라시대의 석탑

소재 및 탑명	연대	소탑 수량	참고문헌
황복사 삼층석탑	706년 (성덕왕 5)	99기	李弘稙,「慶州狼山東麓三層石塔內發見品」, 『韓國古文化論攷』, 乙酉文化社, 1954
불국사 삼층석탑	751년 (경덕왕 10)	소목탑 12기	李弘稙,「國寺釋迦塔發見의 無垢淨光大陀羅尼經」, 『白山學報』 제4호
동화사 민애대왕석탑	863년 (경문왕 3)	목탑 3기	黃壽永,「新羅敏哀大王石塔記」, 『史學志』 제13호
해인사 길상탑	895년 (진성왕 9)	토탑 157기	李弘稙,「羅末의 戰亂과 緇軍」, 『史叢』 12·13합집, 연세대학교
동화사 금당 서탑	9세기	청석탑 99기	李弘稙,「桐華寺金堂庵西塔舍利裝置」, 『亞 細亞研究』 제2호, 1958.
봉화 서동리 동 삼층석탑	9세기	토탑 99기	黃壽永,「奉化西洞里同三層石塔舍利具」, 『美術資料』 제7집
공주 동원리 삼층석탑	9세기	납석탑 7기	李殷昌,「東院里石塔內發見蠟石製小塔」, 『史學研究』 제17호
선림원지 삼층석탑	9~10세기	납석탑 69기	秦弘燮,「禪林院址三層石塔內發見小塔」, 『美術資料』 제9호 ; 黃壽永,「禪林院址三層石塔發見小塔5基」, 『美術資料』 제10호

이 표 중에서 황복사(皇福寺) 탑은 소탑을 실제로 조성한 것은 아니고 금동 함의 뚜껑 내부 표면에 명문을 새기고, 더불어 단층탑 99기를 새겨 넣었다. 또한 동화사 금당암 서탑에서 발견된 99기의 탑은 한때 도난당했다가 되찾았는데, 모두 다 회수하지는 못하여 현재 국립중앙박물관에 보관된 것은 53기에 그치고 있다.

그리고 비록 실물이 전하는 것은 아니지만 기록을 통하여 공양 소탑이 안치되었거나 『무구정광대다라니경』 신앙과 관련하여 조탑된 예를 들 수 있다. 우선 경주 황룡사(皇龍寺)의 경우는 발굴 때 발견된 「찰주본기(刹柱本記)」에 기록된 "찰반 위의 상륜부를 장엄했다"는 내용으로 보아 처음에는 소탑 99기를 안치했으나, 훗날 고려를 침략한

몽골군에 의해 소진된 것으로 보인다.

경주 창림사(昌林寺) 삼층석탑은 그 탑기(塔記)로서 김입지(金立之)가 지은 「국왕경응조무구정탑원기(國王慶應造無垢淨塔願記)」가 있는데 여기에 창림사에서 『무구정광대다라니경』이 봉안되었다는 내용이 있다.[11] 그런데 일본인 아유카이(鮎貝方之進)의 소장본 가운데 창림사 탑기가 『무구정광대다라니경』 사경 1권의 수미(首尾)와 같이 들어간 것이 있다. 이 탑기는 추사 김정희(金正喜 : 1786~1856)가 창림사 삼층석탑을 수리할 때 나온 사리장엄 등을 보고 거기에 대하여 지은 것인데, 한쪽에 「김정희인(金正喜印)」이라는 낙관이 있고, 다음과 같은 내용이 보인다.

甲申春 石工破慶州昌林寺塔 得藏陀羅尼經一軸 盛銅圓套 又有銅板一 記造塔事實 板背並記 造塔官人姓名 又有金塗開元通寶錢 靑黃燔珠 又鏡片銅跌 爲鑄銅者所壞 軸面黃絹 金畵經圖

갑신년(1824) 봄에 석공이 경주 창림사 탑을 부수어 탑 안에 있던 다라니경 1축을 꺼냈다. 이 다라니경은 청동 원합 안에 놓여 있었고, 그 밖에 동판 하나가 있었다. 동판에는 조탑(造塔) 사실이 적혀 있었으며 뒷면에 조탑에 관여했던 관인들의 성명이 적혀 있었다. 또한 금동 개원통보 동전이 있었으며 청황 번주[人造 玉] 등이 있었고, 청동 받침이 딸린 동경 조각도 있었다. 유물 가운데 구리로 된 부분은 부서져 있었다. 다라니경은 축면을 황견으로 발랐고, 금물로 그린 변상도가 있었다.

또한 충청남도 보령의 성주사지(聖住寺址) 삼층석탑에서도 역시 김입지가 찬한 비편이 발견되었는데 그 중에 "삼층무구정탑(三層無垢淨塔)"[12] 등의 문구가 보여 창림사와 성주사 석탑이 문성왕을 위한 원찰에

11) 末松保和, 「昌林寺無垢淨塔願記」, 『新羅史の諸問題』(日本東洋文庫), 1954.

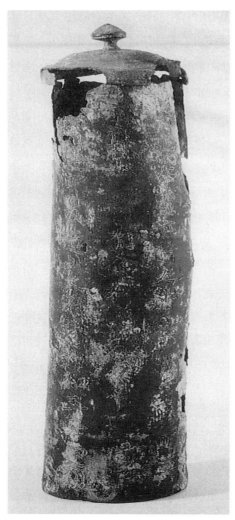

세워진 탑이며, 『무구정광
대다라니경』의 사상에 의
한 소탑 공양이 있었음을
추정할 수 있다.

중화삼년명(仲和三年
銘) 금동 원통형 사리기(사
진 68)는 명문 중에 883년(헌
강왕 9)에 소탑 77기와 진
언(眞言) 77본을 탑 안에
안치하였다는 다음과 같
은 내용이 있다.

……昔有裕神角干　成出生
之業 爲」□國之寶 敬造此大
石塔 仲和三年 更復□□□
將裕 普門寺玄余大德 依旡
垢淨光經 小塔七十七軀 寫
眞言七十七本　　安處大塔
……

……옛날 유신 각간이 있
었는데 좋은 인연으로 태
어나 국가의 커다란 동량
이 되었다. 그가 이 대석탑

사진 68. 仲和三年銘 원통형 사리기

을 삼가 지은 것이다. 중화 3년(883) 유신 각간이 보문사의 현여
대덕으로 하여금 무구정광대라니경에 설해진 바에 따라 소탑 77기를
만들고 진언 77본을 써서 이 대탑에 안치하게 하였다.……(사진 69)

12) 黃壽永,「金立之撰 新羅 聖住寺碑(其三)」,『考古美術』117, 1973.

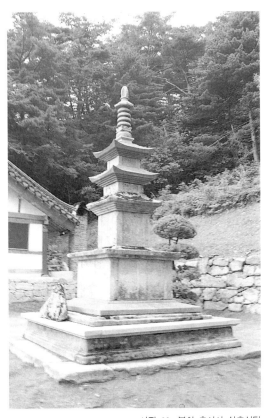

사진 69. 봉화 축서사 삼층석탑

축서사 삼층석탑에서 나온 석합(石盒)에도 몸체에 명문이 있는데,
그 내용 가운데 "作無垢淨一壇 壇師皇龍寺僧侶炬"[13]라는 말이 있어
역시 『무구정광대다라니경』 신앙의 일단을 짐작케 한다. 특히 '一壇'이
라는 말은 계단(戒壇)과 사리탑과의 관계를 연상케 한다. 본래는 계단과
사리탑과는 엄연한 구별이 있는 것으로 보이지만, 계단이라는 게 본래

13) "釋彦傳 母親諱明端 考伊湌金亮宗公之李女 親自發弘誓 專起佛塔己 感淨土之業
兼利穢國之 生孝順此志 建立玆塔 在佛舍利十粒 作旡垢淨一壇 壇師皇龍寺僧賢炬
大唐咸通八年 建 石匠神努"(『博物館陳列品圖鑑』 제8집, 總督府博物館 刊 참고).

불사리를 봉안하기 위한 것이기 때문에 후대에 와서 사리탑이라고도 부르게 되었다고 한다.[14] 통도사 금강계단도 역시 그러한 경우에 해당한다.

이상에서 본 바와 같이 다라니경은 본질적으로 조탑경(造塔經)이라고 할 수 있으며, 신라시대에 유행하였던 경전 가운데 하나였다. 그 내용은 다라니를 외우고 불탑을 수리하며 작은 불탑[小塔]을 만들어 탑 안에 넣고 다라니 주문을 써 넣어 공양하면 수명을 연장하고 많은 복을 받을 수 있다는 내용을 설하고 있다. 신라에서 다라니가 탑에 봉안된 것은 그 만큼 조탑경으로서의 다라니경이 존숭된 이유가 우선이겠지만, 그에 못잖게 중요한 이유는 다라니가 물리적으로 제한될 수밖에 없는 진신사리를 대신할 수 있는 법신사리로 적격이라는 인식이 있었기 때문일 것이다.

앞서 말했듯이 신라에 불사리가 전래된 것은 전부 네 차례에 불과하며(<표 2> 참고), 그렇게 전래된 매수도 신라시대 이래 최고조에 달하였던 건탑의 유행에 맞출 정도로 많지는 않았을 것이다.

582년(진평왕 4) 동화사에 1,200과를 봉안하였던 것은 실제 그 만큼의 불사리가 전래되어서라기보다는 분사리한 결과이거나, 또는 변신(變身)사리의 개념으로 보아야 할 것이다. 그러므로 경전 내용 상 조탑공덕을 설하고 있고, 77 또는 99의 실제 수대로 조탑하지 않더라도 소탑으로 대신 봉안하거나, 혹은 종이나 비단에 77수나 99수만큼 인출(印出)하여 탑에 봉안하여도 해당 수만큼 조탑한 것으로 인식하는 『무구정광대다라니경』의 내용은 신라인의 취향과 맞아떨어져 탑의 건립이 크게 유행하였던 신라시대에 법신사리로서 즐겨 봉안될 수밖에 없었던 것으로 보인다.

14) 張忠植, 앞의 논문.

3. 한국 고대 사리장엄의 종류와 양식의 변천

한국 고대 사리장엄 중 감은사 및 송림사 사리장엄으로 대표되는 보각형(寶閣形) 사리장엄은 특히 형태의 구조와 조형 면에서 우리 고유의 창의적 특징이 잘 드러나 있다고 할 수 있다.

물론 이러한 조형성은 중국의 영향을 받았음을 부인할 수 없을 것이다. 그러나 보각형 사리장엄의 대표작이랄 수 있는 감은사 및 송림사 사리장엄이 어디에서 영향을 받았다는 것보다 중요한 점은 불상을 안치하는 중국의 상장식(牀帳式) 대좌를 우리가 사리 용기에 창조적으로 응용했다는 것이라고 생각한다. 이러한 양식이 일본에서는 법륭사(法隆寺)의 금당 내에서처럼, 상자형(箱子形) 천개가 되어 소궁전(小宮殿)의 감(龕)이 되었던 것이다.[15] 그러나 우리 나라의 경우 한 쪽에서만 보는 감이 아니라 사방에서 볼 수 있도록 배려함으로써, 오히려 장막을 걷어 개방적으로 사리병을 상장식 대좌에 안치하였는데 이것이야말로 참으로 신라적인 독창성이라 하겠다.

한국에 사리신앙 및 진신사리가 들어온 배경에 대해서는 앞에서 말한 바와 같거니와, 다음으로는 한국 고대의 사리장엄이 어떻게 발전되어 나갔는가를 시대별로 개관하여 본다.

1) 삼국시대

사리 및 사리신앙은 삼국시대에 중국으로부터 도입된 것을 알 수 있지만, 사리장엄의 실례로는 경주 분황사의 것을 제외하고는 전하는 것이 없다. 따라서 삼국시대 사리장엄의 현황을 알기 위해서는 우선 문헌에 보이는 것을 참고하지 않으면 안 된다.

15) 『日本の國寶 1』, 朝日新聞社, 1997. 2, 15쪽.

삼국은 불교 전래 후 저마다 불사리를 봉안하기 위해 매우 적극적이었는데, 중국 수나라 때 인수사리탑을 세울 무렵 고구려·백제·신라에서 각각 사신을 보내 불사리를 모셔갔다는 것을 『광홍명집(廣弘明集)』에 있는 「경사리감응표(慶舍利感應表)」를 통하여 알 수 있다.

> 高麗百濟新羅三國 使者將還 各請一舍利於本國 起塔供養 詔並許之[16]
> 고구려·백제·신라의 사신이 각각 본국에 가져가서 탑을 세워 봉안할 사리 1매씩을 청하니, 황제가 조서를 내려 이를 모두 허락하였다.

이 기록을 통하여 삼국이 얼마만큼 사리를 원하였고, 그만큼 사리신앙이 얼마나 유행했는지를 간접적으로나마 짐작해 볼 수가 있다.

고구려

고구려의 경우는 사리장엄구의 현품은 물론, 관계 기록도 전혀 전하지 않는다. 다만 우리 나라에서 가장 오래된 목탑 가운데 하나로 알려진 평양 청암리 탑지가 있어 여기에 사리장엄이 있었을 것으로 추정될 뿐이다.[17]

백제

백제 역시 고구려와 마찬가지로 탑지에서 사리장엄구가 출토된 사실은 알려진 바가 없다. 그러나 충청남도 부여 군수리 사지의 목탑지 심초석 위에서 곱돌로 만든 여래좌상(사진 70)과 금동 보살입상이 발견되었는데, 탑에 봉안된 것으로 보아 이를 사리장엄의 일부로 미루어 짐작할

16) 「慶舍利感應表」, 『廣弘明集』 권제17, 新修大藏經52, 寶華閣, 217쪽.
17) 朝鮮古蹟研究會, 「平壤靑岩里廢寺址調査報告」, 『1938年度古蹟調査報告』, 1940, 5~19쪽.

사진 70. 군수리 백제 납석제 여래좌상

수 있다.[18)]

석탑과는 달리 목탑의 경우에는 기단부 아래에 있는 심초석에 사리장엄을 하게 된다. 그리고 부여 금강사지(金剛寺址) 목탑의 심초석에서도 대나무로 만든 소쿠리가 발견된 바 있어 역시 사리장엄의 사실을 유추해 볼 수 있다.[19)] 그리고 최근 실시된 경기도 하남시에 대한 유적 지표조사 결과 천왕사지(天王寺址)에서 전탑의 사리공으로 추정되는 석재(사진 71)가 발견되어 백제 사리장엄 시

설의 드문 예 가운데 하나로 넣을 수 있을 듯하다.[20)] 천왕사는 그동안 『고려사』 등에 고려 태조와 불사리와의 관련 사실, 그리고 원종(元宗) 국사에 대한 기록이 있어 고려 초기에 창건된 사찰로 추정되어 왔으나, 이 같은 전탑지 사리공 석재의 발견으로 삼국시대 사찰로 밝혀지게 되었다. 한편 이 탑의 재질에 관해서는 사리공 부근에서 다량의 벽돌과 난간의 석재 등이 발견되어 이 탑을 전탑으로 추정할 수 있었다. 이 탑지는 그동안 정밀 조사가 전혀 이루어지지 않았는데, 조사 내용에 따라서는 백제 사리장엄의 확실하고도 귀중한 자료가 될 가능성이

18) 朝鮮古蹟研究會, 「扶餘軍守里廢寺址發掘調査」, 『1936年度古蹟調査報告』, 1937, 45~55쪽.
19) 國立博物館, 『金剛寺』, 1969.
20) 『河南市의 歷史와 文化遺蹟』, 河南市·世宗大學校博物館, 1999.

사진 71. 경기도 하남시 천왕사지 전탑 사리공

높다.

한편 최근 새로운 유물이 발견됨으로써 백제 사리장엄의 또 다른 귀중한 자료가 되고 있으니, 1995년 충청남도 부여 능산리 사지에서 발굴된 백제 「창왕명석조사리감(昌王銘石造舍利龕)」(사진 72)이 바로 그 것이다. 이 사리감에서 비록 별도의 사리용기는 발견되지 않았지만, 삼국시대 사리장엄의 매우 드문 실물이거니와 567년에 사리를 공양하였다는 명문이 있어 우리 나라에서 가장 이른 사리장엄의 예가 된다는 점에서 중요하다.

이 사리감은 백제 금동 대향로가 발견되었던 능산리 사지 중앙부에 자리하는 동서 11.3m, 남북 11.79m의 목탑지 중앙의 심초석 위에서 45° 정도 기울어진 상태로 발견되었다. 사리감의 크기는 높이 74cm, 너비 50×50cm에 화강암이며, 형태는 전체적으로 볼 때 윗면이 둥근 직사각형으로 되어 있어 마치 오늘날의 우체통처럼 생겼다. 이러한

모습은 인도 및 중국·일본에도 유례가 없어 백제만의 독특한 사리장엄
의 시설로 보인다.

　이 사리감의 양쪽 면에는 각각 10자씩 예서풍의 해서체로 다음과
같이 새겨져 있어 사리 봉안의 내용을 알 수 있다.

百濟昌王十三秊太歲在丁亥妹兄公主供養舍利

이것은 567년(위덕왕 14)에 창왕(昌王)의 매형과 공주가 함께 사리를 공양했다는 내용이다. 567년이라면 신라에서 자장(慈藏)에 의해 549년 (진흥왕 10) 중국으로부터 처음 사리가 전래되고 불과 18년 후로, 백제에서도 독자적으로 사리를 봉안할 만큼 불사리 신앙이 전파되어 있었다는 사실을 알 수 있게 한다. 그러므로 여느 문헌자료 이상으로 중요한 자료인 셈이다. 다만 아쉬운 것은 이 사리감이 출토될 당시에는 이미 감이 폐기되었던 상태이므로 사리용기가 남아 있지 않아 정확한 사리장엄의 유형을 알 수 없었다는 사실이다.

창왕은 곧 위덕왕(威德王 : 재위 554~598)으로『삼국사기』「백제본 기」위덕왕조에 "위덕왕의 이름은 창(昌)이고, 성왕(聖王)의 맏아들이 다"(威德王 諱昌 聖王之元子也)라고 되어 있다. 그리고 그의 매형과 공주는 곧 위덕왕의 손위누이와 그 남편을 가리키는 것으로 보인다.

사리감의 양식을 보면, 전체적으로 위는 둥글고 그 밑은 네모난 아치형 윗면에 바닥이 납작한 터널형이며, 그 내부에 사리를 안치하고 문을 설치하였던 것으로 추정된다.[21] 뒷면도 앞면과 같이 아치형의 감실이 있으나 완성되지 않은 것으로 보아 제작 과정 중에 폐기한 듯하다. 이 사리감은 현재 국립부여박물관에 소장되어 있으며, 1996년 5월 30일 국보 제288호로 지정되었다.

고신라

삼국통일 이전의 신라를 고신라(古新羅)라고 하는데, 고신라의 사리장 엄으로는 경주 분황사의 모전탑에서 발견된 것이 현재까지는 유일한 예에 속한다. 황룡사(皇龍寺) 구층목탑지에서도 사리장엄이 조사되었 으나 삼국시대에 봉안한 사리장엄은 발견되지 않았으며, 통일후 9세기

21)『文化財大觀』, 충청남도, 충청남도 문화예술과, 1996.

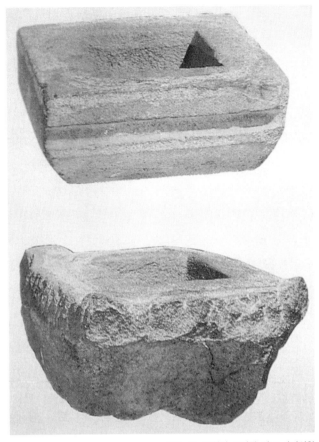

사진 73. 분황사 모전탑 석조 사리외함

대에 구층탑을 중건할 때 넣은 유물이 발견되었다. 다만 871년(경문왕
11)에 넣은 찰주본기 가운데 황룡사를 창건한 645년(선덕왕 14)에
'금은고좌(金銀高座)' 위에 '사리유리병(舍利琉璃瓶)'을 봉안하였다는
기록이 있어 당시의 사리장엄 형식 및 내용의 일단이나마 추정해
볼 수 있다. 창건 당시의 사리장엄이 9세기 중건시 재봉안될 때 제외되
어 없어졌는지 어떤지는 알 수 없으나 황룡사의 사격(寺格)으로 미루어
볼 때 이때의 사리는 곧 불사리일 것이고, 사리장엄구 역시 당대 최고

수준으로 만들어 봉안하였음에 틀림없을 듯하다.

분황사 석탑 사리장엄은 현재 우리가 볼 수 있으나 이 역시 관계 보고서가 출간되지 않아 출토 당시의 정확한 상황은 알 수 없다. 출토 유물은 2층 탑신과 3층 옥개 사이의 석함(사진 73)에서 발견되었는데 사리장엄 외에 동제 가위, 침통 및 '상평오수(常平五銖)'·'숭녕통보(崇寧通寶)' 등 고려시대에 유통되었던 화폐 등이 있었다. 동제 가위와 침통은 분황사를 창건한 선덕왕의 개인 물건이 아닐까 추정되며, 화폐 등 고려시대 유물은 이 탑을 수리할 때 봉안한 것이다. 사리장엄은 석함 내의 은합(銀盒)과 그 안에 봉안된 유리병으로만 이루어져 있어 매우 간략화된 것을 볼 수 있는데, 사리 5과는 비단에 싸여져 있었고, 유리병은 깨진 채 뉘어져 있었다. 아마도 고려시대에 탑을 중수할 때 사리병이 깨졌거나 이미 깨져 있어 이렇게 사리를 별도로 비단에 싸서 재봉안한 것으로 보인다.

여기에서 주목되는 것은 한국 고대의 사리장엄에서 유리병에 사리를 직접 안치하는 방식대로 역시 사리병이 등장한다는 점과, 사리장엄의 다중용기로서 석함 → 은합 → 사리병의 비교적 간단한 방법이 사용되었다는 점이다. 이에 대해서는 물론 뒤에서 보다 자세하게 언급하려 한다.

2) 삼국시대 사리장엄의 법식

비록 유례가 극히 드물기는 하지만 삼국시대 사리장엄을 개관하여 보면 인도 및 중국, 특히 중국에서 들어온 사리신앙 및 사리장엄의 방식이 비교적 충실히 적용되었음을 알 수 있다. 우선 다중의 사리용기를 사용하였다는 점이 지적될 수 있으며, 다음으로 은합 형태 등에서 중국의 영향을 짙게 느낄 수가 있다. 또한 사리봉안이 주로 목탑에서

사진 74. 익산 백제 제석사지 석조 사리장치

이루어진 것도, 비록 당시에는 석탑보다는 주로 목탑이 조성되었다는 탑파사상의 발전과정을 염두에 둔다 하더라도 삼국시대 사리장엄의 한 특색 가운데 하나라고 말할 수 있을 듯하다. 그러나 '금은고좌'에 사리를 안치하였다는 황룡사 찰주본기의 기록(사진 74)은 고신라만의 독특한 사리 봉안방법으로 생각되며, 전라북도 익산 제석사지(帝釋寺址)에서처럼 금은기가 아닌 목칠함(木漆函)이 사리용기로 활용된 점 역시 우리만의 독특한 사리장엄이 아닐까 생각된다.

특히 1995년에 부여에서 발견된 백제의 창왕 석조 사리감은 그 형태가 독특하여 삼국시대 사리장엄 연구에 대단히 중요한 자료가 된다. 더군다나 사리감의 명문 내용이 『삼국사기』등 문헌 기록의 내용과 일치하여 기록이 빈곤하여 잘 알 수 없었던 백제 문화를 연구하는 데 기여하고 있다.

3) 통일신라시대

이 시기에 들어와서는 삼국시대의 전형적인 사리 봉안방식이 다소 변형, 발전되어 한국 고유의 사리장엄 방식으로 확립되어 간 시기라고 볼 수 있다. 그것은 우선 사리장엄 용기 형태의 조형이 인도·중국과는 확실히 달라진 형태가 나오며, 여러 가지 모습의 사리장엄이 등장하는 것에서도 확인된다. 그것은 사리신앙 자체가 오히려 더욱 고조되어 불사리를 불신(佛身)과 동등하게 여길 정도로 사리가 존숭되었기 때문이며, 이러한 점은 통일신라시대 사리장엄이 화려해지고 다양화되는 것이 보편적인 현상이 된 배경 가운데 하나로 이해된다. 현재 전하는 사리장엄을 보더라도 삼국시대와는 비교도 할 수 없을 정도로 많은 수량이 알려져 있어 여기에서도 통일신라시대 사리신앙의 유행을 엿볼 수 있을 것이다.22)

통일신라시대의 대표적 사리장엄은 경상북도 경주 감은사 동서 삼층석탑 출토 사리장엄구 및 칠곡 송림사 사리장엄을 필두로, 불국사 삼층석탑 사리장엄, 나원리 오층석탑 사리장엄, 황복사(皇福寺) 삼층석탑 사리장엄 등을 들 수 있다. 이들은 우선 시기적으로도 7~8세기에 해당하여 현재 전하는 우리 나라의 가장 고고(高古)한 사리장엄의 하나로 꼽히며, 형태 면에서도 이른바 보각형 사리기, 상자형 사리기 등 한국적 사리기 형태의 시원으로 등장하고 있다. 또한 공예적으로 보아서도 예컨대 송림사 및 감은사 사리장엄의 경우 통일신라의 공예를 대표할 만한 우수성을 보이고 있기 때문이다.

22) 현재 통일신라시대의 사리장엄으로는 약 60기가 알려져 있으며, 그 가운데 사리장엄이 형식적으로 완벽하게 갖추어진 채 발견된 것은 감은사 동·서 삼층석탑을 비롯하여 황복사 삼층석탑, 송림사 오층석탑, 관궁사 오층석탑, 불국사 석가탑, 갈항사지 동·서 삼층석탑, 傳 남원 출토 사리장엄, 포항 法光寺 삼층석탑, 西洞里 동 삼층석탑, 長淵寺址 동 삼층석탑, 安東 玉洞 臨河寺址 塼塔址, 安東 臨河洞 삼층석탑 등이 있다.

한편 이렇게 우리 나라 사리장엄의 시원을 이루는 7~8세기대 사리장엄 가운데 봉안 연대가 확실한 작품은 곧 당대의 기준작이 될 수 있으므로 특별한 주목이 필요함은 물론이다.[23]

우선 감은사 동·서 삼층석탑은 사찰이 완공된 해가 682년(신문왕 2)이므로 그 해에 사리장엄이 이루어졌음이 거의 틀림없으며, 황복사 삼층석탑은 사리외함 뚜껑에 양각된 명문에 의하여 706년(성덕왕 5)에 봉안되었음을 알 수 있어 이 역시 연대가 뚜렷한 당시의 기준작으로 꼽을 수 있을 것이다. 그리고 지금은 서울 경복궁 정원에 놓여 있는 경상북도 김천 갈항사지(葛項寺址)에 놓였던 동서 삼층석탑의 사리장엄도 탑 기단부에 새겨진 명문에 의하여 758년(경덕왕 17)에 봉안된 것임을 알 수 있다. 그 밖에 불국사 삼층석탑에서 사리장엄과 함께 나온 『무구정광대다라니경』의 제작 연도가 적어도 751년 이하로 내려가지는 않으므로 8세기 작품임이 분명하여 그 역시 8세기 기준작의 하나로 내놓아도 손색이 없을 듯하다. 한편 탑파에 봉안된 사리장엄은 아니지만 경상남도 산청의 석남사지(石南寺址) 비로자나불의 대좌 안에 봉안되었던 납석제 사리호(사진 75)는 대좌에 766년에 제작되었다는 명기가 있는데다가, 금속기나 유리제가 아닌 납석제 사리구의 시원이 된다는 점에서 매우 중요하다. 아울러 이 사리호는 국내외를 막론하고 대좌에 봉안된 사리장엄으로는 현재까지의 유일한 예가 될 것이다. 또한 같은 해에 봉안된 유물로 안성에서 출토된 것으로 전해지는 영태이년명(永泰二年銘) 청동 사리병 역시 기년명이 있어 확실한 8세기 사리장엄의 기준작 가운데 하나로 꼽히고 있다.

9~10세기로 들어서면 보다 많은 사리장엄구의 실례를 볼 수 있는데, 이것은 당시 사리신앙의 유행과도 관련 있을 것이다. 먼저 봉안 연대가

23) 記銘이 있는 사리기에 대한 연구는 金禧庚, 「韓國塔內 舍利容器에의 記銘變遷考」(『考古美術』, 146·147합집, 1980)를 참고 할 수 있다.

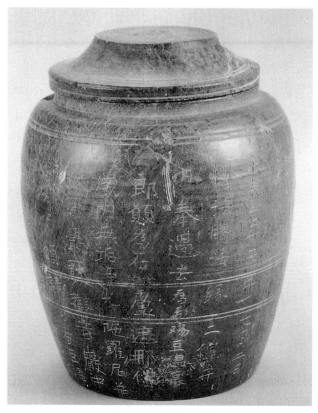

사진 75. 산청 석남사지 사리호

확실한 사리장엄으로는 846년(문성왕 8)에 봉안된 경상북도 포항 법광
사지(法光寺址) 삼층석탑 사리장엄(사진 76)을 필두로 하여, 대구 동화사
비로암 삼층석탑 사리구(사진 77), 경상북도 봉화 축서사(鷲棲寺) 삼층석
탑 사리구(사진 78), 전라남도 장흥 보림사(寶林寺) 남북 삼층석탑 사리구
(사진 79), 중화삼년명(仲和三年銘) 사리기(사진 67), 경상남도 합천 해인사
길상탑 사리구, 그리고 10세기의 작품으로는 997년에 해당하는 명문이
새겨진 탑지석이 있는 경기도 안성 장명사(長命寺) 오층석탑 사리구
등이 있다.

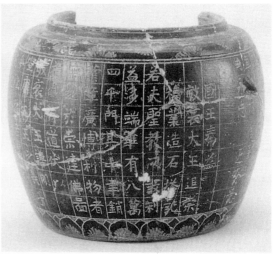

사진 76. 포항 법광사지 청동 사리호

사진 77. 동화사 비로암 민애대왕 사리호

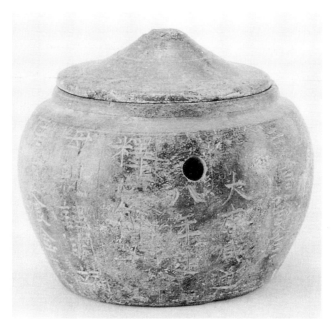

사진 78. 봉화 축서사 사리호

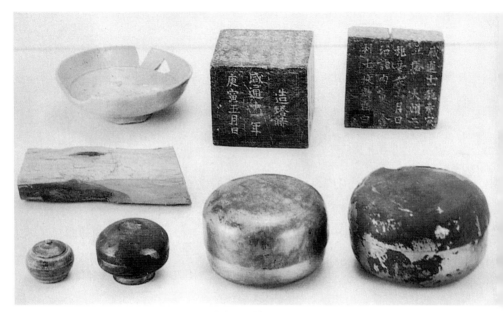

사진 79. 장흥 보림사 사리장엄 일괄

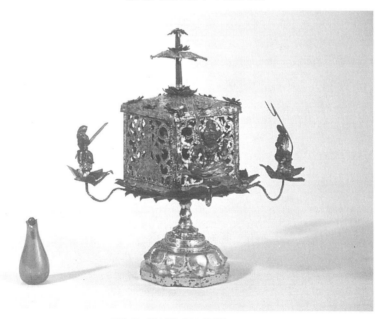

사진 80. 전 남원 출토 사리기

그리고 비록 명기(銘記)는 없으나 9세기라는 탑파 양식으로 보아 사리장엄도 역시 9세기로 추정되는 작품은 그보다 훨씬 많다. 열거하여 본다면, 전라북도 남원에서 출토된 것으로 전하는 사리장엄(사진 80), 경상북도 경주 동천동 출토 청동 사리기, 안동 옥동 임하사지(臨河寺址) 전탑지 사리장엄(사진 81), 안동 임하동 삼층석탑 사리장엄, 의성 빙산사지 (氷山寺址) 오층석탑 사리구, 봉화 서동리 동삼층석탑 사리구, 동화사 탑에서 출토된 것으로 전하는 납석제 사리호, 구미 도리사(桃李寺) 세존부도 사리구(사진 82), 문경 내화리 삼층석탑 사리장엄(사진 83), 청도 장연사지(長淵寺址) 동 삼층석탑 사리구, 경상남도 함양 승안사지(昇安 寺址) 삼층석탑 사리구, 충청남도 공주 동원리 삼층석탑 사리구, 공주 수원사(水源寺) 탑지 사리구, 서산 보원사지(普願寺址) 오층석탑 사리 구, 강원도 양양 선림원지(禪林院址) 삼층석탑 사리구, 평창 월정사(月 精寺) 팔각구층석탑 사리구, 광주 서오층석탑 사리구, 전라남도 순천 동화사(桐華寺) 삼층석탑 사리구, 전라북도 김제 금산사(金山寺) 오층 석탑 사리구 등이 있다.

4) 한국 고대 사리장엄의 탑내 봉안 위치

탑 안에 사리장엄이 봉안되는 위치는 매우 다양하다. 황룡사 구층목 탑처럼 목탑에는 항상 심초석이 있기 마련인데, 이 심초석의 위치는 지하이거나 지표면상 등의 두 가지 경우가 있다. 다만 황룡사 목탑의 심초석 장치는 창건 당시의 일이고, 9세기 중건시에는 지상으로 올라와 상륜부에 사리를 안치하였는데 신라시대에 있어서 이처럼 지하와 지상 양쪽에 모두 사리를 안치한 것은 이것이 유일한 예에 속한다.

심초석 안에 사리장엄이 이루어진 것은 기록으로도 확인된다. 황룡 사 찰주본기 가운데의 다음과 같은 문장을 보면 알 수 있다.

사진 81. 안동 임하사 전탑 사리기

사진 82. 구미 도리사 사리기

사진 83. 문경 내화리 삼층석탑 사리장엄

……礎臼之中 有金銀高座 於其上 安舍利琉璃瓶 其爲物也
심초석 가운데 금은고좌가 있고, 그 위에 유리 사리병을 봉안하였다.

금은고좌 위에 사리를 봉안한 유리 사리병을 안치하였다는 내용인
데, 이 기록은 아울러 불사리 공양에서 금·은 등의 보배류가 사용되었
음을 시사하고 있기도 하다.

백제나 고신라에서는 목탑의 지하 심초석에서 지진구(地鎭具)가
아닌 사리장엄이 발견된 예는 아직 없다.[24) 지진구란 탑을 건립하기
전에 땅의 힘을 누르기 위해 땅에 묻은 유물, 혹은 사리를 봉안하는

24) 부여 軍守里寺址와 금강사지에서는 지하 心礎石에서 地鎭具가 발견되었다. 『朝鮮
 古蹟圖譜』 第4冊, 東京 : 朝鮮總督府, 1916 ; 國立博物館, 『金剛寺』, 1969.

탑의 건립과정에서 소요되는 여러 단계의 의식을 반영하는 유물 등을 말한다. 흔히 사리장엄과 지진구를 혼동하기도 히지만 봉안 목적이 전혀 다르기 때문에 이 둘은 전혀 별개의 것이다.

그 밖에 지표상에 설치된 심초석에 사리공이 마련된 경우는 있다. 이 경우 심초는 석함, 곧 사리외함을 겸하는 것으로 볼 수 있다. 그리고 이러한 심초의 복합 기능은 인도·중국에서는 보이지 않으므로 우리나라만의 고유한 창안이라고 할 만한데, 이러한 방식이 고대 일본의 심초에 영향을 주었다고 보기도 한다.25) 따라서 문헌에서도 확인되듯이 비록 이곳에서 사리장엄이 발견된 예는 아직 없다고 하더라도 사리장엄이 봉안되었을 가능성은 충분한 셈이다. 이처럼 심초석에 사리장엄이 안치되는 방식 자체는 탑내 사리장엄이 봉안되었던 인도가 아닌 탑 밑에 사리가 봉안되는 중국의 영향을 많이 받은 것으로 보인다.

전탑에서는 목탑과 같은 찰주(刹柱)가 장치될 필요가 없으므로 대체로 기단부보다는 탑신에 사리장엄이 봉안되기 마련인데, 예외적으로 경상북도 안동 옥동의 임하사지 전탑만은 심초에 석함을 마련하여 그곳에 사리장엄을 봉안한 유일한 예가 된다.

그러나 석탑의 경우에는 사리의 봉안위치가 결코 일정하지 않아, 기단부에서부터 최상층 옥개석에 이르기까지 거의 전 부분을 망라하고 있다. 또한 하나의 탑에서도 한 곳에만 장엄되는 것이 아니라 두 곳 내지 세 곳에 각각 사리장엄이 봉안되기도 한다. 그리고 아래의 <표 6>에서 보듯 사리 봉안에서 특정한 시대에 특정한 위치가 선호되었던 것 같지는 않다.

이렇듯 일정한 위치가 없이 다양하게 봉안되는 것은 봉안위치에 대한 유일한 원칙이 없었고, 탑과 사리장엄의 크기에 맞추어 봉안하였

25) 姜友邦, 「佛舍利莊嚴論」, 『佛舍利莊嚴』, 1991, 175쪽.

<표 6> 탑내 사리장엄의 봉안위치 일람표

봉안 위치		용례 수	시 대	
탑신 (塔身)	심초석	8	백 제	4
			신 라	3
			고 려	1
	기단부	31	신 라	14
			고 려	17
	초 층	30	신 라	10
			고 려	20
	이 층	5	신 라	3
			고 려	2
	삼 층	7	신 라	5
			고 려	2
	오 층	3	신 라	1
			고 려	2
	계	45	신 라	19
			고 려	26
옥신	육 층	1	신 라	1
			고 려	0
	계	1	신 라	1
			고 려	0
옥개석	초 층	5	신 라	2
			고 려	3
	이 층	8	신 라	6
			고 려	2
	삼 층	2	신 라	1
			고 려	1
	사 층	4	신 라	2
			고 려	2
	오 층	1	신 라	1
			고 려	0
	계	20	신 라	12
			고 려	8
총계		105	신 라	
			고 려	

기 때문이 아닐까 생각된다. 또한 수량으로 본다면 기단부 장엄이 가장 많은데, 대체로 이른 시기에 그러한 예가 많은 것은 삼국시대에서

통일신라 초기에 기단부를 중요시한 인식의 결과로 보인다.

또한 1~5층 탑신에 이르기까지 다양한 층수의 탑신에 봉안된 깃이 많은 것은 8세기 이후 기단부 못지않게 탑신이 중요 공간으로 선호되었다는 의미이며, 당대의 탑파에서 탑신부가 그 전대에 비하여 규모가 보다 커지면서 중요시되었다는 것과도 일맥상통한다고 볼 수 있다.

이것은 탑 전체를 공간적 건축 개념으로 볼 때 탑신이 곧 건물 내부로 인식될 수 있기 때문으로 보인다. 또한 탑신부 중에서도 3층, 5층 등 상위층 탑신에 사리장엄이 봉안된 것은 불교의 전통적 공간 개념으로 작용하였던 수미산(須彌山)의 구조로 인식할 때 상층이 가장 존귀한 대상이 거주하는 곳으로 여겨졌기 때문이 아닌가 한다. 그렇다고 하더라도 이것이 어느 한 특정 시기에 집중되는 것이 아니므로 결국 탑파 봉안 사리장엄의 위치 자체만으로 시대적 특징을 논하기는 어렵다고 하겠다.

결국 탑파 내에 사리가 봉안되는 위치 선정은 반드시 어떤 하나만의 기준과 원칙이 있었던 것은 아니고, 사리장엄구가 봉안될 장소의 공간적 크기가 우선 고려된 상태에서 수미산 개념 등 당시에 공통적으로 인식되었던 공간 개념이 그때그때 연관되어 사리장엄의 봉안위치가 결정된 것으로 생각한다. 그리고 탑신부 봉안의 경우 탑신 표면에 장엄되는 사천왕·보살·문비(門扉) 등 장식과의 상징적 연관성도 있을 것이다.

위의 <표 6>은 한국 탑파 사리장엄의 봉안위치를 한눈에 살펴보기 위한 것인데, 수록 대상은 보고서 등을 통해 사리장엄의 위치가 확실히 파악된 경우에 한하였다. 그리고 그 시기는 자료의 확충을 위하여 삼국시대부터 고려시대까지로 잡았다.

이상의 자료를 검토해 보면 사리장엄구가 봉안되는 위치로 심초석을 비롯하여 기단부, 초층 탑신, 초층 옥개석, 이층 탑신, 이층 옥개석,

삼층 탑신, 삼층 옥개석, 사층 옥개석, 오층 탑신, 오층 옥개석, 육층 옥신 등의 장소가 있음을 알 수 있다. <표 6>에는 전부 105점이 예시되었는데, 물론 이것이 전부가 아니고 누락된 자료도 없지 않을 것이다. 하지만 현재까지 알려진 자료로는 대체로 이 정도가 아닌가 한다.

또한 사리장엄의 봉안처 별로 보면 심초석 8례, 기단부 31례, 초층 탑신 30례, 초층 옥개석 5례, 이층 탑신 5례, 이층 옥개석 8례, 삼층 탑신 7례, 삼층 옥개석 2례, 사층 옥개석 4례, 오층 탑신 3례, 오층 옥신석 1례, 육층 옥신 1례 등이다.

그런데 한국에서는 삼층석탑이 가장 일반적이었으므로 사실 층수별 집계 자체는 큰 의미가 없다. 그보다는 대체로 석탑을 기단·탑신·옥신·옥개석·상륜 등으로 구분할 수 있으므로 이 같은 부분별 봉안 예를 보는 것이 옳을 듯싶다. 다만 여기에 기단부와 심초석을 구분한 것이다. 그렇게 놓고 보면 심초석 8례, 기단부 31례, 탑신부 45례, 옥신부 2례, 옥개석부 19례 등으로 집계된다.

그런데 이 가운데는 한 곳에만 사리장엄을 한 것이 아니라 부여 무량사 오층석탑처럼 초층 탑신, 삼층 탑신, 오층 탑신 등 세 곳에 각각 사리장엄을 한 경우도 상당수 있다. 이러한 경우 보다 엄격하게 적용한다면 사리장엄 가운데 가장 중요 부분이라 할 수 있는 사리를 직접 안치한 용기가 봉안된 위치로 가려야 하겠지만, 모든 경우를 반드시 그렇게만 파악할 수도 없어 일단은 중복하여 집계하였다. 한편 이렇게 두 곳 이상에 사리장엄을 한 것은 대체로 고려시대에 집중됨을 알 수 있어 이 같은 사리장엄의 방식이 고려만의 특징임을 느끼게 한다.

기단부 및 탑신에 봉안된 예가 76례로 비교적 많은 까닭은 아무래도 이 부분이 가장 넓고 커서 사리를 장엄하기 적당한 위치라는 점을 생각할 수 있을 것이다. 아울러 탑을 하나의 건축구조물로 보았을

때 기단부와 탑신부가 가장 안정적인 부분이므로 이 위치가 선호되었을 가능성도 있었다고 본다.

V. 한국 고대 사리장엄의
형식과 양식

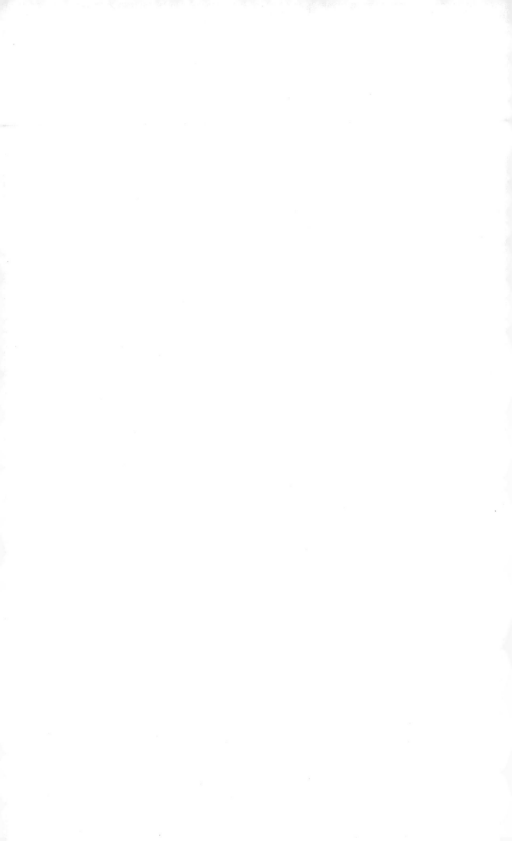

1. 사리장엄의 형식

한국의 사리장엄은 매우 종류가 많고, 또한 형태도 다양하다. 그리고 사리장엄에 대한 용어도 다양하게 사용되고 있다. 예컨대 사리용기를 가리키는 말로 사리구, 사리기 등의 용어가 특별한 정의없이 혼용되고 있어서 혼란이 일어나기도 한다. 그것은 그만큼 사리장엄이 다양한 형태로 베풀어졌고 또한 사리장엄에 관한 표현이 많았기 때문으로 보아야 하겠는데, 그렇지만 정확한 지칭을 위해서는 용어를 엄격하게 구분하고 사용하여야 함은 물론이다. 이 글에서는 사리를 봉안하기 위한 용기 및 시설 일체를 사리장엄으로, 사리를 봉안한 용기 일습(一襲)을 사리구로, 그리고 개별적 사리용기를 사리기로 구분하였다. 따라서 사리장엄이라 함은 이러한 모든 사항을 내포하는 가장 광범위하고도 대표성을 띠는 용어로 사용될 수 있을 것이다.

이러한 사리장엄의 양식을 분류하는 방법으로 형태와 재질 및 문양의 요소로 구분하는 작업은 이미 시도된 바 있다.[1] 이것은 인도와 중국, 그리고 한국 사리장엄의 외형에 각각의 특색이 있고, 특히 한국에서는

시대에 따른 조형적 특징이 짙으므로 각각의 작업이 나름의 의미가 있어 일단 유용한 분류방법으로 보인다.

그런데 재질 및 문양 요소에 의한 구분[2]은 그 자체로만 가지고는 양식 분류가 어려워 현재로서는 시대별 양식의 보조 연구수단에 그치고 있으므로 가장 중요한 것은 형태별 분류작업이라고 할 수 있다. 그러나 기존의 형태별 양식 분류작업[3] 역시 지금의 입장에서 볼 때 그 조형의 상징성을 고려하지 않은 채 단순히 겉모습만을 분류의 기준으로 삼는 등 다소의 문제점이 있어 보인다. 더군다나 사리장엄에 대한 기존의 연구는 신라 사리장엄의 양식을 단순히 시대적으로 분류하는 데 치중하여, Ⅰ~Ⅳ기로 구분하거나,[4] 통일신라를 전반기·후반기로 나누고 각각 제1기와 제2기로 구분하여[5] 논의하고 있다. 그러나 이러한 분류법

1) 金禧庚, 「統一新羅時代의 金屬製舍利具」, 『考古美術』 제162호 ; 金恩珠, 「韓國 舍利莊嚴具에 關한 硏究 - 金屬製舍利器를 中心으로 - 」, 홍익대학교 대학원 공예과 석사학위논문, 1986 ; 姜舜馨, 「新羅 사리裝置 硏究」, 홍익대학교 대학원 미술사학과 석사학위논문, 1987 ; 金妍秀, 「統一新羅時代 舍利莊嚴에 관한 硏究」, 서울대학교 대학원 고고미술사학과 석사학위논문, 1992.

2) 金恩珠, 앞의 논문.

3) 金禧庚 선생은 한국 사리장엄에 대하여 가장 빨리, 그리고 가장 집중적으로 연구하였다. 특히 「統一新羅時代의 金屬製舍利具」에서는 각 사리용기를 殿閣形·浮屠形·箱子形으로 분류하였는데 한국 사리장엄의 양식분류로서는 가장 먼저 이루어진 작업이었다. 그 뒤에 姜舜馨은 「신라 사리裝置 硏究」에서 이를 더 세분하여 塔形·殿閣形·棺函形·盒形 등으로 대별한 뒤 塔形은 다시 覆鉢塔形·八角塔形으로, 殿閣形은 寶殿形·樓閣形·折衷形으로, 盒形은 尖蓋壺盒形·圓盒形·方盒形으로 細分하였다.

4) 姜舜馨, 앞의 논문. 이 논문에서는 신라 사리기를 1기(600~700년), 2기(700~800년), 3기(800~900년), 4기(900~950년)로 각각 나누어 설명하고 있다. 그런데 이러한 구분법 자체가 기존의 문헌사적 연구와 일치하지 않는 데다가, 보각형 사리기와 일부 상자형 사리기를 제외하고는 신라시대 전체에 걸쳐 통시대적으로 나타나는 기형이 여럿 있으므로 인위적으로 100년 단위로 나누어 그 범주 안에 드는 사리기를 양식구분한다는 것은 무리가 있다고 보인다.

5) 金妍秀, 앞의 논문. 이 논문에서는 통일신라를 전반기와 후반기로 나누고, 전반기를 제1기(약 660~약 700년), 제2기(약 700년~약 760년)로, 후반기를 제1기(약 760년~약 860년), 제2기(약 860년~약 935년)로 세분하고 있다. 이렇게 신라

위 · 分舍利圖. 키질 제224굴 벽화. 동경국립박물관 소장
가운데 · 경주 황룡사 구층목탑 찰주본기
아래 · 중국 돈황벽화 중 사리봉안도

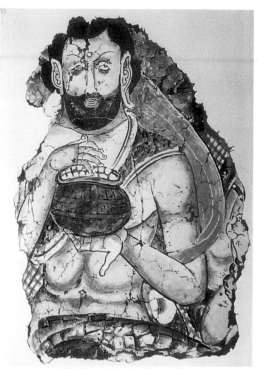

위 · 키질 벽화에 남아 있는 드로나 像
왼쪽 아래 · 인도 칼라완 사원 복발탑형 사리기
오른쪽 아래 · 인도 쿠챠의 목제 채색사리합
　　　　　　동경국립박물관 소장

傳安城 영태2년명 사리호(766년)
동국대박물관 소장

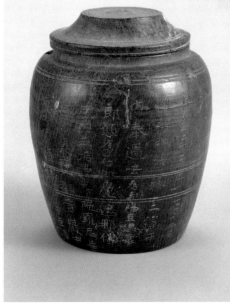

위 · 복발탑형 사리기
　　서울 湖林博物館 소장
아래 · 산청 석남사지 사리호

위 · 신라시대 화엄경 寫經片
아래 · 서울 水鍾寺 팔각원당형
부도 출토 금동제 구층탑

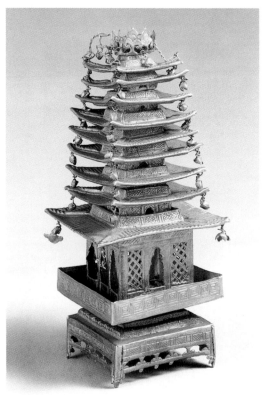

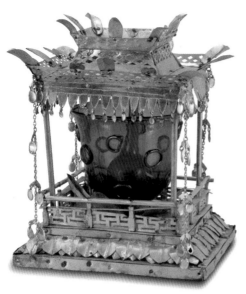

위 · 송림사 사리장엄
아래 · 전 남원 출토 사리기

문경 내화리 삼층석탑 사리장엄

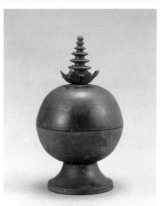

위 · 불국사 삼층석탑 사리외함
왼쪽 아래 · 안동 임하사 전탑 사리기
오른쪽 아래 · 부산광역시립박물관 사리기

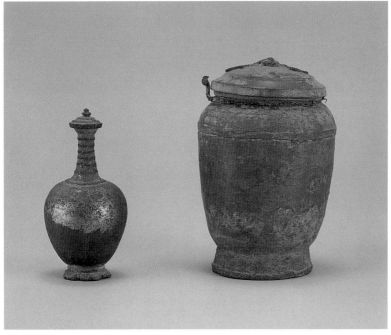

위 · 해인사 길상탑 출토 토제석탑 157기
아래 · 갈항사지 동탑 사리호

왼쪽 · 왕궁리 오층석탑 유리사리병
오른쪽 · 불국사 목제 사리병

왼쪽 · 감은사 유리사리병 및 받침과 마개
가운데 · 안동 임하동 석탑 유리 사리병
오른쪽 · 불국사 유리 사리병

위 · 敦煌석굴 제285굴 천장
아래 · 敦煌석굴 제324굴 아미타정토 變相圖

위 · 월정사 팔각구층탑 사리장엄
왼쪽 아래 · 감은사 동삼층석탑 사리외함에 浮彫된 다문천황이 들고 있는 寶塔
오른쪽 아래 · 감은사 동삼층석탑 사리외함에 浮彫된 다문천왕이 밟고 있는 羊

감은사 동탑 사리내함 기단부 獅子像

감은사 동탑 사리기 외함 뚜껑의 상하 면

위 · 감은사 동탑 上臺의 기둥 받침대
가운데 · 감은사 동탑 中臺 眼象의 神將像
아래 · 감은사 동탑 기단부 하대

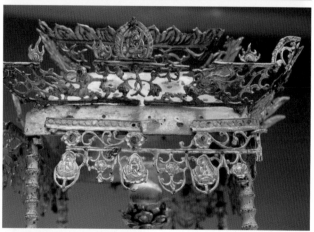

위 · 감은사 동탑에서 나온 사리
아래 · 감은사 동탑 사리내함 天蓋장 부분
왼쪽 · 감은사 동탑 上臺의 난간

위 · 감은사 동탑 사리내함 사천왕상
가운데 · 감은사 동탑 사리내함 승상
아래 · 감은사 동탑 上臺의 기둥 받침대

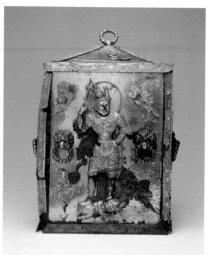
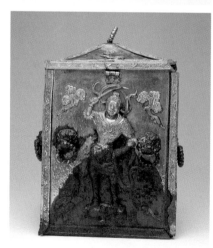
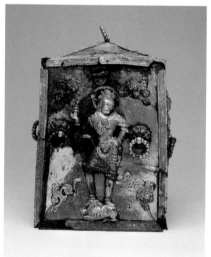

왼쪽 위 · 감은사 서탑 사리외함 동 지국천왕
오른쪽 위 · 감은사 서탑 사리외함 서 광목천왕
왼쪽 아래 · 감은사 서탑 사리외함 남 증장천왕
오른쪽 아래 · 감은사 서탑 사리외함 북 다문천왕

감은사 서탑 사리 외함 및 내함

에서는 사리장엄 자체의 시대적 양식을 분류하고 있다기보다는 통일신라 사리장엄을 시대순으로 나열하는 데 그치고 있어 공예로서의 사리장엄에 대한 본격적인 연구는 부족했다고 보인다.

이 글에서는 이러한 양식분류법을 지양하고 한국 사리장엄의 외함 및 내함의 양식을 보각형(寶閣形), 상자형(箱子形), 호합형(壺盒形), 복발탑형(覆鉢塔形), 다각당형(多角堂形), 관함형(棺函形) 양식 등 여섯 종류로 나누었는데, 이것은 외양의 특성과 조형의 상징성을 아울러 고려하여 분류한 것이다.[6] 그리고 이 글에서는 특히 한국 고대 사리장엄의 가장 큰 특색이자 고대 사리장엄을 대표한다고 볼 수 있는 보각형 사리장엄에 많은 비중을 두어 논의하였다.

우선 이러한 양식에 의거하여 각 양식에 속하는 우리 나라의 대표적 사리장엄을 분류해 보면 다음과 같다.

보각형 : 감은사 사리내함(682년), 송림사 사리기(7세기 말), 불국사 삼층석탑 사리외함(751년), 광주 서오층석탑 사리기(10세기 초)

상자형 : 황복사 삼층석탑 사리기(706년), 불국사 삼층석탑 금동 직사각형 탑문(塔紋) 사리함(751년), 나원리 오층석탑 사리기(8세기), 전 남원 출토 금동 사각형 투각 사리기(8~9세기) (사진 80), 황룡사 청동 사각형 내함(871년), 익산 왕궁리 금제 사리내함(9~10세기), 의성 빙산사지 오층석탑 금동 사각형 투조 사리함(9~10세기), 경주 동천동 출토 청동 사각형 사리함(9~10세기),

사리장엄을 전체 4기로 나누어 분류한 것은 姜舜馨의 시도와 일치하지만, 양식별 분류보다는 각 시기의 대표적 사리기의 양식 설명에 치중한 차이가 있다. 그러나 이 역시 사리기 각 양식에 대한 정의 및 분류가 이루어지지 않은 상태에서 양식 설명을 하는 모순이 보인다.

6) 외함 및 내함 외에 사리기 전체로 놓고 본다면 上記한 것 외에 圓筒形·瓶形 등이 추가될 수 있고 壺盒形도 壺形과 盒形으로 각각 나눌 수 있겠으나, 여기에서는 외함과 내함으로만 한정하였다.

안동 옥동 임하사 전탑지 은제 사각형 사리내함(10세기)

호합형 : 불국사 삼층석탑 은제 사리호(751년), 갈항사지 동서 삼층 석탑 동제 사리 외호(758년), 석남사지 영태이년명 납석 사리호 (766년), 봉화 서동리 동 삼층석탑 납석 사리호(8세기 중엽), 동화사 비로암 삼층석탑 납석 사리호(863년), 축서사 삼층석탑 납석 사리호(867년), 보림사 남북 삼층석탑 납석 사리호(867년), 전 동화사 석탑 납석 사리호(9세기), 법광사 납석 사리호(9세기), 문경 내화리 삼층석탑 은제 사리호(9세기)

복발탑형 : 황룡사 청동사리기(871년), 법광사 청동사리기(9세기), 청도 장연사지 목제 금칠 사리기(9세기), 호림박물관(사진 25) 및 호암박물관(사진 26) 소장의 청동 및 금동 복발탑형 사리기(9~10 세기), 부산광역시립박물관 소장 청동 복발탑형 사리기(9~10세 기), 일본 정창원 소장 복발탑형 사리기(9~10세기)(사진 123)

다각당형 : 황룡사 구층목탑 금동 팔각당형 사리기(872년), 국립경 주박물관 소장 청동 팔각당형 사리기(9세기 후반), 문경 내화리 삼층석탑 금동 팔각당형 사리기(9세기), 도리사 세존부도 금동 육각당형 사리기(9~10세기)

관함형 : 안동 옥동 임하사 전탑지 은제 도금 사리외함(10세기)

2. 보각형 사리기

1) 보각형 사리기의 기원 및 명칭 문제

보각형(寶閣形)이라는 것은 글자 그대로 사리장엄구의 형태가 보각 형인 것을 말하는데, 감은사 사리장엄의 경우처럼 내함·외함이 함께

있을 경우 주로 외함이 보각형을 띠게 된다. 보각이란 전각의 한 형태로 구조적으로 본다면, 우선 기단부를 갖추고 그 위에 안거 공간이랄 수 있는 봉안처가 마련되며, 네 모서리에 세워진 기둥으로 받쳐진 천정인 천개(天蓋) 등의 세 부분으로 이루어져 있다. 그리고 이러한 모습은 건축물을 공예적으로 표현한 것이라고 본다.

지금 이 같은 건축물 형태의 사리기를 보각형이라 명명하였는데, 사리기 형태에 대한 명칭 문제는 곧 이러한 양식의 기원과도 불가분의 관계가 있으므로 어의적으로 정확한 의미를 찾는 일은 매우 중요하다.

명칭으로 본다면 사실 기존에는 이러한 형태를 전각형, 혹은 '상여형(喪輿形)'이라고 하거나,[7] 또는 단순히 '누각(樓閣) 형식'으로 불렀다.[8] 그리고 최근에는 '상장형(牀帳形) 혹은 '보장(寶帳) 형식'[9]으로 보려는 시각도 제기되었다.[10] 그렇지만 어느 경우든 예로부터 내려온 목조 건축을 최대한 공예적으로 응용한 형태로 보는 데는 의견이 일치하고 있다.

앞서 어의적으로 정확한 용어 사용이 필요하다고 말했다. 그런 의미에서 기왕에 불러 왔던 이 같은 명칭을 하나하나 살펴보는 것은 감은사 사리기로 상징되는 통일신라의 가장 대표적 사리장엄을 이해하는 데

7) 姜友邦, 『한국 불교의 사리장엄』, 열화당, 1993, 50쪽. 姜友邦은 喪輿形의 대표 유례로 감은사 사리장엄을 꼽고, 그 밖에 松林寺 사리장엄, 佛國寺 삼층석탑 사리장엄, 傳 南原 출토 사리장엄, 光州 西 오층석탑 사리장엄 등도 역시 喪輿形의 일종으로 보았다.

8) 姜舜馨, 앞의 논문, 43~51쪽.

9) 金妍秀는 앞의 논문 32쪽에서 寶殿形으로 부를 것을 제안하였다. 그러나 최근의 논문에서는 보전형보다는 寶帳形이라는 용어를 사용할 것을 주장하였다. 金妍秀, 「韓國 舍利器에서의 '寶帳' 형식에 대한 考察」, 『美術資料』 제65호, 國立中央博物館, 2000.

10) 梁潤植, 「사리장치의 건축적 고찰」, 『감은사지 동 삼층석탑 사리장엄』, 국립문화재연구소, 2000. '牀帳形'으로 부르려는 것은 감은사 사리기와 같은 형태가 일찍이 중국의 牀帳에서 유래되었다는 小杉一雄 등의 견해에 따른 것으로 보인다.

매우 유익한 일이 될 수 있다. 우선 전각형이라는 용어가 상당히 광범위하게 사용되었다. 이 용어는 사리외함의 외양이 건축물의 모습을 하고 있기 때문에 붙여진 것이므로 내용 면에서뿐 아니라 어감에서부터 거부감이 드는 '상여형'에 비해 일단은 긍정적으로 볼 수 있다. 그러나 엄밀히 따진다면 이 역시 적확한 표현은 아니다. 왜냐하면 전각이란 곧 '전'과 '각'의 서로 다른 단어가 혼성된 첩어이기 때문이다. 전은 건축적 개념으로 볼 때 '높고 크며 웅장하거나 장엄하게 꾸민 집'을 뜻하여 대웅전 등과 같은 불전을 의미한다.[11] 또한 전을 불교적으로 보더라도 '당(堂)'과 거의 같은 의미로 사용하여 전당(殿堂)·전우(殿宇) 등으로 부르는데, '불상 등을 봉안하고 불경을 강하며 의식을 거행하고, 또는 수행 등의 용도로 사용되는 고상한 건조물'로 정의하고 있기도 하다.[12] 요컨대 이러한 사전적 정의에는 하나같이 전이란 곧 불전을 가리키되 그 가운데서도 규모가 비교적 큰 것을 말하고 있다.

그런데 감은사 및 송림사 사리기를 보면 건축 형태를 취하고는 있으나 그렇다고 대웅전처럼 규모가 큰 것을 조형화한 것이라고 보기는 어렵다. 그보다는 비교적 규모가 작은 각의 형태를 취하고 있다. 말하자면 불상만 봉안하기 위한 소규모 건축물을 의도한 것으로 느껴진다는 것이다.

우리 나라의 불교 건축물 가운데 금당 내에서 이러한 각의 형태를 취한 예로는 충청남도 청양 장곡사(長谷寺) 상대웅전의 철조 여래좌상 대좌 주위에 있는 주좌공(柱座孔)에서 찾을 수 있다. 이 주좌공은 여래좌상을 봉안한 각의 주좌, 곧 기둥을 놓은 구멍인데, 대좌를 중심으로 앞면과 뒷면에 각 2개씩, 전부 4개가 놓여 있다. 이를 통해 상대웅전은 앞면과 옆면 각 1칸씩의 소규모 건축물이었음을 알 수 있다. 이것은

11) 張起仁, 『韓國建築辭典』(韓國建築大系 IV), 普成文化社, 1985, 13쪽.
12) 塚本善隆 等 編, 『望月佛敎大辭典』 제4권, 世界聖典刊行協會, 1936, 3840~3841쪽.

사진 84. 東魏 興和3년명 佛碑像

곧 말할 것도 없이 각의 형태로서, 뒤에서 말할 중국 동위(東魏)의 불비상(佛碑像)(사진 84)에 보이는 각과 같은 형태로 추정할 수 있을 듯하다. 결국 전각형보다는 보각형이라는 말이 보다 실체에 접근한 용어임을 알 수 있다.

혹자는 전각·보전·보각이라는 말에 서로 큰 차이가 없다고 볼 지도 모르겠으나 사실은 이렇듯 확연히 의미가 구분되는 용어이므로 그 사용에 각별히 유의해야 한다고 본다.

그 다음으로 상여형(喪輿形)이라는 명칭도 쓰여 왔다. 그러나 이 용어에는 큰 문제가 있다고 본다. 우선 이러한 형태를 과연 상여형으로 단정지을 수 있을지도 의문이지만, 설혹 그렇다 하더라도 사리기의 조형을 단순히 겉모습만 가지고 말하는 것은 그 조형이 본래 의도하였던 기능의 상징성을 무시하는 결과가 나오기 때문이다. 상여형이라는 명칭은 '전각형'이란 명칭이 너무 포괄적이어서 막연하며 형태를 보더라도 가마와 유사하다는 데서 취하였다고 한다.[13] 그리고 사리용기가 바로 유골을 운반하는 가마, 곧 상여의 형태를 본뜬 것은 자연스러운 일이었을 것이라고 한다.[14] 그러나 이와 같은 형태가 위에서 보각형을 설명할 때 이미 지적한 바대로 상여가 아니라 불신(佛身) 또는 귀인이

13) 姜友邦, 앞의 논문, 53쪽.
14) 姜友邦, 위의 논문, 53쪽.

사진 85. 敦煌 제335굴 維摩經 변상도

좌정(坐定)하는 공간인 각이었음은 조각과 회화를 막론하고 여러 미술
품에서 다양하게 확인할 수 있다. 특히 중국 동위시대의 「흥화삼년명
불비상」(541년) ^(사진 84), 중국 둔황 제203굴 및 제335굴의 유마경(維摩
經) 변상도 벽화^(사진 85)에서 그와 매우 유사한 예를 찾아볼 수 있으므로
그 양식적 연원을 불대좌에서 구하는 것에 무리가 없다고 여겨진다.
불대좌와 상여는 비록 형태에서 다소 유사점이 있다 하더라도 그
기능성과 신앙적 인식이라는 면에서는 전혀 별개의 것이다. 따라서
이러한 형태를 단순히 외양으로만 판단하여 상여형으로 부를 것이
아니라 보각형으로 지칭하는 것이 옳다고 본다. 더군다나 건축적 관점
에서 본다면 감은사 사리장엄이나 송림사 사리장엄은 분명히 각을
의도하여 조형한 것임이 더욱 뚜렷하게 드러난다. 특히 기단부의 경우,

246

이 형태를 상여로 보는 근거 가운데 하나로 드는 요소, 예컨대 감은사 사리장엄에서 내함 아래에 어깨에 멜 수 있는 나무 두 개를 넣으면 바로 가마가 된다고 하였으나, 사실 감은사 사리장엄 내함의 기단부를 세밀히 관찰해 보면 그것이 고정성을 의도하였지 운반이나 유동적인 면을 고려한 것이 전혀 아님을 알 수 있다. 다시 말하면 감은사 사리장엄의 내함 기단부는 곧 불대좌 또는 수미좌를 표현한 것으로서, 이러한 의장(意匠)의 조형은 불사리를 불신으로 인식하였던 데서 비롯한 것이다. 이러한 면으로 놓고 볼 때 감은사 사리장엄 사리내함에서 수미좌(須彌座), 다시 말하면 불대좌의 신라시대 양식을 찾아볼 수 있을 듯하다.

용어에 대한 이상과 같은 논의를 종합해 보면 상여형이라는 명칭은 적당하지 않다는 것을 알 수 있다. 아마도 상여형이라는 용어가 나타나게 된 것은 중국의 7~9세기 사리장엄에서 가장 특징적이고도 주류적 양식으로 나타나는 관함형과의 연관성에서 비롯된 것으로 보인다. 예컨대 중국 당대의 경산사 탑 사리장엄 가운데 사리내함(사진 86)의 경우 확실히 조형적으로 볼 때 관의 형태를 의도적으로 형상화한 것을 누구나 느낄 수 있다. 그러나 이것 역시 자세히 살펴보면 기단부 부분이 이동을 고려한 것이 아니라 고정성을 염두에 두고 제작한 것임을 알 수 있다. 그것은 관의 경우 특별한 일이 아니고서는 운반 대상이 되지 않기 때문이며, 관을 형상화한 것도 유골로서가 아니라 불사리의 봉안을 위하여 고정 봉안을 위함이라고 여겨지므로 상여와는 별 상관이 없는 것이다.

또한 보장형(寶帳形)이라는 말은 기본적으로 보각형과 동의어이므로 일단 긍정적이기는 하지만, 이 말에는 사리기의 건축적 요소가 지나치게 축소되어 있으므로 다소 문제가 있다. 게다가 당대의 경산사 사리장엄 중 관형의 내함에 '석가여래사리보장(釋迦如來舍利寶帳)'이라는 먹글씨가 있는바, 중국에서는 관형의 천정 부분을 일러 특히

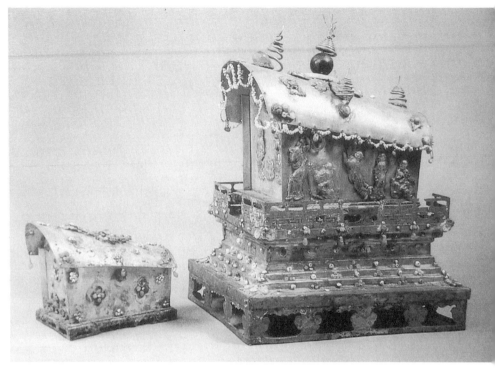

사진 86. 중국 慶山寺 사리내함

'보장'이라고 표현했음을 알 수 있다. 따라서 형태가 전혀 다른 우리의 사리장엄을 보장형으로 부르는 것은 전혀 맞지 않다고 할 수 있다.

누각형(樓閣形)이라는 용어는 누각이 곧 중층 건물을 뜻하는 것이므로[15] 역시 적합한 표현은 아니라고 생각된다.

상장형(牀帳形)이라는 명칭은 보장형과 유사한 용어인데, '상(牀)'이 안거 공간을 의미하는 글자이므로 보장형이라는 단어보다는 보다 구체적으로 보각의 의미를 나타내어 감은사 및 송림사 사리내함의 명칭에 어울린다고 할 수 있다. 게다가 이 상장형의 발생 배경으로『삼국유사』에 보이는 자장 스님이 중국으로부터 사리를 전래한 고사를 예로

15) 張起仁, 앞의 책, 14쪽.

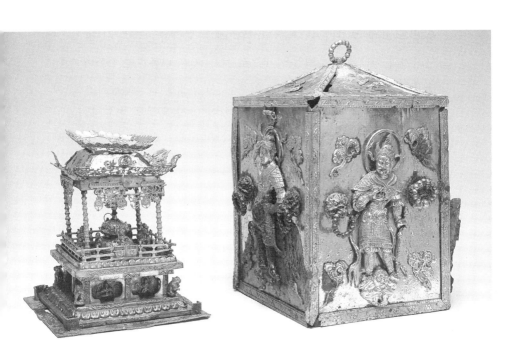

사진 87. 감은사 동탑 사리장엄

들고 있어 나름대로의 근거를 제시하고 있다는 점에서 설득력도 있다.[16] 곧 자장이 중국에서 불사리를 봉안해 올 때 이러한 상장 형태의 운반 도구로 모셔 왔었고, 그것이 그대로 사리구로 공예화되어 표현되었다는 주장이다. 그러나 감은사 및 송림사 사리장엄을 양식적으로 완성된 형태로 볼 때 그 이전의 양식에서 상장 형태의 사리기를 제작하였을 개연성은 충분하지만, 현재의 감은사 및 송림사 사리장엄구 자체만 놓고 본다면 분명히 보각 형태를 띠고 있는 하나의 건축물이지 임시 운반용의 가마 모습은 아니다. 다시 말하면 상장형이라 함은 사리의 이운 및 봉송(奉送) 등을 위한 이동용 가마를 뜻하는 것으로,

16) 梁潤植, 앞의 논문, 202쪽.

우리 나라에 불사리가 처음 들어올 때 사용되었고 그것이 곧 초기 사리기의 형태에 응용되었을 것으로 보는 것은 나름대로 일리가 있는 주장이다. 다만 적어도 7세기 이후의 사리기에서는 고정적인 면이 강조되었으므로 상장형 자체로 사리기의 양식 용어로 전용하기에는 적합하지 않다. 결국 현재로서는 보각형이라는 명칭이 가장 적당한 것을 알 수 있다.

2) 보각형 사리기의 발전과 양식적 특징

보각형 사리장엄으로는 감은사 사리장엄(사진 87)과 송림사 사리장엄 (사진 88)이 가장 대표적이다. 이 두 작품은 특히 7세기에 제작되어 현재까 지 전하는 한국의 가장 오래된 양식17)의 사리장엄이라는 중요성도 더하고 있다.18) 그러므로 이 보각형 사리장엄의 조형이 발생한 배경을 깊이 연구한다면 우리 나라에 최초로 사리신앙이 도입되었을 때의 원초적 상황도 아울러 파악할 수 있을 것으로 보인다.

그런데 대체로 보각형 사리장엄은 통일신라시대 초기에 나타나는 우리 고유의 양식으로 보고 있다. 그러나 중국의 경우 이러한 양식의 사리장엄이 전혀 없는 것은 아니고, 아주 일부이기는 하지만 보각형 사리장엄도 보인다. 예컨대 741년에 제작된 당대 경산사 석제 사리외함

17) 송림사 사리기의 제작 연대에 대해서는 7세기 설과 8~9세기 설이 있다. 8~9세기 설은 전탑의 양식을 그대로 사리기에 연결시킨 것이고, 7세기 설은 사리기의 천개양식을 중국 둔황 벽화 등에서 보이는 상장과 감은사 사리기의 천개와 비교하 여 편년한 것이다. 이 글에서는 7세기 설을 따랐다. 한편 송림사 사리장엄에 대한 최근의 상세한 논의로는 崔元禎, 「漆谷 松林寺 五層塼塔 佛舍利莊嚴具 硏究」 (대구가톨릭대학교 예술학과 대학원 석사학위논문, 2000)가 있다.

18) 시대로만 본다면 이보다 앞선 것으로 경주 분황사·황룡사의 사리장치 시설을 들 수 있다. 이러한 것은 보는 관점에 따라서는 석제 외함으로 볼 수도 있을 것이다. 그러나 엄밀히 말한다면 사리구라고 하기는 어렵고, 더군다나 공예적 요소가 거의 들어가 있지 않으므로 논외로 해야 할 것이다.

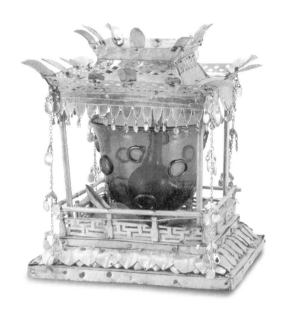

사진 88. 칠곡 송림사 사리장엄

은 송림사 사리장엄과 매우 유사한 형태로서 완연히 보각형을 띠고
있다.

 그리고 문헌상 육조시대와 당대에서 우리의 감은사 사리내함과 유사
한 형태의 사리장엄을 봉안하였음을 추정해 볼 수 있다. 예를 들어
『법원주림(法苑珠林)』권12에 보이는 다음과 같은 내용에서 보각형
사리기의 존재를 짐작해 볼 수 있다.

 文帝素聞 西方有仙牙佛髮 喜隨特深 到建元三年 啓高帝外國沙門曇摩多
 羅 索供養之具 以申虔仰 又造小形寶帳擬 送西域
 문제가 평소 서방에 신선의 이빨과 부처의 머리카락이 있다고 듣고는
 기뻐하며 이를 찾도록 명하였다. 건원 3년에 이르러 인도의 승려인
 담마다라가 공양구를 찾았다고 황제에게 알리니 황제는 그것을 모셔

올 수 있도록 소형의 보장을 만들어 서역으로 보내었다.

이것은 곧 제(齊)의 문선제(文宣帝)가 481년에 서방, 곧 인도에서
부처의 치아사리와 머리카락을 가져오기 위하여 그것을 봉안해 올
자그마한 보장(寶帳)을 만들었다는 내용이다. 그리고 바로 이 보장을
감은사 사리장엄 내함의 형태와 유사한 것으로 추정하는 것이다.[19]
　나름대로 일리가 있는 주장이지만, 이 보장이 감은사 사리내함과
과연 동일한 형태였을까 하는 것에 대해서는 의문이 든다. 보장은
천개 부분만을 지칭하는데, 위에서 본『법원주림』의 내용은 보각형이
라기보다는 귀인이 타는 가마를 상징하는 것으로 생각되기 때문이다.
그렇지만 중국에서는 극히 드문 예에 속하고, 또한 감은사 및 송림사
사리장엄에서 이미 양식적으로 완성된 공예화가 이루어져 있으므로
이러한 보각형 사리장엄을 한국 고대 사리장엄의 특징이라고 여겨도
지나치진 않을 듯싶다.
　보각형 사리기의 발전을 시대순으로 말한다면 7세기의 감은사 및
송림사 사리기에 이어서 8세기의 불국사 삼층석탑 사리외함, 9세기의
전 남원 출토 금동 사리기[20](사진 80)가 신라 보각형 사리기의 뒤를 잇는
다.
　이어서 10세기의 광주 서 오층석탑 사리기 등에서도 보각형의 유풍
이 나타난다.[21] 특히 불국사 삼층석탑 사리외함(사진 211)의 경우는 보각형
사리장엄의 전통을 바로 이어받았으면서 동시에 8세기에 나타나는
상자형 사리장엄의 양식도 아울러 갖추고 있어, 보각형에서 상자형으

19) 金姸秀, 앞의 논문, 34쪽.
20) 이 사리기는 남원 부근의 탑에서 출토된 것으로 전하며, 현재 국립전주박물관에
　　소장되어 있다. 金銅 四角形 透彫舍利函 외에 綠琉璃 舍利瓶과 舍利 4顆가 발견되었
　　다.『佛舍利莊嚴』, 국립중앙박물관, 1991, 45쪽 참고.
21) 이 형태를 탑형 사리기로 보는 견해도 있다. 金禧庚, 앞의 논문.

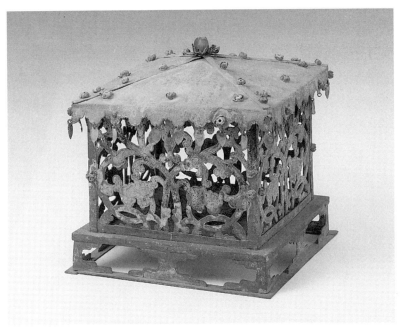

사진 211. 불국사 삼층석탑 사리외함

로 변환되는 신라 전통 사리장엄 양식 변천상의 과도기적 작품이라고
생각한다.[22]

　보각형 사리장엄은 구조적으로 기단부와 사리 안치 공간, 그리고
그 위의 천개 부분 등 세 부분으로 나눌 수 있다. 이러한 보각형 사리장엄

22) 이 사리외함의 크기는 全高 18.5cm, 身部高 11.08cm, 身部方 17.1cm, 臺高 3.3cm,
　　臺幅 18.4cm이다. 불국사 삼층석탑의 사리장엄으로는 사리외함 金製 舍利外盒(全
　　高 10.8cm. 胴徑 7.5cm, 蓋高 4cm, 底徑 2.5cm), 金製 舍利內盒(高 5.98cm, 口徑
　　1.5cm, 胴徑 5cm, 底徑 2.4cm, 頸高 1.8cm), 金銅 四角形舍利盒(全高 7cm, 廣
　　6.28cm, 幅 3.3cm, 身高 5.15cm), 香木製 舍利瓶(瓶高 5.02cm, 口徑 1.14cm,
　　胴徑 2.55cm, 底孔徑 1.22cm, 頸高 2.72cm, 마개 高 2.7cm, 마개 徑 0.6cm),
　　銀製 舍利壺(全高 4.1cm, 身高 3.1cm, 蓋高 1.9cm, 口徑 1.9cm, 胴徑 3.72cm,
　　底徑 2.05cm, 蓋頸 2.02cm), 그리고 無垢淨光大陀羅尼經 1軸(紙幅 6.65cm, 長
　　641.9cm, 天地 5.5cm, 字徑 4~5mm) 등이 반출되었다.『佛國寺 三層石塔 舍利具
　　와 文武大王海中陵』, 한국정신문화연구원, 1997.

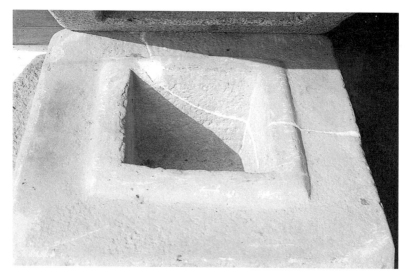

사진 89. 송림사 사리석함

의 양식적 특징을 보다 분명히 살펴보기 위하여 보각형 사리기의 가장 중요한 부분인 기단부와 천개 부분에 대하여 감은사 및 송림사 사리기[23]를 중심으로 살펴보기로 하겠다.

그런데 그에 앞서서, 송림사 사리기가 전탑에서 발견된 경위와 사리기 전반에 대한 설명을 미리 해 두어야겠다. 감은사 사리기에 대해서는 뒤에서 장을 달리하여 별도로 해설하였으므로 그 부분을 참고하기 바란다.

송림사 사리장엄은 1959년 4월에 경상북도에서 실시한 오층전탑(사진 90)의 해체수리 때 발견되었다. 사리와 사리기를 비롯한 장엄구 일체는 2층 탑신에 놓였던 거북 모양의 석함(사진 89) 속에서 발견되었으나 상감청자 원형 합만은 5층 옥개석 위의 복발 속에 있었다. 이 상감청자 원형 합은 다른 사리장엄과는 달리 고려시대의 작품이므로, 적어도

23) 金載元, 「松林寺 磚塔」, 『震壇學報』 제29·30합집, 1966.

사진 90. 송림사 오층전탑

복발 이상은 고려시대에 수리가 가해진 것을 알 수 있다. 높이 14.2cm의 사리기 내부 중앙에는 높이 7.2cm의 녹색 유리배(琉璃盃)가 안치되어 있었는데 밑에 얕은 받침이 달려 있고 입지름은 8.7cm로 넓은 형태다.

그리고 그 안에 녹색 유리 사리병이 있어 이 안에 사리가 봉안되어 있었다. 높이 약 6.3cm, 배지름 약 3.1cm의 사리병은 약간 황색이 도는 녹색의 투명 유리로 배가 부르고 목이 긴 형태이며, 그 위에 높이 약 2.4cm의 짙은 녹색이 도는 투명 유리로 만든 보주형 마개가 있다. 함께 발견된 그 밖의 유물로는 금동 원륜(圓輪), 곡옥·경옥·마노 등의 옥류, 지름 2mm 정도의 은실로 만든 지름 1~2cm의 은 가락지, 향목·정향(丁香)·침향과 같은 향 류, 보리수로 추정되는 나무 열매, 나뭇가지 형태의 청동 장식, 그리고 앞서 말한 높이 7.8cm, 지름 18cm의 상감청자 원형 합 등이 발견되었다. 상감청자 원형 합은 뚜껑 윗면 중앙에 둥근 경계선이 있고 그 안에 안쪽으로 휘어진 사각형 구획이 있다. 각 구획에는 국화꽃무늬가 있고, 그 주위에 갖가지 초화문과 당초문이 장식된 띠가 있다. 합 안에는 부식물이 있어 사경 류로 추정되는 지편·향목 등이 있었을 것으로 추측하지만 확실하지는 않다. 이 청자 합은 그 유약의 색깔과 문양 등으로 미루어 볼 때 12세기 후반 무렵 상감청자 전성기의 작품으로 보인다.

3) 보각형 사리기의 구조

기단부

기단부는 수미좌(須彌座)라고 말할 수도 있다. 혹은 기대(基臺)라는 표현을 쓰기도 하지만 한국 보각형 사리장엄의 기단부는 대체로 건축물의 구조를 충실히 따르고 있으므로 기단 또는 기단부로 부르는 게 옳을 듯하다.

그런데 이 기단부야말로 보각형 사리장엄이 다른 양식의 사리장엄과 확연히 구분되는 가장 특징적인 부분이다. 다른 양식에서는 상자형 사리장엄 중의 일부 작품과 다각당형 사리장엄을 제외하고는 이러한 기단부가 존재하지 않기 때문이다.

특히 감은사 동·서 삼층석탑 사리내함의 경우 기단부가 매우 뚜렷하고 명확하게 조성되어 있으며, 기단부에 안상(眼象)이 마련되어 있어 확실한 구조를 갖추고 있다. 이 기단부는 하대·중대·상대로 구성되었는데, 전체적 형태를 건축물의 기단부 구조로 볼 수도 있고 또는 이미 지적한 대로 수미좌나 불대좌를 형상화한 것으로도 볼 수 있다. 어느 경우든 건축물을 염두에 두고 공예화한 것임은 물론이다.

감은사의 기단부 하대는 밑에서부터 각형(角形)의 단층 사각형 단(段), 연화문대, 호형(弧形)의 당초문대 등 전부 3단으로 구성되었다. 그런데 이들을 다른 석조물 등과 비교할 때 제1단은 지대석, 제2단은 중석 받침, 제3단은 아직 형식을 갖추지 못한 것으로 파악할 수 있다는 견해가 있다.[24] 매우 주목할 만한 지적이라고 생각된다. 다만 이 견해에는 석조물이라고는 했어도 명확히 어떤 석조물을 가리키는지 명시되어 있지 않는데, 아마도 석탑이나 석등의 구조를 염두에 둔 것으로 보인다.

만약 석탑의 구조와 비교해야 한다면 나의 견해로는 제3단, 곧 호형의 당초문대는 중석 받침이 이중으로 표현된 것이 아닐까 생각한다. 그리고 이것을 다시 감은사 삼층석탑과 비교한다면 하층 기단의 갑석 위 고임이 이중으로 된 것과 같은 형식일 것이다. 실제로 감은사 동서 삼층석탑은 하층 기단 갑석 위 고임이 각형과 호형의 2단으로 구성되어

24) 梁潤植, 앞의 논문, 189쪽. 중국 둔황 벽화 등에서 보면 下臺의 地臺石 아래 최하단에 蓮華化生을 의미하는 蓮華紋臺가 위치하고 있어 감은사 사리기 기단부와 유사한 것 같지만, 둔황 벽화와 달리 감은사 사리기에서는 지대석 위에 위치한 점이 다르다고 지적하고 있다.

사진 91. 송림사 사리기 기단부

있다. 그런데 나의 생각을 좀더 말해 본다면 감은사 사리기의 이 같은
구조를 반드시 석탑·석등과 비교해야만 하는 것은 아니고, 오히려
불대좌와 유사한 것이 아닐까 본다.

　그러나 어쨌든 이것을 보더라도 감은사의 전각형 사리내함이 건축적
의장을 염두에 두어 조성되었음을 알 수 있다.

　송림사 사리기에도 역시 기단부(사진 91)가 시설되어 있다. 다만 감은사
사리기와 다른 것은 기단부가 3단이 아니라 2단으로 되어 있고, 그
형태도 훨씬 간략화되어 있다는 점일 것이다. 이 같은 차이는 아마도
전체가 주물로 이루어진 감은사 사리기에 비해 기둥을 제외한 전
부분을 판금과 투조로 제작한 기법상의 차이에서 비롯한 것으로 보인
다. 특히 기단부 제1단의 경우 목재에 금판을 놓고 쇠못으로 고정시키는
기법을 구사하여[25] 감은사 사리기만큼 정교하게 구성하기 어려웠던
것도 또 하나의 이유일 것으로 생각한다. 하지만 기단부가 사각형의
단층으로 된 제1단 위에 복련대(覆蓮帶)를 배치한 것은 감은사 사리기
기단부의 제1단과 제2단의 형식과 일치하는 것으로, 이러한 방식이

25) 李相洙, 「金銅製舍利龕(感恩寺址 출토)의 科學的 保存處理」, 『美術資料』 제39호,
　　1987. 6, 46~65쪽.

258

사진 92. 일본 法隆寺 금당 수미단

보각형 사리기 기단부 구성의 공통적 특성임을 알 수 있다.

이러한 형식은 일본 법륭사 금당에 봉안된 석가삼존불좌상의 수미단 (사진 92)과 동일하며, 이를 통하여 이러한 양식이 기단의 지대석 위에 연화문대가 첨가된 초기 현상이라고 지적된 바 있다.26) 이것을 보더라

26) 梁潤植, 앞의 논문, 189쪽.

도 감은사 사리기의 기단부가 불대좌의 또 다른 표현임을 알 수 있다.

감은사 사리내함 기단부의 중대는 각면 중앙에 기둥돌인 탱주(撐柱)를 두어 좌우 구획을 두어 나누고, 각면 모서리에 모서리 기둥돌인 우주(隅柱)를 세워 마치 석탑의 기단 혹은 탑신과 같이 구성하였다. 그리고 우주와 탱주 사이의 중간 면에는 안상을 표현하였다. 그런데 이 안상은 입체적으로 된 것이 특이한데, 겉면을 안상 형태로 뚫어내고 그 안쪽에 별도로 주조해 만든 부조 장식판을 밑면에 꽂아서 부착하였다. 별주된 이 부조 장식판은 신장상과 공양상 등이다. 그리하여 안상 부분은 마치 감실(龕室)과도 같아 보인다. 그런데 이러한 안상 형태를 호림박물관 소장의 통일신라시대 금동 탄생불상의 예를 들어서 사각형 대좌에서의 궤상(机床)으로 이해하기도 하지만,27) 내 생각으로는 금동 탄생불상의 사각형 대좌라고 부르는 것은 대좌를 의도하여 만든 것이 아니라 탄생불상을 고정시켜 놓기 위한 일종의 장치물이 대좌 형식으로 표현된 것으로 보인다. 탄생불상은 석가모니가 탄생 직후 일곱 걸음을 내딛고 "천상천하 유아독존(天上天下 唯我獨尊)"을 말할 때의 모습을 형상화한 것이므로 조형 감각으로 볼 때 동적인 표현을 하여야지, 고정적 자세일 때 사용하는 대좌를 표현하는 것은 어울리지 않는다. 실제로 대부분 탄생불의 유례를 보더라도 대좌를 표현하지 않고 있으며, 다만 고정을 위해 발 아래에 촉을 다는 경우가 많을 뿐이다.

감은사 사리기 기단부의 상대는 중대 바로 위에 얹혀진 받침과 그 위의 대로 이루어져 있는데, 마치 석탑 기단이 받침돌과 갑석으로 이루어진 것과 동일한 구성이다.28)

27) 梁潤植, 위의 논문, 189쪽.

28) 이 臺를 '甲石'으로 부르고 있는데(梁潤植, 앞의 논문, 190쪽), 비록 갑석과 같은 역할을 하고 있더라도 갑석은 石塔 部材의 용어이므로 적합하지 않다. 그보다는 갑석의 기능과 동시에 그 위, 곧 석탑으로 본다면 塔身에 해당되는 부분에 舍利·寶珠 및 供養像 등이 설치되어 있으므로 공간개념이 들어가 있는 臺로 부르는

한편 사리 안치 공간 남면에 문이 가설되어 있음에 반해 상대에는 그와 연결되는 계단이 설치되지 않은 점을 들어 감은사 사리기 기단부를 건축적 기단이라기보다 상(牀)에 가깝다고 보는 지적이 있다.[29] 하지만 계단이 표현되지 않았다고 해서 감은사 사리기 기단부가 반드시 건축적 기단이 아니라고 단정할 수는 없다. 사방 네 면 모두에 각각 안상이 설치된 입체형 기단부에 계단을 시설할 경우 그 면의 안상이 가려지게 되는 등 좋지 않은 조건을 해결하기 위해서 의도적으로 계단을 놓지 않았을 수도 있다. 그리고 굳이 계단을 놓지 않더라도 불대좌의 개념은 확실히 나타낼 수 있을 것이다.

같은 보각형 사리기라 하더라도 불국사 삼층석탑 사리외함[30]의 경우는 기단부가 상당히 간략화된 편에 속한다. 불국사 사리외함은 함께 발견된『무구정광대다라니경』에 의해 8세기 중반에 봉안한 것이 거의 틀림없이 확실한 8세기 중반 표준 양식의 중요한 자료로 꼽는다.

불국사 삼층석탑에서 발견된『무구정광대다라니경』은 금동 사리외함 안의 동쪽에 놓인 금동 사각형 사리합 위에 비단에 싸여 여러 번 실로 묶여서 놓여 있었다. 겉을 포상한 비단은 물론 안에 놓인 두루마리 경전의 겉부분은 벌레로 인하여 많은 손상을 입어 가장 앞부분 일부는 완전히 없어지고 상당한 깊이까지 조각이 나 있었다. 그러나 중심부로 갈수록 상태가 좋아서 그 부분은 완형으로 보존되어

것이 현재로서는 가장 적당한 것 같다.

29) 梁潤植, 앞의 논문, 190~191쪽.

30) 불국사 삼층석탑 사리장엄의 봉안 상태를 보면, 먼저 佛舍利는 제2층 屋身 중앙에 마련한 너비 41cm, 깊이 19cm의 1단 舍利孔 안에 藏置되어 있었다. 바닥에 비단을 깐 舍利孔 중앙에는 寶閣形 金銅 舍利外函을 안치하였는데 그 주위에 莊嚴具가 채워져 있었다. 金鏡은 남쪽에 놓여 있었으며 그 중 파손된 金鏡은 세워 있었고, 舍利函 서쪽 가까이 金製 飛天像이 있었으며 북쪽에는 木造 小塔이 있었다. 이들 주변에는 管玉・水晶玉・銅笒・金箔片이 있었는데 全面에 2~3cm 두께로 먼지가 차 있었다. 그리고 舍利函 기단 밑에는 비단에 쌓인 墨書紙片이 여러 겹 凝固된 상태로 놓여 있었다.

있었다. 중심 부분에는 아래 위 양쪽 끝에 주칠(朱漆)한 둥근 원형의 목심(木心)을 중심으로 말았고, 두루마리 앞부분에는 목심(木心)의 축이 달려 있었다. 맨 앞부분의 벌레로 상한 부분은 약 16행이고 벌레 먹은 겉부분까지 감안할 때 전체 길이는 622.8cm로 추정되었다. 그 뒤 1990년 일본의 고서 수리전문가에 의하여 복원 수리되어 길이는 641.9cm가 되었다.

이 경전의 재질은 닥나무 종이인 저지(楮紙)로 약 52cm 길이의 종이를 계속 이어서 만든 것이다. 아래 위로 한 줄의 가로선이 있고 각 행에 6자 내지 11자씩 약 63행이 현존한다. 이 두루마리 경전은 목판 인쇄된 것이며, 경문 중에는 '증(證)'·'지(地)'·'수(授)'·'초(初)'에 해당하는 이른바 측천무후제자(則天武后制字) 네 자가 들어 있다. 그런데 이 측천무후제자는 대체로 690년에서 704년 사이에 사용되었다는 시한이 있는 문자이므로 이 다라니경 제작 연대의 추정에 중요한 시사를 주고 있다. 따라서 이 경의 제작 연대는 경전이 봉안된 석탑의 건립 연대인 서기 751년을 하한으로 잡아야 할 것이지만, 실제로는 그보다 앞서는 시기임이 측천무후제자의 사용으로 분명해진다. 결국 770년 제작으로 볼 수 있는, 인쇄된 경문으로는 가장 오래되었다고 여겨 오던 기존의 일본 백만탑다라니경(百萬塔陀羅尼經)보다 앞서는 것임이 틀림없다.[31]

불국사 삼층석탑에서 발견된 사리장엄 가운데 사리기로는 금동 외함을 비롯하여 금동 사각형 합, 은제 사리합, 유리 사리병 등이 있다.[32]

31) 李弘稙,「慶州 佛國寺 石迦塔 發見의 無垢淨光大陀羅尼經」,『白山學報』4, 1968 ;「고고미술 뉴스 - 문화재(불국사 석가탑 등) 파괴 및 수습경위 - 」,『古考美術』7-11, 1966.

32) 각 사리구의 크기는 다음과 같다. 金銅 外函 : 高 18cm, 銀製 舍利壺, 高 11.5cm, 金銅 四角形壺 : 高 6.9cm, 琉璃 舍利瓶 高 8cm. 李弘稙,「고고미술 뉴스 - 문화재 (불국사 석가탑 등) 파괴 및 수습경위 - 」,『古考美術』7-11, 1966.

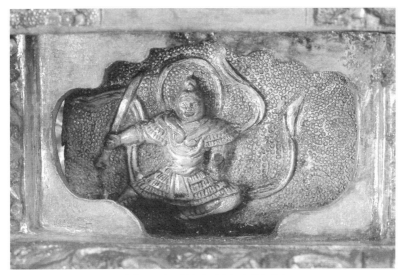

사진 93. 감은사 동탑 사리기 기단부 안상

사진 94. 백제 반가사유상 기단부

이 사리장엄은 1966년 삼층석탑을 해체 수리할 때 2층 옥신 상면 중앙의 사각형 사리공 안에서 발견된 것이다.

불국사 사리장엄을 보다 자세히 알아보기 위하여 우선 이 가운데에서 보각형 사리기의 형태를 하고 있는 사리외함의 기단부와 함체의 양식을 살펴보겠다. 이 사리외함에서 가장 특징적인 점은 기단부에 표현된 안상이다. 이러한 안상(사진 93)은 바로 감은사 사리기의 영향을 받은 것으로 보인다. 더 주목되는 부분은 이 안상 형태에 맞추어 주위로 얕은 음각선이 새겨져 있다는 점이다. 기단 및 안상의 이러한 형태는 7세기 백제시대에 조성한 금동 미륵반가사유상(사진 94)의 사각형 대좌 및 그 안상과 매우 흡사하여 두 작품 간의 상관관계가 짐작되기 때문이 다. 두 작품 간의 공통점은 대좌가 사각형이라는 점이 우선 같으며, 대좌 각 면마다 각 2개씩의 안상을 배치한 점, 그리고 무엇보다 안상의 형태 및 안상 주위로 안상의 윤곽선에 맞추어 음각선을 두른 점 등이 거의 동일하다. 이 점 역시 불대좌와 사리기의 기단부가 동일한 의장을 갖추고 있다는 의미로서, 고대에 불사리를 곧 불신으로 인식하였다는 증거가 될 수 있다.

기단부 바로 위에 안치한 옥신의 네 면에는 'ㄱ'자형의 우주를 세우고 각각 동일한 문양이 투각된 동판을 대었다. 문양은 좌우대칭으로 매우 우아하고 세련된 보상당초문을 투각하였고 문양의 양쪽 바깥 둘레를 따라 음각선 혹은 점문(點紋)을 넣어 자칫 단조로워지기 쉬워질 선을 개성있게 살렸다. 뚜껑은 사모집 형인데 위쪽에 두른 동판은 대각선으로 대어 4조의 우동(隅棟)을 표시하였고, 각 낙수면에는 수려한 보상당 초문이 타출수법으로 표현되었는데, 그 양식이 이 함 안에 안치한 은제 사리함 표면의 문양과 흡사하다. 처마 끝에는 막새를 암시하듯 반원형이 물결무늬를 이루며 연속되었고 그 끝에 고리에 꿴 보주형 영락을 하나씩 달았다. 지붕 정상에는 여러 겹의 연꽃이 받치고 있는

큼직한 구슬을 얹고 작은 연꽃이 받치는 구슬을 네 마루에 세 개씩, 낙수면 끝 가까이에 세 개씩, 귀꽃을 표시하듯 네 곳 추녀 끝에 하나씩, 각 면 처마에 두 개씩, 그리고 각면 좌우의 우주에 상하 두 개씩 하여 모두 52개로 장엄을 더하였다. 이 사리함은 정제된 문양, 극을 다한 장엄에다가 녹으로 인한 유현(幽玄)한 색조까지 드러나 더욱 아름답게 보인다.

물론 녹은 처음 이 사리함을 만들 당시에 이미 고려하였던 것은 아니겠으나 결과적으로 일부러 내려고 했던 것 같은 효과를 나타내고 있는 것이다.

외함 내부 바닥의 중앙에는 너비 7.9cm, 높이 2.5cm의 겹꽃 여덟 잎의 앙련연화대가 마련되고 앙련 밑에서 솟아오르는 8개의 줄기가 있으며 그 끝에 각각 꽃봉오리가 달려 있다. 금제 사리함은 바로 이 앙련 위에 놓였다. 내부에는 이 외에 『무구정광대다라니경』을 비롯하여 계란 형태의 은제 합, 금동 사각형 합, 비천상, 동경(銅鏡), 작은 목탑 등이 봉안되어 있었다.[33]

천개

천개(天蓋)는 곧 천정을 말하는데, 다른 양식에서보다 보각형 사리기에서 가장 화려하게 표현될 뿐만 아니라 기능적으로도 중요한 역할을 한다. 그것은 이 천개야말로 분명하게 건축 구조를 하고 있어 그야말로 보각형 사리기라는 명칭에 걸맞은 부분이기 때문이다.

천개의 발생
본래 천개는 불전 내에 봉안된 불상 위에 설치되어 부처의 위의(威儀)를

33) 鄭永鎬・秦弘燮・黃壽永, 『佛國寺三層石塔舍利具와 文武大王海中陵』, 韓國精神文化硏究院, 1997.

높이고 장엄하기 위한 시설을 의미한다. 그런데 이 천개는 보개(寶蓋)라
는 이름으로 『대보적경(大寶積經)』(제11권 제2장 「密積金剛力士會」第三
之四 翔)에 나오고 있으니 인용하여 보면 다음과 같다.

……是諸菩薩 以法供養 皆各散花 奉事貢上 密迹金剛力士 其所散花 化成
花 盖承佛威神 是諸花 盖一切咸來在於佛所 而繞佛及 密迹金剛力士 王帀
普覆衆會 又其寶炳住虛空中 當於佛 上從寶炳 出如 是比好妙音聲……
여러 보살이 법으로써 공양하고 각각 꽃을 흩날려 받들며 밀적금강역
사(密迹金剛力士)에게 바친다. 이렇게 뿌려진 꽃은 화해서 화개(華蓋)
가 되고 부처님의 위신(威神)을 나타내는데, 이러한 여러 화개가
일체히 부처님에게 머문다. 그리고 부처님 및 밀적금강역사를 세
겹으로 둘러싸 위에서 덮는다. 또한 그 보개는 허공 중에 머물러
부처님 위에 있으며, 보개에서 이처럼 비할 바 없는 호묘음성을
낸다고 한다.

또한, 『관불삼매해경(觀佛三昧海經)』(제6권 제4장 可)에도 다음과
같은 말이 보인다.

……如是 光明遍照 十方從佛頂 入從佛眉間白毫 相出從白毫出 遍照十方
猶如金幢……尒時世尊入忉利宮 即放眉間白毫相光 其光化作七寶 大盖
覆摩耶上 七寶飾牀奉摩耶……東方善德佛 持妙寶花 散釋迦牟尼及 摩耶
上 化成花 盖此花盖中 百億化佛 合掌起立 問訊佛母……
이때 세존께서 도리궁에 들어가 이마 사이에서 백호상광(白毫相光)
을 발하니 그 빛이 변하여 칠보로 장식된 커다란 우산이 마야 부인의
머리 위에 씌워지고 칠보가 침상을 장식하였다. …… 동방의 선억불
(善德佛)은 묘보화(妙寶花)를 지니고 석가모니와 마야의 위에서 흩어
져 화개(花蓋)로 변하는데 이 화개 중에 백억의 화불이 있다.

다시 말하면 보화(寶華) 또는 광명이 변해서 천개가 되어 부처 또는 귀인의 위를 덮으며, 이것을 보개·화개(華蓋) 등으로 부른다는 것이다. 인도는 열대국이라 일사(日射)의 광도가 심하므로 이 나라 사람들은 외출시 대부분 우산이라고 표현할 수 있는 개(蓋)를 쓴다.

따라서 석가모니 재세시 야외의 설법장에 갈 때 뜨거운 햇살을 피하고자 산개(傘蓋)를 사용하였는데, 이에 따라 뒤에 불상을 조성하면서 그 위에 보개를 설치하는 것이 관습처럼 되었다고 볼 수 있다. 그런데 여기에서 특히 보개라는 이름이 중요시되는 것은 이른바 여래십호(如來十號) 가운데 보개등왕여래(寶蓋燈王如來)라는 명칭이 나타나기 때문이기도 하다.[34]

한편 일본 당초제사(唐招提寺)의 사리용기를 담았던 방원채사화망(方圓彩絲花網)(사진 95)이 보각형 사리기 천개의 평면과 매우 유사하여 주목된다.

자세히 살펴보면 최중앙에 원이 배치되고 그 뒤로 이중의 사각형 곽이 형성되며, 다시 그 뒤로 원이 배치된 것인데, 이러한 평면은 곧 천개를 밑에서 바라보았을 때의 모습과 아주 비슷하다.

이러한 평면 구성과 유사한 예를 중국 둔황 석굴 제311굴의 이른바 말각조정(抹角藻井)이 그려진 벽화(사진 96)에서도 찾아볼 수 있다. 이 벽화도는 곧 천개를 상징화한 것이 분명하므로 당초제사의 화망과 둔황 석굴 제390굴의 말각조정 벽화(사진 97), 그리고 우리 나라 감은사 사리기로 대표되는 보각형 사리기 천개와의 상관관계가 주목되는 것이다. 이에 대해서는 좀더 각별한 주의가 필요한데, 뒤에서 보다 깊이있는 설명을 하려 한다.

34) 『觀佛三昧海經』 第6卷 第13張 可, "……有佛世尊 名一 寶蓋燈王 如來十號……".

사진 95. 일본 唐招提寺 方圓彩絲花網

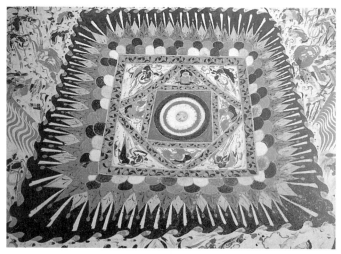

사진 96. 敦煌 제311굴 천장 벽화

사진 97. 敦煌 제390굴 벽화

천개의 유례(類例)

이번에는 조각과 회화, 그리고 공예작품을 막론하고 천개가 등장하는 여러 유례를 알아보겠는데, 특히 이러한 천개가 조형화된 경전적 근거도 함께 살펴보겠다.

우선 인도의 예를 보면 현재 인도 녹야원(鹿野園) 박물관에 소장된 카니시카왕 3년명 석조 불입상을 들 수 있다. 여래상의 얼굴 위에 그릇 형태의 천개를 두고 그 중앙에 연화를 새겼으며, 주위에 연화와 익수(翼獸)를 번갈아 배치하였고, 다시 그 외곽에 인동·코끼리를, 외곽을 두르고 있는 띠에 연화문을 새겼다. 이것은 곧 앞서 불경에 보이는 내용처럼 연화로 천개를 꾸미려했던 의도로 보여진다.

이러한 예는 불교 발생국인 인도 외에 중국과 일본에서도 발견되고 있다. 중국에서는 윈깡(雲岡) 석굴의 석불 중 상부에 커다란 연화문을 새긴 천개를 갖춘 것이 많이 보인다. 그리고 일본 역시 도쿄에 있는 796년 창건의 동사(東寺) 오층탑 내에 있는 불상 머리 위의 목조 천개(사진 98)도 또한 연화형으로 되어 있다.[35] 이러한 것은 모두 불경의 내용을 그대로 충실히 따르려 한 것이라고 할 수 있다.

그 뒤 이 천개의 모습은 여러 가지 형태로 나타나 사각형[36]·원형[37]·육각형[38], 혹은 구름무늬와 꽃잎 등을 중첩해서 보개 형태[39]를

35) 『國寶と歷史の旅 8』, 朝日新聞社, 2000. 10, 43쪽.

36) 敦煌 제323굴 남벽 동측 상부에 그려진 初唐 作의 「曇延禪師入洛圖」 중 曇延禪師가 타고 가는 가마[輦]의 보개가 그 좋은 예에 속한다. 『中國敦煌石窟』, 平凡社, 1992, 232쪽 도판 52.

37) 甘肅省 涇州縣文化館 소장의 5세기 초 오호십육국시대 후기에 봉안된 금동 여래좌상이 그 한 예가 된다. 『シルワロ-ド·佛敎美術傳來の道』, 奈良國立博物館, 1988, 89쪽 도판 66.

38) 敦煌 제217굴 남벽에 있는 初唐 作인 法華經變相圖의 일부가 그러하다. 『中國敦煌石窟』, 平凡社, 1992, 93쪽 도판 102.

39) 일본 국보 제207호로 지정된 絹本刺繡 靈鷲山 釋迦說法圖에서 그러한 형태가 나타나고 있다.

사진 98. 일본 東寺 木塔의 天蓋

한 것도 있다. 장식도 네 변에 번(幡)을 늘어뜨리거나 혹은 보망(寶網)·
보주(寶珠)·영락(瓔珞) 등을 베풀며, 혹은 천인(天人)·보화(寶華)·영
조(靈鳥) 등을 그려 넣는 등[40) 그 형식에 일정함이 없다. 예를 들면
둔황 석굴 첸포동(千佛洞) 제111굴의 이불병좌상(二佛竝坐像)의 천개
와 간쑤 성(甘肅省) 경천현(涇州縣) 옥도공사(玉都公社)에서 출토된

40) 敦煌 제103굴 남벽 중앙에 그려진 盛唐 作의 釋迦 靈山說法圖가 그러하다. 『中國敦
 煌石窟』, 平凡社, 1992, 93쪽 도판 102.

5세기 초의 금동 여래좌상의 천개도 원형으로 되었다.[41] 그리고 일본 법륭사 금당에 안치된 석가 삼존과 아미타불·약사불 위에도 각각 천개가 있는데, 그 가운데 석가삼존불 및 아미타불의 천개는 창건 당시의 것이며 약사불 천개는 12세기 후반에서 14세기 초반에 해당하는 가마쿠라(鎌倉) 시대에 만들었다. 석가삼존의 천개는 사각형이며 처마 위에 내외 2층으로 테두리를 둘렀는데, 외층에는 각 변에 4위씩, 내층에는 1위씩의 주악천인상을 달았다. 또한 외층의 처마 아래 네 모서리에 한 마리씩, 각 변에는 각 세 마리씩의 봉황을 붙였고 그 아래에는 비늘 모양의 삼각형 문양을 새겨 놓고 전부 채색을 하였다. 또한 최하부는 구슬 망으로 되었는데 그 끝에 평평한 장식을 매달고 망의 교차점에는 취옥(吹玉)을 달았으며, 안쪽에는 화려한 색채를 베풀 었다.[42]

그 밖에 법륭사 금당 벽화 중 「사불정토변상도(四佛淨土變相圖)」 (사진 99)의 각 본존 위에도 전부 천개가 있는데 대체로 앞서와 같은 형태의 우산 모양을 하고 있다.[43] 다만 다른 것은 정상 및 주위의 상변에 여러 개의 보주를 그려 넣고, 하변에 많은 번을 매단 점 정도다. 법륭사 대보장전(大寶藏殿) 내 귤부인염지불주자(橘夫人念持佛廚子) (사진 100)의 옥개는 이 벽화 중의 서방 아미타불좌상 상부에 있는 천개를 그대로 모방한 것으로 보인다.[44]

보각에 표현된 천개

지금까지 인도를 비롯하여 중국과 일본의 조각·회화 등에 표현된 천개의 예를 살펴보았다. 석굴의 천정 벽화뿐 아니라 불상과 사리

41)『中國敦煌石窟』, 平凡社, 1992, 85쪽.
42)『日本の國寶 1』, 朝日新聞社, 1997. 2, 9쪽.
43)『日本の國寶 2』, 朝日新聞社, 1997. 3, 69쪽.
44) 위의 책, 66쪽.

사진 99. 法隆寺 四佛淨土 變相圖　　　　　사진 100. 法隆寺 橘夫人念持佛廚子

　또는 소형 불상을 안치하기 위한 시설인 주자(廚子) 등, 여러 종류의
미술품에 나타난 천개를 두루 살펴보았는데, 지금부터는 보각(寶閣)에
천개가 표현된 예를 알아 보도록 하겠다. 이 글에서는 곧 보각형 사리기
에 나타난 천개를 주로 다룰 것이므로 공예품이 아닌 실제 건물인
보각에 표현된 천개를 심도있게 연구하면 보각형 사리기의 건축적
요소와 의미를 보다 더 자세히 이해할 수 있게 될 것으로 생각한다.
여기에는 건물뿐 아니라 건물을 그린 회화 등도 모두 포함하였다.
　우선 보각에 표현된 천개 중 가장 오래된 예를 중국의 벽화에서

찾아볼 수 있다. 특히 둔황 막고굴(莫高窟)의 벽화에 우리의 송림사 전각형 사리기의 천개 부분과 아주 유사한 그림이 있어 양자 간의 영향 관계를 짐작케 한다. 그 가운데 초당(初唐) 때 이루어진 제323굴의 남벽 동쪽 상부에 그려진 「수문제기우도(隋文帝祈雨圖)」(사진 101) 중의 부분도인 「담연선사입락도(曇延禪師入洛圖)」(사진 102)에 특히 눈길을 줄 필요가 있다. 이 그림을 자세히 살펴보면 담연선사가 타고 가는 가마 상장(牀帳)의 천장에 바깥으로 뻗친 처마가 이중으로 가설되어 있으며, 그 위에 귀꽃 및 보주가 장식되어 있음을 볼 수 있다.[45] 이러한 형태는 바로 송림사 사리기의 천개 부분과 아주 닮았음을 알 수 있다. 그 밖에 역시 초당대에 이루어진 둔황 제217굴의 남쪽 동측에 그려진 『법화경』변상도[46] 가운데 여래가 앉아 있는 보각의 천장 부분 역시 송림사 사리기의 천개와 기본적으로 유사한 양식을 지니고 있다. 하지만 정작 중국에는 회화로만 존재할 뿐이지 실제로 이러한 형태의 사리기는 있다고 알려진 바는 아직 없다. 따라서 송림사 사리기는 7세기 후반 당(唐) 건축의 영향을 받으면서 천개 부분의 조형이 이루어졌을 가능성을 추정해 볼 수 있는 것이다.

한편 조각품에서는 중국 동위시대인 541년의 「흥화삼년명 불비상」(사진 84)을 들 수 있다. 이 불비상은 석회암제로서 전체 높이 36.5cm이며, 뒷면에 거마인물상(車馬人物像)을 선각하였다. 그리고 이 불비상의 뒷면과 양쪽 옆면에 다음과 같이 연도와 공양자가 기록된 명문이 있다.[47]

興和三年三月卅日太歲在酉淸信士佛弟子梅秀安敬崇三寶捨家之中□爲

45) 『中國敦煌石窟』, 平凡社, 1992, 232쪽 도판 52.
46) 『中國敦煌石窟』, 平凡社, 1992, 132쪽 도판 41.
47) 松原三郎, 『中國佛敎彫刻史硏究』, 吉川弘文館, 1966, 115쪽.

사진 101. 隋 文帝 祈雨圖

사진 102. 曇延禪師入洛圖

皇帝陛□七世生身……眷屬造……區石像……生生世……聞法所……(뒷면)

……子梅貴生 淸信士佛弟了安生 淸信士佛弟子尹□□侍佛……(오른쪽 옆면)

□信士佛弟子梅秀安……洛生……(왼쪽 옆면)

그런데 이 불비상은 무엇보다 송림사의 전각형 사리기와 유사한 형태를 취하고 있다는 점이 중요하다. 전각 내에는 보리수가 솟아 있고 그 아래로 시무외·여원인을 한 불좌상이 조형되어 있다. 불상을 모신 전각 외부에는 귀꽂이형이 조각되어 있는데, 이 장식은 바깥으로 양끝이 반전되어 있다. 또 귀꽂이로 장식된 2단의 천개 위에서부터 그 아래 양쪽으로 길게 드리워진 수하식(垂下飾)도 잘 나타나 있다. 그러한 보각 형태는 후대까지 이어져 법문사 지궁에 있는 한대(漢代)의 백옥석 영장(靈帳)(사진 103)에도 나타나고 있는 것이다.[48]

그런데 보개와 관련되어 이 백옥석 영장에서 눈여겨 보아야 할 부분은 바로 상부의 상장(牀帳)이다. 상장이란 일종의 평상으로, 네 귀퉁이에 기둥을 세우고 그 위에 천을 붙인 판으로 지붕을 삼아 네 기둥을 올리고 사방의 천을 내려 막을 친 것을 말한다. 이것은 중국에서는 왕후귀족에서부터 서민에 이르기까지 없어서는 안 될 일상 생활의 장이었다. 이러한 상장은 바로 그 자체로 대궁전 내의 소궁전으로 볼 수 있어, 곧 하나의 독립된 건축물이라 할 만하며, 천자가 기거할 경우 최고권위자로서의 상징적 성격을 지니게 되는 것이다.

그런데 이 상장의 지붕에는 먼지가 쌓일 수 있으므로 장막을 들추고 출입할 때마다 위에 쌓인 먼지가 떨어지기 쉽다. 그래서 먼지가 떨어지는 것을 방지하기 위하여 지붕의 네 면에 먼지막이를 돌려 붙였던 것이다. 이것을 승진(承塵)이라 한다. 보개의 하단부에는 이렇게 반원형

48) 『法門寺』, 中國陝西族游出版社, 1990, 64쪽.

276

주름을 잡은 승진이 있게 마련인 것이다.

중국 건축물에서 천개 부분에는 특히 감은사나 송림사의 사리기처럼 상장에 이중 보개가 설치되어 있는 점이 주목되는데, 이러한 양식이 일본에 영향을 주었다고 본다. 그것은 아스카(飛鳥) 시대의 상장 계통 불감의 승진이 모두 이중이라는 점에서 찾아볼 수 있다.

신라 보각형 사리기에 표현된 천개

지금까지 천개의 발생과 유례, 그리고 인도·중국·일본의 조각과

회화 등에 표현된 천개의 모습 등을 살펴보았다.

지금부터는 신라의 사리기에 구현된 천개 모습을 살펴보도록 한다.

신라의 전각형 사리기 가운데는 감은사 사리내함의 천개와 송림사 사리기의 천개가 가장 화려하면서도 신라만의 독창적인 공예예술이 잘 발현된 부분이라고 할 수 있다.

먼저 감은사 사리내함의 천개(사진 104) 형태를 보면, 천장 아래에서 밑으로 늘어뜨려진 장식이 부착된 부분으로, 길이 9.3cm, 너비 3.1cm의 4판이 동일한 문양을 지니고 가로로 압출 및 투조 장식된 부분이다. 이것은 일종의 문양대로서, 7개의 주형(舟形) 세로 장식으로 이루어져 있는데, 활짝 핀 꽃무늬 4개와 여래좌상 3위를 투조하여 번갈아 배치하였다.

그런데 이 문양대 위에는 둥글게 된 이음구슬무늬(連珠紋)를 한 줄 두어 마감하였는데, 이 양식이 전라북도 김제 대목리에서 발견된 동판 삼존불상(사진 105)의 보개와 매우 흡사하여 둘 사이의 연관성이 주목된다.49) 이 동판 삼존불상은 7세기 백제 시대의 작품으로 추정되므로 이에 따라서 7세기 백제·신라 간의 상호 영향관계가 주목되는 것이다.50)

그 밖에 이 문양대의 네 면에는 서로 유형이 다른 세 종류의 영락 장식이 부착되어 있어 전체적으로 천개부(사진 106)를 더욱 화려하게 장식하고 있다.51) 이 감은사 동탑 사리내함의 천개부 보개 문양대의

49) 이 같은 이음구슬무늬와 아주 유사한 무늬를 초당대에 조영한 둔황 석굴 제331호굴 동쪽 벽에 그려진 『법화경』 변상도의 樹下說法圖에서 볼 수 있다.

50) 黃壽永, 「百濟의 銅板佛像 - 1980년 전라북도 김제 출토의 新例 - 」, 『佛敎美術』 5, 동국대박물관, 1980/『蕉雨黃壽永全集 1』, 혜안출판사, 1998 수록.

51) 그 밖에 둔황 막고굴 제285굴 천장 네 귀퉁이에 그림으로 장식된 饕餮紋의 입에 매달린 영락의 모습과도 매우 비슷하다.

사진 105. 김제 대목리 출토 백제 동판 삼존불상

영락 장식과 유사한 예로는 경주 안압지(雁鴨池)에서 출토된 당초문 투조 장식이 있다.

송림사 사리기의 천개는 보다 특징적이다. 형태를 보면, 천개는 2단으로 구성되었는데 모두 투각한 장식판과 이에 부착된 긴 연화판이 밖으로 비스듬히 달렸다. 그리고 처마 밑으로 길게 늘어뜨려진 삼각형 세로 장식이 14개씩 늘어졌으며, 천개의 네 귀퉁이는 기단에까지 닿게 길게 늘어뜨려진 영락이 달린 긴 세로 장식이 있다. 이 모든 부재는 얇은 금판을 사용하여 오려낸 다음 거기에 점선 등을 찍음으로써 가공하였으며, 그것을 다시 하나하나 못으로 고정하였다.

한편 송림사 사리기의 천개가 보각의 천개를 그대로 공예적으로 표현한 것임은 중국 둔황 제311굴의 천정 벽화(사진 96)에서도 확인된다. 이 벽화의 말각조정식으로 표현된 천정을 보면 사각형이 이중으로 있고 그 중앙에 연꽃이 장식되어 있다. 그리고 이중 사각형 주위에 둥그스름한 곡선이 중첩되어 있는데 이는 바로 천개의 먼지막이인 승진을 나타낸 것이며, 그 뒤로 표현된 첨예한 삼각형은 바로 천개의 장막과 레이스에 해당되는 것이다. 다시 말하면 제390굴의 천장 그림은 천개를 밑에서 바라본 모습을 표현한 것이며, 이는 곧 송림사 사리기의 천개와 흡사하여 보각형 사리기의 천개는 바로 보각과 같은 건축물의

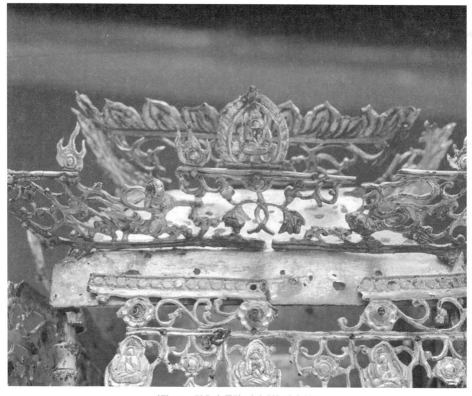

사진 104. 감은사 동탑 사리내함 천개 부분

천정 부분을 그대로 공예적으로 표현한 것임이 다시 한 번 증명된다.

하나의 예를 더 들어본다. 불국사 사리장엄 중 사리함을 보면 뚜껑은 보각형의 사모집 형태이며, 그 상면에 별도로 만든 네 줄의 동판을 대어 우동(隅棟)을 나타내었다. 그리고 그 중간의 네 면에는 보상당초문을 표시하였으며, 추녀 끝은 반원형을 연속하여 표현하였는데, 이것은 마치 목조 전각의 추녀 끝을 막새기와로 마감하는 것 같은 표현으로 보인다. 이 반원형 밑에는 보주 형태의 영락 장식을 각 하나씩 매달았다. 지붕 맨 꼭대기에는 보주가 다중으로 된 연꽃에 싸여 있으며, 다른

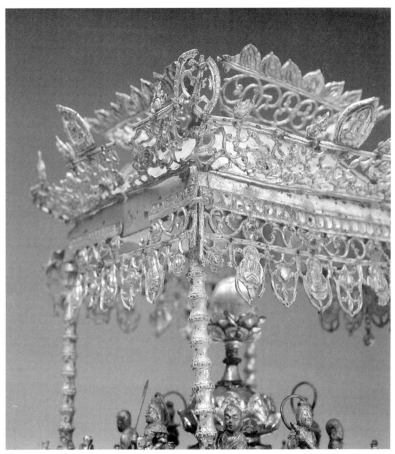

사진 106. 감은사 동탑 사리내함 천개

보주가 옥신(屋身)의 네 기둥 위에도 장식되었다. 여기에서도 전체적으로 목조 건축의 지붕을 공예화한 것임을 쉽게 느낄 수 있다.

4) 보각형 사리기의 공예사적 의의

한국 고대 사리장엄 중 감은사 및 송림사 사리장엄으로 대표되는 보각형 사리기는 앞에서 언급한 바와 같이 형태의 구조와 조형 면에서

한국 고대 사리기의 가장 특징적 형태라고 할 수 있다.

물론 앞에서도 말했듯이 중국 당대의 법문사 지궁에서 출토된 한대 백옥영장의 형태, 그리고 경산사 사리외함 등에서 볼 때 이러한 조형성은 어느 정도 중국으로부터 영향을 받았음을 부인할 수 없다. 그러나 감은사 및 송림사 사리장엄이 어디에서 영향을 받았다는 사실보다 중요한 것은 신라인이 중국의 상장식 형태를 사리용기에 창조적으로 응용했다는 점이라고 생각한다. 이러한 양식이 일본에서는 법륭사의 금당 내에서처럼 상자형 천개가 되어 소궁전의 감(龕)으로 변화되었던 것이다.52) 그러나 우리의 경우 한 쪽에서만 보는 감이 아니라 사방에서 볼 수 있도록 배려하여, 오히려 장막을 걷어 개방적으로 사리병을 상장식 불대좌에 안치함으로써 신라만의 독특한 양식을 창조해 냈다.

한편 이러한 보각형 사리장엄으로부터 비롯된 신라의 전통 양식은 감은사 및 송림사 사리기의 뒤를 이어서 경주 황복사(皇福寺) 삼층석탑 사리기로 대표되는 상자형 사리기가 출현하게 되어 유행하게 된다. 다만 그 중간에 불국사 삼층석탑 사리외함이 있어 전각형과 상자형 사리기 사이의 과도기적 양식을 보이는바, 이 역시 신라 사리장엄 양식의 큰 특징 가운데 하나라고 할 수 있다.

3. 상자형 사리기

상자형(箱子形) 사리기란 이름 그대로 상자 모양의 사리기를 가리킨다. 그러나 이러한 양식이 보각형에서 유래되었기 때문에 단순한 사각 형체만을 나타내는 것이 아니라 함체 위에 역시 천개에서 변형된

52) 『日本の國寶 1』, 朝日新聞社, 1997. 2, 15쪽.

사진 107. 황복사 삼층석탑 상자형 사리외함

지붕 모양이나 뚜껑이 덮이며, 광주 서 오층석탑 사리기처럼 기대(器臺)
형태의 독특한 기단부가 설치된 것도 있다. 지금까지 이러한 형태를
보각형 가운데서도 보전형(寶殿形) 양식으로 분류하였다.[53] 그러나

53) 姜舜馨, 앞의 논문, 43~44쪽. 그는 이 논문에서 보전형 사리기에 속하는 예로
감은사 삼층석탑 사리외함을 비롯해서 불국사 삼층석탑 사리외함, 義城 氷溪里
금동 사리함 등을 들고 있다. 아마도 이 형식 가운데 가장 대표적인 불국사
삼층석탑 사리기가 函體가 透彫되어 내부가 들여다보여 불당 같은 모습인 것에서
보전형으로 분류한 것 같다. 그러나 보전형이라 한다면 우선 語義面에서 寶閣形과
별다른 이러한 차별이 없는 데다가 이러한 유례들은 감은사 사리장엄 사리내함,
송림사 사리기와 같은 보각형과 비교할 때 형태 면에서 분명하게 다르므로
箱子形이라 부르는 게 옳다고 본다. 한편 불국사 삼층석탑 사리기의 경우 형태에
따른 분류 명칭을 두지 않고 단순히 감은사 사리장엄 외함과 내함의 절충형으로만
분류한 논문도 있다. 金姸秀, 앞의 논문, 39~40쪽.

이러한 양식은 보각형에서 이미 양식적으로 상당히 간략화된 모습으로 나타나 있어 전혀 새로운 양식을 보이고 있으므로 보각형과 보전형과는 서로 많이 다르다고 할 것이다.

상자형 양식의 출현 배경을 다시 설명해 본다면, 7세기에는 감은사 및 송림사 사리기로 대표되는 보각형 사리기가 가장 유행하는 양식이었을 것이다. 그러나 시간이 지나면서 사리신앙이 왕실이나 일부 귀족층에서부터 좀더 다양한 계층으로 넓게 전파되고 그만큼 사리장엄 봉안의 기회가 많아졌을 텐데, 공예기술적으로 볼 때 보각형은 공정이 어려워 여러 면에서 제작 여건이 나빴을 것이다. 따라서 사리기 양식도 점차 상대적으로 제작이 쉬운 형태로 간략화 또는 편의화됨으로써 사리장엄의 수요에 호응하려 했던 것은 필연적인 현상이었다고 할 수 있다.

상자형 양식의 사리기 중 가장 시대가 이른 예는 황복사지 삼층석탑에서 출토되었다고 전하는 금동 사리외함(사진 107)일 것이다. 황복사지 삼층석탑은 소재지의 이름을 따서 일명 구황동(九皇洞) 삼층석탑이라고도 한다. 1943년의 해체 수리 때 제2층 옥개석에 안치되었던 금동 사리함이 발견되었고, 그 밖에 은제 사각형 합, 금제 사각형 합, 금제 불상 2위, 녹색 유리병 파편, 사리 4립, 유리 구슬, 은제 고배 2개, 금동 고배 2개 등이 함께 발견되었다.54) 이 사리장엄은 사리외함 뚜껑 내면의 음각 명문을 통하여 신문왕(神文王)이 691년에 붕어하고 그의 아들인 효소왕(孝昭王)이 부왕의 명복을 빌기 위해 692년에 세웠으며, 효소왕이 붕어하자 성덕왕(聖德王)이 706년(성덕왕 5)에 앞서의 두 왕을 위해 사리·불상 등을 다시 넣고 아울러 왕실의 번영과 태평성세

54) 각 사리구의 크기는 다음과 같다. 金銅 外函 : 高 21.5cm, 蓋部 : 30×30cm, 金製 四角盒 : 高 3cm, 銀製 四角盒 高 6cm. 梅原末治,「韓國慶州皇福寺塔發見の舍利容器」,『美術研究』156호, 1950 ; 李弘稙,「慶州狼山東麓三層石塔內發見品」,『韓國古文化論攷』, 1954 ; 黃壽永,「慶州 傳皇福寺址의 諸問題」,『考古美術』9-8, 1968.

를 기원하였음을 알 수 있었다. 따라서 사리장엄 가운데 706년이라는 제작 연도가 뚜렷한 작품으로 중요한 가치를 지닌다. 명문의 내용은 다음과 같다.55)

夫聖人垂拱處濁世而育蒼生至德無爲應閻浮而」濟群有 神文大王五戒應
世十善御民治定功成」天授三年壬辰七月二日升天所以 神睦大后」孝照
大王奉爲 宗厝聖靈禪院伽藍建立三層石」塔聖曆三年 子六月一日 神睦大
后遂以長辭」高昇淨國大足二年壬寅七月 七日 孝照大王」登霞神龍二年
景午五月卅日 今主大王佛舍利」四全金彌陁像六寸一 無垢淨光大陁羅尼
經一」卷安置石塔第二層以卜以此福田上資 神文大」王 神睦大后 孝照大
王代代聖曆枕涅盤之山」坐菩提之樹 隆基大王壽共山河同久位與乾巛」
等大千子具足七寶呈祥 王后 月精命同劫」數內外親屬長大玉樹茂實寶枝
梵釋四王威德增」明氣力自在天下太平恒轉法輪三塗勉難六趣受」樂法
界含靈俱成佛道 寺主沙門善倫 蘇判金」順元金興宗特奉 敎旨僧令 僧令
太韓奈麻阿」摸韓舍季歷塔典僧惠岸僧心尙僧元覺僧玄昉韓」舍一仁韓
舍全極舍知朝陽舍知純節匠季生閼溫'

그런데 이 황복사 사리외함56)은 외양상 상자형 양식에 속하더라도 보각형의 양식과는 거의 무관한 형태를 하고 있다. 그 까닭은 뒤에서 말할 나원리 사리기가 감은사 사리내함과 같은 보각형에서 파생된 유형이라면, 이 황복사 사리외함은 순수하게 사리구를 장치하기 위한 목적으로 만들어진 것으로, 말하자면 사리구의 포장 내지 보호만을

55) 『黃壽永全集 4』(혜안, 1999)에서 인용하였다.
56) 이 金銅 舍利外函은 鍍金된 銅板 5장으로 이루어진 四角形으로 銅板과 銅板의 이음새는 外面을 구부려 못으로 고정하였다. 蓋部 역시 금동인데, 네 변을 안으로 구부려 못을 박아 고정하였다. 蓋部 후면에는 18행 344자의 銘文이 음각되어 있고, 函의 底面은 부식되어 반결된 채 발견되었다. 梅原末治, 「韓國慶州皇福寺塔 發見の舍利容器」, 『美術硏究』 156호, 1950 ; 李弘稙, 「慶州狼山 東麓三層石塔內 發見品」, 『韓國古文化論巧』, 乙酉文化社, 1954.

목적으로 하였기 때문에 보각형의 유풍(遺風)이 전혀 전하지 않게 된 것으로 보인다. 이것은 8세기 초반 신라에서는 아직 보각형 사리기가 대종을 이루었고, 보각형이 변화되는 양식으로까지 나타나지 않았음을 말해주는 것이다. 환언한다면, 황복사 사리외함은 형태상으로는 상자형을 취하고 있으나, 이는 보각형과 같이 불신(佛身)과 동격으로 신앙되었던 불사리를 직접 봉안하기 위한 시설의 의미였다기보다는, 단순한 장치의 뜻이 우선되었던 것으로 보이는 것이다. 따라서 보각형에서 변화된 상자형은 아닌 셈이다.

다만 이 황복사 사리구는 유리 사리병을 사리함의 가장 안쪽에 놓이는 핵심적 용기로 볼 때 그 위를 금제 사각형 합, 은제 사리합, 금동 외함 등의 차례로 중첩되는 사중 용기로서 감은사 사리구와 비교가 되는데, 이것은 곧 인도 재래의 다중 중첩의 사리장치법을 계승한 것이라고 하겠다. 그리고 이러한 장치법이 일본에 건너가 숭복사(崇福寺) 탑, 삼도폐사(三島廢寺) 탑 등의 사리장치의 조형(祖形)이 되었다고 한다.[57]

한편 황복사 사리외함은 특히 바깥면의 네 면에 총 99기의 소탑을 점선으로 새긴 것이 특징이다. 이러한 명문과 탑 장식은 곧 황복사 사리장엄에 704년 중국에서 한역된『무구정광대다라니경』이 봉안되었음을 알려주는 귀중한 사료로 여겨진다. 우리 나라의 경우 경상북도 봉화 서동리 동 삼층석탑처럼 99기(사진 108)뿐만 아니라 전 대구 동화사 탑의 53기(사진 109), 그리고 경상남도 합천 해인사 길상탑(사진 110)과 같이 157기의 소탑이 봉안되기도 한다.

신라에서 보각형이 변화되어 나타나는 상자형 사리기가 본격적으로 등장하는 것은 경주 나원리 오층석탑 사리기(사진 111)에서 비롯된다고

57) 金禧庚,「塔內舍利容器의 變遷考」,『蕉雨黃壽永博士古稀紀念 美術史學論叢』, 通文館, 1988, 565쪽.

사진 108. 봉화 서동리 탑 출토 토제석탑 99기

사진 109. 동화사 삼층석탑 출토 토제석탑 53기

사진 110. 해인사 길상탑 출토 토제석탑 157기

사진 111. 나원리 오층석탑 사리기

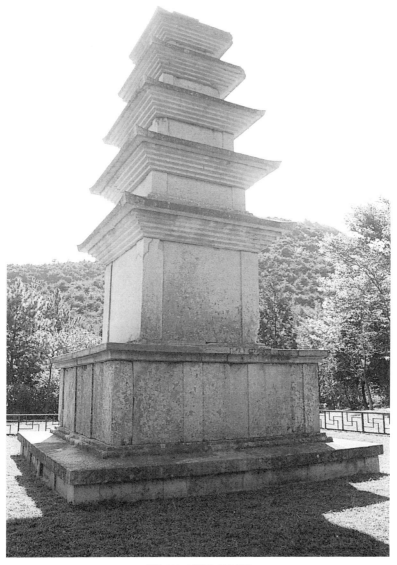

사진 112. 나원리 오층석탑

할 수 있다. 기존에는 이러한 형태를 관함형(棺函形)으로 보고 있다.[58]

그러나 앞서 말했듯이 관함형이라는 것은 실제로 불사리를 부처의 유골로 보았던 중국 수·당의 인식을 수용한 양식이므로, 비록 서로 형태 면에서는 유사하다 하더라도 그 의미상의 상이함은 매우 크다. 더군다나 우리 나라에서는 진정한 의미의 관함형[59]이 극히 드문 현상을 보더라도 나원리 오층석탑 사리기(사진 112)는 상자형으로 보아야 할 듯하다.

1997년 오층석탑 해체수리 때 발견된 나원리 사리기[60]의 특징은 먼저 그 전까지 대체로 시행되었던 사리외함과 사리내함의 구분이 없어졌다는 사실을 들 수 있을 것이다.

더욱이 사리 또한 유리기를 제작하여 안치하지 않고 다른 공양물과 함께 금동 사리함 내에 그대로 봉안한 점 역시 다른 사리장엄에서는 볼 수 없는 특징이다.[61] 다시 말해서 나원리 사리기는 이보다 다소 앞선 시대인 7세기에 제작된 감은사 및 송림사 사리장엄, 그리고 같은 시대인 8~9세기의 다른 사리기가 외함과 내함이 별도로 구분되고 내함 안에 사리 등이 봉안되는 방식과는 달리 외함과 내함의 구분이 따로 없다는 분명한 특징이 있다. 본래 사리장치는 삼중으로 된 사리장

58) 姜舜馨, 앞의 논문.

59) 통일신라의 사리장엄 중 棺函形을 한 것은 安東 玉洞 臨河寺 塼塔址 출토 銀製 鍍金 사리외함이 유일하다.

60) 나원리 오층석탑에서 발견된 사리함은 3층 옥개석 상면에 마련된 300×310mm 크기의 사각형 사리공(300×310mm)에 안치되어 있었다. 안치된 상황은 사리공 바닥과 상면에 각각 방형의 목판을 깔거나 덮었고, 그 상면 목판 위에는 또다시 강회를 두툼히 발라 밀폐시킨 것으로 보고되었다. 『경주 나원리 오층석탑 사리장엄』, 국립문화재연구소, 1998. 25쪽.

61) 공양물의 대부분은 사리기에 들어 있었지만 일부는 사리기 외부의 사리공에서도 확인되었다. 공양물로서는 사리 외에 소형 불상, 소형 금동탑과 목탑, 『무구정광대다라니경』 등이 있었다. 국립문화재연구소, 『경주 나원리 오층석탑 사리장엄』, 1998. 26쪽.

치에 봉안해야 한다는 경전의 내용[62])이 있고, 실제로 대부분의 고대 사리장엄이 3중 이상의 사리기로 중첩되어 있는 형상에 비한다면 나원리 탑에서의 사리장엄(사진 113)은 매우 예외적인 현상이라고 할 수 있다.

크기가 한 변의 길이 15.2~15.6cm인 이 나원리 사리기의 형태는 사리기가 안치된 사리공과 동일한 거의 정사면체로서, 함체와 별도 제작된 뚜껑으로 구성된 금동의 상자형이다.[63]) 그리고 그 외부는 바닥을 제외한 뚜껑을 두었고 네 면의 벽은 선조(線彫) 기법으로 문양을 장식하였다. 뚜껑의 형태는 함체와 마찬가지로 정사각형이며, 주로 연화·당초문이 선각으로 장식되었고 그 사이에 보상화문이 곁들여진 문양 장식을 이루고 있다. 그런데 문양이 장식된 부분은 뚜껑의 사방 외곽에 빙 둘러쳐진 한 변 12cm 사각형의 문양대이며 뚜껑의 중앙은 아무런 무늬없이 처리되어 독특한 장식 감각을 보여주고 있다. 특히 보상화문의 경우 도안적으로 거의 유사한 예를 국내외에서 각각 확인할 수 있는데, 국내의 작품으로는 경주 안압지에서 출토된 금동 보상화문 벽걸이 장식이 있고,[64]) 국외의 것으로는 중국 당대에서 산채(三彩)로 만든 도침(陶枕)의 연화당초문[65]) 그리고 실크로드의 교통 요충지였던 투르판에서 발견된 사각형 전(塼)을 들 수 있을 것이다.[66]) 특히 당대의

62) 高田修, 「佛塔と舍利」, 『佛敎美術史論考』, 東京中央公論美出, 1969, 34쪽.
63) 나원리 사리함과 같은 형태는 그 원류를 중국 재래의 묘제 풍습인 石函에서 찾을 수 있을 것이며, 석함을 사리함에 적용한 예로는 唐代인 603년에 제작된 河北省 靜志寺 眞身舍利塔에서 확인된 金銅舍利函(陝西省博物館 소장)을 들 수 있을 것이다. 한편 이 같은 唐代의 棺·槨 형식을 우리 나라의 사리용기와는 다른 형식으로 보기도 한다. 金妍秀, 앞의 논문, 8쪽.
64) 『雁鴨池 發掘調査報告書』, 문화재관리국, 1985, 도판 504.
65) 橿原考古學硏究所附屬博物館 編, 『貿易陶磁 - 奈良·平安の中國陶磁 - 』의 <도판 39 奈良縣 大安寺 출토 唐三彩 陶枕片>을 보면 陶枕을 장식한 연화·당초문이 황복사 사리함 뚜껑의 내곽 장식문양과 매우 유사함을 알 수 있다.
66) 林永周, 『韓國紋樣史』, 미진사, 1983, 243쪽.

사진 113. 나원리 오층석탑 사리외함

사진 114. 나원리 사리기의 '슴'자 부분과 구슬이음무늬

삼채 도침은 일본에서 발견되었는데, 형태와 문양으로만 본다면 나원리 사리기 뚜껑의 보상화와 매우 비슷하다.

그런데 뚜껑의 문양은 대칭적으로 장식된 데다가 함체와 연결되는 부분까지 이어지는 문양이 많다. 따라서 이 뚜껑을 함체에 씌울 때 동서남북의 네 방위 면이 일치되지 않을 수도 있다. 황복사 사리기 뚜껑에는 남측면, 그리고 함체 남면 증장천왕상(增長天王像)의 머리 위에 걸쳐서 '합(合)'자가 새겨져 있는데, 아마도 이러한 불편을 막고 뚜껑과 함체가 서로 맞게 씌워지도록 하기 위한 방안으로 보인다.[67]

그리고 함체의 네 벽면에는 각각 주문양으로 사천왕상이 새겨져 있으며, 그 주위 공간에 구슬이음무늬가 가득 채워져 있다. 이 구슬이음무늬는 전에는 어자문(魚子紋)이라 불렸는데, 용어 자체가 일본에서 나온 것인 데다가 어의(語義)도 그다지 좋은 편이 못 되어 요즘 국내 학계에서는 잘 사용하지 않는다. 그보다는 '구슬이음무늬'가 형태를 그대로 잘 표현하고 있기 때문에(사진 114) 권장할 만하다고 본다. 그렇지 않고 굳이 한자 용어로 써야 한다면 연주문(聯珠紋)이라는 용어가 나을 듯하다.

황복사 사리기 함체의 네 면에 새겨진 사천왕상은 일반적 도상대로 갑주(甲冑), 곧 갑옷을 입고 무기를 든 무장한 모습이지만 얼굴 표정에서는 무사적 용맹성보다는 보살의 표정과 같은 온화함이 가득 느껴지고 있다. 또한 신체 표현 역시 굴곡 표현이 더 많아 전체적으로 여성적 모습을 보여주고 있다.[68]

이러한 점은 감은사 동·서 삼층석탑 사리장엄 중 외함에 표현된 사천왕상과는 확연히 다른 면으로서, 감은사의 사천왕상이 격동의 삼국통일기를 거치면서 사회 전반에 걸쳐 존숭된 숭무(崇武) 정신이

67) 국립문화재연구소, 『경주 나원리 오층석탑 사리장엄』, 1998, 27쪽.
68) 『경주 나원리 오층석탑 사리장엄』, 국립문화재연구소, 1998, 29~30쪽.

표출된 것이라면, 황복사 사리기의 사천왕상은 그보다 약 1세기 가량이 지나 바야흐로 안정을 기반으로 하여 신라 문화가 만개하는 시점의 작풍을 대변하는 것이라고 볼 수 있을 듯하다.

특히 황복사 사리기 사천왕상에 표현된 갑주의 경우는 매우 장식적이고 여성적이어서 우아한 분위기를 나타내는 데 일조하고 있다. 이와 유사한 형태의 갑주로는 경주 석굴암 사천왕상 및 원원사지(遠願寺址) 삼층석탑의 사천왕상에서 찾을 수 있다.

황복사 사리기의 함체 사방에 새겨진 사천왕상은 이렇듯 섬세한 조각을 바탕으로 서로 약간씩의 차이가 나지만, 한 사람의 솜씨인 만큼 대체로 서로 유사한 양식을 보인다. 특히 갑주의 경우 4위의 사천왕상 모두 동일한 형태를 하고 있다.[69]

그런데 한편으로는 나원리 사리기에 표현된 사천왕상의 도상에서 외래적 요소를 찾아볼 수 있다. 그것은 사리함 외벽에 장식된 사천왕의 모습과 착용된 갑주, 그리고 뚜껑의 연화당초문에서 신라 고유의 전통성보다는 당시 신라 사회 전반에 걸쳐 유행하였던 외래 요소들을 엿볼 수 있기 때문이다.

바로 신라 사리장엄의 독창성이 발현된 밑바탕에는 폭넓은 국제 문화 교류가 뒤따랐던 결과라고 생각할 수 있다. 그리고 당시 중국과 서역 등에서 보이는 동일한 사천왕상과 연화당초문의 양식을 한 여러 미술품들의 제작 시기를 통해 나원리 사리함의 정확한 제작 시기 및 배경도 어느 정도 추정할 수 있을 것으로 생각된다.

이상을 종합하여 통일신라시대의 다양한 사리함 가운데 금동과 동 등의 금속으로 제작된 상자형 사리함의 대표적 유례를 살펴본 것이 다음의 표이다.

69) 위의 책, 33쪽.

<표 8> 통일신라시대 상자형 사리함

명칭	크기 (cm)	특징	제작 연대
1 傳 皇福寺址 삼층석탑 金銅 舍利外函	21.8 ×30	뚜껑에 『無垢淨光大陀羅尼經』이, 壁面에 小塔들이 點線彫로 새겨짐	706년
2 羅原里 오층석탑 사리장엄			8세기
3 桐華寺 毘盧庵 삼층석탑 金銅 舍利板 4매	15.3 ×14.2	上下面이 없는 금동판 4매는 連結孔이 있어 四角形의 상자를 構成함	咸通4년 (863)
4 皇龍寺 九層木塔址 金銅 舍利外函	23.5 ×22.5	한 壁面에 神將立像 2기씩 하여 모두 8기가 새겨짐	872년
5 傳 南原 출토 金銅 四角形透彫舍利器		器臺 형태의 基壇部, 箱子形 函體, 蓋部 裝飾, 그리고 神將像 2位 등으로 구성	8~9 세기
6 義城 氷山寺址 오층석탑 金銅 透造舍利盒	높이 9.9	四面壁에 양식화된 봉황문이 透彫되고 뚜껑에 蓮蕾形 손잡이가 마련됨	9세기
7 慶州 東川洞 靑銅 四角形舍利盒	6×5.6 ×5.3	四面壁에 四天王, 뚜껑에 花紋을 장식. 蓋部에 연봉형 손잡이가 달려 있음	9세기
8 益山 王宮里 오층석탑 金銅 利外函	16.4×18.8 ×12.3	外函 내부에 金製 四角形 舍利盒이 들어 있었으며, 표면에 朱漆되었음	9~10 세기

4. 호형과 합형 사리기

1) 호형 사리기

호형(壺形)과 합형(盒形)을 한 사리기를 호합형 사리기로 분류해 볼 수 있다. 호형 사리기는 어깨가 둥글게 벌어지고 함체가 완만하게 굴곡되어 내려가며, 주둥이 위에 뚜껑이 얹혀진 형태를 말한다.[70]

70) 기존의 사리 양식 분류에는 壺形으로 따로 분류된 바가 없고, 盒 형식 가운데 尖蓋壺盒 형식으로 분류하였다. 그러나 壺와 盒은 器形에서 완연한 차이가 나는 器種이므로 이것을 한데 묶어서 보는 것에는 문제가 있다. 필자는 本稿에서

그런데 여기에서 먼저 '호(壺)'라는 것이 어떤 모습을 말하는지 알아볼 필요가 있다. 호는 본래 고대에서 술이나 물 등을 담던 용기였다.[71] 호의 형태는 중국에서도 시대에 따라 조금씩 다른데, 현재 전하는 유물로 볼 때 상대(商代)의 호는 옆이 납작한 편원형(扁圓形)에 배가 밑으로 불룩하고 귀[耳]가 달렸으며, 둥근 굽이 달려 있다. 주대(周代)에서는 목이 둥글고 기다란 장경호(長頸壺)가 나타났다. 이것은 몸체는 상대에 비해 날씬해졌지만 여전히 배는 아래에서 불룩하였고, 뚜껑이 달렸으며 귀가 짐승 형태인 것이 많았다. 춘추시대의 호는 양쪽 옆구리가 불룩한 고복형(鼓腹形)에 목이 기다랗고 굽이 둥글게 달려 있었다.

전체적으로 볼 때 대략 지금과 같은 형태의 호라고 할 수 있으나 처음 나타났던 주대의 호의 모습과는 많은 차이가 보인다. 그리고 전국시대 및 한대(漢代)에 들어와 지금과 더욱 비슷한 형태의 호가 나타나게 되었다. 이로써 알 수 있듯이 호라는 것은 이렇듯 형태로 구분되어야 하는 것이지 그 크기와는 상관이 없다.

통일신라시대의 호형 사리기는 재질면에서 볼 때 8세기 중후반 이후에는 납석제(蠟石製)가 많다. 특히 9세기 이후부터 활석제(滑石製)가 대단히 많이 나타나는데, 인도 사리기의 영향을 어느 정도 받은 때문으로 보인다.

통일신라대의 호형 사리기로는 불국사 삼층석탑 은제 사리호 및 금동 사리호(751년), 경주 갈항사지(葛項寺址) 동·서 삼층석탑 동제 사리호(758년)(사진 115·116), 경상남도 산청 석남사지(石南寺址) 영태2년 명 납석 사리호(766년)(사진 74), 경상북도 봉화 서동리 동 삼층석탑 납석 사리호(8세기 중엽), 대구 동화사 비로암 삼층석탑 납석 사리호(863년)(사진 77), 봉화 축서사 삼층석탑 납석 사리호(867년)(사진 78), 전라

壺形과 盆形을 나누어 분류하였다.

71) 梓溪, 「靑銅器名詞解說(六)」, 『文物』 94호, 文物出版社, 1958년 제6기.

남도 장흥 보림사 남북 삼층석탑 납석 사리호(867년)(사진 79), 전 대구 동화사 석탑 출토 납석 사리호(9세기), 경상북도 포항 법광사 납석 사리호(9세기)(사진 76), 경상북도 문경 내화리 삼층석탑 은제 사리호(9세기) 등이 있다.

이 가운데 불국사 삼층석탑에서 발견된 은제 사리호를 전에는 합(盒)으로 분류한 적이 있었다.[72] 그러나 이 용기는 비록 높이 11.5cm의 소형이지만 전체적으로 볼 때 고복식의 계란형 기신(器身)에 완연한 굽이 달려 있는 모습이므로 호의 한 형태로 보아야 할 것이다. 이 은제 사리호는 금동 사리함 내부 중앙에 안치된 연화좌 위에 놓였는데, 은 바탕에 도금이 되었다. 호의 표면에는 연꽃무늬와 둥근 점무늬 등을 찍어 장식하였고, 뚜껑에는 연꽃에 싸인 홍색 마노옥을 붙여 꼭지로 삼았다. 그리고 이 마노옥 꼭지 둘레를 겹잎으로 된 연꽃을 찍어 장식하였다. 기신에는 또한 구슬이음무늬를 빽빽하게 표현하였으며 그 아래 네 곳에는 보주 형상의 구슬이 배치되어 있다. 그런데 이 같은 구슬이음무늬는 통일신라시대 공예품에서 여백이나 공간 장식에 애용되던 기법으로, 예를 들면 나원리 오층석답 사리함에서도 나타나고 있다. 기신의 하단에는 빈 공간, 곧 간지(間地)를 구슬이음무늬로 메운 연꽃을 찍어 장식하였다. 이 은제 사리호 안에는 향목(香木)으로 만든 사리병을 안치하였으나 이 목제 사리병은 그 뒤 파손되었다.[73]

그리고 김천 갈항사(葛項寺) 동서 삼층석탑 청동 사리호(사진 115·116)는,[74] 동서 탑 모두 기단 아래의 가공석에 마련된 사리공 안에 안치되었

72) 金禧庚, 「塔內舍利容器의 變遷考」, 『蕉雨黃壽永博士古稀紀念 佛教史學論叢』, 通文館, 1988, 566쪽.

73) 鄭永鎬·秦弘燮·黃壽永, 『佛國寺三層石塔舍利具와 文武大王海中陵』, 韓國精神文化研究院, 1997.

74) 동탑 사리구는 청동 舍利壺 高 11.5cm, 금동 舍利甁 高 8.8cm, 最大腹徑 4.7cm이고, 서탑 사리구는 청동 舍利壺 高 15.5cm, 금동 舍利甁 高 8.1cm, 最大腹徑 4.7cm이다. 『佛舍利莊嚴』, 國立中央博物館, 1991.

사진 115. 갈항사지 동탑 사리호

그림 116. 갈항사지 서탑 사리호

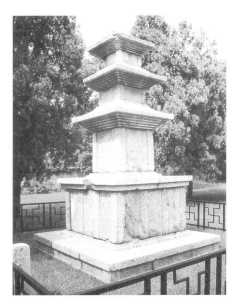

사진 117. 갈항사지 동탑

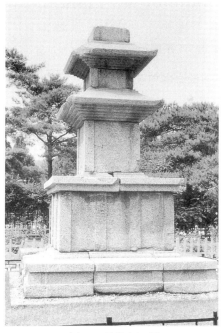

사진 118. 갈항사지 서탑

는데, 청동 사리호 안에 금동 사리병을 두고 그 안에 사리를 봉안하였다. 갈항사는 경상북도 김천시 남면 오봉리 금오산(金烏山)에 소재한 사찰로 692년(효소왕 1) 화엄종 계통의 승전(勝詮) 법사가 창건하였다.

창건 이후 758년(경덕왕 17) 문황태후(文皇太后)와 경신태왕(敬信太王)이 발원하여 지금의 삼층석탑 2기를 건립하는 등 왕실의 전폭적인 지원을 받은 것으로 보아 지방에 소재한 왕실의 원찰인 것으로 보인다.

조선 중기 이후에 폐사되었으며, 1916년 절터에 남아 있던 동·서 석탑 2기(사진 117·118)를 지금의 자리인 경복궁으로 옮겼다. 현재 두 탑 모두 상륜부는 없어졌고, 특히 서탑은 3층 옥신 이상이 없다. 특기할 만한 것은 동탑 기단부에 명문이 음각되어 있어 탑 자체에 명문이 새겨진 유일한 예에 속하며, 명문 가운데는 이두문이 있어 국어학에서도 귀중한 자료가 된다. 이 갈항사 탑에서 출토된 사리기들은 동탑 기단에 새겨진 이두문이 섞인 조탑명(造塔銘)에 의하여 758년(경덕왕 17) 탑을 세울 때 함께 봉안된 것이 거의 확실하다. 이 가운데 특히 동탑 사리기의 경우, 사리병에는 목 부분에 7개의 돌대(突帶)가 둘러져 있으며, 사리외호에는 뚜껑이 끈으로 몸체에 매달려 있는 것이 특징이다.

2) 합형사리기

합형(盒形)에 대하여서는 『설문해자(說文解字)』 등에도 그 형태에 대한 언급은 없으나, 일반적으로 '소반뚜껑 합'이라 하여 뚜껑이 덮여 있고 주둥이가 비교적 넓은 그릇 모양을 말한다. 그리하여 일반적으로는 키가 낮고 주둥이가 넓적한 식기를 가리키는데, 어느 경우든 뚜껑이 반드시 부착되게 마련이다. 다시 말하면 뚜껑이 있는 것이 합의 주요 특징 가운데 하나라고 할 수 있는 것이다. 특히 이 합형은 굽이 없거나

있어도 형식적으로 매우 약화되어 전체적으로 낮은 기형을 이루고
있다.

이러한 양식의 사리기로는 경주 분황사 은제 사리합과 황룡사 금제
사리합 및 은제 사리합 2개 등이 대표적으로 꼽힌다. 이 밖에 황룡사지
에서 출토되었다고 전하는 은제 도금 사리합도 있다. 이 사리합은
발굴된 것이 아니라 민간에서 발견된 것이라 한다. 크기는 높이 4.3cm,
입지름 4.9cm, 배지름 7cm의 소형이며 뚜껑이 없고 바닥에 정족(鼎足)
이 있었던 흔적이 있다고 한다. 합체에 비상하는 한 쌍의 새가 서로
마주하고 있으며, 그 주위 어깨에 삼각형 꽃무늬가 있고, 작은 꽃송이가
나열되어 있다. 이 작품이 과연 황룡사지에서 출토된 것인지는 처음
조사 당시에도 확신하지 못하였으나 신라시대 작품으로 확인된 데다가
일단 사리합의 기형을 하고 있으므로 여기에 소개하였다.[75]

5. 복발탑형 사리기

복발탑형(覆鉢塔形)이라는 것은 일반적으로 티벳에서 유래한 나마탑(喇
嘛塔) 계통의 소탑과 연관되며, 함체 위에 놓이는 보륜형(寶輪形)에
착안하여 보륜탑(寶輪塔)이라고도 한다.[76]

실제로 우리 나라의 사리기 가운데는 함체가 반드시 복발형이지는
않고 짧은 원통형, 계란형, 호형 등으로 일정하지 않고 다양하게 나타나
므로 뚜껑에 올려진 보륜형에 주목하여 보륜탑형으로 부르는 것이
보다 적당한 경우도 있다. 한편 일본에서는 이러한 기형을 '탑완형(塔鋺
形) 합자(合子)'라고 부르기도 한다.[77] 뚜껑 달린 탑형 사리기라는

75) 秦弘燮, 「銀製 鍍金 舍利盒」, 『考古美術』 제5호, 1961, 50~51쪽.
76) 張忠植, 「金銅寶輪塔의 調査」, 『考古美術』 136·137합집, 1978, 134~135쪽.

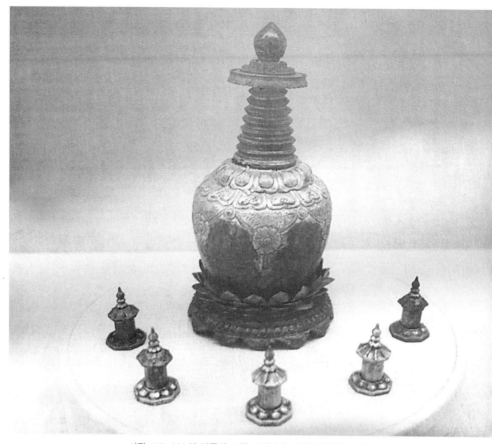

사진 119. 보스턴 박물관 소장 조선시대 나마형 복발탑 사리기

뜻일 것이다.

이러한 형태는 기본적으로 밑에 굽이 달린 함체 위에 인도풍의
스투파, 곧 탑형의 꼭지가 올라간 형태를 말한다. 하지만 조선시대
사리기 가운데는 완연한 나마탑 형식을 한 것이 있다. 현재 미국 보스턴
박물관에 소장된 사리기(사진 119)가 바로 그것이다. 이 사리기는 은제도금

77) 阪田宗彦,「正倉�102寶物の塔102形合子」,『佛敎藝術』 제200호, 1992.

302

나마탑형 사리기와 그 안에 안치되었던 소형 은제 도금 팔각당형 사리기 5기 등으로 이루어져 있으며, 사리는 팔각당형 사리기 안에 각각 봉안되어 있었다. 이 나마탑형 사리기는 현재까지 공개된 우리나라의 사리기 중 유일한 나마탑형 사리기라는 점에서 학술적 가치가 높다. 중국에서는 이러한 형태 가운데서도 탑신이 사각형이고 상륜부에 보주가 올라가거나 혹은 뾰족한 시설물이 설치된 탑을 밀첨식(密檐式) 탑이라 부르며, 탑신이 복발형이고 그 위에 보주 또는 탑형이 올라간 탑을 복발식 탑, 혹은 나마탑이라 분류하고 있다.[78]

어쨌든 이러한 형태의 기원은 말할 것도 없이 인도의 사리호에서 찾을 수 있는데, 대략 B.C. 2세기 무렵에 출현하고 있어 인도 초기 양식의 사리기 가운데 하나로 꼽힌다. 예를 들면 서인도 카우삼비(Kauśāmbī) 남쪽에 있는 소나리(Sonāri) 제2탑 출토의 납석 사리기가 대표적 유례로서, 납작하고 넓은 원반형 굽과 그 위에 공 모양의 둥근 함체, 그리고 굽과 비슷한 모양의 둥근 뚜껑 위에 소형 스투파를 얹은 모습을 하고 있다. 7~8세기에 제작된 이러한 형식의 사리기가 중앙아시아의 투르판(Turfan)에서 출토된 바 있고(사진 31), 중국 및 일본에서도 나오므로 모두 인도에서 영향을 받은 것을 알 수 있다. 다만 우리나라도 그렇듯이 중국 및 일본의 복발탑형 사리기도 인도의 원형(原形)과 기본은 동일하지만 자국의 특징을 갖춘 양식을 보이므로, 시기적 차이를 느낄 수 있다.

신라의 복발탑형 역시 기본적으로는 위와 같은 양식을 띠는데, 다만 뚜껑 상부의 장치물이 탑형(塔形)인 것과 병형(瓶形), 그리고 보주형(寶珠形)인 것 등 전부 세 종류로 나누어진다. 시기적으로 본다면 인도의 예를 보아서는 보주형은 비교적 후대에 나타나지만 병형 꼭지의 사리기

78) 羅哲文, 『中國古塔』, 外文出版社, 1994.

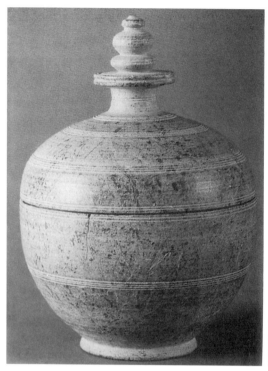

사진 120. 인도 탁실라 출토 사리기　　　　사진 121. 부산광역시립박물관 사리기

는 탁실라 다르마라지카에서 출토된 편암 사리기(사진 120)가 기원전
1~2세기의 작품으로 매우 오래된 고식에 속한다. 신라의 경우로는
앞서 보았던 호림박물관(사진 25)과 호암미술관(사진 26) 소장의 복발탑형과,
그 밖에 부산광역시립박물관 소장의 복발탑형 사리기(사진 121)가 양식적
으로 매우 유사하다. 그리고 이러한 인도 병형 꼭지 형식이 신라에
와서는 766년(혜공왕 2)에 봉안된 전 안성 출토 영태2년명 사리병의
마개 형태로 나타나고 있는 것이다.

　전 안성 출토 영태2년명 사리병은 1966년 경기도 안성군 이죽면
미륵당의 석탑에서 발견되었다고 전한다.[79] 이 사리구는 청동 사리병

과 납석제 대석(臺石)으로 이루어져 있는데, 독특하게도 이 대석은 탑지석(塔誌石)을 겸하고 있는 점이 특이하다. 탑지석 측면에는 "永泰二年丙午 三月卅日朴氏 序令門二僧謀 一造之 先行能"이라고 새겨져 있어 766년(혜공왕 2)에 봉안되었음을 알 수 있는데, 766년은 산청 석남사지 비로자나불 대좌에서 출토된 사리기와 같은 해다. 그리고 대석의 밑면, 곧 바닥에 닿는 면에는 이 사리기를 중수한 내역을 다음과 같이 적어 놓았다.

自鷹塔始成永泰二年丙午 到更治今年淳化四年癸巳正月八日 竿得二百
二十八年前 始成者朴氏又更治者朴氏 年代雖異今古頗同 益勵丹誠重寶
□也 造匠玄長老 造主朴廉
이 탑은 처음 영태 2년 병오년에 세워졌다. 그 뒤 지금 순화 4년 계사년 1월 8일에 이르러 중수되었으니 그 사이 228년의 세월이 흘렀다. 처음 탑을 세울 것을 발원한 사람은 박씨였는데 지금 다시 중수를 발원한 사람도 박씨이다. 연대는 비록 옛날과 오늘이 서로 다르지만 이러한 인연으로 보매 더욱 정성을 다하여 중보(重寶)를 봉안하였다. 이를 조성한 사람은 현(玄) 장로이고, 발원자는 박렴(朴廉)이다.

위의 탑지석을 통하여 순화(淳化) 4년, 곧 993년(고려 성종 4)에 수리하고 재봉안하면서 766년에 처음 만들었던 대석에 다시 추명(追銘)한 것임을 알 수 있다. 지석의 크기는 11.3×10.5cm, 높이 4.5cm이며, 표면 중앙에 지름 2.5cm, 깊이 2.4cm의 둥근 구멍이 있다. 둥근 구멍에 안치된 청동 사리호는 크기가 높이 6.5cm, 아랫지름 2.2cm, 몸체지름 4.0cm이다.

그런데 이 탑지석에서는 잘 떠올리기 어려운 상징성이 고려되어

79) 黃壽永, 「新羅塔誌石과 舍利壺」, 『美術資料』 10, 국립박물관, 1965. 12.

있음을 알 필요가 있다. 그동안 연구자들은 이 대석에 대해서 대체로 기능적인 면만을 강조하여 청동 사리병을 안정되게 고정시키는 역할을 하는 것으로만 인식하여 왔다. 그런데 나의 생각으로는 그보다는 이 대석은 곧 불대좌를 상징하여 시설한 것이 아닌가 한다. 그것은 감은사 사리함 및 송림사 사리함의 경우와 마찬가지로 불사리와 불신을 동일시하였던 사리신앙에 근거한 것으로 볼 수 있다. 그렇다면 이 영태2년명 사리병과 대석은 우리 나라 사리장엄 가운데 가장 소형이면서도 가장 직접적으로 불신과 대좌를 꾸민 예로 볼 수가 있을 것이다.

신라의 복발탑형 사리기로는 황룡사 청동 사리호(871년)를 필두로 하여 경상북도 청도 장연사지(長淵寺址) 삼층석탑(사진 122)에서 출토된 목제 금칠 사리호(9세기), 포항 법광사 청동 사리호(9세기 중반)(사진 76), 호림박물관 소장 청동 사리기(9~10세기)(사진 25), 호암미술관 소장 금동 사리기(사진 26), 부산광역시립박물관 소장 금동 사리기(9~10세기)(사진 121) 등을 들 수 있다. 그리고 일본 정창원에 소장된 금동 사리기(9~10세기)(사진 123) 역시 이 양식에 속하는 사리기로 분류할 수 있다.

황룡사 청동 사리기(사진 30)는 밖으로 벌어진 둥근 원형의 굽과 복발형 함체, 그리고 보주형 꼭지가 안치된 뚜껑 등의 세 부분으로 구성되어 있다. 그런데 이 사리기는 물론 커다란 범위 내에서는 사리용기로 추정되고 있다. 그러나 용기의 형태와 더불어 재질이 금이나 은, 혹은 금동이 아닌 점으로 미루어볼 때 사리를 직접 담았던 용기가 아니라 사리를 안치한 사리함이 놓인 외함의 성격이 짙은 것으로 생각된다. 만약 이 사리기가 외함이라면 거의 사각형으로만 알고 있던 외함의 종류 가운데 새로운 유형 하나를 얻게 되는 셈이다.

그런데 황룡사 청동 사리호가 유일한 비(非)금동 사리 외함은 아니고 또 다른 작품이 있으니, 그 한 예로 청도 장연사지 동 삼층석탑의 목제 금칠 사리기를 들 수 있다. 1984년 석탑 해체 보수작업 중 초층

사진 122. 청도 장연사지 동서 삼층석탑

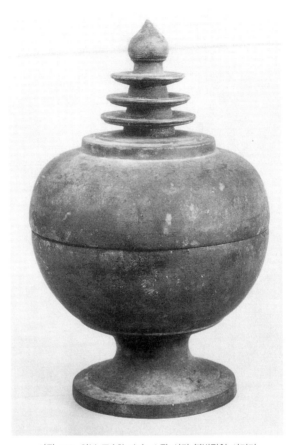

사진 123. 일본 正倉院 南倉 소장 신라 복발탑형 사리기

탑신석에서 발견된 이 사리기는 높이 11.8cm로 안에 높이 3.0cm의 녹색 유리사리병을 안치하고 있는데, 물레로 돌려 깎아 전면을 고르게 하고 그 위에 금칠을 한 것이다.[80] 형식은 복발탑형의 초기 형식인데 이처럼 목재로 만든 사리외함은 매우 드문 것이다.

한편 포항 법광사 삼층석탑 사리장엄 중 탑지석(사진 124) 2매 및 납석

80) 『佛舍利莊嚴』, 국립중앙박물관, 1991.

사리호와 함께 수습된 청동 사리기(사진 76)도 황룡사 사리기처럼 보주형 꼭지가 달린 복발탑형을 하고 있다. 법광사 탑지석도 상당히 중요한데, 사리기와 함께 수습된 탑지석 2매를 살펴보면, 길이 10.8cm, 너비 4.0cm, 옆폭 1.5cm, 글자 지름 0.5cm로 크기가 더 높은 1매는 부드러운 연질의 회흑색 납석재이다. 일부가 손상된 직사각형 비좌(碑座) 위에 비신이 있고 그 위를 우진각 지붕 형태의 뚜껑이 덮고 있는 형식이다. 앞뒷면과 옆면에 각각 3행과 1행의 명문이 다음과 같이 음각되어 있다.

法光寺石塔記(측면) 會昌六年丙寅九月 移建兼脩治 願代代檀越生淨土 今 上福命長遠(전면) 內舍利十二枚 上座道興(측면) 大和二年戊申七月 香照師 圓寂尼 捨財建塔 寺檀越 成德大王典 香純(후면)
회창 6년 병인년 9월에 탑을 이건하고 아울러 수리를 하였다. 원컨대 단월의 대대손손 정토에 태어나고, 지금 임금님께서 오래도록 사시기를 바란다. 탑 안에 사리 20매를 넣었다. 상좌는 도홍(道興)이다. 대화 2년 무신년 7월에 향조와 원적 비구니가 재물을 바쳐 탑을 옮겼고, 사단월과 성덕대왕전은 향순(香純)이다.

이 지석에 의하여 법광사 삼층석탑의 건립이 향조(香照) 비구와 원적(圓寂) 비구니 2인에 의하여 828년(흥덕왕 3)에 이루어졌음을 알수 있다. 그러나 이 탑지석은 건탑과 동시에 조성된 것은 아니고, 18년 뒤인 846년(문성왕 8)에 탑을 옮기며 수리할 때 당시 왕실의 원찰로 중건되면서 사리와 더불어 봉안된 것으로 보인다.[81]

이 청동 사리기는 전면에 청록색 녹이 덮여 있고, 함체[82]에 금간

81) 黃壽永, 「新羅 法光寺石塔記」, 『白山學報』 8, 1970/『黃壽永全集 4』, 혜안, 1999에 수록.
82) 이 銅製舍利壺 胴體에도 數字의 墨書가 있으나 매우 흐릿하여 판독되지 않으며,

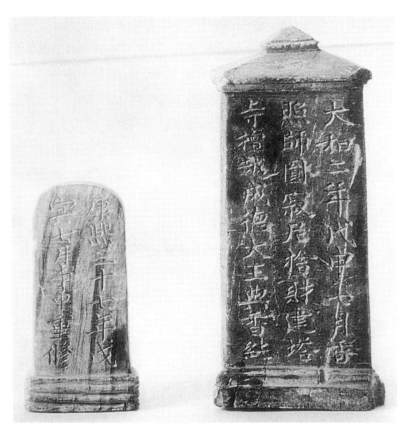

사진 124. 법광사지 탑지석 2매

것이 보인다. 크기는 높이 7.5cm, 입지름 4.2cm, 배지름 6.7cm, 밑지름
4.2cm로 비교적 자그마하지만 납석 사리호를 안에 넣을 만한 크기는
충분하여 이것을 충분히 사리외함으로 볼 수 있을 듯하다. 이 동제
사리호 동체에도 여러 자로 된 먹글씨가 있으나 매우 흐릿하여 판독되
지 않으며, 또한 내부에서 아주 미세한 견직물 조각이 검출되었다.
그리고 다소 밖으로 휜 굽이 동체 아래에 달려 있고, 동체는 어깨

또한 내부에서 견직물의 微片이 검출되었다.

부분이 도톰하고 보기 좋게 양쪽으로 벌어진 고복형을 하고 있다. 어깨 위에는 키 낮은 주둥이가 직립되어 있고, 주둥이 위에 덮이는 뚜껑에는 보주형 꼭지가 달려 있다. 양식으로 볼 때 봉화 서동리 삼층석탑에서 출토된 납석 사리호보다 시기가 바로 앞서는 선행 양식으로 생각된다. 더불어 9세기에 유행하는 복발탑형 사리기의 가장 앞선 양식 가운데 하나로 꼽을 수 있을 것이다.

그런데 이러한 복발탑형 양식의 사리기 가운데서도 뚜껑 꼭지가 보주형인 것이 탑형이나 병형인 것보다 앞서는 것은 인도 및 중국과는 다른 현상으로, 한국에서는 이러한 형식들이 시기적으로 혼용되고 있었음을 알 수 있다.

다만 동체에서 굽이 두텁고 바깥으로 길게 휘는 형식이 호림박물관 청동 사리기(사진 25), 호암미술관 금동 사리기(사진 26), 부산광역시립박물관 청동 사리기(사진 121)인데, 이러한 형식은 황룡사 청동 사리호에 비해 시대가 다소 내려가는 것으로 보인다.

그런데 호림박물관 및 호암미술관의 사리기와 아주 유사한 형식의 동제 사리기(사진 123)가 일본 정창원에 소장되어 있어 주목된다. 오륜(五輪)으로 구성된 상륜 형태의 꼭지를 가진 뚜껑과 대각(臺脚)이 있으며, 동체에는 삼중의 선으로 경계선을 표시하고 있는데 이것까지 호암미술관 사리기와 비슷하다.

이 사리기를 일본에서는 향로(香爐)로 추정하고 있으나,[83] 형태가 호림박물관 및 호암미술관의 사리기와 거의 같다는 점, 그리고 향로라면 공기를 통하게 하기 위한 노출 면이 있어야 하는데 이 사리기에는 그 같은 시설이 없다는 점 등으로 볼 때 복발탑형 사리기가 분명하다.

아쉬운 것은 통일신라 복발탑형 사리기 가운데 연대가 확실한 탑에서

83) 崔在錫, 「출토된 統一新羅 工藝品과 正倉院의 工藝品」, 『正倉院 소장품과 統一新羅』, 一志社, 1996, 166~173쪽.

출토된 것이 거의 없어서 정확한 증명이 되지 않는다는 점이다. 하지만 현재까지의 유례(遺例)로 볼 때 이러한 복발탑형은 내제로 9세기 이후에 신라에서 유행되었던 것을 알 수 있다.

한편, 복발탑형 위에 놓이는 이러한 형식에 근거해서 복발탑형을 각각 Ⅰ·Ⅱ·Ⅲ 형식으로 구분하여 시기적 선후 관계를 논하기도 한다.[84] 그러나 황룡사 구층목탑지에서 출토된 청동 복발형 사리기의 경우 871년에 만들어진 것으로 이 양식 가운데 가장 이른 시기의 작품이면서도 뚜껑 위에는 탑이 아닌 보주형 꼭지가 달려 있다. 또한 9~10세기에 조성한 것으로 추정되는 호림박물관 및 부산광역시립박물관 소장 청동 복발형 사리기의 뚜껑에는 탑이 장치되어 있어 인도 초기에 나타나는 전형적 복발탑형 사리기와 양식적으로 매우 유사하다. 그러므로 뚜껑 상단에 장치된 꼭지가 탑형·병형·보주형인가에 따라서 시기적 선후 관계를 논하는 것은 적어도 신라 사리기에서는 적용하기 어렵다는 것을 알 수 있다. 이것은 아마도 신라 자체에서 복발탑형이 형식적으로 변화되는 과정을 거친 것이 아니라 인도 등지에서 이미 발전된 형식을 한꺼번에 수용하였던 데서 비롯하는 듯하다.

6. 다각당형 사리기

다각당형(多角堂形)이라는 것은 기본적으로는 보각의 형태를 하고 있으나 함체가 육각·팔각 등 다각형을 이루고 있는 것을 말한다. 중국에서는 이러한 양식이 승탑(僧塔)보다는 목조 건축의 한 형식으로 나타났다가 후대에 이르러 목탑 형식으로 자리잡게 되어 요(遼)·송

84) 姜舜馨, 앞의 논문, 26~37쪽.

(宋)대에 크게 유행되었으므로, 단순히 다각형이라고만 하지 말고 원의를 살려 당형(堂形)으로 부르는 것이 더 옳을 듯하다. 일본의 경우를 보더라도 739년에 건축된 법륭사 몽전(夢殿)이 이러한 팔각당형을 취하고 있다. 우리 나라에서도 삼국시대의 평양 청암리사지 목탑지 등 일부 유적에 팔각탑의 흔적이 보이지만 그 이후로는 거의 나타나지 않는다. 이것으로 보더라도 탑형보다는 당형으로 보는 게 옳지 않을까 한다.

그런데 다각당형 사리기는 기존에는 탑 형식 가운데 팔각탑 형식으로 분류되었다.[85] 그러나 이러한 형태는 외형적으로 보각의 모습에 더 가깝다고 보이므로 나는 당형으로 분류하였다. 그리고 팔각뿐만 아니라 경상북도 구미의 도리사(桃李寺) 사리기처럼 육각도 있으므로 다각당형으로 이름 붙였다. 그런데 겉모습에서 과연 탑 쪽에 가까운지, 혹은 필자 생각대로 당형에 가까운지 분명하지는 않다. 다만 세부적인 면으로 볼 때는 탑보다는 당(堂)에 가깝다는 느낌이 짙다. 그렇지만 이 형식이 7세기에 출현한 보각형과 직접 연관된다고 생각되지는 않는다. 그보다는 중국 등지의 목조건축에서 영향을 받았을 것으로 추정한다.

신라의 사리기 가운데 여기에 속하는 것으로는 황룡사 구층목탑 출토 금동 팔각당형 사리기(872년)(사진 125)를 비롯하여 도리사 세존부도 금동 육각당형 사리기(사진 126), 국립경주박물관 소장 청동 팔각당형 사리기(9세기 후반)(사진 127), 문경 내화리 삼층석탑 금동 팔각당형 사리기(10세기)(사진 128) 등이 있다.

이 가운데 도리사에서 발견된 사리기는 보다 특징적이다. 이 사리기는 1977년 4월 2일 도리사의 '세존사리탑'으로 부르는 석종형 부도의

85) 姜舜馨, 앞의 논문, 38~42쪽.

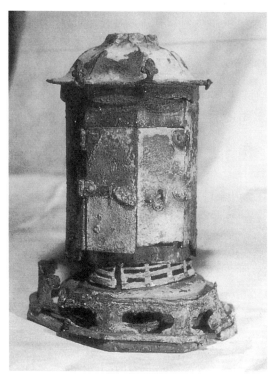

사진 125. 황룡사 다각당형 사리기

이안공사 중 밑바닥에 마련된 육각형 사리공에서 백자편과 함께 발견되어 발견 직후 전문가에 의하여 현지에서 정밀 조사가 이루어졌다. 사리기 안에는 사리병은 없었으나 대신 사리를 쌌던 비단과 종이들이 엉켜 있었다. 이 사리기는 비록 조선시대의 부도에서 발견되었으나 석적사(石積寺)라는 옛 절터로부터 조선시대에 옮겨와 이 부도에 재안치되었음을 「도리사사적기」를 통하여 알 수 있다.[86]

도리사 사리기는 전체 높이 17cm, 바닥 면의 지름 9.8cm의 크기로 육각형의 전형적 당형을 하고 있으며,[87] 전체적으로 기단부 · 함체 · 옥

86) 張忠植,「桃李寺 舍利塔의 調査」,『考古美術』135집, 1977, 6쪽.

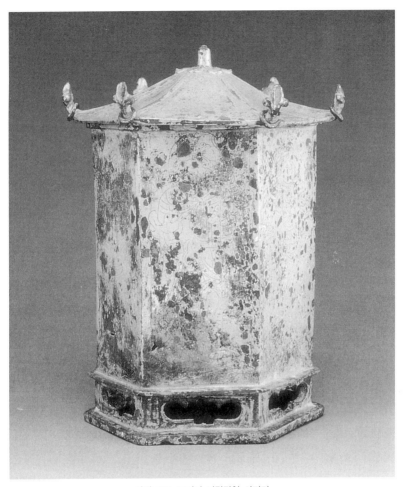

사진 126. 도리사 다각당형 사리기

개의 세 부분으로 구성되었다. 육각형의 옥개는 함체와 분리되어 사리
기의 뚜껑을 겸하는데, 각 우동(隅棟)의 끝에는 삼엽형(三葉形)의 귀꽃
이 있으나 발견 당시 하나가 결실되었고 다섯 개만 남아 있었다. 육각의

87) 이처럼 函體가 육각형이므로 이 사리기를 '六角浮屠形'으로 부르기도 한다. 張忠
植, 앞의 논문, 4쪽.

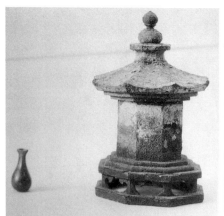

사진 127. 신라시대 다각당형 사리기 사진 128. 문경 내화리 다각당형 사리기

함체에는 보살상 2위, 사천왕상 4위가 선각되어 있다. 함체에 연결된 기단에는 안상이 있는데, 이것은 보각형 사리기 기단부의 영향을 받은 것이며, 6면의 함체에 보살상·사천왕상이 선각으로 장식된 것 역시 감은사 사리기 등과 같은 보각형 사리기에서 그 유례를 찾을 수 있다.

한편, 고기록 가운데 이 도리사 사리함에 대한 기록이 있어 주목된다. 본래 1977년 이 사리함이 도리사 세존사리탑(사진 129)에서 발견된 직후의 조사 때, 조선시대에 이 사리기가 발견된 상황이 기록된『해봉집(海峰集)』의 「석옹기(石甕記)」 내용이 1929년에 편찬된 「도리사사적기」[88]에 인용되어 있음을 발견하였다. 그래서 당시의 조사자들은 광해군 대의 문신으로 1597년(선조 30) 정시문과(庭試文科)에 병과(丙科)로 급제한 뒤 검열(檢閱), 세자시강원(世子侍講院)의 설서(說書)와 사서(司書), 헌납(獻納), 동부승지(同副承旨) 등의 벼슬을 지낸 해봉 홍명원(洪命元, 1573~1623)이 「석종기」를 지은 것으로 보았으나, 종내『해봉집』에서

88) 현재 桃李寺에는 「桃李寺事蹟」이 전하고 있으나 이 기록은 1639년(인조 17) 靈熙가 지은 것으로 「桃李寺事蹟記」와는 다른 내용이다.

사진 129. 도리사 세존사리탑

는 「석옹기」를 발견하지 못하였다.[89]

그러나 내가 확인하는 바에 의하면 「도리사사적기」에 인용된 『해봉집』이란 홍명원의 문집이 아니라 호은 유기(好隱有璣 : 1707~1785) 스님이 지은 『호은집(好隱集)』을 말하며, 「석옹기」 또한 「도리사석종기」를 가리키는 것이다. 호은 유기 스님은 법호를 '호은' 외에 '해봉'이라고도 하였는데, 경상남도 밀양의 표충사(表忠寺) 수호총섭(守護總攝)을 지냈으며 「해인사사적비」를 짓기도 했다. 「도리사석종기」는 그의 저술인 『호은집』 권1에 있는데, 1710년대에 석적사의 고탑 아래에서 금함(金函)이 발견되어 도리사에 헌납되었고, 그로부터 30여 년이 지나 석종을 조성하면서 거기에 봉납하였다는 등의 내용이 기록되어 있다. 사리함의 발견 경위, 형상, 사리탑 건립에 따른 재봉안 등의 사항이 기록된 「도리사석종기」의 전문은 다음과 같다.

89) 張忠植, 앞의 논문, 4쪽.

桃李寺 石鍾記 癸亥夏 余在苞之瑜寺 忽於一夕 桃李寺石鍾化士僧 得得來
訪 良久而敍言曰 善州冷山麓 有石積寺古址 又有石塔 薶塵土微露頂 而或
間年或間月 發瑞光 樵夫金界丈者 感異夢 獲奉金函舍利一枚於塔下 則白
玉色薏苡 大函之方面 刻諸八金剛四菩薩 以此決知釋尊之舍利 獻于桃李
寺者 殆三十餘載而發瑞 則恒如前矣 貧道今春 帶勸疏收物力 閏四月召工
造塔 焫香入藏 而不以文紀其緖 則使者來 無以知今日事 便如蒼頡太師未
生前事 請余勤勤 余雖學力無餘 仰念鶴樹示滅 歲近三千 拘尸羅國 里將百
萬 幸此海外褊邦末葉衆生 忽覩黃面老爺之靈跡 則盲龜之遇木 未足比其
稀也 辭不敢謹 述曰在中華白馬寺 爲初東漢明帝之所創也 在我東桃李寺
爲初新羅阿度之所建也 如石積寺 何時誰人之所造耶 按通度寺蹟 羅之慈
藏 入唐求舍利百枚而還 據此前石蹟寺 亦藏師時所立邪 事在亂前不可攷
吁 三昧火裏所出舍利 凡八斛四斗 周羅法界 置塔膜拜 以致如在之誠 世之
萬物 久乃自滅 至於舍利 窮劫而不衰 生滅中不生滅 此之謂矣 固非人情所
能測也 化士體眼其名 蛬謝世緣 於吾佛法 深信領解者

　　그런데 위의 글을 본다면 「도리사석종기」의 내용과 『해봉집』의 「석
옹기」를 인용하였다는 「도리사사적기」의 내용에 서로 다른 부분이
있는 것으로 보아 1929년에 「도리사사적기」를 지을 때 1785년 이후에
편찬된 『호은집』의 「도리사석종기」를 인용하면서 또 다른 문헌도 함께
참고하였음을 알 수 있다.
　　아무튼 9세기 이후 나타난 다각당형의 사리기는 도리사 사리기를 보더
라도 7~8세기에 등장한 보각형이 나름대로 변형된 것으로 추정된다.
　　국립박물관 소장 팔각당형 사리기(사진 127) 역시 기단부·함체·옥개
의 세 부분을 잘 갖춘 전형적 다각당형의 모습을 하고 있다. 크기는
도리사 사리기보다 작아서 높이 10.0cm의 소형이지만 함께 발견된
높이 2.3cm의 녹색 유리병을 내부에 안치하고 있으며, 각부의 모습이
정제되어 있고 세부 표현이 비교적 잘 되어 있다. 안상이 있는 기단

위에는 3단의 옥개받침이 놓였고, 그 위에 팔각의 함체가 있어 여기에 사리병을 안치하였다. 옥개 역시 2단의 층급이 마련되었고, 그 위에 보각형 처마가 올려져 있다. 그리고 녹색 유리사리병 외에 금가루, 종이 조각, 삼색 실 등이 나왔다고 한다.[90]

문경 내화리 삼층석탑에서 출토된 금동 팔각당형 사리기(사진 128)는 전체적으로는 대좌와 함체, 뚜껑 등으로 구성되어 있지만 도리사 사리기에 비하여 형태가 매우 약화된 것이 눈에 띈다. 특히 뚜껑이 보각형 지붕이 아니라 보주형으로 되어 있어 다각당형 사리기 가운데 가장 늦게 나타나는 퇴화 형식으로 보인다.

한편 현재 일본 동경국립박물관에 통일신라시대에 조성한 것으로 알려진 팔각당형 사리기가 소장되어 있어 주목된다. 높이 17.7cm로 전형적인 팔각당형을 하고 있는 이 사리기는 이른바 오쿠라(小倉) 컬렉션 가운데 하나로 전라남도 광양에서 출토되었다고 전한다. 기대는 알맞은 크기로 형성되어 있고, 몸체에는 각 면마다 팔부중으로 보이는 천인상(天人像)을 새겨넣었다. 이 천인상은 모두 바위 위에 서 있는 모습인데, 갑옷을 입고 칼과 같은 무기를 손에 잡고 있다. 머리 뒤에는 불꽃 형태의 두광도 배치되어 있는 것이 보인다.

이 사리기에서 특히 눈길을 끄는 것은 뚜껑 부분일 것이다. 뚜껑 역시 팔각형인데, 지붕 형태로 되어 있다. 천정 부분은 팔각형으로 구획되어 각 구획은 능선이 있는데, 지붕은 둥그스름하게 처리되고 그 아래에 있는 처마는 끝에서 위로 살짝 들려져 있어 꽤나 조형감을 살리고 있다.

그리고 뚜껑 맨 꼭대기에는 연화대좌 위에 앉아 있는 보살상이 있다. 이 보살상은 별도로 만들어 붙인 것으로, 머리 위에 지름 5.5mm

90) 『佛舍利莊嚴』, 국립중앙박물관, 1991.

가량의 구멍이 나 있다. 그렇지만 이 구멍의 용도는 지금으로서는 확실히 알 수가 없다.[91] 팔각당형 사리기의 유례 가운데 형태가 거의 완전하며 조성기법도 우수하여 앞으로 보다 깊은 연구가 이루어질 필요가 있는 중요한 자료이다. 그런데 조성연대에서는 좀더 재고가 필요하지 않을까 한다. 이 사리기가 소장된 일본에서는 조성연대를 8세기로 보고 있지만,[92] 내가 보기에는 그보다는 더 시대가 내려오는 것으로 생각된다. 뚜껑 위에 놓인 보살좌상과 팔각 각 면에 음각된 팔부중상(사진 130, 131)의 양식으로 보아서도 그렇고, 전체적 조형감각으로 보더라도 10세기 직후의 작품이 아닌가 한다.

통일신라를 지나 고려시대로 내려오면 이러한 양식의 사리기가 많이 나타나는데, 구 박종화 소장 사리기, 전 금강산 출토 사리기 등 여러 유례가 남아 있다.

7. 관함형 사리기

관함형(棺函形) 사리기(사진 132)란 이름 그대로 관(棺)처럼 길쭉한 모습의 사리함을 말한다. 중국 당대에 유행한 것으로 중국 고유의 사리기 양식 가운데 하나로 얘기되는 관형 사리기에서 유래하였을 텐데, 우리나라에서 석함을 제외하고 명실공히 이 양식에 해당하는 사리기로는 경상북도 안동 옥동 임하사(臨河寺)의 전탑지에서 발견된 은제 도금 사리외함(사진 133)밖에 없다. 물론 보는 관점에 따라서는 황복사 삼층석탑 사리외함을 관함형의 범주에 넣어 신라 관함형 사리기의 전형으로 말하기도 한다.[93] 그러나 황복사 사리기는 불신의 유골을 봉안하기

91) 『佛舍利と宝珠』, 奈良國立博物館, 2001, 197쪽.
92) 앞의 책, 197쪽.

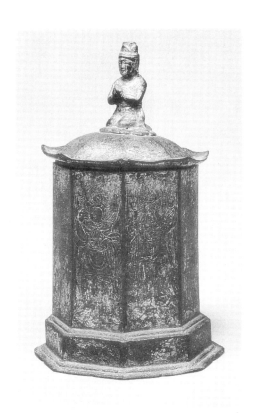

사진 130. 東京국립박물관 신라시대 다각당형 사리기

위한 개념에서 사리기를 관형으로 만들었던 중국 당대 사리기의 양식을 이어받았다기보다는 단순히 사리내함을 포장하기 위한 조성의 의미가 크다. 따라서 진정한 의미의 관함형은 공예 사리기로는 임하사 전탑지에서 발견된 사리기가 현재로서는 유일한 예라고 할 수 있다.

관함에서 변형된 것으로 보이는 관함형 석함도 분황사 모전석탑 2층 탑신에 놓였던 석함(사진 134)과 최근 경상북도 영양 삼지동 모전 삼층석탑에서 발견된 석함(사진 135) 등이 있을 뿐으로, 한국에서는 그

93) 姜舜馨, 앞의 논문 54쪽.

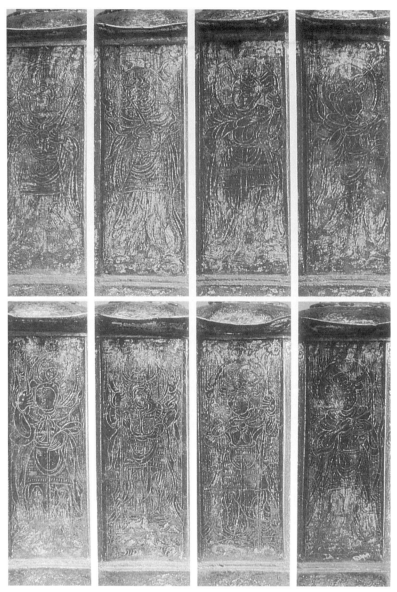

사진 131. 일본 東京국립박물관 신라시대 다각당형 사리기

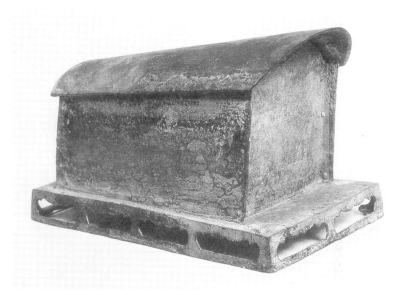

사진 132. 중국 관함형 사리기. 8세기

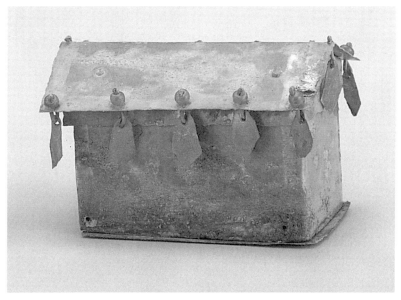

사진 133. 안동 임하사 전탑지 관함형 사리기

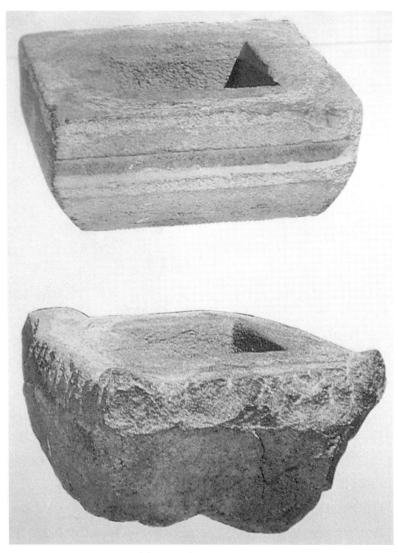

사진 134. 분황사 모전탑 사리외함

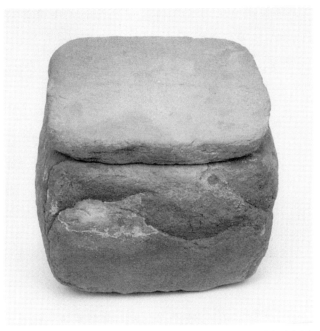

사진 135. 영양 蓮臺寺 모전탑 사리외함

유례가 극히 드물다. 경상북도문화재자료 제83호로 지정된 삼지동 모전석탑은 현재 연대사(蓮臺寺)로 불리는 절에 있는데, 여기에서 1999 년 4월 사리장엄이 발견되었다. 발견된 유물로는 20×17×15cm 크기의 사각형 석함 내에 지름 2~3mm의 사리 2립, 그리고 길이 1.7cm의 소형 녹색 유리 사리병 및 위쪽 끝이 녹색 유리로 덮인 청동 마개가 있었다. 이 모전석탑은 기존에 10세기에 건립된 것으로 보았으나 탑의 양식으로 볼 때 그보다 1~2세기 가량 앞선 시대의 작품으로 볼 수 있다. 실제로 탑에서 발견된 석함 양식이 8세기를 내려가지 않는 고식인 데다가, 녹색 유리 사리병의 양식을 보더라도 역시 8세기 이전에 나타나는 고식인 점이 보이기 때문이다.[94]

94) 申大鉉, 「英陽 三池洞 模塼三層石塔 舍利莊嚴 小攷」, 『文化史學』 제11 · 12 · 13

아무튼 이러한 양식이 다른 사리기의 예에 비해 적은 것은 우리 나라에서는 불사리를 곧 불신으로 여겼던 인식이 있어, 유골을 안치하 는 관형은 정서적으로 맞지 않기 때문에 선호하지 않았을 것으로 생각된다. 다만 임하사 전탑에 중국 당대의 사리기와 비슷한 관함형 사리기가 나타난 배경은 안동 지역의 전탑이 중국의 영향을 받아 축조되었다고 보이는 역사적 환경과 관련 있을 것으로 추정된다. 곧 이 지역은 중국으로부터의 도래민이 정착하던 곳인데, 그들이 탑을 세우면서 자신의 취향에 맞는 전탑을 조성하였으며, 전탑에 봉안되는 사리기도 자연스레 중국풍을 띠게 되었을 것으로 추정해 볼 수 있을 듯하다.

8. 한국 고대 사리장엄의 발생론적 문제

한국 고대 사리장엄구의 형식 및 양식의 종류와 특징, 그리고 그 변화 양태를 알아보았다. 이젠 문제를 조금 다른 관점에서 다루어 그러한 형태의 사리장엄이 과연 어떻게 해서 나타나게 되었는가를 알아볼 필요가 있다. 이러한 발생론적인 문제를 풀기 위해서는 불사리 도입의 초기까지 거슬러 올라가야 하므로 문헌에 기록된 전래의 사실부 터 알아 본 다음 사리기의 양식과 형태에 대해서 인도 및 중국과의 양식 비교가 이루어져야 한다.

한국에 불교가 전래된 양상처럼 한국의 사리장엄구 역시 최초에는 중국으로부터 완제품이 수입되었을 것이며, 그 뒤 자체적인 생산과정 을 거쳤을 것으로 짐작된다. 물론 기록 자체로만 본다면 불사리가

합호, 韓國文化史學會, 1999.

전래되었다는 내용만 언급되었을 뿐 사리구에 대한 내용은 없다. 그렇지만 신앙적으로 무엇보다 존귀한 대상인 불사리를 별도의 안전한 포장 없이 이운한다는 것은 상식적으로 보더라도 상상할 수 없다.

그렇게 놓고 볼 때 불사리 이운을 위한 장치는 아무래도 사리구였다고 보는 것이 순리일 듯하다. 그리고 우리가 자체적으로 사리기를 만들기 시작하면서, 처음에는 불사리를 한국에 전해준 나라의 사리구를 그대로 모방하였다가 점차 우리 나름의 번안 과정을 거치고 나중에 드디어 우리만의 고유한 사리기 양식을 확립하였던 것으로 생각한다.

여기에서 당연히 우리에게 사리기를 전해준 나라가 어디일까 하는 의문이 생기게 된다. 그래야 우리 나라 최초의 사리기 형태를 짐작해 볼 수 있기 때문이다. 물론 그 최초의 수입국을 문헌으로만 의지하여 찾아본다면 중국이 된다. <표 2>에서 보듯이 549년(진흥왕 10) 중국 남조의 하나인 양(梁)에서 사신 심호(沈湖)를 통하여 신라에 불사리 '약간립'을 보내왔고, 이때 신라의 구법입학승인 각덕(覺德)이 동행한 것으로 되어 있다. 삼국 중에서도 고구려나 백제가 아니라 불교 공인이 가장 늦은 신라에만 사리전래의 기록이 있고 그것도 시기가 상당히 늦게 나타나지만, 이것은 기록이 미처 갖추어지지 못했거나 또는 중간에 잃어버렸던 때문이지 실제로는 고구려·백제에서도 이보다 더 이른 시기에 불사리가 전래되었을 것으로 생각된다. 이어서 576년(진지왕 1)에 안홍(安弘)이, 643년(선덕왕 12)에는 자장 법사가 불정골(佛頂骨)·불아(佛牙)·불사리(佛舍利) 등 100립을, 그리고 851년(문성왕 3)에는 원홍(元弘)이 각각 당으로부터 불사리를 이운해 와 한국 고대 불사리 이운의 역사를 장식하여 왔다. 이렇게 놓고 본다면 중국으로부터만 불사리를 전래받았고, 그러므로 사리기 역시 중국의 영향을 짙게 받았다고 생각하게 된다.

그러나 꼭 그렇게 단순하게만 생각할 것은 아니고, 인도와의 영향관

계도 충분히 고려해 보아야 할 것이다. 1세기에 중국에 불교와 불사리가 전래된 것이 바로 인도로부터였고, 따라서 중국의 초기 불상이나 사리구가 인도의 양식을 그대로 표현하고 있기 때문이다. 인도에서는 서기전 5세기 무렵 석가모니의 입멸후 유신(遺身)을 다비하여 나온 불사리를 8국이 고르게 나누어 탑파를 세워 봉안하였고, 그 뒤 서기전 3세기에 아소카 왕이 불사리를 봉안했던 탑을 열어 얻은 불사리를 84,000분하여 인도 전역에 84,000기의 탑파를 세워 각각 봉안함으로써 불사리 신앙이 널리 퍼지게 되었음은 앞에서 이미 말한 바와 같다.

그런데 이 84,000으로 나누어진 불사리 가운데 일부는 외국으로 전래되었음이 분명하다. 아마 처음 중국에 불교가 전래되면서 함께 봉송되었던 불사리 역시 아소카 왕에 의한 84,000분사리 가운데 하나였을 가능성이 높다. 이것은 아소카 왕의 고사에 따라서 중국 오대(五代) 오월(吳越)의 왕 전홍숙(錢弘俶)이 84,000기의 소탑을 만들어 전국에 나누어 봉안토록 하였는데 이 탑 가운데 일부가 일본 등지로 전래되었던 사실과도 맥을 같이하는 것으로 볼 수 있다.

실제로 일본의 승려인 도희(道喜)가 기록하였고 현재 일본 금강사(金剛寺)에 소장된 「보협인경기(寶篋印經記)」에,

天下都元帥錢弘俶 本寶篋印經 卷八萬四千 卷之內安 寶塔之中 供養 回向
已華 顯德三年丙辰歲記也
천하의 도원수 전홍숙이 이 보협인경을 인쇄하여 보탑에 넣고 공양하였다. 현덕 3년 병진년에 기록하였다.

라는 문장이 있어 현덕(顯德) 3년, 곧 956년 전홍숙에 의한 팔만사천탑의 홍포(弘布)를 확인할 수 있다. 결국 전홍숙에 의한 84,000기 소탑의 유포와 마찬가지로 아소카 왕의 84,000 분사리 역시 이 가운데 일부가

외국으로 전래되었을 가능성이 있다는 것이다.

만약 그렇다면 아소카 왕의 84,000 분사리 가운데 일부가 어느 경로를 통해서였든 고대 한국에 전래되었을 가능성도 일본과 마찬가지로 충분히 있다고 생각된다. 그래서 인도의 사리기가 한국에 직접 전래되었을 개연성도 생각해 보아야 하지 않을까 한다. 실제로 고대 한국의 사리기 형식을 살펴보면 인도 고유의 형식인 복발탑형이 비교적 많은 수량으로 전하는 것을 알 수 있는데, 그 이유가 곧 인도 사리기의 영향을 직접 받았기 때문은 아닌지 의문이 든다. 우리 나라 불교미술사의 경우 조각·회화·공예 각 부문을 막론하고 대부분의 양식 전개를 인도에서부터 중국으로 건너와 다시 우리 나라로 도입되었다는 식으로 풀어 나가고 있다.

그러나 나는 모든 미술작품의 양식이 굳이 중국을 거쳐야 할 필요가 있었는지 의아해하고 있다. 중국의 영향을 받은 양식도 물론 많겠지만, 개중에는 인도 혹은 서역에서 직접 영향을 받았던 작품도 분명 있을 거라고 생각하기 때문이다.

비록 사리장엄과는 다른 분야이기는 하지만, 최근의 연구성과를 예로 들 수 있다. 고려 불화의 경우 그 아름다운 색감이나 선묘, 그리고 구도 면에서 중국과 일본의 불화보다 훨씬 뛰어난 작품세계를 보이고 있는 것은 두말 할 여지가 없다. 그런데 학자들 간에서는 이러한 양식이 확립되기까지는 중국 송·원의 영향을 어느 정도 받은 것으로 얘기되고 있었다. 그러나 최근의 연구에 의하면 고려 불화의 구불구불한 파상문(波狀紋)에서 서역의 영향을 간취해 내고 있다.

어쨌든 이러한 가정을 증명하기 위하여 한국과 인도·중국 고대 사리기의 형식을 계량하여 비교해 볼 수 있겠는데, 다음 <표 9>가 바로 그것이다. 말하자면 한국·인도·중국 간 사리기의 형식별 용례 수를 비교함으로써 상호 간의 연관관계를 살펴보려는 것이다. 그런데

이런 종류의 작업은 지금이 처음은 물론 아니다. 이미 상당 부분 작업이 이루어지기도 하였다. 예를 들어 김희경(金禧庚) 선생은 사리장엄에 대하여 상당한 수준의 연구를 하였고, 기초 자료 정리에도 큰 성과를 이루었다. 인도 및 중국의 사리기에 대해서도 이미 여러 작품을 소개하고 분류한 바 있다.[95] 그 밖에 많은 연구자가 김희경 선생의 이 같은 기초작업[96]에 많은 도움을 받고 있다. 다음의 <표 9>에 소개된 자료 역시 그 같은 경우에 해당할 것이다.

<표 9> 한국·인도·중국 고대 사리용기의 형식별 용례수 비교표

樣式 國別	圓球形	圓筒形	覆鉢塔形	棺函形	寶蓋形	箱子形	壺盒形	多角堂形	計(點)
韓國	－	5	7	1	4	9	10	4	40
印度	5	5	5	－	－	－	－	－	15
中國	0	0	3	7	4	－	－	－	14
計	5	10	15	8	8	9	10	4	69

위의 표를 놓고 볼 때, 하나의 분석을 가하기에 앞서 다소의 걸림돌을 만나게 된다. 우선 현재 전하는 사리기의 수량만 하더라도 여기에 집계된 69점 외에 상당수가 더 있을 것이며, 이 표에서 다룬 자료는 전체의 일부에 불과하리라고 생각되기 때문이다. 그러나 그럼에도 불구하고 이 표로써 어떤 분석을 시도하는 까닭은 현재까지 공개된 자료로서는 대체로 이 정도인 듯하며, 설령 미처 몰랐던 자료 또는 앞으로 공개될 자료가 있다 하더라도 어느 한 형식의 것만이 집중적으로 나타날 것 같지는 않다.

따라서 위의 표에서는 전체 집계 수량 자체가 중요하다기보다는

95) 金禧庚, 「塔內舍利容器의 變遷考 - 印度·中國·日本을 中心으로 - 」, 『蕉雨黃壽永博士古稀紀念 美術史學論叢』, 通文館, 1988.

96) 金禧庚, 『韓國塔婆目錄·韓國塔婆舍利目錄』, 1994년 增補版.

각 형식별 사리기의 비례와, 각국 간에 동일 형식의 사리기가 어떤
비율로 나타나고 있느냐에 초점을 맞추어 보면 나름대로 유익한 자료가
될 것으로 생각한다. 위의 표를 작성하기 위하여 예로 든 각 형식별
사리기는 다음과 같다.

▢ 원구형

인도 : 피프라바 대탑에서 출토된 납석제 원구형 사리호(B.C. 4세기
　　　말), 비마란 제2탑에서 출토된 납석 명문 사리호(2세기)

▢ 원통형

인도 : 룸비니의 마야 부인 당탑(堂塔)에서 출토된 금제 사리합(B.C.
　　　4~B.C. 2세기), 인도 페샤와르 박물관에 소장된 카니시카
　　　대탑에서 출토된 금동 사리합(2세기), 영국 대영박물관에 소
　　　장된 비마란(Bimarān) 제2탑에서 출토된 금제 사리합(2세기),
　　　일본 도쿄 국립박물관에 소장된 쿠챠(kutsche)에서 출토된
　　　목제 채색 사리합(7세기), 탁실라의 쉬르캅 왕궁지에서 출토
　　　된 사리기(1세기)

한국 : 일본 오쿠라(小倉) 재단에 소장되었던 금동 원통형 탑문(塔紋)
　　　사리합(통일신라)

▢ 보각형

한국 : 감은사 사리내함(682년), 송림사(松林寺) 사리기(7세기 말),
　　　불국사 삼층석탑 사리외함(751년), 광주 서오층석탑 사리기
　　　(10세기 초)

중국 : (함의 뚜껑이 말각조정식으로 구성된 것) 일본 교토(京都)

이즈미네(泉屋) 박고관(博古館)에 소장된 중국 산둥 성(山東省)의 제양(濟陽)에서 발견된 석제 사리함(8세기), 산시 성(陝西省) 박물관에 소장된 허베이 성(河北省) 딩셴(定縣)의 정지사(靜志寺) 인수(仁壽) 3년명 사리기(603년), 간쑤 성(甘肅省) 징촨현 (涇川縣) 징저우(涇州)의 대운사지(大雲寺址)에서 발견된 금동 사리외함, 간쑤 성 박물관에 소장된 징저우 대천사(大泉寺)에서 발견된 석제 사리함

ㅁ 상자형

한국 : 황복사 삼층석탑 사리기(706년), 불국사 삼층석탑에서 출토된 금동 직사각형 탑문 사리함(751년), 나원리 오층석탑 사리기(8세기), 남원에서 출토된 것으로 전하는 금동 사각형 투각 사리기(8~9세기) (사진 80), 황룡사지에서 출토된 청동 사각형 소함(871년), 익산 왕궁리 오층석탑(사진 136)에서 출토된 금제 사리내함(9~10세기), 의성 빙산사지 오층석탑에서 출토된 금동 사각형 투조 사리함(9~10세기), 경주 동천동에서 출토된 청동 사각형 사리함(9~10세기), 안동 옥동 임하사 전탑지에서 출토된 은제 사각형 사리내함(10세기)

ㅁ 호합형

한국 : 불국사 삼층석탑에서 출토된 은제 사리호(751년), 갈항사지 동·서 삼층석탑에서 출토된 청동 사리호(758년), 산청 석남사지에서 발견된 영태2년명 납석 사리호(766년), 봉화 서동리 동 삼층석탑에서 출토된 납석 사리호(8세기 중엽), 대구 동화사 비로암에서 출토된 삼층석탑 납석 사리호(863년), 봉화 축서사 삼층석탑에서 출토된 납석 사리호(867년), 장흥 보림

사진 136. 익산 왕궁리 오층석탑

사진 137. 대구 동화사 삼층석탑

사 남·북 삼층석탑에서 출토된 납식 사리호(867년), 대구
동화사 삼층석탑(사진 137)에서 출토되었다고 전하는 납석 사리
호(9세기), 포항 법광사 삼층석탑에서 출토된 납석 사리호(9세
기), 문경 내화리 삼층석탑에서 출토된 은제 사리호(9세기)

▫ 복발탑형 사리기

인도 : 스와트에서 출토된 복발탑형 석제 사리기, 탁실라 칼라완
사원 A1탑에서 발견된 도금된 편암제(片巖製) 소탑, 스와트
니모그람에서 출토된 활석제 복발탑형 사리기, 카라치 국립박
물관 소장 사리기, 투르판 토욕의 첸포동(千佛洞)에서 출토된
복발탑형 사리기

중국 : 윈난 성(雲南省) 대리숭성사(大理崇聖寺)의 천심탑(千尋塔)에
　　　서 출토된 금동 복발탑형 사리기(9세기 중반)

한국 : 황룡사지에서 출토된 청동 사리호(871년), 청도 장연사지
　　　삼층석탑에서 출토된 목제 금칠 사리호(9세기), 포항 법광사
　　　삼층석탑에서 출토된 청동 사리호(9세기 중반), 호림박물관
　　　소장 청동 사리기(9~10세기), 호암미술관 소장 금동 사리기,
　　　부산광역시립박물관 소장 금동 사리기(9~10세기), 일본 정
　　　창원 소장 금동 사리기(9~10세기)

ㅁ 다각당형

한국 : 황룡사 구층목탑지에서 출토된 금동 팔각당형 사리기(872
　　　년), 국립경주박물관 소장 청동 팔각당형 사리기(9세기 후반),
　　　문경 내화리 삼층석탑에서 출토된 금동 팔각당형 사리기(9세
　　　기), 구미 도리사 세존부도에서 발견된 금동 육각당형 사리기
　　　(9~10세기)

ㅁ 관함형

중국 : 일본 오사카(大阪)의 에구치지로(江口治郎)가 소장하고 있는
　　　은도금 관형 사리기(唐代), 일본 교토(京都) 이즈미네(泉屋)
　　　박고당 소장의 산둥 성(山東省) 제양에서 발견된 금동 관함
　　　외함 및 내함, 교토 후지이(藤井) 육성회현(育成會縣)에 소장된
　　　석제 관형 사리기(唐代), 간쑤 성(甘肅省) 징촨 현(涇川縣) 징저
　　　우(涇州) 대운사지(大雲寺址)에서 발견된 은제 관형 외함 및
　　　내함, 미국 보스턴 박물관에 소장된 출토 불명의 석제 관형
　　　사리기

한국 : 안동 옥동 임하사 전탑지에서 출토된 은제 도금 사리외함(10

세기)

이렇듯 한국과 인도 및 중국의 각 사리장엄을 형식별로 분류하면 위의 표에서와 보는 바와 같이 대체로 여덟 가지로 나누어 볼 수 있다. 물론 이 가운데는 다각당형처럼 한국에서만 보이는 형식도 있지만 그 외의 기형은 모두 적어도 두 나라 이상에서 공통적으로 나타나고 있어 상호 간의 영향관계를 살펴볼 수 있다.

그런데 복발탑형은 한중일 세 나라에서 모두 보이는데다가 그 수량도 가장 많아 이 형식이 고대의 사리장엄 가운데 가장 보편적인 형식이라고 할 수 있다. 따라서 인도 사리기 가운데 한국에 직접 영향을 준 것이 있다면 바로 이 형식이 아닐까 한다. 뿐만 아니라 인도의 원구형 사리기 역시 한국에 일정한 영향을 끼친 형식으로 생각된다. 비록 한국에는 이러한 형식의 사리기가 아직 단 한 점도 알려져 있지 않지만 한국의 부도(浮屠)에서 그 영향을 찾아볼 수 있기 때문이다.

고려와 조선의 부도 가운데 탑신이 둥근 원형인 것이 있는데, 예컨대 본래 충청북도 충주시 동량면 하전리 성토사지에 있다가 지금은 서울 경복궁으로 옮겨진 정토사(淨土寺) 홍법국사실상탑(弘法國師實相塔 : 1017)(사진 13)을 비롯하여, 전라북도 완주 봉서사(鳳棲寺) 진묵 일옥(震默一玉) 조사의 부도, 전라남도 순천 송광사(松廣寺) 보조국사(普照國師) 사리탑, 봉인사(奉印寺) 사리탑(사진 10), 충청북도 보은 복천사(福泉寺)의 학조 등곡(學祖燈谷) 부도탑(16세기 초)(사진 11)과 수암당(秀庵堂) 부도탑 (1480년)(사진 12), 충청남도 부여 무량사(無量寺)의 팔각원당형 부도, 그리고 전라남도 화순 운주사(雲住寺)의 원형 다층석탑 등의 탑신이 원구형을 이루고 있는 것은 바로 인도의 원구형 사리기에서 그 조형의 연원이 있기 때문으로 생각되는 것이다. 이것은 탑이 사리를 봉안하기 위한 장치라는 점에서 더욱 그러하다.

이처럼 한국의 사리기 형식을 인도 및 중국의 그것과 비교해 보면 인도의 사리기 형식에 영향 받은 바 있음을 알 수 있다. 이것은 문헌으로만 볼 때 중국에서 불사리 신앙과 그에 따르는 사리장엄의 방식이 전래된 것으로만 이해하는 것에 대해 새로운 인식방향을 제시하고 있다.

일반적으로 우리 나라의 사리기는 중국과 인도의 영향을 다 같이 받고 있으나, 특히 복발탑형은 인도의 영향이 큰 것으로 볼 수 있으며, 보각형 사리장엄의 경우는 중국 건축의 천개 부분을 보다 승화시켜 공예미술적으로 완성도를 더 높인 것으로 것으로 생각된다.

결국 한국 고대의 사리기는 불교 및 사리신앙의 수입국 입장에서 초기에는 인도와 중국의 사리장엄을 기본으로 하여 제작되었다가 어느 정도 시기가 흐른 다음 독자적 양식의 사리기를 만들어 내었다고 생각한다. 그리고 이러한 독자적 양식의 발생시기를 감은사 금동 사리 기가 출현하는 7세기 중반으로 보고자 한다.

물론 이 같은 한국 고대 사리기의 원형에 관한 논의는 기존 자료를 좀더 세밀하게 분석하고, 아울러 미공개 자료 또는 앞으로 발굴될 신자료를 추가하여 보다 풍부한 자료로써 분석 연구해야만 확실한 결론이 나올 수 있을 것이다.

9. 사리함에 표현된 문양 장식

우리 나라 사리외함의 형태는 고려시대 이전은 다각당형이 일부 보일 뿐 사각형이 대부분이며, 내부에 내함 또는 사리병을 안치하고 있으므로 여기에 뚜껑이 얹혀지는 것이 일반적이다. 그런데 각 사리함은 외함·내함을 막론하고 사리를 봉안하는 중요한 역할을 하므로

장엄을 위하여 표면에 장식을 가하는 경우가 많다. 이 같은 표면 장엄은 사천왕상을 부조하거나 혹은 부착함으로써 사방 호위를 상징하기도 하며, 혹은 보살상을 배치하여 불사리에 대한 공양을 표현하기도 한다.

사천왕상은 사리외함·내함이 주로 사각형이므로 사방 수호의 의미를 가장 잘 나타낼 수 있다고 보이는데, 사천왕상 외에도 신중상이나 보살상 등 어느 경우든 사리함의 내부를 불국토(佛國土)로 인식하고 있음을 나타내는 것이라고 볼 수 있다.

특히 사천왕상이 장엄된 사리기는 인도·중국에서는 드물게 보이는 데 비하여 한국에서는 비교적 풍부하게 나타나고 있다. 한국 고대의 사리함에 장엄된 사천왕상의 경우 도상적으로 볼 때 얼굴이나 몸에 착용한 갑주, 그리고 고유의 개성을 드러내기 위해 손에 잡고 있는 지물(持物) 등을 통하여 서역의 영향을 짙게 받았다는 것을 알 수 있는데, 이는 그만큼 통일신라가 외국과의 문물교류를 활발히 하였다는 것을 상징하는 것이다.

따라서 이 사천왕상 도상에 대한 연구가 보다 심층적으로 이루어진다면 한국 고대 사리기의 국제성에 대한 내용도 아울러 파악할 수가 있다. 뿐만 아니라 사천왕상 외의 다른 장식 문양 역시 그 당시 미술문화의 성향을 드러내는 도안성이 잘 나타나 있으므로 이에 대한 비교연구가 보다 심화된다면 사리기 자체에 대한 공예성과 더불어 회화적 연구도 함께 이루어질 수 있을 것으로 보인다.

다음의 표는 현재까지 알려진 사각형 및 다각당형 사리함의 표면에 표현된 문양 장식을 한 눈에 알아보기 위하여 작성한 것인데, 다만 원통형 사리기의 경우는 조형 특성상 문양 장식이 거의 없으므로 제외하였다.

<表 10> 사리함 표면의 장식

사리함 명		시 대	장식 내용
1 감은사 금동 외함		682년	4面에 別鑄 四天王像을 각 1위씩 附着. 方錐形 蓋部에 손잡이 고리와 極樂鳥·天人 등을 別鑄하여 附着. 東西 兩塔이 同一.
2 황복사지 금동 외함		706년	4面에 99基의 塔을 點刻함. 蓋部에는 神文王·孝昭王·神睦大王의 冥福을 發願하는 내용을 陰刻.
3 불국사 삼층석탑	금동 외함	751년	基壇 위에 놓인 函體의 四面을 寶相唐草紋으로 透彫裝飾. 蓋部에는 蓮蕾紋을 附着하고, 最頂上部에 瑪瑙 蓮蕾를 장식. 현재 鍍金이 많이 剝落됨.
	금동 내함		4面 중 前後面은 삼층석탑을 중심으로 左·右에 供養像 각 1위씩을, 左右面에는 神衆像을 陰刻함. 餘白面은 連珠紋으로 裝飾. 蓋部 最頂上에는 호리병 형의 鈕가 장식됨.
4 나원리 금동 외함		8세기	4面 周緣에 方廓을 두르고 중앙에 四天王像 각 1위씩을 陰刻함.
5 황룡사 금동 외함		871년	4面에 靑銹가 가득하여 紋樣을 확인할 수 없으나 有紋인 것은 분명한 듯함. 方錐形 蓋部에는 下部 周緣에 花紋을 새기고, 最頂上에 寶珠 鈕가 장식됨.
6 전 남원 출토 사리기		8~9 세기	八角 蓮華 臺座 위에 函體가 올려졌고, 函體는 사방에 菩薩坐像이 透彫되어 장식됨. 舍利函 주위에 대좌 밑에서 函의 四隅 방향으로 구부러져 올라간 연꽃 줄기 위에 四天王像 각 1위가 놓여짐. 方錐形 蓋部에 金片을 중첩하여 만든 蓮花 8葉이 부착되었고, 最頂上部에 傘蓋形 장식이 있음.
7 도리사 육각당형 사리기		8~9 세기	眼象이 있는 六角 基壇部 위에 六角 函體가 있고, 各面에 사천왕상 4위와 菩薩立像 2위가 線刻됨. 屋蓋形 蓋部에는 各隅에 環이 달린 귀꽃을 세웠다. 最頂上部는 仰蓮座가 있고 그 위에 鈕를 놓기 위한 촉이 부됨. 鈕는 현재 缺失됨.
8 의성 빙산사지 사리함		9세기	4面을 鳳凰紋으로 透彫함. 蓋部는 弱化된 方錐形에 無紋인 듯하며, 最頂上部에 寶珠形 鈕가 부착됨.
9 경주 동천동 발견 사리함		9세기	直四角形 函體 4面에 四天王像을 간략한 형태로 線刻함. 蓋部는 上面에 간략한 花紋이 線刻되었고, 最頂上部에 寶珠形 鈕가 부착됨.
10 문경 내화리 팔각당형 사리기		9세기	眼象이 있는 八角 基壇部 위에 無紋의 函體가 놓임. 蓋部 역시 無紋이며, 最頂上部에 커다란 寶珠形 鈕가 부착.

사리함 명		시 대	장식 내용
11	청동 팔각당형 사리기	9세기	眼象이 있는 八角 基壇部 위에 函體가 놓이고, 八角堂形의 函體는 無紋임. 屋蓋로 된 蓋部 역시 無紋이며, 最頂上部에 寶珠形 鈕 부착됨. 國立中央博物館所藏.
12	익산 왕궁리 삼층석탑 / 금동 외함 / 금제 내함	9~10 세기	函體 및 蓋部 모두 無紋. 蓋部에 鈕가 부착되지 않은 箱子形. 4面 周緣에 커다란 連珠紋이 둘러져 있고, 중앙에 中心紋으로 花紋을 장식. 方錐形 蓋部에도 花紋을 주문양으로 배치하고, 여백을 連珠紋으로 장식. 最頂上部는 오므려진 蓮花를 부착.
13	임하사 전탑지 / 은제 외함 / 은제 내함	10세기	棺函形 函體는 無紋이며, 지붕형 蓋部 下端에 垂飾 14片을 장식. 函體 및 蓋部 모두 無紋, 蓋部 最頂上部에 蓮花를 부착.
14	서산 보원사지 금동 외함	10세기	납작한 箱子 형태의 외함 표면은 無紋이며, 蓋部表面에 觀音菩薩像과 童子像이 線刻되었다. 또한裏面에 緣起法頌을 陰刻함.
15	광주 서 오층석탑 사리함	10세기	眼象이 있는 四角 臺座 위에는 函體가 놓이고, 函體四方에 각각 別鑄한 菩薩像을 부착하였고, 四隅에각각 別鑄한 四天王像을 부착하였다. 옥개 형태의蓋部 最頂上에는 4葉으로 된 蓮花座 위에 蓮蕾形鈕가 부착됨.
16	월정사 팔각구층석탑 사리함	10세기	납작한 형태의 四角形 사리외함의 앞면과 바닥면에 각각 2위씩의 사천왕상을 線刻. 餘白은 蓮珠紋으로 채우고, 마주 선 四天王像 사이에 蓮花紋을장식.
17	청양 도림사지 삼층석탑	10세기	납작한 四角形인데, 函體는 無紋이나 蓋部에 여러가지 장식이 베풀어졌다. 우선 周緣部에 16개의圓을 배치하고 그 여백에 蓮珠紋을 장식하였으며, 中央部에 方廓을 놓고 그 내부 중앙에 커다란 圓및 그 주위에 Palmette形 草花紋을 장식함.
18	광산 신용리 오층석탑 사리함	11세기	直四角形으로, 函體 및 蓋部에 無紋임.
19	전 부여 보광사지 탑	14세기	八角 函體로, 한 면씩 건너 뛰어 四天王像이 浮彫됨. 그 사이는 기다랗게 파놓고 그 내부에 蓮珠紋을 장식함. 基壇部 缺失.
20	수종사 은제 육각당형 사리기	14세기	覆蓮·仰蓮으로 장식된 基壇部가 있고, 그 위에六角堂形의 函體가 놓임. 函體의 각면은 門戶와문살이 장식. 屋蓋形 蓋部 最頂上에 寶珠를 부착.

	사리함 명	시대	장식 내용
21	순천 선암사 팔각당형 사리기	14 세기	8개의 다리가 달린 基壇部 위에 八角堂形의 函體가 놓임. 函體에는 꽃살무늬가 있고 蓋部는 屋蓋形으로 되었으며 鈕는 없음.
22	원주 영전사지 부도 육각당형 사리기	1388년	6개의 다리가 달린 基壇部와 六角堂形의 函體, 屋蓋形 蓋部로 구성. 函體 각면에 꽃살무늬가 장식되었고, 蓋部에는 기왓골이 표현됨.
23	이성계 발원 사리기	1390·1391년	銀製 基壇部 위에 金銅 八角堂形의 函體 및 屋蓋形 蓋部가 얹힘. 函體는 각면마다 如來立像 1위씩이 陰刻되었으며, 옥개는 2段으로 기왓골이 형성되고 最頂上部에 蓮花 1송이가 장식됨.

10. 한국 사리병의 양식과 유례

1) 한국 사리병의 양식 개관

사리병(舍利甁)은 사리장엄 가운데서도 사리가 직접 봉안되는 용기이니 만큼 예로부터 대단히 중요하게 여겨졌다. 우리 나라에서 인도 혹은 중국으로부터 처음 불사리를 봉안하여 왔을 때 사리병에 봉안되어 있었을 것이다.

한국 고대 사리병의 양식은 이름 그대로 병 형태가 주종을 이루었을 것이고, 그 뒤로도 사리병은 양식상 큰 변화를 보이지 않았다. 하지만 수량은 많지 않아도 잔형(盞形)·호형(壺形)·원통형(圓筒形)·원추형(圓錐形)·복발탑형(覆鉢塔形) 등 기본형에서 변화된 기형이 어느 정도 보인다. 물론 삼국시대와 통일신라시대에서는 병형이 대종을 이루고 있으며 변형 양식은 주로 고려 말 이후에 나타나고 있다. 기존에는 사리병이라 하면 병형 용기만을 의미하였으나, 넓은 의미에서 본다면 사리병이란 곧 사리를 직접 봉안한 용기 전반을 모두 가리킨다고 할 수 있다.

따라서 이 책에서는 재질 면에서 사리병을 반드시 유리·수정 등으로 만든 병형 사리용기에만 국한하지 않고, 사리장엄 중 사리를 직접 안치하는 유리·수정 용기 및 금속 사리병을 모두 사리병의 범위 안에 포함시켰다. 이러한 범위를 설정하여 놓고 본다면 삼국시대에서 조선시대에 걸쳐 52점 정도의 사리병이 집계된다. 어떤 조사에서는 삼국시대부터 조선시대 전 기간에 걸쳐 총 29점의 사리병이 탑 내에서 발견된 것으로 나와 있다.[97] 그러나 1978년 이후에 새롭게 발견된 것과 탑 외에서 발견된 것, 그리고 당시의 집계에 누락된 것 등을 포함한다면 사리병은 현재 총 52점을 헤아린다.

재질은 유리를 비롯하여 수정·금·은·청동·나무·옥·마노 등으로 다양하다. 그 가운데 유리가 약 반을 차지하여 가장 많은 용례를 보이고 있으며, 그 다음으로 많은 것은 수정이다. 따라서 유리와 수정이 사리병의 재질로 가장 애호되었다는 것을 알 수 있다(표 11 참조). 유리의 발생과 우리 나라에 전래되기까지의 과정은 뒤에서 좀더 자세히 알아보았다. 수정은 유리만큼은 많이 사용되지 않았지만 682년에 봉안하여 현재까지 가장 오래된 사리기로 꼽히는 감은사 동·서 삼층석탑 사리장엄구의 사리병이 수정이므로 우리 나라에서 유리와 더불어 매우 이른 시기부터 사리병의 재료로 이용되었던 것을 알 수 있다. 그리고 청동 사리병 역시 8세기부터 그 용례가 전하는데, 청동 사리병 가운데 가장 오래된 작품으로는 766년에 봉안된 전 안성 출토의 영태2년명 사리병이 있고, 865년에 봉안된 청도 운문사 작압전(鵲岬殿)에서 출토된 청동 사리병이 그 뒤를 잇고 있다.

또한 사리병의 시대별 분포를 본다면 삼국 및 통일신라시대에 봉안한 사리병이 압도적으로 많고, 고려 이후에는 사리병 자체가 사리장엄구

97) 金禧庚,「韓國塔婆의 舍利瓶樣式考」,『考古美術』 138·139合號, 1978.

에 포함되지 않는 경우가 많아진다. 특히 유리 사리병의 수가 급격히 감소하면서 금속 사리병으로 대체된다. 그 까닭은 일반적으로 우리 나라에서 고려 이후에 유리 제작기술이 단절되는 것과 관련 있을 것으로 생각한다. 실제 서양의 경우를 볼 때 유리 제작기술은 기원전부터 알려졌다가 8~13세기에 와서 유리 제작의 공백기를 맞고 있으며, 동양에서도 중국은 송대(960~1297) 말기, 그리고 일본은 가마쿠라(1185~1249) 초기 이후에 유리 제작기술이 단절되는 사실과도 그 맥을 같이한다고 하겠다.

2) 사리병의 유형

여태까지는 사리병의 양식을 병형(瓶形)에만 국한하여 그 종류를 중경(中頸) 원복형(圓腹形), 단경(短頸) 원복형, 장경(長頸) 원복형, 기타 형 등으로 세분한 시도가 있었다.[98] 그러나 이러한 분류는 기형에 대한 서술, 특히 병 목이 길고 짧은가를 중심으로 하여 명명되었으므로 양식 분류를 위한 용어로는 다소 부적합하다고 느껴진다. 이 책에서는 사리병의 개념 범위를 보다 넓게 잡았으므로 병형을 비롯하여 그 외의 형태를 함께 다루었다.

병형

『설문해자(說文解字)』는 중국의 고대 사전이라 할 수 있는데, 거기에는 여러 종류의 기명(器皿)에 대한 낱말풀이도 포함되어 있다. 『설문해자』는 후한(後漢)의 허신(許愼)이 총 15편으로 편찬하여 100년에 완성하였는데, 그때까지 사용되던 9,353자를 540부(部)를 싣고 각 글자마다 뜻과 형태의 기원에 대하여 설명을 가하였다. 허신(30~124)은 지금의

98) 金禧庚, 앞의 논문.

허난 성(河南省)인 루난 현(汝南縣) 소릉(召陵)에서 태어났으며, 자(字)는 숙중(叔重)이다. 당대의 최고 학자 가운데 한 사람인 가규(賈逵)를 사사함으로써 유가(儒家) 고전에 정통하게 되었는데, 이로써 사람들이 그를 가리켜 '오경무쌍(五經無雙)의 허숙중'이라고 부를 만큼 학문적으로 인정받았다. 저서로는『설문해자』외에 오경의 해석에 관한 이설(異說)을 집성한『오경이의(五經異義)』10권도 있으나 지금은 없어져 전하지 않는다. 아무튼 이『설문해자』에서는 '병(瓶)'을 '병(絣)'이라고도 한다고 하며 그 어의를 다음과 같이 정의하고 있다.

> 易井卦辭曰 大瓶 左傳衛孫蒯 飮馬於重丘 毀其瓶 按瓶亦評缶 左傳 具綆缶 此缶之小者
>
> 병은『주역(周易)』「정괘사(井卦辭)」에 이르기를, '큰 병'이라 하였다.『좌전(左傳)』에는, "말에게 물을 먹이다가 병이 깨졌다"는 글이 있는 것으로 보아서 병은 질그릇으로 되어 있음을 알 수 있다.『좌전』에서 또한 이르기를, "부(缶)를 매달았다"고 한 것으로 보면 크기가 작은 질그릇을 뜻한다고 하겠다.

위와 같은『설문해자』의 병에 대한 내용을 요약한다면 비교적 소형 용기에 끈에 묶어 매달고 다닐 수 있는 형태를 하고 있다고 하겠다. '瓶'과 같은 의미로 사용하는 '絣'이 곧 두레박 같은 형태를 뜻하기도 하므로, 고대 중국인의 병에 대한 시각적 인식을 알 수 있을 것이다.

그런데 불교에서 보는 병에 대한 인식은 위와 같은 어의적인 해석과는 달리 상당히 고귀한 의미를 내포하고 있다. 병은 범어인 Kalaśa를 번역하면서 나온 말이다. 이 Kalaśa를 한자로 음역하여 가라사(迦羅奢)라고 쓰는데, 보병(寶瓶)·현병(賢瓶)으로 번역된다. 이 병이 경전에 사용된 예를 보면, 오보(五寶)·오향(五香)·오약(五藥)·오곡(五穀)과

향수 등을 담아 불보살에 공양하는 그릇으로 인식하였다. 또한 이 병은 능히 복덕을 낳고 뜻하는 일을 이루게 하여 주기 때문에 역덕병(亦德甁)·공덕병(功德甁)·여의병(如意甁)·만병(滿甁) 등으로도 부른다.[99] 혹은 정병(淨甁)이라고도 하여 정수(淨水)를 담는 용기를 가리키는데, 이때의 정수란 곧 신성의 상징으로서의 물을 말한다.

이처럼 사리병은 매우 존귀한 대상인 사리를 직접 봉안하기 위한 용기를 말하는데, 많은 기형 가운데서도 병이 선호되었던 까닭은 본래 불교에서 병을 앞에서 말한 정병 외에도 수병(水甁)·군지(軍持) 등과 같이 맑고 깨끗한 것을 담는 용기로 인식하였던 때문으로 보인다. 인도의 간다라(Gāndhāra) 지방에서 발견된 미륵상 가운데 상당수가 손에 드는 지물(持物)로 병을 들고 있는데, 이처럼 초기 불교에서부터 병은 정수 등의 신성물을 담는 용기로 인식되었다. 물론 고대에 있어서 물을 신성시한 것은 어느 나라에서나 마찬가지겠지만, 특히 열대 기후에 해당하는 인도에서는 오랜 옛날부터 물은 만물의 근본이라는 관념이 있었고, 나아가 모든 생명의 힘찬 도약을 상징하는 발아력(發芽力)의 이미지까지 덧붙여져서 불사·풍요·지혜의 상징이 되었던 것이다.[100]

한국에서 이 같은 병형을 한 사리병은 사리장엄 가운데 가장 오래된 감은사 사리병을 필두로 그 외에 상당수가 알려져 있다. 특히 우리나라 고대 유리 사리병의 특징은 주둥이뿐만 아니라 바닥에도 구멍이 있어 거기에 받침을 끼워 고정시키는 경우가 많은데, 이는 제작기술상의 문제 때문에 그러하였을 것이라고 추정하고 있다.[101]

99) 全惠苑,「高麗時代 甁類에 대한 연구 - 金屬·磁器·陶器 甁類의 共通 器形을 중심으로 - 」, 동국대학교 대학원 미술사학과 석사논문, 1995, 5쪽.

100) 宮治昭,『涅槃と彌勒の圖像學 - インドから中央アジアヘ - 』, 吉川弘文館, 1992, 286~290쪽.

101) 金載元·尹武炳,『感恩寺址發掘調査報告書』(國立博物館 特別調査報告 第二冊), 乙酉文化社, 1961, 76쪽.

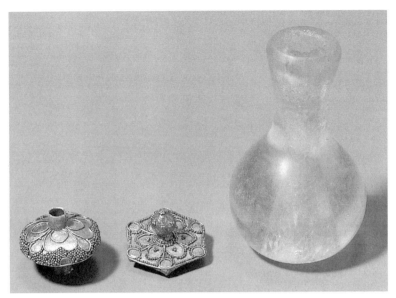

사진 138. 감은사 동탑 유리사리병 및 받침과 마개

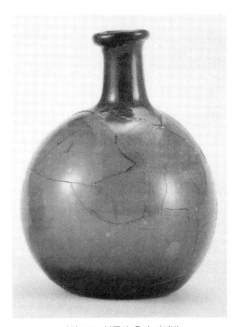

사진 139. 불국사 유리 사리병

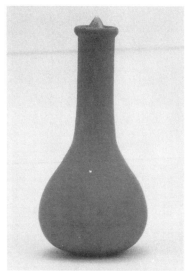
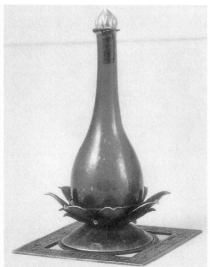

사진 140. 불국사 목제 사리병　　　　　사진 141. 왕궁리 오층석탑 유리사리병

　　우리 나라 사리병 양식의 시대적 흐름을 보면, 먼저 7세기에는 감은사 사리병(사진 138)처럼 목이 중간 길이이고 배[腹]도 그다지 심하게 부르지 않은 형태가 보인다. 8세기에 들어와서는 불국사 삼층석탑 유리 사리병 (사진 139)처럼 목이 짧고 배가 공처럼 둥글게 부른 형태가 나타난다. 이러한 기형은 중국 당대에도 유행하던 모습으로, 8~10세기의 일본을 포함한 동양 여러 나라에서 거의 표준형이라고 할 만큼 광범위하게 나타나고 있다. 일본 법륭사 오층목탑의 심초석에서 발견된 유리 사리 병은 그 한 예라 할 수 있다.[102]

　　그 뒤를 이어서 9세기에 들어서면 사리병의 제작이 전대에 비하여 매우 활발했음을 알 수 있다. 현재 전하는 사리병의 대부분이 이 시기에 집중되고 있기 때문이다. 이 시기의 사리병은 8세기의 대표작이라 할 수 있는 불국사 삼층석탑의 사리병에 비하여 목이 좀더 길어지고

102) 由水常雄・棚橋淳二,『東洋のガラス』, 雄山閣, 1956, 96쪽.

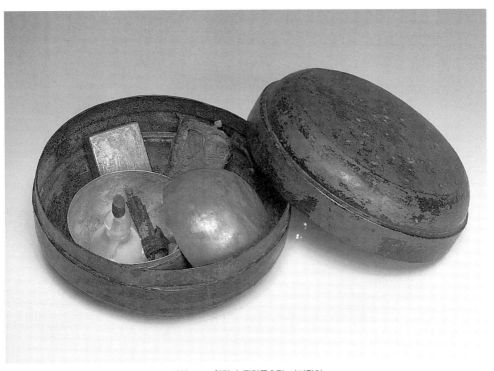

사진 142. 월정사 팔각구층탑 사리장엄

반면에 배는 훨씬 줄어들어 전체적으로 날씬한 모습을 보이고 있는데, 불국사 삼층석탑 목제 사리병(사진 140)과 전라북도 익산 왕궁리 오층석탑의 녹색 유리 사리병(사진 141)이 대표적이다.

그러다가 9세기 후반에서 10세기로 들어서면서 병형뿐만 아니라 호형(壺形)의 사리병도 나타나는 등 사리병의 형식이 매우 다양해지게 된다. 하지만 10세기 이후부터 유리 사리병은 거의 자취를 감추게 되는데, 이것은 앞서 말한 바와 같이 이 시기에 유리 제조기술이 단절되기 때문이다. 따라서 유리 사리병이 나타나는 사리장엄은 일단 고려 초 이전의 사리기로 볼 수 있을 것이다.

또한 병형 사리병은 거의 유리제라는 것도 특징으로 꼽을 만한데,

다만 경기도 안성 장명사(長命寺)에 봉안되었던 사리병 및 강원도 평창 월정사(月精寺) 팔각구층석탑의 사리병(사진 142)이 수정제인 것은 매우 드문 예외적 현상이라고 할 수 있다.

사리병이 포함된 장명사 사리구의 탑지석에는 '長命寺'라는 글이 새겨져 있다. 1972년 안성의 어느 탑에서 발견된 것이라고 전하는데, 그 탑이란 명문대로 장명사에 있던 석탑일 것이다. 장명사는 안성군 죽산면 죽산리 비봉산(飛鳳山)에 있던 사찰로 고려 초에 창건된 것으로 생각된다. 조선시대 초기인 1530년(중종 25)에 편찬된 『신증동국여지 승람(新增東國輿地勝覽)』에 나오는 장광사(長光寺)가 곧 이 장명사로 추정되며, 1799년(정조 23)에 편찬된 『범우고(梵宇攷)』에는 이미 폐사 된 것으로 나와 있다. 그러나 탑지석에 보이는 것처럼 언제 장명사로 불렀는지는 확실하지 않다. 현재는 절터 전체가 택지로 변하였고, 사리구가 봉안되었던 오층석탑도 없다.

장명사 사리장엄으로는 수정 사리병과 함께 납석 탑지석과 청동 원통형 사리합 등이 있었다. 탑지석에는 명문이 새겨져 있어 이 사리구 가 고려 초인 997년(성종 16)에 세운 장명사 오층석탑에 봉안되었던 사실을 알 수 있다. 높이 4.1cm의 수정 사리병은 표주박 형태로 청동 원통형 사리합 안의 비단 주머니에 안치되어 있었다. 그리고 청동 원통형 사리합은 내부가 2단으로 구획되어 고려시대에 유행하던 형식 을 그대로 따르고 있는데, 수정 사리병은 상단에 봉안되었고 하단에는 향목(香木)이 채워져 있었다.[103]

또한 월정사 팔각구층탑의 수정 사리병은 장명사 사리구의 사리병과 형태 면에서 매우 유사하여 주목된다. 1970년 탑의 해체수리 때 초층 탑신과 5층 옥개석 상면에서 사리장엄이 발견되었는데, 사리병은 초층

103) 『佛舍利莊嚴』, 국립중앙박물관, 1991.

탑신의 원형 사리공에서 발견되었다.[104] 사리장엄이 안치된 방식을 보면, 비단 보자기가 사리구를 싸고 있었다. 보자기 안에는 동합이, 동합 안에는 은제 사리합 등이, 은제 사리합 안에는 담홍색 사리 14립을 봉안한 표주박 형태의 수정 사리병 및 두루마리로 된『전신사리경(全身 舍利經)』이 있었다.

최근 월정사 팔각구층석탑을 통일신라시대에 건탑한 것으로 보기도 하는데,[105] 적어도 이 같은 사리장엄으로만 본다면 통일신라시대의 유물은 아니고 고려시대에 봉안한 것이 확실하다. 물론 사리장엄이라 는 것은 후대에 재봉안하는 경우도 있으므로 신중하게 판단해야 하겠지 만, 사리장엄 가운데는 통일신라시대의 유물로 판단될 수 있는 것이 전혀 없기 때문에 고려시대에 재봉안되었을 가능성은 그만큼 희박하다 고 본다.

호형

호형(壺形)의 사리병으로는 전라남도 순천 동화사(桐華寺) 삼층석탑에 서 출토된 사리병 2개 가운데 장경호 형태의 녹색 유리 사리병(사진 143)이 있다. 색깔은 함께 발견된 다른 유리 사리병과 마찬가지로 녹색이 지만, 형태는 주둥이가 넓은 이른바 광구병(廣口瓶)이며 짧은 목이 있고 어깨가 넓고 배가 많이 불러, 완연한 병형을 하고 있는 함께 발견된 또 다른 유리병과는 뚜렷이 구분된다. 이 두 개의 병에 각각 사리 2과씩이 봉안되어 있었다.[106] 이 사리병이 발견된 삼층석탑은 양식으로 보아 신라 말 고려 초에 건탑된 것으로 추정되지만 사리병은

104) 洪思俊, 「月精寺 八角九層石塔 解體復元略報」, 『考古美術』 제112호, 1971.
105) 강병희, 『韓國의 多角多層 石塔』, 한국정신문화연구원 한국학대학원 박사학위논 문, 1996.
106) 文化財管理局 文化財研究所, 『桐華寺 三層石塔 修理報告書』, 1990.

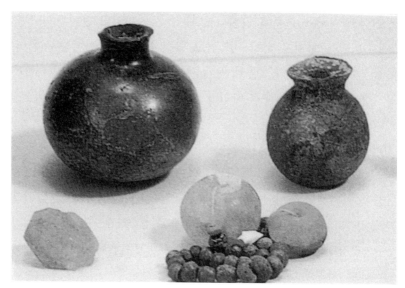

사진 143. 순천 동화사 삼층석탑 유리사리병

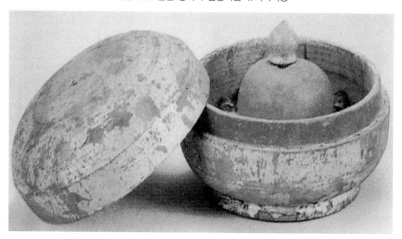

사진 144. 문경 봉서리 탑 출토 수정사리호

통일신라시대 것으로 다른 곳으로부터 이안된 것이라고 한다.[107]
호형은 주로 고려시대 이후에 나타나는데, 경상북도 문경 봉서리

107) 위의 책.

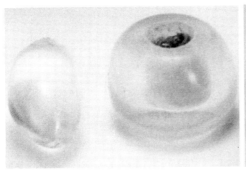
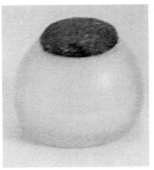

사진 145. 동아대 소장 수정사리호 사진 146. 부여 무량사 수정사리병

탑에서 발견되었다고 하는 사리장엄 중의 수정 사리호(사진 144)도 그
가운데 하나다. 이 사리구는 일제강점기에 일본으로 반출되었다가
1965년 한일문화재 반환협정에 의해 환수되어 현재 국립중앙박물관에
소장되어 있는데, 문경의 어느 석탑에서 발견된 것이라고 전할 뿐이
다.108) 높이 4.5cm의 이 사리병은 반투명의 둥근 수정석에 구멍을
뚫어 사리를 안치하고 보주형의 나무 마개로 막았는데, 마개는 표면에
금칠하였다. 이 사리병 역시 금칠한 높이 6.0cm의 목합에 넣어졌는데,
목합은 다시 받침 용도로 쓰인 청자 반(盤) 위에 있는 청자 완(碗)
안에 놓여졌다. 재질과 형태가 일반적인 것과는 다르지만 사리장엄
고유의 법식인 다중(多重) 용기로 되어 있다는 점은 여느 사리장엄과
같다. 청자 반 및 청자 완의 양식으로 보아 12세기에 봉안한 것임을
알 수 있고, 이는 곧 이 사리호의 제작 연대이기도 할 것이다. 이
수정제 사리병은 고려시대에 들어와 사리를 직접 안치하는 가장 안쪽의
용기를 통일신라 때처럼 반드시 병형으로만 한 것이 아니라 다양한
기형을 사용하려는 고려인의 인식을 반영하는 사리용기라고 할 수
있다.

108) 張忠植, 「문경 봉서리 석탑의 조사」, 『佛敎美術』 7輯, 1983.

호형의 또 다른 용례로 현재 부산 동아대학교 박물관에 소장된 사리기를 들 수 있다. 이 사리장엄은 출토지가 미상이지만 유물 전체가 한 탑에서 출토된 일괄품인 것이 분명하며, 조선시대에 봉안한 것으로 추정된다. 그 가운데 수정 사리호(사진 145)는 높이 1.9cm의 소형인데 상부에 구멍을 뚫고 사리를 안치하였다. 목과 굽은 없지만 어깨가 둥글게 내려가고 배가 잔뜩 부른 형태의 전형적인 호형을 이루고 있다. 함께 발견된 수정 덩어리는 사리호의 마개로 사용된 것은 아닌 듯하고, 같이 봉안된 황옥 등과 더불어 칠보 공양의 의미로 봉안한 것으로 추정된다. 이 호형 사리병은 청동 발(鉢) 안에 안치되며, 그 밖에 원통형 청동 사리합도 이 사리장엄의 일습 가운데 하나다.

그런데 이 원통형 청동 사리합은 고려시대의 것과 동일한 기형이지만, 내부가 2단 구성이 아닌 전체가 통으로 되어 있다는 점에서 조선시대 사리합의 특징을 갖추고 있다.

조선시대 호형 사리병의 또 다른 용례로 충청남도 부여 무량사(無量寺)의 전 김시습(金時習) 부도에서 발견된 수정 사리병(사진 146)이 있다. 이 부도에서는 이 호형 수정 사리병과 은제 외합이 발견되었는데, 둘다 일제강점기에 수습되었다고 전한다. 이 부도가 매월당(梅月堂) 김시습(1435~1493)의 부도가 정확하다면 그의 입적 연도인 1493년 무렵에 봉안되었을 것이므로 확실한 조선시대 초기작으로 볼 수 있겠는데, 비록 전칭되는 것이기는 하지만 무량사에서는 예로부터 이 부도를 김시습의 부도로 여겼던 만큼 그 가능성은 높다고 할 수 있다.109)

이 호형 사리병은 높이 1.3cm로 높이 4.7cm, 입지름 4.8cm의 은제 합 안에 안치되어 있었다. 대체로 보아 고려시대는 사리 외용기로는 납석 사리호 또는 청동 원통형 사리합이 주류를 이루었고, 내용기는

109) 『전통사찰총서』 13, 「부여 무량사」, 寺刹文化研究院, 2000.

유리 및 수정제 사리병을 많이 사용하였다. 그런데 조선 초기인 1493년에 봉안되었을 것으로 추정되는 이 사리기는 은제 사리합을 외용기로, 그리고 호형 수정 사리병을 내용기로 사용하여 비교적 장엄을 간단하게 한 것이 특징이다. 이것은 곧 조선시대에 들어서면서부터 나타나는 변화로 생각된다.[110]

이처럼 호형 사리병은 그 유례가 많은 편은 아닌데, 비교적 소형이고 수정제가 많이 사용되었으며, 함께 장엄되는 사리구도 단순하고 간단하게 조형된다는 점을 특징으로 꼽을 수 있을 것이다.

복발탑형

주로 고려시대 나마(喇嘛) 계열 탑의 영향을 받은 사리병인데 시대는 고려시대와 조선시대에 걸쳐서 나타나고 있다.(사진 147)

이러한 양식의 사리병으로는 먼저 경기도 남양주시 수종사(水鍾寺) 부도에서 발견된 사리장엄 중 수정 사리병(사진 148)을 들 수 있다. 수종사 부도 사리장엄은 1939년에 발견되었다고 하는데,[111] 금동 구층탑, 은제 도금 육각당형 사리 내용기, 청자 유개호(有蓋壺), 수정 사리병 등으로 이루어져 있다.

전부 14립의 사리를 봉안한 수정 사리병은 육각당형 사리용기의 연화 대좌 위에 안치되어 있었는데, 비록 대좌 부분이 없기는 하지만 완연한 복발탑형을 하고 있다. 상륜부의 보주와 앙화와 같은 부분은 일체로 되어 있고, 그 아래에 옥개석과 탑신부가 있다. 이 사리구의 시대는 은제 육각당형 사리용기의 양식으로 볼 때 14세기 후반으로 추정된다.

110) 『佛舍利莊嚴』, 국립중앙박물관, 1991.
111) 위의 책.

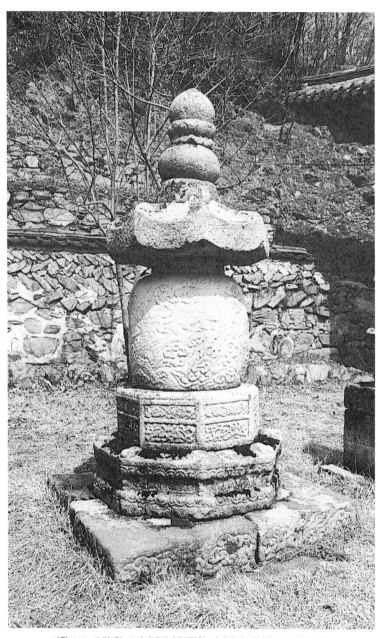

사진 147. 고려 및 조선시대의 복발탑형 사리병과 양식적으로 관련 있는
조선시대 수종사 팔각원당형 부도(전 정의옹주 부도)

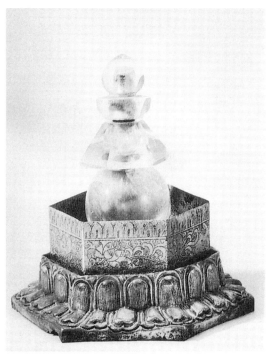

사진 148. 수종사 수정 사리병

　그 밖에 현재 국립중앙박물관(사진 149) 및 영남대학교 박물관(사진 150)에 소장되어 있는 사리기 역시 고려 복발탑형 사리병의 일종에 속한다. 특징은 모두 복발형 탑신은 수정으로 만들고 그 상단에 상륜부를, 그리고 하단에 대좌부를 은제 도금으로 따로 만들어서 부착하였다는 점이다. 이러한 양식은 곧 중국 원(元)나라에서 발생한 나마탑을 사리병으로 응용한 것인데, 시대는 상단과 하단의 상륜부 및 대좌부의 공예 기법으로 볼 때 대체로 14세기 후반 무렵에 봉안한 것으로 추정된다.

　한편 부여 보광사지(普光寺址) 탑에서 출토되었다고 전하는 사리구 가운데 목제 사리병(사진 151)도 복발탑형에 속한다. 이 사리구는 일제강점기에 발견된 것인데, 금동 팔각당형 사리외함과 은제 대좌, 그리고

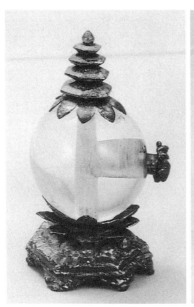
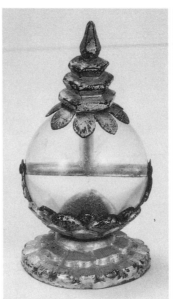

사진 149. 국립중앙박물관 수정사리병　　사진 150. 영남대 수정사리병　　사진 151. 부여 보광사지 목제사리병

목제 복발탑형 사리기로 이루어져 있다. 우리 나라에서 사리를 직접 봉안하는 가장 안쪽의 사리기가 이렇듯 목조로 만든 복발탑형인 것은 이것이 유일한 예인데, 일단 사리병의 범주에 넣어 보았다. 이 목제 복발탑형의 시대 편년은 사리구의 양식으로 볼 때 고려의 양식을 갖추고는 있으나 그 수법이 매우 퇴화된 것이 엿보여 고려시대 중에서 도 최말기인 14세기 말에 해당되는 것으로 본다.

잔형

잔형(盞形)의 사리병으로는 경상북도 칠곡의 송림사 전탑에서 출토된 유리잔(사진 152)이 현재로서는 유일하다. 전체적으로 황록색을 띤 투명한 유리잔으로, 장식성이 뛰어나고 표면에 기포 하나 없이 완전하고 깨끗

사진 152. 송림사 盞形 유리병　　　　　사진 153. 일본 正倉院 신라 유리사리병

해 사리병으로서뿐만 아니라 우리 나라 유리기 전체로 놓고 보더라도 가장 아름다운 작품 가운데 하나로 꼽힐 만하다.

특색은 표면에 12개의 유리 고리가 붙어 있어 장식적 효과를 높인 점인데, 이 유리 고리의 내면에 반투명한 밀색(蜜色)의 타원형 소형 유리 구슬을 중앙에 붙이고 그 주위에 작은 진주 알갱이를 빙 둘러가며 붙여 놓았다. 그렇지만 탑에서 이 사리잔이 수습될 때 외부 공기에 닿게 되자 유리 구슬들이 전부 떨어졌다고 한다. 이 구슬들은 고리 모양의 유리장식 안에 칠로 붙여 놓았던 것으로 추정된다.[112]

이 유리잔과 유사한 예가 일본 정창원에 있어서(사진 153) 유리 사리병 전파의 경로를 짐작하게 하는데, 크기·기형·유리 고리의 장식 등에 이르기까지 거의 모든 부분에서 똑같다.[113] 그리하여 이러한 기형

112) 鄭吉子, 앞의 논문, 63쪽.

및 기법은 신라만의 독특한 문화라고 보기도 한다.[114]

또한 중국에서도 이와 유사한 유리잔이 발견된 바 있다. 고대 쿠차[龜茲]의 영역인 서가저파초(西可抵巴楚) 현, 동가달륜대(東可達輪臺) 현의 부근에 있는 삼목새모(森木賽姆) 석굴에서 1989년에 발견된 유리배가 그것이다. 이 유리배는 수(隋)대의 작품으로 페르시아 유리배의 풍격이 보인다. 크기는 높이 9.7cm, 입지름 12.1cm이다.[115] 송림사 유리잔에 비하여 굽이 달린 대(臺)가 있고 입지름이 보다 장대한 것이 다르지만 전체적으로 동일한 의장에 속한다. 각국에 흩어져 있는 유사한 작품 간의 비교를 통하여 송림사 사리잔의 문화적 성격이 구명될 수 있다고 생각한다.

원통형

원통형(圓筒形) 사리병이란 명칭 그대로 마치 실린더처럼 길쭉한 원통형에 마개가 달린 형태를 말한다. 따라서 병이라 칭하기에는 어색한 면이 많지만, 사리를 직접 봉안하는 가장 안쪽에 놓이는 용기인 데다가 유리제이므로 일단 사리병의 범위에 넣어 보았다.

이러한 양식의 것으로 가장 시대가 앞서는 것은 강원도 원주 영전사지(令傳寺址) 보제존자(普濟尊者) 부도에서 발견된 사리구 가운데 은제 원통형 사리병이 있다. 이 사리구는 불사리 장엄이 아닌 승사리 장엄인데, 탑지석을 통해 고려 말인 1388년(우왕 14)에 봉안한 것임을 알 수 있다. 이 원통형 사리병은 높이 4cm로 마개가 납석으로 되어 있는 점이 특이하지만 재질이 유리가 아닌 은제인 것은 고려시대에 유리 사리병이 거의 자취를 감추는 현상과도 일치하고 있다.

113) 崔在錫, 앞의 논문, 175~177쪽.
114) 由水常雄, 「古新羅古墳出土のロ-マ系文物」, 『東アジアの古代文化』 17, 1978.
115) 『西域國寶錄』, 新疆人民出版社, 1999, 99쪽.

조선시대에 들어서서는 태조 이성계(李成桂)가 발원한 사리구 가운데 원통형 백색 유리 사리병을 들 수 있다. 그런데 이 사리병은 상단의 마개와 연결된 부분과 하단 받침 및 받침과 연결된 부분이 은제로 되어 있는 점이 특징으로 꼽힌다. 다시 말하면 병 몸체의 중앙 부분, 곧 사리가 봉안되는 곳만 유리로 되어 있고 상하단은 은제인 것이다. 그리고 이 사리병은 은제 복발탑형 사리 내용기 안에 놓이고, 다시 은제 도금 팔각당형 사리 외용기에 안치되었다.

이 원통형 유리 사리병은 사리병으로서는 매우 드문 형태인데, 고려시대에 거의 단절되었던 유리 사리병이 조선시대 초기에 이르러 다시 등장한다는 점에서 의의를 찾을 수 있다.

3) 한국 사리병의 용례별 특징

지금까지 우리 나라 유리 사리병의 양식과 종류에 대해서 말했지만, 그것은 어디까지나 양식별 분류에 따른 전반적인 현상을 설명한 것이었다. 그래서 지금부터는 현재까지 알려진 수십 점의 유리병 가운데 가장 한국적 특징을 보이는 예를 골라서 하나하나 설명해 보도록 하겠다. 그런데 그에 앞서서 유리의 역사와 발전, 그리고 전파에 대해서 간략하게나마 알아두는 것이 우리 나라 유리 사리병의 특징을 이해하는 데도 도움을 줄 듯하다.

천연 유리가 아닌 인공으로 생산한 유리는 이집트(Egypt)·시리아(Syria)·메소포타미아(Mesopotamia) 등의 오리엔트 지역에서 만들기 시작한 것으로 믿어지는데, 이때가 대략 B.C. 20세기 무렵으로 알려져 있다.[116] 그 뒤 제조기술이 다양하게 발전되어 기원 전후에 로마(Rome)

116) 鄭吉子,「新羅 유리 容器에 대한 考察」,『論文集』 제1집, 釜山慶尙專門大學校, 1981, 37～38쪽.

제국에 전래되었다. 이때 생산기술의 발전으로 다량 제조되었으며, 대략 지금과 같은 유리가 나타나게 되었던 것으로 보인다.[117]

로마의 유리는 당시 로마의 지배 하에 있던 알렉산드리아·페르시아를 거점으로 하여 때마침 개척이 이루어지고 있던 육로·해로 등 실크로드를 통하여 인도와 중국으로 전해졌다. 인도의 경우는 간쑤 성(甘肅省) 신장(新疆)에서 파미르(Pamir) 고원을 거쳐 지금의 파키스탄 발크(Balkh)에 이르러 인도로 전하여졌다. 해로로는 페르시아에서 홍해를 출발하여 계절풍을 이용하여 인더스 강 하구인 바루바르콘에 닿을 수 있었다.

중국의 경우는 처음 로마로부터 유리를 수입한 것으로 역사에 기록되어 있지만, 최근에는 조금 다른 견해도 나타나고 있다. 근래에 산시 성(山西省)의 성도(省都)인 시안(西安)의 중주로(中州路)에서 B.C. 9~8세기로 추정되는 서주묘(西周墓)가 발견되었다. 그 안에서 담록색을 띤 자그마한 공 모양의 옥이 나왔는데, 지금까지 발견된 것 가운데 가장 오래된 유리 계열의 유물로 판명되었다. 그러므로 중국 역시 아주 오랜 시기부터 유리가 자체 제작되었을 가능성이 있다.[118]

그보다 연대가 뚜렷한 유리 유물로는 중국 광둥 성(廣東省)의 성도이자 화난(華南) 지방 최대의 무역도시인 광저우(廣州) 횡지망(橫枝岡)이라는 곳의 전한(前漢) 시대 무덤에서 남색의 유리 완이 출토되었는데, 시리아에서 만든 로만 페르시아 계통의 유리로 추정되었다.

따라서 이 시기 중국에 유리의 수입이 매우 활발했음을 알 수 있다. 그리고 적어도 5세기 무렵에는 중국 자체 내에서 유리가 생산되었으며, 특히 6~7세기에 수(隋) 문제가 이른바 인수사리탑 111기를 건립하면서 녹색 유리병을 봉안하였는데, 아마도 이 무렵을 전후하여 중국에서

117) 鄭吉子, 위의 논문.
118) 鄭德坤, 『中國考古學大系 3』, 雄山閣, 1978. 220쪽.

유리 사리병이 유행하게 되었을 것이다.

한국에서는 한사군(漢四郡) 가운데 하나인 낙랑군(樂浪郡 : B.C. 108
~A.D. 313)의 유적에서 유리 구슬과 귀고리가 출토된 바 있고,[119]
경상남도 김해시 회현리 패총에서도 유리 구슬이 출토되었다. 그 밖에
98호 고분을 비롯하여 서봉총(瑞鳳塚)·천마총(天馬塚)·금관총(金冠
塚)·금령총(金鈴塚) 등 경주에 있는 고신라의 여러 고분에서 유리
제품이 출토된 바 있었다.

그런데 고고학적으로 볼 때 우리 나라 4~5세기 고분에서 발견된
유리는 대체로 중국 등지에서 수입된 것으로 여겨지며, 『삼국유사』에
보이는 대로 자장(慈藏)이 중국으로부터 최초로 불사리를 모셔왔을
때 담아온 사리장엄 또는 사리병은 아무래도 중국제로 보는 게 순리일
듯싶다. 하지만 경주 황복사지 삼층석탑에서 발견된 유물 가운데 유리
사리병을 비롯하여 여러 유리 제품이 있었는데, 그 가운데 유리 제품을
제조하기 위한 이색적인 유리판이 발견되어 주목된다.

이 유리판에 대해서는 일본 후쿠오카 현(福岡縣) 무나카타 군(宗像郡)
미야지다케 신사(宮地嶽神社) 뒤에 있는 고분에서 출토된 같은 종류의
유리판의 예를 들어 중국으로부터의 수입품이라는 주장이 있다.[120]
하지만 그렇다 하더라도 유리판이 수입되었다는 것은 이 시기에 신라가
자체적으로 유리를 제작하는 기술을 갖고 있었다는 반증도 될 수
있을 것이다.

다음으로는 고려 초 이전까지의 유리 사리병의 실례를 들어 그
양식과 특징에 대하여 간단하게 서술하겠다.

119) 關野貞 外, 『樂浪郡時代枝遺蹟(三冊)』, 1925.
120) 李弘稙, 「慶州狼山東麓三層石塔內發見品」, 『韓國古文化論攷』, 乙酉文化社, 1954,
 46쪽.

분황사 유리 사리병

우리 나라에서 유리 사리병의 가장 오래된 예는 634년에 봉안된 것으로 믿어지는 경주 분황사(芬皇寺) 모전탑에서 발견된 사리병이다. 아쉽게도 파손된 채 발견되었지만, 담록색으로 내부에 사리 5과를 안치하고 있었고, 이 사리병은 다시 은합에 담겨 있었다.

황복사지 삼층석탑 유리 사리병

1943년 황복사지 삼층석탑을 해체 수리할 때 제2층 옥개석에서 사리장엄이 나왔는데, 이 가운데 사리 4과와 파손된 유리병이 있었다. 유리병의 파손 정도가 심해서 정확한 기형 등을 추정하기 어렵지만, 청동 사리함의 뚜껑 안쪽에 새겨진 명문에 의하여 이 탑과 사리장엄이 692년(효소왕 1)에 봉안된 것임을 알 수 있었다. 유리 사리병 역시 그때 함께 봉안한 것으로 추정되어 7세기 후반 유리 사리병 봉안 양식의 한 모습을 알 수 있게 되었다.

송림사 유리 사리병^(사진 154)

경상북도 칠곡의 송림사(松林寺) 전탑에서 발견된 유리병은 목이 길쭉하고 배가 둥글게 부른 이른바 장경원복형(長頸圓腹形)으로, 함께 발견된 유리잔보다 약간 짙은 황록색을 띠고 있다. 대체로 투명한 편이지만 기면에 얼룩이 진 반문(斑紋)과 약간 패어들어 간 곳이 있으며, 어깨 면에는 물결무늬도 보인다. 기법 면으로 본다면 이 유리병이 놓인 유리잔이 좀더 고급 제품이라고 할 수 있다. 유리의 비중은 약 4.5라고 한다.[121]

한편 발견 당시 금동 사리기 상부에 또 다른 유리 파편이 놓여

121) 鄭吉子, 앞의 논문, 63쪽.

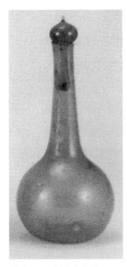

사진 154. 송림사 瓶形
유리 사리병

있었는데, 복원해 보니 대체로 병형이었으나 파편이므로 완전한 형태는 알 수 없었다고 한다. 색깔은 사리병 및 유리잔과 비슷한 투명한 황록색이나, 옅은 홍색의 막이 표면에 덮여 있는 점이 다르며 표면의 기포도 대단히 적다. 이 유리 파편의 비중은 약 7.24라고 한다.[122]

그렇다면 이 유리 파편은 지금 우리가 보는 송림사 전탑의 유리잔과 유리사리병 이전에 사리를 봉안하였던 사리병이 아닐까? 지금까지 탑에서 출토된 사리장엄을 보면 파편인 채로 나오는 유리가 꽤 된다. 이렇게 파편을 안치하는 까닭은 유리사리병 자체가 워낙 귀한 탓도 있겠지만, 유리가 비록 깨졌다 하더라도 사리를 직접 담았던 존귀한 물체이므로 버리지 않고 그대로 다른 사리장엄과 함께 놓아 두었기 때문으로 여겨진다.

만약 송림사 전탑에서 파편으로 나온 유리도 그와 같은 경우라면 혹시 보다 오래 전에 진신사리를 인도나 중국 등지에서 모셔올 때 사용하였던 유리사리병일 가능성이 있어 보인다.

불국사 삼층석탑 유리 사리병(사진 139)

1966년 경주 불국사에 있는 삼층석탑, 일명 석가탑(釋迦塔)을 해체 수리할 때 발견되었다. 유리 사리병 안에 사리 46과가 있었고, 또 다른 1과는 목제 사리병에 봉안되어 있었다. 이 사리병은 녹색을 띠며, 중국 당대에 유행하였던 병형인 이른바 목이 짧고 배가 부른 단경원복

122) 鄭吉子, 앞의 논문, 63쪽.

형(短徑圓腹形)을 하고 있다.[123) 이와 유사한 것으로 예전에 일본인 우메하라(梅原末治)가 소장하고 있었던 중국 당대의 유리 사리병, 그리고 일본 법륭사 오층목탑의 심초석에서 발견된 유리 사리병이 있다.[124)

이 유리 사리병은 불국사가 창건된 751년(경덕왕 10)에 함께 봉안되었을 것으로 생각된다.

충주 탑평리 칠층석탑 유리 사리병

1917년 충청북도 충주시 탑평리에 있는 칠층석탑을 해체 수리할 때 6층 탑신 및 기단에서 사리장엄이 발견되었는데, 6층의 사리장엄 중 동경 2개는 고려시대에 재봉안한 것이다.[125)

유리병은 6층 탑신에서 동경과 함께 발견된 목제 칠합 안에 들어 있었다. 이 탑의 건립이 원성왕대(785~798)로 알려져 있어 사리병 역시 그때 봉안된 것으로 추정된다.

창녕 술정리 동 삼층석탑 유리 사리병

1965년 경상남도 창녕 술정리에 있는 삼층석탑을 해체 수리할 때 3층 탑신석 사리공에서 여러 사리장엄과 함께 발견되었다.

이 사리병은 담황색을 띠는데, 높이 3cm의 소형으로 청동 사리기 뚜껑의 꼭지에 해당하는 원통 안에 장치되었으며 사리병 안에 사리 7과가 봉안되어 있었다.[126)

사리가 봉안된 술정리 동 삼층석탑은 양식 및 규모 면에서 불국사 삼층석탑과 거의 같은 시기에 세워졌을 것으로 추정되므로 이 사리병

123) 金禧庚, 「韓國塔婆의 舍利瓶樣式考」, 『考古美術』138 · 139 합호, 1978, 38쪽.
124) 由水常雄 · 棚橋淳二, 『東洋のがラス』, 96쪽. ; 金禧庚, 앞의 논문, 38쪽.
125) 衫山信三, 『朝鮮의 石塔』, 彰國社, 1944. 98쪽.
126) 金周泰, 「昌寧 述亭里 東三層石塔의 舍利具」, 『考古美術』제70호, 1966.

역시 8세기 중후반에 봉안되었을 것으로 보인다.

아산 읍내리 삼층석탑 유리 사리병

1920년 충청남도 아산 신창면 읍내리의 한 석탑을 옮길 때 발견된 사리장엄 중의 일부로서, 은제 불상 1위와 함께 녹색 유리 사리병이 파손된 채 발견되었다.[127]

　사리병의 파손이 심해 정확한 기형 등은 추정하기 어렵지만, 불상의 연대가 통일신라시대로 추정되므로 이 유리 사리병 역시 그때 함께 봉안하였을 것이다.

전 남원 사리장엄 중의 유리 사리병^(사진 155)

사진 155. 전 남원 출토
유리사리병

1966년 전라북도 남원에서 출토되었다고 전하는 금동 사리기^(사진 80)가 공개되었는데, 이 유리 사리병은 금동 사리기 내부에 장치되어 있었다.[128]

　이 유리 사리병은 높이 3.8cm에 녹색을 띠며, 안에 사리 4과가 봉안되어 있었다고 한다. 입구 부분이 일부 파손되었으나 전체적으로는 거의 완형에 가깝다. 형태 면으로 본다면 목이 아주 짧고 배가 밑으로 내려가면서 완만하게 곡선을 이루는 형태인데 굽은 거의 없다.

　마개는 위가 둥글고 밑에 가늘고 긴 리벳 (Rivet)형이어서 이것만 보더라도 9세기를 더 내려가지는 않을 듯하다.

127) 朝鮮總督府博物館,『博物館陳列品圖鑑』제9집, 1937.
128)『佛舍利莊嚴』, 국립중앙박물관, 1991, 45쪽.

의성 빙산사지 오층석탑 유리 사리병^(사진 156)

1973년 경상북도 의성의 빙산사지(氷山寺址) 오층석탑이 해체 복원될 때 사리장엄이 발견되었는데, 유리 사리병은 사각형 합 안에 안치되었다.

전체적으로 주둥이가 곧게 선 직립이고 목이 매우 짧으며 배도 아주 작게 불러 있어 남원에서 출토된 것으로 전하는 사리장엄의 사리병과 비슷한 모습을 하고 있다. 높이 3.9cm에 색깔은 탁한 색이 들어간 청록색이며, 기형은 거의 파손된 부분 없이 완전하다. 주둥이 위에 은제 보주형 마개가 끼워졌으며, 굽은 없으나 여섯 잎으로 된 연꽃으로 이루어진 대좌가 있어서 사리병을 받치고 있는 것이 특징이다. 탑의 양식으로 볼 때 9세기에 봉안한 사리장엄으로 생각된다.

사진 156. 빙산사지 석탑 유리사리병

봉화 서동리 동 삼층석탑 유리 사리병^(사진 157)

1962년 경상북도 봉화 서동리에 있는 동서 양탑 가운데 동탑을 해체 수리할 때 동탑의 제1탑신에서 사리장엄이 발견되었는데, 활석제 사리호 안에 유리 사리병이 놓여져 있었다.

사리병의 몸체와 마개가 모두 짙은 녹색을 띠고 있으며 몸체는 목이 짧고 배가 둥글게 부른 이른바 단경원복형의 일종이라 할 수 있다. 마개로 쓰인 유리 뚜껑은 보주형인데 발견 당시 두 조각으로 쪼개져 있었다. 그 아랫면에는 철심(鐵心)이 산화된 채 매달려 있는데 본래는 나무 손잡이가 끼여 있었을 것으로 추정된다.[129] 사리병의

129) 黃壽永, 「奉化 西洞里 東三層石塔의 舍利具」, 『美術資料』 7호, 1963.

사진 157. 봉화 서동리 탑
유리 사리병

크기는 높이 3.4cm의 소형이며, 바닥은 원저(圓底)이고 주둥이 주위에 약간의 파손이 있다. 사리병 안에는 백색 투명한 사리 3과가 봉안되어 있었다.

봉화 서동리 동 삼층석탑이나 여기에서 발견된 사리장엄이 모두 863년(경문왕 3)에 조성한 대구 동화사 삼층석탑 및 사리장엄과 매우 유사한 것으로 보아 이 봉화 서동리 동 삼층석탑의 사리장엄과 유리 사리병 역시 9세기 중후반에 봉안한 것으로 추정된다.

익산 왕궁리 오층석탑 유리 사리병(사진 141)

1965년 오층석탑을 해체 수리하던 중 제1층 옥개석과 적심석(積心石)의 상면에서 사리장엄이 발견되었으나 일부 도굴된 흔적이 있다고 한다.[130] 사리장엄은 제1층 옥개 상면 중앙의 적심부에서 사각형석을 이용하여 상면 좌·우에 설치한 2개의 사각형 사리공에서 금동 사리외함이 발견되고, 이 금동 외함 안에는 금제 방합(方盒)과 금제 연화대좌 위에 사리병이 장치되었다.

이 유리 사리병은 녹색을 띠며 주둥이가 좁고 목이 길며 배가 완만하게 적당하게 곡선을 그리며 부르고 있어 이른바 장경원저병(長頸圓底瓶)에 속하는데,[131] 전체적으로 기형이 아름답고 맵시가 있다. 주둥이는 금제 연뢰형(蓮蕾形) 마개로 막았다. 대체로 유리질은 양질이나 기포가 많다. 이 유리 사리병의 제작시기는 오층석탑의 건탑시기를

130) 黃壽永, 「益山 王宮里 五層石塔內 發見遺物」, 『考古美術』 제66호, 1966 ; 黃壽永, 「益山 王宮里 石塔 調査」, 『考古美術』 제71호, 1966.

131) 金禧庚, 앞의 논문, 63쪽.

9세기 말에서 10세기 초로 보고 있으므로 그와 같은 시기에 봉안된 것으로 추정하고 있다.132)

안동 임하동 삼층석탑 유리 사리병(사진 158)

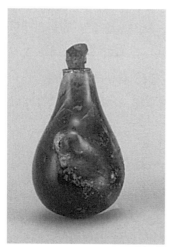

사진 158. 안동 임하동 석탑 유리 사리병

1965년 이화여자대학교 박물관에서 경상북도 안동의 임하동에 있는 삼층석탑을 해체 조사할 때 제1층 탑신 상면의 원형 사리공에서 사리장엄이 발견되었다.133)

당시 연제(鉛製) 사리호와 유리 사리병이 수습되었으나 사리병은 거의 완전히 부서져 버려 확실한 기형을 알 수 없었다. 그러나 파편들을 복원한 사진을 보면, 대체로 주둥이가 넓고 목이 짧으며 배가 완만하게 부른 이른바 단경원복형이 아닐까 추정된다. 그리고 유리병 속에 사리 8과가 봉안되었다.

삼층석탑의 양식이 9세기 말에서 10세기 초에 세워진 것으로 보이므로 유리 사리병 역시 그 무렵에 봉안된 것으로 추정된다.

보은 법주사 팔상전 유리 사리병

1968년 문화재관리국이 충청북도 보은 법주사(法住寺) 팔상전(捌相殿)을 중수할 때 팔상전 지하 심초석에서 사리장엄이 발견되었다. 팔상전

132) 黃壽永,「益山 王宮里 石塔의 建立年代」,『藝術院論文集』18집, 大韓民國藝術院, 1979.

133) 秦弘燮,「安東 臨河洞 三層石塔內 舍利裝置」,『考古美術』제66호, 1966.

은 전각이지만 구조상으로 보면 완전한 목탑이기도 하다. 그리하여 우리 나라에서 가장 큰 목탑으로 보는 학자도 있다. 발견 당시 유리 사리병 파편은 청동 합에 안치되어 있었다. 중수 당시 네 벽과 천개에서 발견된 동판 탑지의 기록을 통해 임진왜란으로 전소된 팔상전 목탑을 1605년(선조 38)에 중건하였음을 알 수 있다. 그러나 이 유리 사리병은 중건 이전에 봉안된 것을 1605년에 사리장엄을 새로 하면서 그대로 재봉안한 것으로 추정된다.

사리병의 제작시기는 비록 파편이기는 하지만 남아 있는 어깨의 크기, 곡선 등으로 볼 때 불국사 삼층석탑 유리 사리병을 연상시키기 때문에 8~9세기 무렵에 만든 것으로 추정하고 있다.134)

함양 승안사지 삼층석탑 유리 사리병(사진 159)

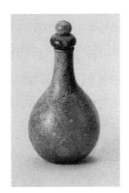

사진 159. 함양 승안사지
유리 사리병

1962년 경상남도 함양에 있는 승안사지(昇安寺址) 삼층석탑을 이건하기 위하여 해체할 때 제1층 탑신석에서 사리장엄이 발견되었다.135) 그 가운데 청동 원통형 사리합에 들어 있었던 유리 사리병은 높이 4.8cm에 녹색을 띠며 주둥이에 역시 녹색으로 된 유리 마개가 끼워져 있었다.

목의 길이는 중간쯤이고 배가 완만하게 불러 안정감을 주지만 굽은 없다. 사리병 자체와 마개는 파손된 부분 없이 거의 완전하며, 내부에 사리 1립이 봉안되어 있었다. 청동 원통형 사리합에는 비단 주머니가 있고, 그 안에 조선시대인 1494년(성종 25)에 중수한 사실을 한지에

134) 崔淳雨, 「法住寺 捌相殿의 舍利藏置」, 『考古美術』 제100호, 1968.
135) 洪思俊, 「昇安寺址 三層石塔內 發見遺物」, 『考古美術』 제27호, 1963.

적은 묵서 중수기가 있었다. 그러나 이 유리 사리병은 물론 조선시대의 것은 아니고, 고려시대에 석탑을 처음 세울 때 봉안한 것으로 추정된다.

서산 보원사지 오층석탑 유리 사리병^(사진 160)

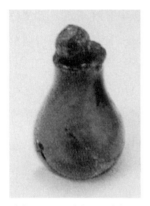

사진 160. 보은사지 오층석탑
유리 사리병

1968년 충청남도 서산 보원사지(普願寺址)에 있는 오층석탑을 해체 수리할 때 4층 옥개석의 사리공과 기단부 적심층에서 사리장엄이 발견되었다. 유리 사리병은 금동 사각형 합에 안치되었는데 녹색을 띠며 크기는 높이 3.5cm이다.

마개가 끼워진 주둥이는 바깥으로 휘어졌으며, 목이 매우 짧고 배는 완만한 곡선을 이루며 불러 있어 전체적인 기형이 봉화 서동리 삼층석탑에서 출토된 유리 사리병 형태와 비슷하다. 한편 이 보원사지 오층석탑에서는 사리공에 12기의 납석제 소탑, 기단 적심층에 소형 전탑과 목탑의 조각이 발견되었다. 이로써 고려가 통일신라의 99기, 혹은 77기의 소탑 공양 관습을 이어받고 있음을 짐작할 수 있다.

영양 삼지동 모전석탑 유리 사리병

경상북도 영양 삼지동에 연대사(蓮臺寺)라는 고찰이 있고, 이곳에 경상북도문화재자료 제83호로 지정된 모전석탑(模塼石塔)^(사진 161)이 있다. 이 탑에서 1999년 4월 사리장엄이 발견되었다. 이 모전석탑은 그동안 10세기에 건립된 것으로 보아 왔으나 나는 양식상 그보다 1~2세기 가량 앞선 시대의 작품으로 보고 있었다.

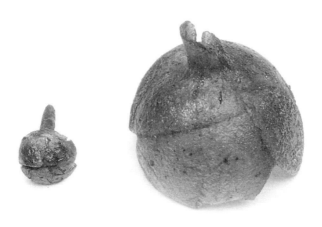

사진 161. 영양 연대사 모전탑(위)과 탑에서 발견된 유리사리병 파편(아래)

기존에 10세기로 추정한 것은 모전석탑의 크기가 비교적 소규모인 데다가 형식도 조잡하다고 본 때문이다. 그러나 필자의 생각으로는 현재 3층 이상이 허물어져 있는 등 이미 매우 훼손되어 있어 현재 보이는 모습으로만 시기를 판정하기는 어렵고, 오히려 일부 남아 있는 곳의 형태로 볼 때 전탑의 선행(先行) 양식이 나타나고 있다고 보았다.

　그런데 이때 탑 내에서 발견된 유물을 통해 그 같은 나의 생각이 어느 정도 맞게 되었다. 유물로는 사각형 석함 내에 지름 2~3mm의 사리 2립, 그리고 파손된 소형 녹색 유리 사리병 및 윗부분 끝이 녹색 유리로 씌어진 청동 마개가 있었다.

　석함은 사각형으로 상면과 겉면은 다듬어져 있으나 바닥에 닿는 하면은 거의 자연석 그대로인 점이 특징이다. 이것은 고대 사리장엄의 한 특징이기도 한데, 예를 들어 634년에 조성한 것으로 여겨지는 분황사의 사리장엄이 봉안된 석함이 바로 그러하다. 사리병은 사리 석함 내부에 봉안되었는데, 목 부분이 없어진 채 발견되어 현재 몸체와 마개만 남아 있다. 마개는 병 안에 들어가는 부분이 못처럼 가늘게 된 이른바 리벳(Ribet) 형태로서 7~8세기 유리병 마개로 많이 사용되었던 모습이다. 색깔은 녹색이지만 몸체보다는 색깔이 조금 옅다. 그리고 몸체는 완연한 공처럼 둥근 구형이며, 짙은 녹색을 띠고 있다.

　이들 유물을 자세히 관찰하면 석함의 양식과 다듬은 수법이 경주 분황사 석함과 비슷한 모습을 보여 7세기로 추정된다는 점, 그리고 녹색 유리 사리병의 양식 역시 8세기 이전에 나타나는 고식인 점이 확연히 드러나고 있다. 따라서 이 삼지동 사리장엄에 의해 기존에 알고 있었던 전탑의 축조 연대가 1세기 가량 올라갈 수 있게 되었다.

기타 재질의 사리병

사리병으로는 지금까지 살펴본 유리병 외에, 수정병·은병·금동병·

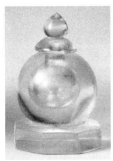

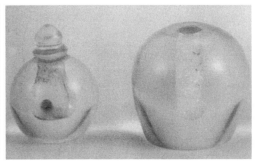

사진 162. 가평 현등사
수정사리병

사진 163. 정덕5년명 수정사리병

청동병·옥병·호박병·납석병·목병 등의 재질이 있다. 유리 및 수정
이 가장 애호된 것은 분명하지만, 이처럼 재질이 다양하게 나타나는
것은 금은 등의 귀금속 역시 그 못잖게 중요하게 여겨졌기 때문일
것이다.

수정 사리병은 유리 사리병 다음으로 많이 사용되었는데, 감은사
동·서 삼층석탑에서 발견된 사리병이 가장 대표적이다. 감은사 사리
장엄은 현재 우리 나라에 전하는 사리장엄 가운데 가장 오래된 작품이
므로 수정 사리병이 일찍부터 애호되었던 것을 알 수 있다. 이어서
고려에서는 안성 장명사명 사리구의 수정 사리병이 있고, 그와 형태
면에서 매우 유사한 강원도 평창 월정사 팔각구층석탑의 수정 사리병,
전 경상북도 문경 봉서리 탑의 수정 사리병, 경기도 남양주시 수종사
부도 수정 사리병, 가평 현등사 석탑 수정 사리병(사진 162), 정덕5년명
사리구의 수정 사리병(사진 163) 등이 뒤를 잇는다.

은제 사리병으로는 충청남도 부여 장하리 삼층석탑의 은제 사리병
(사진 164)이 있고, 금동 사리병으로는 역시 부여 장하리 삼층석탑의 금동
사리병(사진 165)을 비롯하여 안성 죽산리 오층석탑의 금동 사리병(사진
166), 광주 광산 신룡리 오층석탑의 금동 사리병(사진 167) 등이 있다. 모두

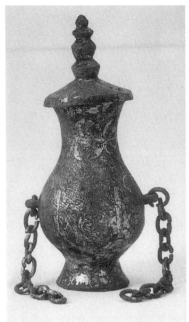 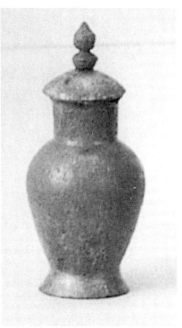

사진 164. 장하리 삼층석탑 은제사리병　　　사진 165. 장하리 삼층석탑 금동사리병

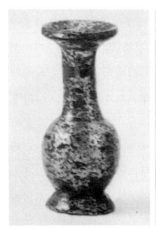 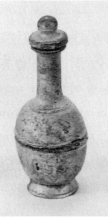

사진 166. 안성 죽산리 오층석탑　　사진 167. 광주 신룡리　　사진 168. 운문사 작압전 출토
금동 사리병　　　　　　　　　오층석탑 금동사리병　　청동사리병

374

사진 169. 안성 죽산리 오층석탑
사리 외병

고려시대에 봉안한 것이어서 유리병이 아닌 금속제 사리병은 10세기이후에 나타나는 것임을 알 수 있다.

청동 사리병은 전 안성 출토 영태2년명 사리구의 사리병(사진 29)이 대표적이다. 특히 마개용으로 사용된 것도 청동의 표형병(瓢形瓶)이어서 독특한 양식으로 꼽힌다. 그리고 경상북도 청도 운문사 작압전에서 출토된 청동 사리병도 주목되는 작품이다. 크기는 높이 6.0cm인데, 사리병이 안치된 납석 사리호 뚜껑의 표면에 865년에 해당하는 '咸通 六年'의 명문이 있어 절대연대를 알 수 있는 사리병이기도 하다. 또한 목 부분에 음각선 한 줄이 둘러져 있어 중국 북방에서 사용하던 호리병 형태를 하고 있는 점도 흥미롭다(사진 168).

납석제로는 안성 죽산리 오층석탑의 사리빙이 있다. 죽산리 오층석탑에서는 사리 내병(사진 166)과 사리 외병(사진 169)의 두 종류가 봉안되었는데, 납석병은 외용기이고 내용기는 금동병이다. 금동병은 한 틀로 주조된 것으로 납석병의 밑쪽으로 넣어 장치한 다음에 납석병의 굽은 둥근 원형으로 따로 만들어 붙여서 봉안하였다.

불국사 삼층석탑 사리장엄의 홍색 향목 사리병과 같은 목병은 목재가 흔한 재질이어서 사리용기로 사용한 것이 다소 의아스러울 수도 있으나, 경전에 "금병·은병·동병·파려병·철병·목병·와병(瓦瓶)을 칠종(七種)이라 한다"는 내용이 있어 예로부터 목병 역시 소중하게 여겼음을 알 수 있다. 현재까지 알려진 탑에서 발견된 사리병의 목록은 다음 <표 11>과 같다.

<표 11> 탑 안에서 발견된 사리병 목록

시대	연번	탑파 및 사리기 이름	사리병 소재	크기(㎝)	장치처	연도	특 징
統一新羅時代	1	慶州 芬皇寺 模塼塔	綠色 琉璃瓶		2층탑신	634년	
	2	慶州 感恩寺 東 삼층석탑	水晶 舍利瓶	瓶高 3.66		682년	
	3	慶州 感恩寺 西 삼층석탑	水晶 舍利瓶	瓶高 3.8	3층탑신	682년	
	4	慶州 皇福寺 삼층석탑	綠色 琉璃瓶		2층옥개	706년	破損
	5	慶州 佛國寺 삼층석탑	綠色 琉璃瓶 木製 舍利瓶	全高 6.45 全高 5	2층탑신 2층탑신	751년 751년	
	6	葛項寺址 東 삼층석탑	金銅 舍利瓶		基壇	758년	
	7	葛項寺址 西 삼층석탑	靑銅 舍利瓶		基壇	758년	
	8	安城 永泰二年銘 舍利具	靑銅 舍利瓶			766년	
	9	漆谷 松林寺 오층전탑	綠色 琉璃瓶	全高 6.3	2층탑신	8세기	盞形
	10	英陽 三池洞 模塼石塔	綠色 琉璃瓶			9세기	一部 破損
	11	忠州 塔坪里 칠층석탑	琉璃瓶	全高 6	6층옥신	9세기	
	12	聞慶 內化里 삼층석탑	銀製 舍利瓶		1층탑신	9세기	
	13	奉化 西洞里 東 삼층석탑	綠色 琉璃瓶	全高 4.1	1층탑신	9세기	
	14	義城 氷山寺址 오층석탑	綠色 琉璃瓶	高 5.9		9세기	
	15	昌寧 述亭里 東 삼층석탑	淡黃色琉璃瓶	全高 3	3층탑신	9세기	
	16	국립박물관 소장 청동 팔각원당형 사리기	綠色 琉璃瓶	高 2.3		9세기	마개 없음
	17	傳南原 출토 사리기	靑色 琉璃瓶			9세기	
	18	順天 桐華寺 삼층석탑	綠色 琉璃瓶 綠色 琉璃壺	高 3.5 高 2.8	1층옥개 1층옥개	9세기	탑은 10세기로 추정
	19	小倉武之助 소장 사리병	金製 琉璃瓶	全高 2.05, 徑 0.8		9세기	
	20	小倉武之助 소장 사리병	銀製 琉璃瓶	全高 9.3		9세기	
	21	傳黃海道 延白郡 석탑	翡翠色琉璃瓶			9~10세기	
	22	安東 臨河洞 삼층석탑	綠色 琉璃瓶	高 3.8	1층탑신	9~10세기	舍利瓶 內部에 銀製瓶

	23	安城 長命寺銘 사리병	白色 琉璃瓶	全高 4.1		997년	
	24	安東 臨河寺 塼塔址 삼층석탑	翡翠色琉璃瓶	瓶高 2.5, 底徑 2.6	1층탑신	10세기	破損
	25	益山 王宮里 오층석탑	綠色 琉璃瓶		1층옥개	10세기	
	26	瑞山 普願寺址 오층석탑	綠色 琉璃瓶	高 3.5	4층옥개	10세기	마개 있음
	27	扶餘 無量寺 오층석탑	水晶 舍利瓶	全高 5.4	5층탑신	10세기	靑銅瓶과 함께 발견
	28	光山 新龍里 오층석탑	金銅 舍利瓶	全高 6.4		10세기	
	29	平昌 月精寺 구층석탑	水晶 舍利瓶	高 5.4	1층탑신	10세기	
	30	咸陽 昇安寺址 삼층석탑	翡翠色琉璃瓶	全高 4.7	1층탑신	10세기	
	31	牙山 邑內里 석탑	綠色 琉璃瓶			10세기	破損
	32	咸陽 昇安寺址 삼층석탑	翡翠色琉璃瓶				
高	33	公州 新元寺 오층석탑	綠色 琉璃瓶	高 8.0	1층탑신	10~11 세기	마개 있음
	34	安城 竹山里 오층석탑	金銅 舍利瓶	高 4.2		11세기	
麗	35	傳聞慶 鳳棲里塔	水晶 舍利壺	高 4.5		12세기	木製 鍍金 마개 있음
	36	楊平 水鍾寺 부도	水晶 舍利瓶			14세기	覆鉢塔形
時	37	국립중앙박물관 사리기	水晶 舍利瓶	高 5.8		13~15 세기	覆鉢塔形
	38	順天 仙巖寺 東 삼층석탑	水晶 舍利瓶			14세기	圓錐形
代	39	嶺南大學校博物館 사리기	水晶 舍利瓶	高 4.5		14세기	覆鉢塔形
	40	湖巖美術館 喇嘛形 사리기	水晶 舍利瓶	全高 9.0		14세기	圓錐形
	41	密陽 瑩源寺址 逸名 부도	水晶 舍利瓶	全高 1.6	下石室	14세기	靑銅瓶과 함께 발견
	42	平昌 月精寺 구층석탑	水晶 舍利瓶	瓶高 5.4, 全高 6.9	1층탑신	14세기	
	43	東亞大學校博物館 사리기	水晶 舍利壺	高 1.9		14세기	出土地未 詳
	44	原州 令傳寺址 西 삼층석탑(普濟尊者 부도)	圓筒形 銀製 舍利瓶			1388년	圓筒形, 蠟石마개
	45	李成桂 發願 사리기	圓筒形 白色 琉璃瓶		石函	1390년	圓筒形

朝鮮時代	46	楊平 龍門寺 부도	水晶 舍利瓶	全高 1.6	臺石 下	朝鮮初	
	47	報恩 法住寺 捌相殿	綠色 琉璃瓶		心礎石	朝鮮初	
	48	加平 懸燈寺 석답	水晶 舍利壺	全高 4.0		1470년	
	49	扶餘 無量寺 傳金時習 부도	水晶 舍利壺	高 1.3		1493년	
	50	奉印寺 世尊浮屠	水晶 舍利瓶	高 1.83	塔身	1620년	
	51	국립중앙박물관 사리기	紅色 琉璃舍利瓶	高 4, 口徑 4.5		17세기	
	52	湖巖美術館 사리기	琥珀製 舍利壺	高 1.3			

Ⅵ. 감은사 동·서 삼층석탑
사리장엄의 양식 고찰

1. 감은사 사리장엄의 공예사적 의의

앞에서 여러 차례 언급했듯이, 감은사 동서 삼층석탑에서 각각 출토된 사리장엄은 7세기 후반 삼국통일 직후에 봉안된 우리 나라 최고(最古)의 사리기 가운데 하나로 꼽힌다. 그런데 감은사 사리장엄의 의미는 그것이 단지 우리 나라에서 가장 오래된 사리기라는 데 그치는 것이 아니라, 공예사적으로 보더라도 사리장엄뿐 아니라 전체 공예작품 가운데서도 가장 뛰어난 공예작품의 하나라는 점이다.

682년(신문왕 2)에 창건된 감은사의 터는 경상북도 경주시 양북면 용당리에 자리하며, 현재 동서 방향으로 삼층석탑 2기가 남아 있다. 동서로 마주 서 있는 이 탑은 감은사가 창건된 682년에 세워진 것으로 보이며, 동·서 양탑이 규모와 구조 면에서 거의 같다.

우선 구조를 보면, 하층 기단은 지대석과 면석을 같은 돌로 하여 각각 12매의 석재로 구성되었다.

상층 기단은 면석을 12매로, 갑석은 8매로 구성되었다. 탱주는 하층 기단에 3개, 상층 기단에 2개를 세웠다. 1층 옥신은 각 우주와 면석을

따로 세웠으며, 2층은 각 면이 한 돌, 3층은 전체가 한 돌로 되었다. 옥개석은 각층 4매씩의 돌로 되어 있다. 그리고 옥개석 받침은 각층마다 5단의 층급으로 되어 있어 목조건축물의 형식을 석탑에다 그대로 모방한 모습이 보인다. 상륜부는 동서 양탑 모두 노반(露盤) 및 높이 3.3m의 철제 찰주(刹柱)가 남아 있는데, 이 찰주는 한국에서 이중기단 형식을 한 석탑 중에서 가장 이르게 나타나는 것이다. 또한 1960년에 서탑을 해체 보수할 때 3층 탑신에서, 그리고 1996년 동탑 해체 보수시 초층 탑신에서 각각 창건 당시에 봉안한 것으로 추정되는 사리장엄구가 발견되었다. 서탑 사리장엄구는 이미 보물 제366호로 지정되었고, 동탑 사리장엄구는 2002년 12월에 보물 제1459호로 지정되었다. 그리고 최근 동탑 해체수리 과정 및 사리장엄구의 공예적 의미에 대하여 기록한 보고서가 간행되었다.[1] 이 장을 서술하면서 이 보고서의 성과에 많은 도움을 받았음을 미리 밝혀두지 않을 수 없다.

감은사 금동 사리장엄은 국내에 전하는 사리장엄 중 가장 오래된 유물일 뿐만 아니라 공예적으로도 고대 한국의 사리장엄을 대표할 만한 작품으로 평가된다. 동·서 삼층석탑 각각의 사리장엄은 양식 면에서 서로 거의 유사하므로 여기에서는 주로 최근에 발견된 동탑 사리장엄구를 위주로 설명을 하였고, 두 사리장엄구의 차이점에 대해서는 별도의 장을 두어 서술하였다.

2. 감은사 사리장엄 양식 개관

감은사 외함과 내함에 대해서는 뒤에서 각 부분을 자세히 설명하겠지

1) 『감은사지 동 삼층석탑 사리장엄』, 국립문화재연구소, 2000.

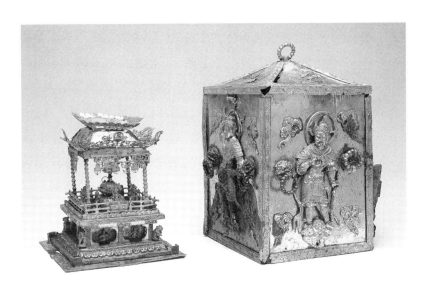

사진 171. 감은사 동삼층석탑 사리 외함 및 내함

만, 그에 앞서서 먼저 전체적으로 어떠한 구조를 하고 있으며 각부의
장엄은 어떤 의미를 상징하고 있는지 개괄해서 말하도록 하겠다. 이러
한 사전 지식은 뒤에서 좀더 자세히 언급할 때 분명 도움을 줄 수
있을 것으로 생각하기 때문이다.

우선 감은사 삼층석탑 사리장엄구의 전체적 형태를 살펴보면, 크게
2중 구조로 되어 있음을 지적할 수 있다. 외함과 사리를 직접 봉안한
보각형 내함 등이 그것인데, 다른 사리장엄구와 마찬가지로 내함이
외함 안에 장치될 수 있도록 되어 있어 전통적 사리장치의 방식을
그대로 따르고 있음을 볼 수 있다.(사진 171)

외함의 형태는 함체가 직사각형의 상자이며 그 위에 방추형 뚜껑이
덮이도록 되어 있다. 함체 네 면의 각 중앙에는 악귀 및 양을 밟고
있는 사천왕상이 부조로 장식되어 있으며, 사천왕상 좌·우에는 귀면
(鬼面)으로 된 문고리 장식을, 그리고 네 귀퉁이에 구름무늬를 배치하였

다. 사천왕은 불국토를 수호하는 호법신중으로서 일종의 수문장 역할을 한다. 그런데 사천왕상 좌우에 있는 이 문고리 장식은 사천왕이 수문신임을 더욱 강조하는 장식물로 보인다.

내함은 이른바 보각형을 하고 있다. 그리하여 다른 어느 사리기보다도 건축적 요소가 매우 짙게 나타나고 있는데, 이것은 불사리가 곧 불신(佛身)이라는 사리관에 입각하였기 때문이다. 다시 말하면 사리 안치를 단순한 기물에다 한 것이 아니라 보각에 봉안하여야 한다고 생각했기 때문일 것이다.

내함의 구조를 보면, 앞서 말하였듯이 건축물을 형상화하였으므로 우선 기단부를 설치하여 놓았다. 기단은 네 면에 투각된 8개의 안상을 배치하고, 그 안에 공양보살 및 신장 4위를 각각 좌우로 배치하였다. 또한 기단의 네 모서리에는 대나무 마디 형태를 한 기둥 4좌를 세워 천개 부분을 받도록 하였고, 네 면에 난간을 두른 후 그 사이 중앙에는 사리병좌를 두고 그 주위에 사천왕상과 승상(僧像)을 빙 둘러가며 배열하였다. 감은사 사리장엄구의 이러한 사각형 기단의 형태를 보면 불상이 안치되는 법당 내 불단과 큰 차이가 없는 것을 알 수 있다. 이것은 다시 말하면 불사리를 곧 불신과 동격으로 생각하여 사리장엄 기단을 불단의 기단과 동일한 구조로 조성한 것이라고 추정된다.

사리병은 수정으로 만들었다. 위치는 밑에 다리가 달린 복발형 용기 위에 놓였는데, 이 용기 상단 중앙 정상부에 불꽃무늬 형태의 보주가 있다. 그리하여 내함을 전체적으로 보면 사각형의 기단 위에 대나무 마디 형태의 기둥 4개가 세워지고 그 위에 천개가 얹힌 완연한 건축구조를 하고 있는 것이다. 그런데 대나무 형태의 기둥 네 개가 천개를 받치고 있는 이 같은 형태에 착안하여 이것을 고대에 귀인들이 타고 다니는 산개(傘蓋)가 부착된 가마로 보는 주목할 만한 견해가 있다.[2] 한 번 신중히 생각해 볼 만한 주장이다. 또한 천개의 표면에는 서조(瑞

鳥)를 타고 비천하는 천인상을 네 면에 각각 장식하고, 중앙부에는 이음구슬무늬로 장식된 고리 모양의 손잡이를 달았다. 이러한 화려한 장식을 통해서도 이 천개가 단순히 지붕만을 나타내려 한 것이 아니라 마치 천상(天上)의 보궁을 장엄하려 한 의도를 엿볼 수 있을 것이다.

이와 같은 사리장엄구의 전체적 형태는 동서 양탑의 것이 서로 흡사하며, 다만 내함에서 사리병좌가 안치된 부분이 다를 뿐이다. 곧 서탑 장엄구는 사리병좌 주변에 주악공양상과 동승상(童僧像) 등이 배치되어 정적이고도 환희에 찬 극락세계를 연상시키는 반면, 동탑 장엄구는 무인상·승상 등이 배치되어 동적이면서도 현실세계의 장면을 떠올리게 된다. 이러한 차이는 두 사리기에 봉안된 사리 주인공이 서로 다르기 때문이라는 암시가 되기도 하는데, 이에 대해서는 뒤에서 다시 말하도록 하겠다.

다음으로는 외함과 내함으로 구성된 이 금동 사리장엄의 부분적인 형태와 구조, 그리고 장식성을 고찰한다.

1) 외함

감은사 동서 양탑의 사리장엄구 모두 사리외함의 외벽 네 면에 사천왕 입상이 배치되어 있다. 그리고 사천왕상의 상하 및 좌우에 구름무늬를 새겼으며, 귀면 장식을 한 이음구슬무늬 형태를 한 문비(門扉) 등을 배치하고 그 외곽에 꽃무늬가 새겨진 띠를 덧대어 마감하였다. 바깥면에 사천왕상이 배치된 것은 사방 수호신의 개념이 도입된 것인데, 다시 말해서 사리함 내부를 불국토의 한 축소판으로 여긴 것이다.

함체 위를 덮는 뚜껑은 그 정상부가 위에서 밑으로 비스듬히 내려가

2) 梁潤植,「사리장치의 건축적 고찰」,『감은사 동 삼층석탑 사리장엄』, 국립문화재연구소, 2000.

는 방추형인데 역시 그 바깥둘레를 띠로 덧대어 조립하였다. 뚜껑 상면에는 이음구슬무늬로 장식된 둥근 손잡이가 달려 있으며, 뚜껑과 함체의 네 면 중앙을 기준으로 하여 남면과 북면에 여닫을 수 있는 경첩 장치가 각각 마련되어 있다.[3] 그런데 외함이 발견될 당시에는 현재 복원된 것처럼 완전한 상태가 아니라 뚜껑 상단부의 손잡이가 연결되는 부분이 완전히 결실되었고, 상자의 북쪽 면은 심하게 일그러져 있었다. 특히 서쪽 면 사천왕상의 경우 손에 들고 있는 지물(持物)의 하단이 없어져 지물의 정확한 성격을 알 수 없으며, 뚜껑 안쪽을 장식하고 있는 서조문(瑞鳥紋)들 역시 명확히 파악되지 않는다.(사진 172)

그리고 뚜껑의 안쪽 면에도 천인을 싣고 비천하는 서조가 한 마리씩 부착되어 장식되었다. 이 같은 장식은 뚜껑을 공간적인 개념으로 볼 때 극락을 의미하게 되므로 이 사리함 자체가 하나의 불국토를 상징하여 구성한 것임을 알 수 있다.

외함의 구조는 뚜껑과 함체, 그리고 바닥 등으로 대별된다. 비록 하나의 외함이라고 하더라도 이 세 부분은 제작 자체를 별도로 하여 조립한 것인 데다가 기능도 역시 다르므로 이 같은 구분을 해 볼 수 있다는 것이다. 따라서 다음과 같이 이 세 부분의 양식적 특징과 문양 장식을 각각 살펴보았다.

2) 뚜껑

뚜껑의 크기는 길이 18.4~18.8cm, 높이 4.8cm(손잡이 고리를 포함한다면 7cm)이다. 형태는 4개의 삼각형 꼭지점을 중앙부에서 모아 이루어진 사면체의 방추형 삼각지붕 형태로, 아래에 있는 직사각형 상자를 덮고 있다. 그래서 기하학적으로 말한다면 4개의 삼각형이

3) 위의 책, 37쪽.

사진 172. 감은사 사리기 외함 뚜껑의 상하 면

상면에서 꼭지점을 이뤄 만나는 방추형 형태를 띠고 있다. 이러한
형태는 삼각형의 기울기에 차이는 있어도 기본적으로는 황룡사 사리
함, 불국사 사리외함, 왕궁리 사리외함, 전 남원 출토 금동 사리함
등의 뚜껑과 비슷한 면이 있어 이를 통하여 한국 고대 사리외함 뚜껑의
전통성을 엿볼 수 있을 것이다.

뚜껑 안쪽 면의 중앙에는 비천하는 극락조가 한 마리씩, 전부 네
마리가 배치되었다. 현재 거의 장식이 떨어져나가 문양의 특징 등을
정밀히 살피기는 어렵지만 이 극락조는 아마도 봉황문(鳳凰紋)이 아닐
까 한다.4) 이 네 마리의 새는 남쪽과 동쪽, 그리고 북쪽과 서쪽의
새가 서로 마주 바라보며 날고 있다. 또한 이 새들과 연결된 금동편도
네 조각이 발견되었는데, 그 가운데 세 조각이 인물상으로 확인되어
나머지 한 조각도 새에 올라탄 천인상으로 추정하고 있다.5) 서탑 사지
기에도 봉황문이 있으나 새 위에 올라탄 천인상은 없다.

그런데 감은사 외함처럼 뚜껑과 함체가 바로 연결되는 구조와 유사한
방식을 중국 명사산(鳴沙山)에 위치한 둔황(敦煌) 모가오굴(莫高窟)의
북위 및 수·당 대의 여러 석굴의 천장부에서도 찾아볼 수 있다. 이것이
이른바 복두형(覆斗形) 천장 구조인데, 거기에 그려진 장식 요소가
바로 감은사 동 삼층석탑 사리외함의 함체 바깥 둘레를 두른 연꽃띠
및 뚜껑의 안쪽 연화문 투조 장식과 동일한 것이어서 주목된다. 감은사
사리외함과 중국 석굴 벽화 장식의 일부가 서로 똑같다는 것은 말할
것도 없이 양자 간의 영향 관계를 짐작하게 한다. 감은사 사리기가
제작된 7세기 후반은 당이 동양을 제패하고 서역과도 활발히 통교하던
시기다. 그러한 중국과 영향을 주고받았다는 것은 당신 신라의 국력이
상당했음을 알려주는 것이라고 보아도 무방할 듯하다. 더군다나 시기

4) 위의 책, 51쪽.
5) 위의 책, 51쪽.

적으로 보더라도 수·당대의 장식은 감은사 사리외함과 거의 동시대이며, 북위의 장식이라고 하더라도 200년 정도의 차이가 질 뿐이다. 그러므로 신라라는 나라가 얼마만큼이나 국제적 감각을 지니고 있었는가를 여기에서도 충분히 알 수 있다.

3) 함체

외함 함체의 네 벽면에도 갖가지 장식이 베풀어져 있다. 물론 고정되지 않은 물체의 네 면의 방위는 그 자체만으로 알기는 어려우나, 감은사 사리외함의 경우에는 각 면에 새겨진 사천왕으로 동서남북을 비정할 수 있다. 사천왕의 도상에 대해서 다소 이견은 있으나, 여기에서는 동방 지국천왕(持國天王), 서방 광목천왕(廣目天王), 남방 증장천왕(增長天王), 북방 다문천왕(多聞天王) 등으로 보았다. 이 가운데 특히 다문천왕은 손바닥에 보탑을 들고 있는 것이 고유의 지물임에 이견이 없으므로 다문천왕을 기준으로 방위를 잡았다. 곧 다문천왕과 마주한 면을 남방, 그 좌·우를 각각 동방과 서방으로 추정한 것이다.

아무튼 사리외함의 네 벽면에는 사천왕상이 주된 문양 장식으로 배치되었고 그 밖에 여러 가지 꽃무늬와 구름무늬 등이 있다. 사천왕상이 주문양으로 된 것은 앞에서 말한 바와 같이 사천왕의 방위신으로서의 개념, 혹은 사리외함으로 감싼 내부의 신성을 상징한다고도 말할 수 있다.

그런데 고대의 사리함에 사천왕상이 표현된 예는 그다지 많지 않다. 지금까지 인도 사리기에는 실례가 전혀 없고, 중국의 경우는 법문사 사리함 정도가 있을 뿐이다.

그러나 한국에서는 인도와 중국보다는 유례가 많은 편인데, 감은사 사리외함 외에 경주 나원리 사리외함, 경주 동천동에서 발견된 사리함

등 여러 예를 들 수 있다(<표 12> 참조).

그리고 불국사 삼층석탑 사리외함의 경우 사천왕상 대신에 신장상 2위가 호위하고 있지만 역시 사천왕상과 비슷한 역할을 하는 것으로 볼 수 있다. 그런데 법문사와 나원리 사리함 등 여타의 사리기에서는 사천왕상이 대부분 부조(浮彫) 또는 선각(線刻)으로 표현된 것에 비하여 감은사 사리함에서는 거의 입체에 가깝도록 별도로 만들어 사리함 표면에 부착한 점이 다른데, 사천왕상을 따로 만들어 붙인 것보다 한 몸체에 표현하는 것이 자연스러워 보이기도 하고 또한 장식성을 높일 수 있음은 당연하다. 그렇지만 그만큼 기법적으로 난해한 것은 물론이다. 여기에서도 감은사 사리기의 공예적 우수성을 엿볼 수 있다.

<표 12> 사천왕상이 표현된 사리기

	사리기 이름	시대	형태	비 고
1	感恩寺 金銅 舍利 外函	682년	丸彫 附着	東西 兩塔의 四天王像이 同一
2	慶州 東川洞 발견 靑銅 舍利函	9세기	陰刻	四天王像에 頭光·身光을 각각 표현
3	龜尾 桃李寺 世尊浮屠 舍利器	9세기	陰刻	四天王像 외에 菩薩像 2位를 배치
4	光州 西 오층석탑 舍利器	10세기	丸彫	外函 表面에 丸彫의 菩薩像 4位를 附着하고, 四隅에 別鑄 四天王像을 배치
5	月精寺 팔각구층석탑 舍利函	10세기	陰刻	蓋部에 2位, 底部 바닥면에 2位를 각각 배치
6	瑞山 普願寺址 오층석탑 舍利筒	10세기	陰刻	直四角形 舍利筒의 1面에 2위씩 兩面에 배치
7	傳扶餘 普光寺址塔 八角 舍利器	14세기	浮彫	八角堂形의 사리함 四面에 배치

다음으로는 각 방위 면에 장엄된 사천왕상의 조각과 기법에 대해 알아보았다.

4) 동쪽 면의 지국천왕

방위신답게 근엄하고 엄숙한 표정을 한 무사형(사진 173)이다. 세부를 보면 동그란 이마에는 두 줄의 주름이 깊게 패여 얼굴 근육의 긴장을 느낄 수 있고 두툼한 양쪽 눈두덩과 눈동자는 튀어나왔으며 눈초리는 치켜 올라갔는데, 이러한 표정이 모두 사천왕의 사나운 모습을 강조하는 데 일조하고 있다.

얼굴의 세부 표정을 보면, 길고 넓적한 코의 콧날이 오뚝하며 콧등은 굴곡되어 있다. 윤곽선이 뚜렷하게 표현된 입술은 꼭 다물어 턱이 더욱 튀어나온 듯하며 콧수염은 짧게 팔자형을 긋고 있다. 이런 모습들은 다른 천왕들과 마찬가지로 서역풍의 인상을 나타내는 것이라 여기에서도 이 사리기의 외래적 영향을 짐작할 수 있다.

짧고 굵은 목에 삼도(三道)가 있고 양쪽 가슴팍을 감싼 둥근 갑옷인 경호(頸護)가 착용되었는데, 옷깃마다 단선문(單線紋)과 구슬이음무늬로 장식되었다.

경호 아래 양쪽 어깨에서 이두박근 쪽으로 걸쳐진 갑주(甲胄) 밑으로는 얇은 천이 내려와 있는데, 이것을 반수(半袖)라고 부른다. 팔뚝을 덮는 완당(腕當)은 가늘고 작은 수많은 조각으로 이뤄졌으며, 그 위를 어깨에서부터 내려온 두 줄의 끈이 손목을 가로로 한바퀴 돌려 서로 연결되어 있다.

질끈 매 허리를 더욱 가늘도록 보이게 하는 요대(腰帶)는 밧줄과 같이 두꺼운 띠를 S자형으로 엮은 두툼한 끈으로 되어 있으며 그 아래는 넓적하고 둥근 세 겹의 잎 모양 장식인 골미(鶻尾) 세 장이 하의를 덮고 있다. 요대 좌우에는 주로 보살상이나 비천상에 표현되는 천의(天衣) 자락과 같은 띠가 발까지 양쪽으로 늘어뜨려져 있다. 무릎 앞에는 둥근 꽃무늬의 무릎 받침대가 받쳐져 발목부터 올라온 각반(脚

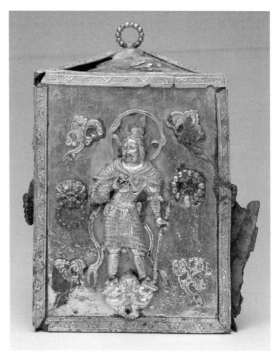

사진 173. 감은사 사리기 동 지국천왕

絆)과 연결되어 있다. 발목을 감고 있는 각반 아래는 바지 끝단의
주름이 많이 잡혀 발등까지 덮었고, 종아리에는 작은 크기의 섬세한
작은 조각들이 끈으로 결되어 있다.

사천왕상이 신고 있는 신발은 운두(雲頭), 곧 코끝이 낮아 갑옷에
비해 매우 가벼워 보인다. 종류는 마치 가죽신발 같으며, 당초문 같은
간결한 문양이 장식되어 있다. 이 신발은 한국의 전통적인 것이라기보
다는 페르시아 계통의 영향을 짙게 보이고 있다. 이와 유사한 예로
나원리 삼층석탑 발견 사리기 외함에 표현된 사천왕상, 석굴암 사천왕
상의 신발 등을 들 수 있다. 이러한 신발은 바로 페르시아 지방의
신발임이 논증된 바 있다.6) 이것은 곧 7~8세기의 신라의 국제성을

사진 174. 감은사 사리기 서 광목천왕

한 마디로 웅변할 뿐만 아니라, 가장 엄숙한 분위기로 제작되어야
할 사리기에 이러한 첨단 유행을 별다른 시차 없이 곧바로 수용하였다
는 것은 곧 당시 신라 공예미술의 개방성과 진취성을 엿보게 하는
점이라고 하겠다.

지국천왕의 발 아래에는 다리에 눌려 있는 악귀가 몸을 잔뜩 웅크리
고 있다. 귀면은 옆이 약간 퍼진 형으로 눈망울이 튀어나오고 수염과
머리털은 곱슬인데, 동양의 전통적 악귀라기보다 서역적 풍모를 표현
하고 있는 것으로 보인다. 악귀는 구슬로 이루어진 둥근 염주형의
손잡이를 입에 물고 있는데, 구슬은 고리까지 모두 16개로 구성되어

6)『경주 나원리 오층석탑 사리장엄』, 국립문화재연구소, 1998.

있다.

이 동쪽 면에는 사천왕 외에 주변에 4개의 구름무늬와 귀면 문고리 2기가 서로 대칭으로 장식되어 있다. 구름무늬의 중앙부는 인동초 형태의 꽃봉오리가 맺힌 모양이고, 그 하단에는 동적인 느낌을 주는 유운문(流雲紋)이 배치되어 있다.

5) 서쪽 면의 광목천왕

서방 광목천왕(사진 174)은 눈·코 등 얼굴의 중심부가 일부 결실된 채 발견되었으나 전체적 분위기는 외함 사천왕상 가운데 가장 힘차 보이며, 자세는 동방 지국천왕과는 반대로 오른쪽에서 왼쪽으로 틀고 있다. 왼손은 허리에 붙이고 두 다리를 양쪽 모두 밖으로 벌려 누워 있는 악귀를 밟고 있는데, 악귀의 머리와 이마는 사천왕의 발에 가려 있으나 넓적한 얼굴에 입이 크고 이빨이 튀어나왔으며 앞쪽의 두 다리는 엉거주춤하게 뻗었고 뒷다리는 엉덩이 아래로 구부린 자세를 하고 있다.

갑주의 기본 형태는 동방 지국천왕과 동일하나 부분적으로 문양과 구조에 차이가 있다. 특히 어깨 장식인 견찬(肩喰)과 배를 가리는 복갑(腹甲)에 귀면 및 용 머리 등의 무늬를 장식한 것이 특징이다.

지물은 무엇인가가 오른손가락에 끼워졌는데 발견 당시 이미 상하부가 없어지고 손에 쥔 자루 일부만 남아 있어 현재로서는 정확히 알 수 없다.

남쪽 면의 증장천왕 정면을 향한 자세를 취한 증장천왕(사진 175)은 머리를 왼쪽으로 비스듬히 하고 왼팔을 높이 치켜 올린 상태에서 칼을 사선으로 쥐고 왼팔은 한 번 구부려 허리에 대고 양 다리를 벌린 채 악령좌(惡靈座) 위에 서 있다. 두 줄로 이루어진 두광은 장식

사진 175. 감은사 사리기 남 증장천왕

없이 간결하다.

이 증장천왕은 특히 얼굴에 이국적인 풍모가 짙게 배어 있는데, 넓고 높은 코에 윤곽이 뚜렷한 입술, 그리고 그 위의 八자 수염 등에서 그 같은 분위기가 잘 나타나 있다. 몸에는 동방 지국천왕, 서방 광목천왕과 마찬가지 형태의 갑주를 착용하였으며, 지물로는 오른손으로 비교적 짧은 칼을 쥐고 있다.

발 아래에는 악귀가 고통스러운 표정을 하며 엎드려 있는데 머리는 중앙으로 모아 묶은 2단 형식을 띠며, 상투가 매우 크고 얼굴은 넓적한 것이 인상적이다.

7) 북쪽 면의 다문천왕

다문천왕(사진 176)의 얼굴은 왼쪽으로 틀어 시선을 아래를 향하고 있는데 오른팔은 위로 구부려 어깨 높이까지 올려서 손바닥에 보탑을 들고 있어 다문천왕의 전형적인 도상을 하고 있다.

두광은 두 줄로 되어 있고, 머리에 쓴 삼면관(三面冠)에서 늘어뜨려진 끈과 연결되어 있다. 머리카락은 앞쪽을 위로 빗어 넘겨 2단으로 둥글게 말아 올렸고 뒷머리는 그대로 늘어뜨렸는데, 둥글게 말아 올린 머리 중앙에 꽃무늬 형태의 장식을 꽂고 그 좌우에 가발인 의계(義髻)를 이용하여 삐친 머리를 만들어 세웠다. 따라서 외함에 부조된 사천왕 가운데 가장 장식적이고도 화려한 모습을 하고 있는 게 주목된다.

사진 177. 다문천왕이 들고 있는 寶塔

착용한 갑주는 기본적으로 앞의 세 사천왕상과 동일한데, 다만 앞에 서 말한 것처럼 전체적으로 장식 요소가 더욱 화려한 게 조금 다르다. 지물은 보탑(사진 177)을 오른손에 올리고 있는데, 사실 이것은 경전에 묘사된 다문천왕의 자세를 그대로 따른 것이다. 그 경전이란 다름 아니라 7세기에 한역된 『다라니집경(陀羅尼集經)』으로, 그곳에 "右手奉塔"(오른손으로 보탑을 들고 있다)이라는 말이 있다.

손바닥에 올려 있는 삼층탑은 상륜부와 기단부가 강조되었고 옥개석마다 풍탁(風鐸)이 제법 크게 매달려 있다. 그리고 기단부의 하층 지대석과 상층 갑석 사이에 놓인 중석(中石)이 다른 부재와는 달리 사각형이 아니고 둥글납작한 점이 이채롭다. 또한 1층 탑신 둘레를 연꽃 세 장을 세워 돌려 장식하였으며 2·3층 탑신에는 연꽃 한 장으로 장식하였다. 각 옥개석들은 1단의 옥개받침을 갖추고 있으며 3층 옥개석만 상면의 곡면이 둥글 뿐 나머지 2·3층의 옥개석은 상하면 모두 곡면 없이 평평하고 두껍다. 상륜부는 노반과 복발·앙화·보주 등을 모두 갖추고 있는 듯하며, 특히 앙화의 표현이 강조되어 있다. 이 탑은

사진 178. 다문천왕이 밟고 있는 羊

양식상 7세기 신라시대 탑파의 전형양식을 하고 있다고 보인다.

북방 다문천왕의 대좌는 다른 사천왕들과 달리 악귀가 아닌 양(사진 178)이 등장한다. 양은 비록 사천왕의 발 아래에 밟혀 있으나 다른 악귀와는 달리 표정이 평화로운 것이 특이하다. 뿔과 털 등도 매우 정리가 잘 되었고 깃털 표현에서 장식적 요소가 강한 것으로 미루어 악귀를 상징하기보다는 서수(瑞獸)라는 인상이 짙다.

이처럼 양이 등장한 국내의 유례는 이 감은사 서탑의 동방 지국천왕을 제외하면 찾아볼 수가 없어 사천왕상이 양을 밟고 있는 의미는 뚜렷하지가 않다. 중국의 예로는 뉴욕 메트로폴리탄 박물관 소장의 북제(北齊)시대 석탑에 부조된 사천왕상과, 712년에 조성한 허난 성(河南省) 팡산(房山)의 운거사(雲居寺) 탑에 새겨진 사천왕상 등의 예를 들 수 있다. 그러나 역시 악귀가 아닌 양을 밟고 있는 이유에 대해서는 정확한 해석이 없는 형편이다.7)

8) 바닥

함체와의 연결성을 제고시키고 내함을 잘 안치해 놓음으로써 안정감을 높이는 것이 바닥의 기능상 요건일 것이다. 따라서 바닥의 동판 상면을 함체가 놓이는 외곽과, 내함의 기단부가 놓이는 부분이 서로 잘 맞물리도록 판재의 외곽 네 면에 너비 3cm, 길이 0.2cm의 凹凸을 세 곳에 내었다. 그리고 내함이 놓이는 안쪽 네 곳에는 외곽 판재에서 1.2~1.5cm 정도 안쪽에 높이 1.3cm의 'ㄱ'자형 구리 조각을 리벳 (Rivet)으로 세워 고정시켰다. 리벳이란 못[釘] 모양의 형태를 말하는데, 대체로 삼국시대에서 고려시대까지의 사리병 마개는 모두 이러한 형태를 하고 있다.

9) 내함

감은사 사리장엄 가운데 가장 장식성이 짙은 곳인데, 또한 사리를 담은 사리병을 직접 놓아 두는 장소이므로 가장 핵심적인 부분이라고도 할 수 있다.(사진 179)

구조는 크게 보아 기단부와 사리병좌, 그리고 천개의 세 부분으로 나누어 볼 수 있다. 천개는 일종의 지붕 형태로, 그동안 국내외에서 특별한 고찰 없이 그냥 '천개'라고만 불러 왔다. 그런데 조형상으로 볼 때 부처님 혹은 귀인이 쓰던 산개와 유사하며, 그 뒤 의장적(儀仗的) 요소로 지금과 같은 형태가 나타났다고 한다.[8] 이 책에서는 이 같은 견해를 그대로 수용하였다.

그런데 이 천개는 작은 부분을 조립하여 완성한 것이라 전부 분리될

7) 沈盈伸, 「통일신라시대 四天王像 연구」, 『美術史學硏究』 216호, 韓國美術史學會, 1997.
8) 『감은사지 동 삼층석탑 사리장엄』, 국립문화재연구소, 2000. 198~205쪽

사진 179. 감은사 사리내함 東面

수 있다. 이 같은 내함의 구조는 내함 자체가 전각 안에 봉안되는
수미단을 상징하는 것이기 때문이라는 주장이 있는데, 경청할 만한

사진 180. 감은사 서탑 내함

해석으로 보인다.[9] 아마도 이 주장은 주로 내함의 외형적 형태 및 그에 부가되는 장식 요소가 불상과 내좌를 갖춘 수미단과 유사한 것에서 착안한 듯하다.

나는 위에서 송림사 사리장엄을 말하면서, 그러한 외형적 요소 외에, 불사리를 곧 불신으로 여겼으므로 불사리를 안치하는 대좌, 곧 기대(器臺) 부분이 바로 불대좌와 같은 기능을 하였을 것으로 말한 바 있다. 그리고 내함의 천개 부분이 보각의 지붕 형태를 취한 것은 바로 이러한 이유 때문이라고 하였다.

감은사 사리기의 기단부에 별도로 만든 사자·사천왕·보살·승려 상 및 연꽃·용·불꽃 등과 같은 여러 장식 요소를 부착하여 장식한 것도 그와 같은 맥락에서 생각하면 쉽게 이해가 간다.

9) 『감은사지 동 삼층석탑 사리장엄』, 국립문화재연구소, 2000. 56쪽 및 191쪽.

기단에서부터 천개까지 갖춘 구조를 보각형 사리기[10]라 부를 수 있는데, 이 책에서는 내함 중에서 가장 중요한 의미와 기능을 지니는 기단부 및 천개부의 양식에 대하여 상술하였다.

그런데 사리병과 그 주위의 장식은 발견 당시 본래의 자리에서 벗어나 흩어진 채 확인되었다고 한다.[11] 감은사 사리기가 나올 때 가장 직접적인 자리에서 수습하였고, 또한 이 사리기를 정확하게 보존 처리하여 그 과정과 결과를 확인한 기관에서 펴낸 보고서에 따르면 사리내함의 기단부 안에서 금동 사리병의 뚜껑 및 받침 등이 확인되었으나 사리병을 덮고 있던 복발형 덮개 등이 심하게 흔들려 본래의 안치방법을 알 수 없다고 하였다. 따라서 이 책에서는 부득이하게 사리병좌에 대한 양식 설명을 생략할 수밖에 없었다.

10) 기단부

내함 기단부의 크기는 높이 6.5cm로 전체 높이의 약 25%에 해당하며, 너비는 14.3cm이다. 기단부의 구조는 밑에서부터 하대·중대·상대로 나뉘는데, 이들은 각 부가 분리·조립될 수 있다.

11) 하대

내함의 가장 하부구조인 하대(사진 181)는 다시 3단으로 나누어 볼 수 있다. 형태는 밑에서부터 각형(角形)의 단층 사각형인 제1단, 그 위의 연화문대로 이루어진 제2단, 최상부인 호형(弧形)의 당초문대로 된 제3단 등이다. 이렇듯 호형과 각형이 번갈아가면서 나타나는 형식은 감은사 석탑의 기단부도 그러한데, 신라시대 및 그 뒤의 통일신라시대

10) 金禧庚, 「統一新羅時代의 金屬製舍利具」, 『考古美術』, 162·163호, 1984.
11) 『감은사지 동 삼층석탑 사리장엄』, 국립문화재연구소, 2000, 24~26쪽.

사진 181. 감은사 동탑 기단부 하대

석탑 기단부의 가장자리에 공통적으로 나타나는 꾸밈이다.

각형의 제1단은 네 모서리 및 중앙의 상면, 그리고 옆면의 일부에 각각 당초문·구슬이음 무늬가 장식되었다.

호형의 제2단은 제1단의 상면 뒤로 조금 물러나서 겹꽃으로 된 연꽃 11장이 장식되었고, 네 모서리에도 역시 연꽃 모양의 귀꽃이 달려 있다. 이 귀꽃은 조각과 공예 및 건축을 막론하고 우리 나라에서 가장 빨리 나타나는 귀꽃 장식으로 주목된다. 그런데 호형 제2단의 연꽃을 세어 보면 각 면마다 11장이니까 네 면의 꽃을 합하면 44장이 되고, 여기에 네 귀에 각 하나씩 오뚝 붙어 있는 귀꽃을 합하면 전부 48장의 연꽃이 부착된 셈이다. 48이라는 수는 불교에서 성수(聖數)로 여기는 8의 배수다. 내가 생각하기에는 이렇게 48수를 택한 것이 우연이라기보다는 다분히 계획된 의장(意匠)에 의하여 고안 배치된 것이 아닐까 한다.

호형의 제3단은 각 모서리의 상면에 당초·이음구슬무늬가 각 두 줄씩 있고, 네 모서리에는 각각 따로 주조한 사자상(사진 182~185)이 부착되었다. 부착 방법은 사자 아래에 촉이 있어 밑에 꽂도록 하는 방식인데, 서탑과 마찬가지로 감은사 동탑 사리기에서 별도로 주조한 조형물을

사진 182. 감은사 동탑 기단부 獅子像

사진 183. 감은사 동탑 기단부 獅子像

사진 184. 감은사 동탑 기단부 獅子像

사진 185. 감은사 동탑 기단부 獅子像

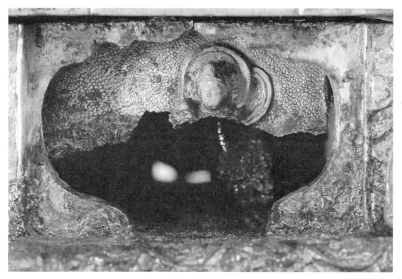

사진 186. 감은사 동탑 中臺 眼象의 神將像

내함 등에 부착시킬 때 흔히 사용된 방법이다.

이 사자들은 높이 2.3~2.8cm의 소형이면서도 세부 형태가 매우 뚜렷하며 네 마리 모두 표정과 자세 등이 서로 다른데, 특히 남서쪽의 사자상(사진 184)은 오른쪽 앞다리를 들고 있는 모습이 특이하다. 자세는 모두 낮고 둥근 원판을 받침대로 하여 앉았고, 시선은 외부를 향하며 수호의 역할을 다하고 있다. 그런데 이와 같이 신라시대 탑의 기단부 네 모서리에 사자를 배치한 예로는 경주 불국사 다보탑과 분황사 모전탑, 전라남도 구례 화엄사의 효대(孝臺)에 자리한 사사자석탑(국보 제30호)과 원통전 앞 삼층석탑(보물 제300호) 등이 있어 상호 간의 양식 비교가 가능하다. 불국사의 경우 다보탑에는 서쪽 면에만 사자상이 남아 있으나, 본래는 사방을 수호하는 의미에서 네 귀 모서리 모두에 다 배치했음은 1920년대에 촬영된 『조선고적도보(朝鮮古蹟圖譜)』의 다보탑 사진에서도 확인된다. 그런데 지금 한 곳에만 남게 된 것은 일제강

점기 중에 일본인에 의하여 불법 반출되었기 때문이라는 이야기가 전한다.

그런데 특히 분황사 모전석탑의 사사자상은 분황사의 창건 연대이자 탑의 건축 연대인 634년(선덕왕 3)에 탑과 함께 함께 조성된 것으로 보고 있다. 따라서 분황사 사자상은 감은사 사리기보다 약 50년 정도 이른 7세기 초반의 양식으로 추정되므로 감은사 사리내함의 사자상과의 상호 비교가 가능하다. 현재의 분황사탑 사사자상은 1970년대에 경내 발굴과 함께 발굴된 것이므로 지금 위치한 자리가 확실한지는 사실 불분명하다. 만일 자리 비정이 잘못되었다면, 형태 면에서 감은사 사리기에 놓인 사자상과 매우 비슷하므로 각각의 사사장이 자리한 위치도 감은사 사리기를 참고하여 재배열할 수 있을 것으로 보인다.

12) 중대

하대 위에 놓여 기단 면이라 할 수 있는 중대는 너비 9.5cm, 높이 2.5cm의 크기이다. 면 중앙에 탱주(撑柱)가 1단 새겨졌고, 모서리에는 우주(隅柱)가 0.15cm 두께로 양각되었으며, 앙화(仰花)와 구슬이음무늬가 표면을 장식하였다. 우주와 탱주 사이의 기단 면은 안상을 크게 투조하였고, 내부에 별도의 판(板) 장식을 하였다. 왼쪽은 신장상(사진 186), 오른쪽은 공양 보살상이 각각 양각으로 부착되어 매우 입체적인데 마치 감실(龕室)처럼 보이기도 한다.

감은사 사리기의 이러한 안상 형태를 호림박물관 소장의 금동 탄생불상의 사각형 대좌와 비교한 견해가 있다.[12] 그러나 그 사각형 대좌는 불대좌로서의 기능보다는 고정용을 위한 설치의 의미가 짙으므로 직접 비교는 어울리지 않는다.

12) 梁潤植, 앞의 논문, 189쪽 참고.

기단 네 면에 장식된 이 신장상과 공양보살상들은 자세와 지물 등에서 서로 큰 차이가 없다. 신장상들은 거의 정면을 바라보며 중앙으로 묶어 올린 머리 뒤에 두광이 돌려졌고, 오른손에 크고 날카로운 칼이나 기다란 봉(棒)을 세워 들고 있으며, 두 다리를 벌린 상태에서 왼쪽 다리를 구부려 왼손을 오른손의 이두박근에 올려놓은 자세를 하고 있다.

비천상들은 대체로 옆모습을 보이고 있으나 얼굴은 정면을 향하여 옆으로 약간 튼 상태에서 두 손을 모아 연꽃 등을 받쳐 들며 무릎을 꿇고 앉아 공양 자세를 취하고 있다. 이들의 머리 형태 역시 중앙으로 둥글게 묶어 올리고, 둥근 두광이 있으며 천의는 매우 얇아 하체의 윤곽선이 다 드러나고 있다.

이 같은 신장상과 비천상들은 비록 아주 조그만 크기의 부조물이기는 하지만, 표정과 신체 및 의복의 특징들 모두가 섬세히 표현된 장식물이다. 주위의 배경 또한 작은 점으로 이루어진 구슬이음무늬를 빽빽하게 메우고 있다. 그런데 여기에서 특히 주목되는 것은 방향이 모두 규칙적으로 일정하게 배열되어 되어 있어 이것 역시 장식의 효과를 높이기 위한 도안임을 알 수 있다.

13) 상대

기둥·받침대(사진 187)와 난간(사진 188) 등이 있는 외곽과, 사리병이 안치되는 중심곽으로 이루어진 부분이다. 장식과 의미 면에서 볼 때 하대와 중대보다 훨씬 다양하게 꾸며져 있어 매우 중요하다.

구조는 상하의 이중구조로 되어 있다. 하단부는 네 면에 인동당초문이 장식된 문양대가 각 면마다 2개씩 배치되어 있고, 그 상면에는 뒤로 조금 물러나게 해서 16장씩의 연꽃을 세워 장식하였다. 이것은

사진 187. 감은사 동탑 上臺의 기둥 받침대

사진 188. 감은사 동탑 上臺의 난간

하대의 제1단 및 제2단의 구성과 비슷한 면이 있다.

그런데 주목되는 것은 이 상대 하단부 상면에 장식된 연꽃이 각 면 16장씩, 모두 64장이 배치되어 있다는 점이다. 64라는 숫자는 위에서 말한 하대 제2단에 배치된 48장의 연꽃과 마찬가지로 8의 배수이다.

따라서 이 역시 불교에서 성수로 꼽는 8이라는 수를 조형적으로 형상화한 것으로 보인다. 다만 서탑의 경우는 상대 하단부의 연꽃이 64장인 것은 같지만 하대 제2단의 연꽃은 각 면 8장씩에 귀꽃 4장을 합하여 36장인 것이 다르다. 이 같은 차이의 이유에 대해서는 아직 정확히 판단을 내리지 못하고 있는데, 동탑과 서탑 사리기의 차이점 가운데 하나가 된다.

앞에서 동탑 사리기 하대(下臺)의 연꽃 수를 8의 배수로 본 것도 그렇고, 또한 이 상대(上臺)의 하단부 상면에 장식된 연꽃의 수 역시 불교의 성수(聖數)로써 나타내고자 했을 거라는 생각은 아직까지 논의된 적은 없고 지금 이 자리에서 내가 처음 말하는 것이기는 하나

사진 189. 감은사 동탑에서 나온 사리

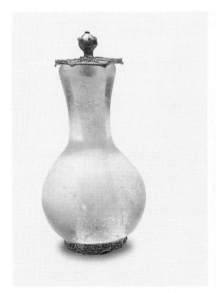

사진 190. 감은사 동탑 수정사리병

사진 191. 수정사리병의 받침

한 번쯤 연구해 볼 만한 가설이 아닐까 싶다.

상단부는 중앙 바닥에 8장으로 구성된 연화대(蓮華臺)를 낮게 3단으로 따로 만들어 부착시켰다. 이 연화대는 중앙에 사리(사진 189)를 봉안한 수정 사리병(사진 190)이 놓일 받침인 둥근 원형좌(사진 191)를 두고 그 외곽에는 팔각 면을 두른 후 각 면 끝을 반으로 접혀진 연화문 형태로 뺀 상태이다. 중앙의 사리병좌가 있는 꽃무늬 받침 위에는 다시 이중의 인동당초를 화문으로 투조시킨 오목한 받침이 기단 바닥과 함께 너트 조임으로 고정된 상태에서 수정 사리병이 놓였을 것으로 보고 있다.

그런데 수정 사리병의 크기는 높이 3.65cm, 입지름 너비 1.2cm, 바닥 지름 1.25cm, 최대 배지름 2.3cm로, 형태는 목이 길고 동체가 둥글며 내부는 주둥이에서 바닥까지 관통된 병이다. 구멍이 뚫린 안쪽 면은 거칠며 주둥이 내곽의 구멍 지름은 0.6cm이고, 바닥의 구멍 내곽 지름은 0.8cm이며 병의 내부 좁은 구멍의 지름은 0.2cm로 일정하지 않다. 주둥이는 따로 마련되지 않았고 목에서 그대로 빼어낸 외곽을 한 단 다듬어낸 상태이고, 바닥 역시 하복부에서 둥글게 내려오다 바닥 면을 수평으로 깎아내어 마련하였다.

그리고 뚜껑은 조그맣고 둥근 금 알갱이를 열을 가해 표면에 부착시키는 이른바 누금(鏤金) 기법으로 화려하게 장식하였는데, 두 가지가 있다. 이 두 개의 금동 뚜껑은 앞에서 사리병 받침으로 사용할 수 있다고도 하였으나, 병의 뚜껑으로도 잘 맞기 때문에 각각 뚜껑과 받침 모두로도 사용했을 가능성도 있다고 한다.[13]

이 사리병의 용량은 그다지 크지 않아 실제 들어갈 수 있는 사리는 별로 많지 않았을 것이고, 따라서 소형 사리만이 병 안에 안치되었을 것으로 본다.

13) 『감은사지 동 삼층석탑 사리장엄』, 국립문화재연구소, 2000, 71쪽.

그런데 동탑과 서탑 사리기에서 나온 사리의 수가 각각 다르다. 동탑에서는 모두 54과나 되는 다량의 사리가 확인되었는데, 이 사리들은 동탑 사리기를 본떠서 만든 새로운 사리기에 모두 넣어져 동탑 안에 재봉안되었다. 반면에 서탑에서는 1959년의 해체 당시 단 1과만 발견되어 수량에서 큰 비교가 된다. 그러나 동탑의 54과 가운데는 납유리와 수정 등도 포함되어 있어 실제 사리로 볼 수 있는 것은 0.1~0.2cm

사진 192. 수정사리병의 마개

크기의 작은 알갱이 10개 정도에 불과하고 나머지는 공양물로 추정되고 있다.[14]

사리병 위에 놓인 수정 보주는 투명하고 위와 몸체는 둥글지만 바닥 면은 수평으로 처리되어 연화 받침에 잘 놓일 수 있도록 하였다. 보주에서 조금 떨어져 마개 주위를 감싸고 있는 금동 불꽃무늬 장식은 발견 당시 모두 네 조각으로 흩어져 나왔다. 좌우의 두 조각은 연꽃 모습을 한 받침에 고리로 끼워졌고, 앞뒤의 두 조각은 보주 상단에 끼워지도록 되어 있어, 결국 이 네 조각의 불꽃무늬 장식은 보주의 중앙 상단에서 서로 직각으로 교차되어 고리로 고정되었을 것으로 추정된다.[15]

14) 『感恩寺』, 문화재관리국, 1980.
15) 『감은사지 동 삼층석탑 사리장엄』, 국립문화재연구소, 2000, 72쪽.

그리고 사리병 위에는 금제 육각형 뚜껑(사진 192)이 마개처럼 덮여 있었다. 통일신라 사리병의 마개는 대체로 이른바 리벳(Rivet)이라 부르는 못[釘]과 같은 형태로 덮이는 것이 일반적인데, 이 감은사 사리 장엄의 사리병처럼 꽃무늬 형태의 순금 마개로 덮이는 경우는 국내에서 이것이 처음인 듯하다. 마개 꼭대기에는 작은 금 알갱이를 붙여서 장식한 보주형 꼭지가 달려 있다. 제작기법은 금제 받침과 같은 방식으로 보이며 꽃무늬를 주문양으로 삼은 것도 같다. 그리고 앞뒤 면에도 아주 작은 금 알갱이를 가득 붙여 장식하는 누금기법을 이용한 것 역시 받침에서와 똑같다. 다른 점이 있다면 마개가 육각형인 데 비하여 받침은 원형인 점이다.

이 상대의 네 귀퉁이에는 대나무 마디 형태의 기둥 4좌가 있어서 천개를 받치고 있다. 감은사 사리내함이 건축물을 형상화한 것이라는 것은 이미 말한 바와 같은데, 건축 구조치고는 비교적 간단한 형태라고 할 수 있다. 그런데 이 같은 형태에 착안하여 감은사 사리내함의 형태가 바로 산개(傘蓋)가 부착된 가마[轝]의 모습을 표현한 것이며, 이 모습은 곧 중국으로부터 신라에 최초로 불사리가 전래되었을 때 불사리를 봉안하여 왔던 가마를 형상화한 것이라는 주장이 있다.16) 다시 말해서 중국에서 불사리를 전래하여 올 때 사용하였던 가마를 기념하여 그대로 공예적으로 표현한 것이 바로 감은사 사리내함이라는 것이다. 이는 감은사 내함 사리기의 조형성에 담긴 의미를 풀어 보려는 훌륭한 시도로서, 지금까지의 연구에서 진일보한 탁월한 생각임이 분명하다. 그러나 이렇게 보는 데는 몇 가지 문제가 있다. 우선 중국에서 신라로 오는 데 소요되는 시간은 당시의 교통 상황을 감안한다면 내륙을 종단해서 관통해 오는 육로일 경우 몇 개월 이상 걸렸을 것이다. 또한

16) 梁潤植, 앞의 논문, 194~206쪽 참고.

경로의 일부를 해로로 이용하려고 해도 통일신라 이후 어느 정도 기간이 경과해서야 서해안과 남해안을 자유롭게 이용하였으므로 5~6세기 당시에는 상당히 우회된 해로를 이용할 수밖에 없었을 것이다. 그렇다면 결국 중국으로부터 사리를 봉안해 오는 주된 경로는 내륙을 횡단해야 하므로 역시 오랜 기간이 필요했을 것이다. 감은사 사리내함처럼 생긴 가마가 그처럼 장기간의 이동을 견뎌낼 수 있을 만큼 견고한지 몹시 의문이다. 감은사 사리내함은 장식성이 매우 강조된 모습인데다가 형태 면으로 보더라도 기단부 등에 고정성이 강조된 것이 뚜렷하여 이동성을 염두에 두고 제작되었다고는 보기 어렵기 때문이다. 따라서 감은사 사리내함은 중국 동위(東魏)시대의 불비상(佛碑像)에서 보는 바와 같이 불신을 봉안하는 보각을 형상화한 것으로, 일반 건축물이 네 면에 벽을 두어 내부와 외부를 차단하는 것과는 달리, 불신을 신도에게 드러내어 신심을 일으킬 수 있도록 벽을 두지 않고 단순히 기둥만 세운 것으로 이해할 수 있을 것이다.

14) 천개

천개(天蓋)(사진 193)는 감은사 사리내함에서 가장 중요한 부분이라고 할 수 있다. 고대 중국에서 건축물의 일부분으로 발생되어 둔황 벽화 등에나 보이는 이러한 형태가 통일신라시대의 사리기에 번안된 것도 공예사상 처음이려니와, 그 장식성도 처음 중국에서 나타났던 것보다 훨씬 훌륭하게 발전되어 있기 때문이다. 그러므로 이 천개에 대한 심층적인 연구 없이는 감은사 사리기의 조형성에 대해 충분히 접근했다고는 도저히 말하기 어려울 정도이다. 그런 뜻에서 우선 천개의 의미는 무엇이고, 어떻게 발전했는지를 이 자리에서 대략이나마 언급하고 다음으로 넘어가도록 하겠다.

앞서 말했듯이, '천개'라고 한 것은 이 내함이 불사리를 직접 안치하는 곳으로서 불신이 모셔진 보각 형태를 염두에 두고 조성하였기 때문이다. 다시 말하면 이 부분은 전각 가운데 천장에 해당되는 부분이므로 천개라 한 것인데, 이 천개라는 용어는 이미 경전 상에도 등장하고 있다.

이 여러 보살들은 법으로써 공양하고 각각 꽃을 흩날려 받들며 밀적금강역사에게 바친다. 이렇게 뿌려진 꽃은 변하여 화개(華蓋)가 되고 부처님의 위신을 이어서 이 여러 화개가 일제히 부처님에게 머무른다. 그리고 부처님 및 밀적금강역사를 세 겹으로 둘러싸 위에서 덮는다. 또한 그 보개(寶蓋)는 허공 중에 머물러 부처님의 위에 있으니, 보개에서 이처럼 비할 바 없는 묘호음성(好妙音聲)을 낸다. 『대보적경(大寶積經)』제11「밀적금강역사회(密迹金剛力士會)」

이때 부처님께서 도리궁(忉利宮)에 들어가 눈썹 사이에서 백호상광(白毫相光)을 발하니 그 빛이 변하여 칠보의 대개(大蓋)가 되어 마야 부인의 위를 덮는다.……동방의 선덕불(善德佛)은 묘하고 보배로운 꽃을 지니고 석가모니와 마야 부인의 위에서 흩어져 화개(花蓋)로 변하는데, 이 화개 중에 백억의 화불(化佛)이 있다. 『관불삼매해경(觀佛三昧海經)』제6

위에 든 경전 외에 『아촉불불국경(阿閦佛佛國經)』권상, 『관불삼매해경』제4·8권, 『관무량수경(觀無量壽經)』등에도 천개에 대한 언급이 있다. 어쨌든 위의 경전 내용을 읽어 보면 천개는 보화(寶華) 또는 광명이 변해서 개(蓋)가 되어 부처님과 부처님의 어머니인 마야 부인의 머리 위를 덮는다고 한다.

인도의 대부분은 열대지역으로 일사의 광도가 심하므로 이 나라

사진 194. 雲岡石窟 제6굴의 天蓋

사람들은 예로부터 외출할 때 대부분 햇볕을 가리기 위한 우산 형태의 개를 쓴다. 따라서 부처님이 대중에게 설법하기 위하여 야외에 갈 때는 역시 따가운 햇볕을 피하고자 산개(傘蓋)를 사용하게 되는데, 훗날 불상을 조성하면서 그러한 모습을 충실히 재현하기 위하여 불상의 머리 위에 보개를 설치하는 일이 관습이 되었던 것이다.

하나의 예를 들면, 현재 인도 녹야원 박물관에 소장되어 있고 대좌에 카니시카왕 3년에 조성되었다는 명문이 있는 석조 불입상에도 머리 위에 그릇 형태의 천개를 두고 있다. 천개 중앙에는 연꽃을 커다랗게 새기고 주위에 다시 연꽃과 날개달린 동물인 익수(翼獸)를 차례대로 번갈아 배치하였으며 그 외곽에 인동·코끼리를 배치하였으며 가장자리에는 연꽃무늬를 새겼다. 이것은 바로 연꽃으로 천개를 만드려는 의도였을 것이다.

또한 중국 산시 성(山西省) 다퉁(大同)의 윈깡(雲岡) 석굴의 석불 가운데 위에 커다란 연화무늬를 새긴 천개가 갖춰진 것이 많이 있다. 또한 일본 도지(東寺)에 소장된 목조 천개도 역시 연꽃 모습으로 되어 있다. 이러한 것 등은 모두 고식을 따른 것이라고 할 수 있다.

그러다가 후세에 이르러 여러 가지 형태가 나타났는데 사각형·원형·육각형·팔각형, 혹은 여기에 구름이 피어나는 모습이나 연꽃 등을 중첩해서 천개를 만든 것도 있다. 장식도 네 변에 번(幡)을 늘어뜨

사진 195. 일본 法隆寺 금당의 天蓋

리거나 혹은 보망(寶網)·보주·영락 등을 베풀며, 혹은 천인·보화·영조(靈鳥) 등을 그려 넣는 등 그 형식에 일정한 것이 없다.

둔황 첸포동(千佛洞) 제111굴의 이불병좌상의 천개는 원형으로 되었고 그 둘레에 톱니 모양의 장식을 했으며, 윈깡 제6굴 상층의 석가본존상의 천개도 역시 둥근 원형인데 그 가장자리에 톱니 모양을 베풀었으며 최하부에 주망(珠網)을 늘어뜨렸다.(사진 194)

일본 법륭사 금당에 안치된 석가 삼존과 아미타불 약사불의 위에도 각각 천개가 있다. 그 가운데 석가 삼존불 및 아미타불의 천개는 창건 당시의 것이며 약사불 천개는 가마쿠라(鎌倉) 시대의 모조품이다. 석가 삼존의 연 천개는 사각형이며 처마 위에 내외 2층으로 서까래를 두르고 외층에는 각 변에 4체씩, 내층에는 1체씩 주악천인상을 붙였다. 또한 외층 서까래 아래의 네 모서리에 한 마리씩, 각 변에 각 세 마리씩의 봉황을 붙였고 그 아래에는 물고기의 비늘 모양을 한 삼각형의 문양을 새겨 놓고 전부 채색을 하였다. 또한 최하부는 주망으로 되었고 그 끝에 평평한 장식을 매달았고 주망의 교차점에 취옥(吹玉)을 달았으며 안쪽에는 화려한 색채를 베풀었다. 그 밖에 금당 벽화인 사불정토(四佛

416

淨土) 변상도의 각 본존 위에도 전부 천개가 있다. 대체로 산개 모양을 하고 있는데 정상 및 주위의 위쪽 변에 여러 개의 보주를 그려 넣었고 하변에 많은 번을 매달았다.(사진 195)

귤부인염지불주자(橘夫人念持佛廚子)의 옥개는 전부 이 벽화 중의 서방아미타 천개를 모방한 것이다. 또한 산성근수사(山城勸修寺)에 소장된 석가설법 수장(繡帳)의 천개 그림도 같은 형태임을 볼 수 있다. 이 같은 각국의 조각과 건축, 그리고 회화를 망라한 여러 예를 통하여 불상 또는 불사리를 봉안하는 데 천개가 얼마만큼 소중한 의미로 다루어졌는가를 충분히 알 수 있을 것이다.

이제 다시 감은사 사리내함으로 돌아와서, 여기에 표현된 천개의 장식과 구조를 세부적으로 살펴본다.

네 개의 기둥이 받치고 있는 천개는 매우 화려한 장식을 하고 있으나 장식적 요소를 뺀 내곽의 지붕 구조는 대체로 외함의 지붕과 동일한 기본 구조를 하고 있다.

그런데 이 천개의 천장 구조는 기본적으로 페르시아풍의 지붕으로서, 둔황(敦煌) 모가오굴(莫高窟) 가운데 초기에 조영된 제285굴(사진 196), 그리고 수·당대의 굴인 제390굴(사진 97)의 지붕과 매우 유사하다. 차이가 있다면 중국 석굴의 천장 형식인 사각형을 기울여서 겹쳐 놓은 이른바 말각조정(抹角藻井) 천장에는 지붕 경사면과 중앙부와의 연결에 층단이 있는 반면에, 감은사 사리내함의 천개에서는 층단을 두지 않고 그대로 평면적으로 연결한 점이 다르다. 감은사 사리기에서의 천개 부분은 이른바 우물형 천장을 한 복두형(覆斗形) 천장을 기본적으로 만든 것이다. 복두식 천장에 대해서는 이 글 바로 뒤에서 설명을 하였다. 그리고 둔황 석굴의 천장이나 감은사 사리내함의 천개나 모두 화려하게 장식된 점은 같지만, 둔황 석굴의 말각조정 천장부 내벽에는 영락 장식, 비천 및 꽃무늬 등이 그림으로 그려진 것에 비해 감은사

사진 196. 敦煌 제285굴 천장

동탑 사리함의 천장은 금동판에 투조된 개별적인 장식 요소가 부착된 차이가 있을 뿐이다.

이처럼 둔황 석굴의 말각조정식 천장은 서역 사원의 천장에 그 유래를 두는데, 이러한 천장을 일명 복두형 천장이라고도 한다. '복두' 라는 말은 후한(後漢)대에 유희(劉熙)가 지은『석명(釋名)』에 그 뜻이 나온다.『석명』은 단어에 대한 어원적 설명을 가한 사전으로, 한 단어의 의미와 어원을 같은 음을 가진 다른 말로써 설명한 것이 특징이다. 이 책에 소개된 27편의 분류 방법은『이아(爾雅)』와도 같으나, 소리가 서로 비슷한 말은 의미에도 많은 관련이 있다는 성훈(聲訓)의 입장에서 해설을 한 점이 다르다. 일부 단어에 대한 해설은 억지에 가깝다는 평도 없지 않지만, 어쨌든 고대에 사용하던 단어의 어원을 해설한 점에서 중요한 자료로 손꼽는다. 오늘날에는 그 실물을 알 수 없는 기물과 가구 등에 관해 귀중한 기록이 적지 않게 남아 있어 이 책에

대한 가치가 더욱 높아진다. 그런 이유로 예로부터 이 책에 대한 연구가 이루어져 왔는데, 청(淸)의 왕선겸(王先謙)이 지은 『석명소증(釋名疏證)』 같은 책은 『석명』에 대한 훌륭한 연구서이다.

아무튼 『석명』에, "小帳曰斗 形如覆斗也"라 하여 복두는 곧 휘장(揮帳)이 있는 장막을 가리킨다는 설명이 있다. '帳'이란 본래 중국에서 불교 전래 이전부터 귀인들이 타고 다니던 가마[輿]의 지붕 형태였다. 이러한 형태가 바로 감은사 사리장엄 가운데 내함의 천개로 나타난 것이다.

천개 천장 아래에서 밑으로 늘어뜨려진 곳에는 세로 장식 4개가 부착되었는데, 모두 길이 9.3cm, 너비 3.1cm로 크기가 같고 또한 무늬도 똑같다. 무늬 장식은 횡압출(橫壓出) 및 투조(透彫)로 이루어져 있다.

천개 아래는 일종의 문양대로서, 배 모양[舟形]의 세로 장식 7개로 이루어져 있는데, 활짝 핀 꽃무늬 4개와 여래좌상 3위를 투조하여 서로 교대로 배치하였다. 여래좌상의 윤곽은 뚜렷하지 않지만 두광과 신광을 갖추고 있고 연화대좌 위에 앉아서 두 손을 가슴 아래에서 맞잡고 있는 모습을 하고 있다.(사진 197)

그런데 이 여래좌상 투조 장식은 감은사 사리내함에만 나타나는 장엄은 아니다. 황룡사 구층목탑지에서 출토된 여러 유물 가운데는 그 정확한 사용 용도를 모르는 것이 아직 많은데, 그 가운데 금동 불상무늬 투조 장식이 있다. 얇은 금동판을 오려서 투각한 것인데 여래좌상을 중심으로 타원형에 가까운 광배로 전체 윤곽을 잡았고, 여래상과 광배 사이의 무늬를 투각하여 장식한 것이다. 여래좌상은 신체 각부가 자세하게 표현되지는 않았지만 비교적 둥근 원만한 상호이 며 목에 삼도가 있고, 가슴께에서 두 손을 모아 무언가를 들고 있는 모습을 하고 있다. 그런데 이 투각 장식의 전체 형태가 감은사 사리내함 천개 하단의 구슬이음무늬 아래 부분에 장식된 투각 여래좌상과 매우 비슷하다. 그래서 혹시 이 황룡사 투각 여래 장식이 황룡사의 사리함에 부착되었던 장엄이 아닐까 추측해 보는 것이다. 물론 현재 알려진 황룡사 구층목탑지 출토의 청동 사리내함은 사각형 상자형의 함체에 방추형 뚜껑이 얹힌 모습으로 크기로 보나 의장(意匠)으로 보나 이 같은 장식이 놓일 만한 여지는 없다. 그러나 이 사리내함은 871년(경문 왕 11)에 있었던 황룡사 중수시에 봉안된 것이고, 창건 당시의 사리함은 아직 발견되지 않았다. 그런데 이 투각 장식은 출토 층위로 볼 때 645년(선덕왕 14) 황룡사 창건 당시의 유물인 지진구(地鎭具)와 함께 출토되었으므로 목탑 창건 당시 최초로 봉안하였던 사리함에 부착되었 던 세로 장식일 가능성이 높다고 생각되는 것이다.

감은사 사리내함 천개 아래의 문양대 위 공간에는 구슬이음무늬로

사진 198. 雁鴨池 출토 금동
장식

장식하였는데, 이러한 양식이 전라북도 김제 대목
리에서 발견된 동판 삼존불상(사진 105)의 천개와
매우 흡사하여 그 연관성이 주목된다. 이 동판
삼존불상은 7세기 백제 시대의 작품으로 추정되
므로,[17] 7세기에 있어서 백제·신라 간의 상호
영향 관계가 상정되는 것이다. 한편으로는 이 같
은 구슬이음무늬는 중국 초당(初唐) 대에 조영된
둔황 석굴 제331호 동벽에 그려진 『법화경』 변상
도의 수하설법도(樹下說法圖)에서도 볼 수 있다.
　그 밖에 이 문양대의 네 면에는 서로 유형이
다른 세 종류의 영락 장식(사진 106)이 부착되어 있어
전체적으로 천개를 더욱 화려하게 장식하고 있다.

이러한 영락 장식은 둔황 마고우굴 제285굴의 천장 네 모서리에 그림으
로 장식된 도철문(饕餮紋)의 입에 매달린 영락형과 매우 유사하다.
그리고 이 감은사 동탑 사리기 내함 천개에 달린 문양대의 영락 장식과
유사한 예를 국내에서 들어본다면 경주 안압지(雁鴨池)에서 출토된
당초문 투조 장식을 들 수 있을 것이다.(사진 198)

　이 영락 장식은 중요하므로, 좀더 자세히 설명하겠다. 그런데 서술의
편의상 세 종류의 영락을 1·2·3으로 구분하여 말해 보겠다. 영락
1은 현재 동쪽의 보개부에 2개만 완전하게 매달려 남아 있고 나머지는
모두 흩어진 채 발견되었다. 그러나 복원된 배치 방식으로 볼 때 본래는
네 면에 모두 24개의 영락이 장식되었을 것으로 판단된다.[18]

　영락 2는 매달려진 채 발견된 것이 하나도 없으나 역시 배치 방식으로

17) 黃壽永,「百濟의 銅板佛像-1980년 전라북도 김제 출토의 新例」,『佛敎美術』 5,
　　동국대박물관, 1980/『蕉雨黃壽永全集 제1권』 소수.
18) 『감은사지 동 삼층석탑 사리장엄』, 국립문화재연구소, 2000. 79쪽.

볼 때 본래는 21개가 여래좌상 하단에 매달렸을 것으로 판단된다.[19]

영락 3은 꽃무늬 장식에 걸려 있었는데, 풍탁과 구름무늬 장식이 사슬로 각 면마다 3개씩, 그리고 1개씩 달려 있어 본래는 모두 16개의 영락이 달려 있었을 것으로 추정된다.[20]

3. 감은사 동탑과 서탑 사리기의 비교

감은사 동·서 양탑의 사리장엄은 구조상 기본적으로 동일하다고 볼 수 있고, 다만 각 판재를 따로 제작하여 조립하는 과정에서 약간의 차이를 보이는 정도이다. 따라서 내함인 보각형 사리기의 기단부 일부에서만 차이가 있을 뿐, 외함에서는 그 차이를 거의 찾을 수 없다. 다만 이들 양탑에서 발견된 사리장엄구를 함께 비교하면서 연구한다면 보다 많은 차이를 명확하게 알 수 있을 터이지만, 서탑 사리기의 일부는 현재 국립중앙박물관에 전시중이며 그 잔편들은 동관 수장고에 보관되어 있어 더 이상의 비교가 어려운 실정이다.

따라서 이 글에서는 동탑 사리기를 기본으로 하여 서탑 사리기와의 차이를 논의하였다.

1) 크기

동탑에서 발견된 사리기와 서탑에서 발견된 사리기의 크기를 보면 서탑 사리용기(사진 199)의 각부가 조금씩 큰 것을 알 수 있다. 양탑 사리기의 각부 크기를 비교하여 표로 나타내면 다음과 같다.

19) 위의 책, 79쪽.
20) 위의 책, 79쪽.

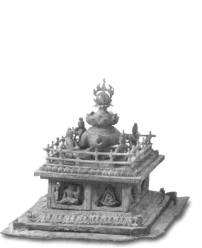
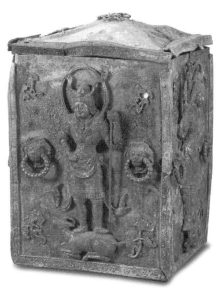

사진 199. 감은사 서탑 사리 외함 및 내함

<표 13> 감은사 동탑 및 서탑 발견 사리장엄의 크기 비교[21] (단위는 mm)

구 분		전체 높이	높이	너비	사천왕상
외함	동탑	302(뚜껑 포함)	234	188	높이 195
	서탑	310(뚜껑 포함)	252	189	높이 216
내함	동탑	188	65	146(기단부)	
	서탑	203	70	149(기단부)	

2) 무늬 장식

동·서탑에서 각각 발견된 사리구는 의장과 구도 등 전체적인 형태뿐

21) 두 사리장엄의 크기 비교를 위한 수치는 두 사리장엄을 직접 손에 접해 보지
않은 필자로서는 나름대로의 수치자료를 얻을 수가 없었다. 따라서 이 표는
『감은사지 동 삼층석탑 사리장엄』(국립문화재연구소, 2000) 86쪽의 <표 4>를
전재하였다.

만 아니라 외함의 주문양인 사천왕상이 거의 동일하여 차이점이 그다지 크지 않다. 다만 부분적인 형태에서 차이가 보이는데, 특히 내함 기단부의 사리병이 안치된 주위에 배치된 여러 인물상의 구도와 도상에서는 확연히 구분되고 있다. 다음에 사리장엄의 각부에서 서로 차이가 나는 부분을 뽑아내어 설명하였다.

3) 외함

사천왕상

서탑의 사리장엄에 표현된 사천왕상의 머리 모양은 동방 지국천왕(사진 200), 서방 광목천왕(사진 201), 남방 증장천왕(사진 202), 북방 다문천왕(사진 203) 등의 사천왕이 단정하게 중앙으로 묶어 올린 이른바 보발(寶髮)인 것에 비해, 동탑의 동방 지국천왕(사진 204), 서방 광목천왕(사진 205), 남방 증장천왕(사진 206), 북방 다문천왕(사진 207) 등의 사천왕은 대체로 머리카락이 위로 뻗친 이른바 염발(焰髮) 모양을 하고 있다. 그 밖에 북방 다문천을 제외하고 사천왕들이 손에 들고 있는 지물에서도 조금씩 차이를 두고 있는데, 특히 남방 증장천의 경우 동탑은 칼을 오른손에 들고 있는 반면, 서탑은 불꽃무늬의 보주를 왼손에 들고 있다.

또한 사천왕들이 두 발로 악귀를 누르고 있는 자세도 조금씩 다르다. 동탑 사리기에서는 북방 다문천왕이 양을 밟고 있는 반면 서탑 사리기에서는 동방 지국천왕이 양을 밟고 있다. 특히 사천왕상 상하의 네 귀에 있는 무늬가 동탑 사리기에서는 구름무늬인 것에 비해 서탑 사리기에서는 화초무늬인 점도 다르다. 그리고 사천왕상 좌우에 있는 문고리 장식도 동탑 사리기는 사자와 같은 귀수면(鬼獸面)이지만 서탑 사리기에서는 용이며, 그 외곽에 8잎의 연꽃을 빙 둘러 배치하였다.

외함 가장자리의 무늬 역시 동탑 사리기가 큼지막한 반화문(半花紋)

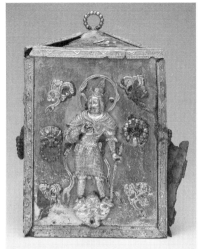

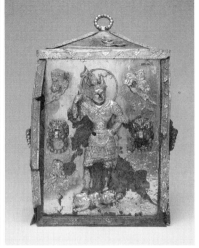

사진 200. 감은사 서탑 사리외함 동 지국천왕 　 사진 201. 감은사 서탑 사리외함 서 광목천왕

사진 202. 감은사 서탑 사리외함 북 다문천왕 　 사진 203. 감은사 서탑 사리외함 남 증장천왕

사진 204. 감은사 동탑 사리외함 동 지국천왕 사진 205. 감은사 동탑 사리외함 서 광목천왕

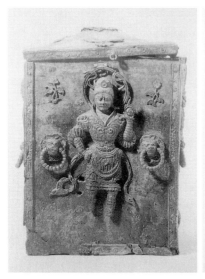
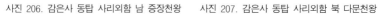
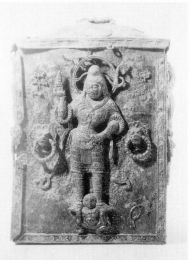

사진 206. 감은사 동탑 사리외함 남 증장천왕 사진 207. 감은사 동탑 사리외함 북 다문천왕

426

을 듬성듬성하게 배치한 것에 비하여 서탑 사리기는 활짝 핀 꽃무늬를 정교하게 장식하였다.

뚜껑은 장식된 무늬와 손잡이의 형태가 다른데, 뚜껑의 삼각면을 연결시키는 가장자리의 띠와 삼각면 내부에 있는 극락조가 역시 다르게 표현되어 있다.

동탑 사리내함의 가장자리 띠의 무늬는 다른 곳의 가장자리 띠의 문양과 동일한 반화문을 배열한 데 비해, 서탑 사리내함에서는 독립되어 배치된 인동문을 장식하였다. 또한 동탑 사리기는 극락조가 각각 등에 인물상을 한 명씩 태운 반면, 서탑 사리기의 극락조는 인물상을 태우지 않은 모습을 하고 있다.

손잡이

동탑과 서탑의 사리장엄은 외함의 손잡이 형태에서도 서로 다른 모습을 보인다. 동탑 사리기에서는 구슬이음무늬를 고리 형태로 채운 것에 비해 서탑 사리기에서는 네 잎을 한 꽃무늬 모습의 사릉형(四稜形) 고리 형태로 되어 있어 서로 완전히 다르다. 그리고 투조된 꽃무늬 형태의 손잡이 받침 장식 역시 꽃무늬가 서로 차이가 있다.

보각형 사리기인 내함에서의 차이는 외함보다 더 많다. 우선 기단부에서의 차이를 보면 먼저 동탑 사리내함은 기단 네 모서리에 각각 별도로 주조한 사자가 부착된 반면, 서탑 사리내함의 기단에는 사자가 없다.

4) 내함 - 기단부

상중하 전부 3단으로 이루어진 기단부 가운데 중대(中臺)의 안상 안에 배치된 신장상과 보살상의 형태와 자세에서 차이가 있다. 특히

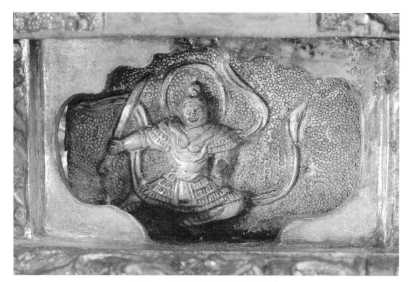

사진 208. 감은사 동탑 사리내함 안상

사진 209. 감은사 서탑 사리내함 안상

동탑 사리내함에서는 양각(사진 208)으로 되었지만 서탑 사리내함에서는
각 상들을 별도로 주조하여 부착하였다(사진 209).

428

사진 210. 감은사 동탑 사리내함 난간의 雙門

기단부 가운데는 상면에 빙 둘러서 장식된 2단의 난간에서 서로
다른 조형적 차이가 보인다. 동탑과 서탑의 사리내함 모두 기단부
상면에 난간이 배치된 점은 같지만, 동탑 사리장엄에서는 서쪽 난간의
중앙에 여닫이 형식의 쌍문(雙門)(사진 210)이 설치된 점이 서탑 사리장엄
의 난간(사진 211)과 다른 점이다. 나는 지금 서쪽 난간이라고 했는데,
이러한 방위는 사리장엄이 놓인 방위에 따른 것이다. 동탑 해체 당시
내함 기단부 상면에 있는 이 문은 서쪽을 향하고 있었다. 또한 내함을
덮고 있는 외함도 서방 증장천왕상이 있는 면과 내함 기단부 상단에
문이 있는 면의 방위가 일치하고 있었다. 이렇게 특별히 서쪽으로
문을 낸 의장에 대한 해석은 확실하지 않으나, 아마도 서방 극락세계와
관련 있을 것으로 생각한다. 다시 말하면 아미타 신앙에 의한 의도적인
배치로 보는 것이다.

한편 서탑 사리기 내함의 기단부 중 하대(下臺)의 연꽃 장식의 연잎은
이른바 설형(舌形) 돌기 등을 비롯하여 전체적으로 볼륨이 커서 매우
입체적으로 보인다. 그런데 이는 삼국시대에 제작된 국보 제83호 금동
반가사유상의 족좌(足座)에 장식된 연잎과 형식적으로 아주 유사하여
비교할 만하다는 주장도 있다.22)

사진 211. 감은사 서탑 사리내함 난간

　그런데 무엇보다도 기단부에서의 가장 큰 차이점은 사리병이 놓이는 자리인 사리병좌(舍利瓶座) 부근이라고 할 수 있다. 동탑 사리내함에서는 사방에 사천왕상(사진 212)이 있고 그 간방(間方)에 승상 (사진 213)을 측으로 꽂아 돌린 데 반해, 서탑 사리내함은 사방의 간방에 악기를 연주하는 주악천인상이 내부를 향해 앉아 있고(사진 214~217), 그 사이에 반대 방향, 곧 외부를 향해 서있는 동자상을 네 곳에다가 배치하였다.

　그래서 서탑 사리내함에서는 전체적으로 매우 부드럽고 온화한 분위기가 연출되는 것에 비해(사진 218), 동탑은 무기를 들고 갑옷을 입고 무장한 사천왕상 등으로 인하여 다소 긴장되고 엄숙한 분위기가 느껴진다(사진 219).

　그런데 서탑 사리장엄의 사리병좌 부근의 인물상 배치에서 매우

22) 金和英,「國立中央博物館所藏 金銅半跏思惟像 造成年代에 대한 再考 - 足座 蓮華紋을 中心으로 - 」,『考古美術』제136·137합호, 1978.

사진 212. 감은사 동탑 사리내함 사천왕상

사진 213. 감은사 동탑 사리내함 승상

사진 214. 서탑 사리내함 奏樂天人像

사진 215. 奏樂天人像

사진 216. 奏樂天人像

사진 217. 奏樂天人像

사진 218. 서탑 舍利甁座 주변

주목되는 현상이 발견되는데, 그것은 무동상(舞童像)과 그 주위에 있는 주악상 등의 표현이 중국 둔황 석굴 제324굴 벽화에 그려진 아미타정토 변상도(사진 220)의 장면과 아주 흡사하다는 점이다.

아미타정토 변상도를 보면 화면 중앙에 좌정한 아미타여래를 중심으로 뭇 성중(聲衆)이 앉아 있고, 그 하단에 무악 장면(사진 221)이 펼쳐지고 있는데, 이 광경과 그 분위기가 감은사 서탑 사리내함의 사리병좌 부분과 매우 닮아 있는 것이다. 우선 한 발을 들고 허리를 틀어 춤을 추는 무동의 모습이 같고, 그 주위에서 장고 등을 무릎 위에 놓고 연주하는 주악상의 형상도 아주 비슷하다. 다시 말하면 두 장면의 주악 형상과 분위기가 일맥상통하고 있어 상호간의 영향 관계를 짐작할 수 있는 것이다.

그런데 이러한 주악무동의 장면은 당시 이 사리함을 만든 장인의 창안(創案)이라기보다는 경전 상의 내용을 그대로 표현한 것이 아닐까 한다.

우선 부처님 앞에 올리는 주악 공양에 대해서는 여러 경전에서 찾아볼 수 있는데, 그 가운데 다음과 같은 내용을 예로 들 수 있다.

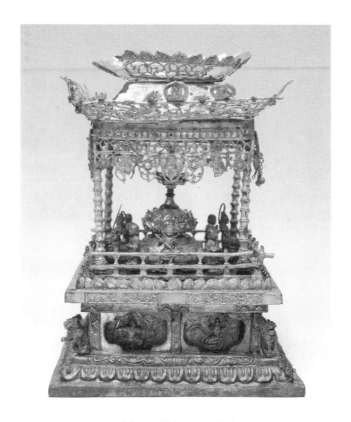

사진 219. 동탑 舍利瓶座 주변

『대반열반경(大般涅槃經)』권하

燒香散華 作衆 伎樂歌頌 讚歎

향을 피우고 꽃을 뿌리고는 여러 가지 기악을 만들어 노래와 칭송으로
찬탄하였다.

『석씨요람(釋氏要覽)』권상·중·하

以諸華香幡蓋伎樂 供養於佛合掌恭敬 以偈讚佛

부처님을 향하여 꽃·향·번·개·기악으로 공양하고, 부처님을 공
경하여 합장을 하고 게송으로 부처님을 찬탄하였다.

사진 220. 敦煌석굴 제324굴 아미타정토 變相圖

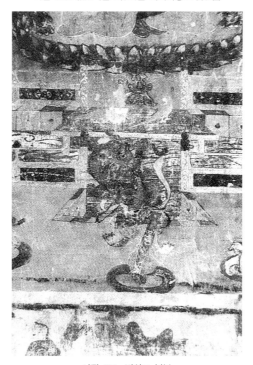

사진 221. 변상도 부분

『아육왕경(阿育王經)』권제2「공양보리수인연품(供養菩提樹因緣品)」
以香華幡蓋種種伎樂 而供養之
향·꽃·번기·보개와 갖가지의 음악으로 공양하였다.

『대방등무상경(大方等無想經)』(大正藏經 54, 228의 上)
以諸香華幡蓋伎樂 供養於佛
부처님이 계신 곳으로 와서 향·꽃·번기·보개·기악으로 부처님
께 공양을 올렸다.

『근본설일체유부비종야잡사(根本說一切有部毗宗耶雜事)』권제37
又復常有種種鼓樂絲竹歌舞 出讚妙音聲
또 항상 갖가지의 고악이 있었는데, 사죽(현악기와 관악기)과 노래와
춤으로 미묘한 소리를 냈다.

『선집백연경(選集百緣經)』권제2「건달파작악찬불연(乾闥婆作樂讚佛緣)」
有五百乾闥婆 善巧彈琴作樂歌舞 供養如來晝夜不離
500명의 건달파가 있었는데, 금을 잘 타고 노래와 춤과 작악으로
밤낮을 가리지 않고 여래를 공양하였다.

『정법화경(正法華經)』권제8「어복사품(御福事品)」제16(大正藏經 9) 117의 상
寶蓋幡幡伎樂歌頌 若干種香 天上世間 所有珍奇 天華天香及天伎樂'
보개·당기·번기·'기악'·가송과 여러 가지 향과 천상과 세간에
있는 모든 진귀한 하늘의 꽃·하늘의 향·하늘의 기악으로 공양을
하였다.

『고승전(高僧傳)』「법현전(法顯傳)」일권
當此日 境內道俗皆集 作倡伎樂華香供養
이날 승려와 신도가 모두 모여 작창, 기악을 하고 꽃과 향으로 공양을
올렸다.

『아육왕경(阿育王經)』권제3「공양보리수인연품」제3(大正藏經 50) 144의 상
以香華幡蓋種種伎樂 而供養之

향·꽃·번개·보개와 갖가지 기악으로 공양하였다.

위에서 든 경전의 인용문을 보면 기악(伎樂) 등으로 부처님을 찬탄하고 공양한다는 내용이 있어 기악이 단순한 음악으로서만이 아니라 부처님과 불국토를 찬미하는 데 필수적인 의례인 것을 알 수 있다. 기악이라는 말은 그 의미가 광범위하여 불교음악을 대표한다고 볼 수 있는데, 불교경전의 기록 중 음악과 관계있는 내용에는 대부분 기악이라는 용어가 보인다. 그리고 기악에는 '伎樂'과 '妓樂'이 있는데, 앞의 것은 불보살을 찬미 공양하는 음악이고, 뒤의 것은 일반 대중들이 즐기는 세속적 음악인데, 경전에 나오는 음악은 주로 전자인 '伎樂'이 중심을 이룬다고 한다.[23]

한편 『마하승기율(摩訶僧祇律)』 권제33의 기록을 보면, 부처님께서 왕사성(王舍城)의 가란타 죽원(竹園)에 머물고 계실 때 비구들이 기악을 본 이야기가 전하는데, 그 내용을 보면 "기아(伎兒)는 북[鼓]을 치거나 노래와 춤을 추고 비파를 뜯고 징[鐃]이나 동발(銅鈸)을 치는 사람이다. 이와 같이 여러 가지로 기악을 하는 데 최소한 네 사람이 모여서 놀이를 한다"고 나와 있다. 이 글에 따르면 기악은 기아(伎兒), 곧 춤추는 아동들이 하는 것으로서, 악(樂)·가(歌)·무(舞)·희(戲)가 모두 포함된 종합적인 음악 형태였음을 알 수 있다.

기악에 관한 또 다른 기록으로는 "靑衣童子着四伎樂人等幷伎樂爲彌"라는 것이 있어 신라 경덕왕 때 제작된 『대방광불화엄경(大方廣佛華嚴經)』의 발문(跋文)[24]에도 보인다.

사리장엄에 표현된 이러한 기악 공양은 『사탑기(寺塔記)』의 "唄[25]讚

23) 朴範薰, 「佛典에 기록된 音樂用語에 관한 연구」, 『韓國文化의 傳統과 佛敎』, 중앙대학교출판부, 2000.
24) 黃壽永, 「新羅 白紙墨書 華嚴經」, 『美術資料』 제24집, 국립중앙박물관, 1979.
25) 여기서의 '唄'는 곧 音律을 뜻한다. 朴範薰, 앞의 책.

未畢 滿之現舍利"(패찬이 끝나기도 전에 사방에 사리가 나투었다.)라는 기록을 통해서도 극명히 알 수 있으니, 이는 곧 사리공양의 일종이었다.

이처럼 동탑과 서탑의 사리장엄을 제작한 장인이 같은 사람인지 혹은 다른 사람인지의 여부와는 별개로 서로 판이한 분위기를 연출한 것은 다분히 의도적인 의장이라고 볼 수밖에는 없을 듯하다. 말하자면 서탑의 사리기는 사천왕상과 그 밖의 문양 등으로 볼 때 전체적으로 정형화되고 완숙된 분위기를 주는 반면, 동탑의 사리기는 사천왕상의 자세와 문양 장식의 표현 등에서 매우 자유스러운 분위기를 나타나기 때문에 각각의 사리기를 제작한 장인은 다른 사람이었을 것으로 보기도 하는 것이다.[26]

기단부에서 또 하나의 차이는 사리병좌 부근이다. 동탑 사리기에서는 사리병좌가 팔각으로 이루어져 있는 데 비하여, 서탑 사리기에서는 여덟 모[八稜]로 표현되어 있다. 팔각과 팔릉은 기본적으로는 같은 의장이지만 세부적으로는 분명히 다르다. 따라서 여기에서도 의도적인 차이를 둔 것이 분명하다. 역시 동서 양탑 사리기의 분위기를 서로 달리하기 위한 배려이자 고안임을 느끼게 한다.

한편 기단부 사리병좌의 팔각형에 주목하여 이것을 팔각원당형 사리탑의 시원으로 보기도 한다.[27] 사리병좌는 곧 탑신으로 볼 수 있으므로 팔각당형을 하고 있는 것이며, 형태 면에서 볼 때 이것은 불국사 다보탑에서의 팔각 탑신과도 연결될 수 있다는 생각이다. 특히 감은사 금동 사리내함의 형태에서 사각형의 단층기단 위에 안치된 팔각의 사리병좌와 둥근 원형의 사리병을 각각 팔각원당형의 팔각 및 원과 연결시키는 것이 있다. 그리고 같은 천개형 사리기라도 송림사 사리기에서는 팔각의 형태가 나타나지 않으므로 팔각원당형과는 다른 계통의 작품으로

26) 『감은사지 동 삼층석탑 사리장엄』, 국립문화재연구소, 2000. 89쪽.
27) 鄭永鎬, 『부도』(빛깔있는 책들 56), 대원사, 1990, 29~33쪽.

이해할 수 있다고 한다.[28] 더 나아가서는 강원도 양양 진전사지(陳田寺址)의 도의(道義) 선사 사리탑으로 추정되는 부도가 탑신부 괴임대부터 옥개석까지 팔각으로 구성되어 있는 점과도 연결될 수 있다고 추정하고 있다.[29]

28) 黃壽永, 「多寶塔과 新羅八角浮屠」, 『考古美術』 제123・124 합호, 1974, 22~24쪽.
29) 鄭永鎬, 앞의 책, 33쪽.

Ⅶ. 한국 고대 사리장엄을
돌아보며

지금까지 인도를 비롯하여 중국, 그리고 우리 나라 고대의 사리장엄에 대하여 살펴보았다. 어떤 부분은 개괄하는 데 그쳤고, 또 어떤 부분은 아주 심층적인 문제까지 들어가 의미와 상징성을 살펴보기도 하였다. 사리신앙과 그에 따른 최고(最高)의 경배(敬拜) 대상인 불사리 봉안의 숭고한 의식, 그리고 그 구체적 행위인 사리장엄 제작의 역사를 알아보기 위한 기다란 여정이었지만 이로써 고대 사리장엄의 의의와, 그것이 공예적으로 차지하는 비중에 대해 어느 정도는 충분히 말했다고 생각한다. 이제 이 여행을 마치면서 지금까지 지나왔던 연구의 발자취를 다시 한 번 돌아다보기로 한다.

인도는 사리신앙 및 사리장엄의 발생국으로서 사리신앙의 흐름을 견지하였으며, 다양한 사리용기를 남기고 있다.

사리장엄은 석가모니 입멸 후 처음 나타났다가 석가모니의 사리를 얻으려는 여러 나라에 의한 이른바 '사리팔분' 이후로도 계속 이어졌겠지만, 본격적인 사리장엄의 역사는 아소카 왕의 84,000분사리에서 비롯된다고 볼 수 있을 것이다. 실제로 이 시기의 사리장엄으로 여겨지는 사리용기가 고고발굴을 통해 알려지기도 하였다.

인도 사리장엄의 양식을 분류하여 보면 원구형·원통형·복발탑형 등의 형태 면으로 나누어 볼 수 있다. 원구형으로는 1898년 피프라바 (Piprāhwā) 대탑을 발굴할 때 출토된 간다라 박물관 소장의 납석 사리용 기가 대표적인 유물이다. 이것은 B.C. 4세기에 봉안한 것으로 추정되어 시기적으로도 인도 사리용기 가운데 가장 고고(考古)한 것 가운데 하나로 꼽힐 만하다. 이 원구형 사리기 형태의 기원에 대해서는 불사리 의 형태를 본떴다는 설이 있으나 확실하지는 않다. 그러나 키질 벽화 속의 「드로나상」에서의 사리를 담은 호형(壺形)을 보더라도 이 작품이 초기 사리호의 전형인 것만은 분명한 듯싶다.

원통형 사리용기의 대표적인 유례로는 룸비니의 마야 부인 당탑(堂 塔)에서 출토된 금제 사리합(B.C. 4~B.C. 2세기)을 필두로, 페샤와르 박물관에 소장된 카니시카 대탑 출토의 금동 사리합(2세기), 대영박물 관 소장의 비마란(Bimarān) 제2탑 출토의 금제 사리합(2세기), 그리고 현재 일본 도쿄 국립박물관에 소장된 쿠챠(kutsche) 출토 목제 채색 사리합(7세기) 등을 들 수 있다.

양식적인 특징으로는 원구형 및 복발탑형에서 보이는 굽 또는 기단부 가 나타나지 않는 것에 있다. 한편 원구형 사리용기를 표현한 「드로나 상」의 벽화처럼 스와트에서 출토된 「사리용기를 든 인물상」(1세기) 부조에서도 원통 형태의 사리용기가 뚜렷하게 나타나고 있어 이러한 사리용기도 매우 일반적인 형태였음을 알 수 있다.

복발탑형 사리용기는 인도 고래의 탑파 숭배신앙에서 비롯되었으므 로 건축적 의장이 돋보이게 마련이다. 이 형태는 용기 상부에 또 다른 복발형이 뚜껑으로 놓였으며 다시 그 위에 산개형 또는 탑형 꼭지가 장식되어 있는 것이 전형이라 할 만한데, 각부는 별도로 제작되어 조립되도록 한 것이 통례이다. 이 복발형은 특히 중국과 한국 등 주변 국가에 그 영향을 많이 끼쳤는데, 중국의 경우는 7세기 허난 성(河南省)

하택 신회(荷澤神會 : 670~762) 선사의 묘에서 출토된 금동 탑형 사리호가 있다. 한국의 예로는 국립중앙박물관 소장의 7~8세기 토기 골호를 비롯하여 동국대학교 박물관 소장의 청동 사리호(9세기), 호림박물관 소장의 청동 탑형 사리호(9~10세기) 등이 있다. 우리 나라에서는 이러한 복발탑형이 중국·일본보다 훨씬 많은데, 따라서 한국에서 보다 적극적으로 인도 사리기를 수용하려 했다는 것을 알 수 있다.

그런데 이러한 양식의 선후관계는 인도 사리장엄의 형태가 워낙 다양하고 시기적으로도 혼재되어 있기 때문에 일목요연하게 구분하기는 어렵지만, 대체로 원구형이 가장 이르고, 복발탑형이 가장 나중에 나타나면서 아울러 유례도 가장 많은 것으로 미루어 일반적인 형태였음을 알 수 있다.

중국은 서기 1세기를 전후하여 인도로부터 불교가 전래되었으므로 이후 사리신앙도 함께 전파되었을 것으로 추측된다. 그러나 인도와는 달리 불교 전래 이후 5세기까지의 사리장엄의 실례가 남아 있지 않아서 당시의 사리장엄에 대해 명확한 지견(知見)을 보일 수 없다. 다만 문헌 등을 참고해 볼 때 인도와 마찬가지로 다중 용기가 주류를 이루었음을 알 수 있다.

그런데 중국 사리장엄의 독특한 표현은 사리를 죽은 자의 매납으로 인식한 데서 비롯된 것으로 보인다. 그 결과 중국에서 특이하게 나타나는 관형 사리용기가 나타났고, 이것이 7~9세기 중국 사리장엄의 주류를 이루었던 것으로 보인다. 또한 남북조시대 또는 수대에 이미 사리를 죽은 자의 유골로 인식했음을 알 수 있는데, 그것은 사리장엄과 동시에 지석(誌石) 혹은 비석을 지상 또는 지하에 매납하였던 풍습을 문헌을 통하여 확인할 수 있기 때문이다.

이러한 중국 사리장엄의 대표적 용례가 당대의 법문사 사리장엄인 바, 7중의 다중 중첩 용기는 인도 고래의 전통을 이어받은 것이다.

또한 그 밖에 관형 사리기가 있어 중국 고대의 대표적 사리용기 가운데 하나로 꼽히고 있다. 물론 법문사 외에 7~9세기의 사리장엄으로 경산사(慶山寺) 및 개원사(開元寺) 사리장엄이 있는데, 법문사 사리장엄과 마찬가지로 역시 관형이라는 것은 이 형식이 중국 고대 사리장엄의 주된 양식임을 다시 한 번 알 수 있게 한다.

우리 나라에서는 공식적으로 4세기에 불교가 들어왔으나 사리장엄의 유례는 현재로서는 6세기 말~7세기의 것이 가장 빠르다. 그러나 이 시기에 제작된 감은사 및 송림사 사리장엄은 공예적으로 다른 나라에 견주어 결코 뒤지지 않는 우수성을 보일 뿐만 아니라, 그 조형성에서도 보각형(寶閣形) 사리구라는 신라만의 독창적 사리장엄을 만들어 내었다.

보각형 사리장엄의 조형 기원에 대해서는 아직 분명한 정설이 나오지 않은 상태인데, 나의 견해로는 인도 또는 중국에서 귀인을 모셨던 보각 또는 남여(藍輿)의 상장(牀帳)에서 비롯하였다고 본다. 물론 여기에는 불사리를 유골로서가 아니라 불신 그 자체로 인식했던 당시 사람들의 불사리관이 밑바탕에 깔려 있음은 물론이다. 다시 말해서 불사리를 단순히 불신의 유골로만 생각한 것이 아니라 불사리 자체가 불신이므로 마치 생존해 있는 것과 마찬가지로 당연히 보각에 봉안한다는 생각을 가졌다. 그리하여 우리가 흔히 '보각형'이라고 부르는 것처럼 사리기 자체를 보각으로 표현하려 했다는 것이다.

게다가 중국에서 최초로 사리가 봉안되었을 때-문헌에 보이는 것처럼 자장(慈藏)이 가져온 불사리였든 혹은 또 다른 시기에 들여온 불사리였든 간에-불사리를 그대로 들여오지는 않았을 것이며, 어떤 장엄한 형식을 갖추어서 봉송하였을 텐데, 그때 중국 고유의 풍습대로 귀인이 이동시에 사용하였던 남여에 사리를 봉안하였을 것으로 볼 수 있지 않을까 한다. 그리하여 불사리를 최초로 한국에 들여왔을 때의 중국

446

남여가 그대로 사리장엄의 한 형태로 자리잡아 현재 우리가 볼 수 있는 감은사 및 송림사 사리장엄의 금동 외함으로 정착되었던 듯하다. 그렇다고는 하더라도 물론 봉송 때 사용하였던 남여의 형태를 그대로 사리기화 한 것은 아닐 테고 그러한 기본적인 의장(意匠)을 바탕으로 하여 신라 혹은 백제와 고구려만의 고유한 양식을 지닌 사리기로 나타냈으리라는 것은 분명할 것이다.

특히 천개(天蓋) 부분은 보각형 사리장엄 가운데 가장 특징적인 부분으로, 그 유래를 중국 둔황 석굴에 나타나는 상장에서 찾을 수 있음은 앞서도 말한 바와 같다. 그러나 기존의 연구에서 이러한 면이 그다지 부각되지 않았던 것은 공예를 지나치게 평면적으로 바라보았기 때문이 아닐까 생각된다.

이 책에서는 보각형 사리기에서 천개의 발생이 상장에서 유래되기는 하였으나, 그것을 보다 적극적으로 수용하여 중국에서 애용되던 이동식 상장이 아니라 건축 형태로서의 보각의 천개로 응용하였다고 파악하였다. 그 구체적 예를 감은사 및 송림사 사리장엄에서 찾아보았는데, 특히 감은사 사리장엄 중 사리외함은 문과 난간이 표현된 건축 장식에 보각의 지붕을 형상화한 천개 등으로 구성되어 있어 가장 전형적인 보각형을 보여주고 있다. 이것은 전통적 농업사회를 기반으로 하는 우리 민족이 여러 가지 면에서 이동성보다는 정착성을 자연스레 선호한다는 의식기반을 염두에 두고 볼 때 더욱 그러하다고 생각한다.

보각형 사리장엄의 대표작인 감은사 사리장엄은 동서 사리기 모두이 같은 전형을 이룬다. 기본적인 양식이 거의 유사한 양 사리장엄 중 특히 보존기술이 상당히 발전된 최근인 1999년에 수습된 동탑의 사리장엄을 대표로 놓고 보면, 각부의 조형성과 상징성이 유사 이래 모든 불교국에서 봉안하였던 사리장엄 중 공예성과 예술성 양면에서 최상위를 차지한다고 하여도 과언이 아니다. 이렇듯 고도의 수준 높은

불교사상을 바탕으로 화려하고 심미적으로 농축된 공예품이 탄생할 수 있었던 배경에는 당시 신라의 활발했던 대외교섭 활동과 그에 따른 문화 수준의 향상, 불교문화에 대한 학문적 인식의 발달과 이해 등의 바탕이 있었을 것이다. 따라서 감은사 사리장엄을 통하여 당시 동아시아에 있어서 신라의 당당했던 국제적 지위, 높은 문화 수준, 그리고 불교에 대한 깊은 귀의를 알 수 있게 된다.

그러나 이러한 보각형 사리장엄은 그 자체가 공예적으로 조성하기 쉽지 않은 형태이므로 사리 봉안이 보다 보편화되면서 필연적으로 제작하기 쉽도록 약화 또는 간편화 되었던 듯한데, 그리하여 경주 나원리 오층석탑 사리내함에서 보이듯 상자형으로 발전하고, 이어서 보각형과 상자형을 절충한 불국사 석가탑 사리내함으로 발전한 것으로 보인다.

한편 9세기에 들어와서는 이러한 역량을 기초로 하여 보다 다양한 형태의 사리장엄이 만들어졌는데, 인도 사리장엄의 영향을 직접적으로 받은 복발탑형 사리장엄을 비롯하여 매우 다양한 형태가 나타나게 되었다.

한편 사리구의 봉안방식도 인도·중국과 마찬가지로 다중용기가 주류를 이루었는데, 형태 면에서 함(函)·호(壺)·합(盒)·완(碗) 등 다양한 모습이 출현하였으니, 한국 고대 사리장엄은 고대 사리장엄 가운데 매우 독창적이고도 수준 높은 공예미를 발현한다고 할 수 있다.

이렇듯 한국 고대 사리장엄에 대한 연구를 통해 사리신앙이 얼마만큼 존숭되어 왔는가를 알 수 있다. 아울러 세계 미술사에 찬연히 빛나는 한국 공예의 예술성과 수준 높은 기능성을 밝히는 데 이 책이 일말의 도움이나마 되기를 염원한다.

| 참고문헌

| 국내 보고서 및 저서, 단행본 |

高裕燮, 『韓國塔婆의 研究』, 同和出版公社, 1975.

國立文化財研究所, 『경주 나원리 오층석탑 사리장엄』, 1998.

國立文化財研究所, 『감은사 동 삼층석탑 사리장엄』, 2000.

國立中央博物館, 『雁鴨池發掘報告書』, 1975.

國立中央博物館, 『佛舍利莊嚴』, 1991.

金載元・尹武炳, 『感恩寺址發掘調査報告書』(國立博物館 特別調査報告 第二
　　　冊), 乙酉文化社, 1961.

金禧庚, 『韓國塔婆舍利目錄』, 考古美術同人會, 1965.

金禧庚, 『韓國塔婆研究目錄』, 考古美術同人會, 1968.

金禧庚, 『增補 韓國塔婆目錄・韓國塔婆舍利目錄』, 1994.

『사리구』(빛깔있는 책들 103-9), 대원사, 1997.

文化財管理局 文化財研究所, 『韓國의 古建築』, 1985.

朴範薰, 『韓國 佛敎音樂史 研究』, 藏經閣, 2000.

朴洪國, 『韓國의 塼塔研究』, 學研文化社, 1998.

예술의 전당, 『간다라미술』, 1999.

李箕永, 『韓國佛敎研究』, 韓國佛敎研究院, 1982.

李弘稙, 『韓國古文化論攷』, 乙酉文化社, 1954.

李弘稙, 『韓國古代史의 研究』, 新丘文化社, 1973.

張忠植, 『韓國의 塔』, 一志社, 1989.

張忠植,『한국의 불교미술』, 민족사, 1997.

張忠植 等,『佛舍利信仰과 그 莊嚴-韓·中·日 舍利莊嚴具의 綜合的 檢討』
 (特別展 紀念 國際學術심포지엄), 通度寺 聖寶博物館, 2000. 6.

全好太 等,『高句麗古墳壁畵』, 조선일보사, 1991.

鄭永鎬,『부도』(빛깔있는 책들 56), 대원사, 1990.

鄭永鎬·秦弘燮·黃壽永,『佛國寺三層石塔舍利具와 文武大王海中陵』, 韓國
 精神文化研究院, 1997.

通度寺聖寶博物館,『佛舍利信仰과 그 莊嚴』, 2000.

洪潤植,『한국의 불교미술』, 대원정사. 1998.

| 국내 논문 |

姜舜馨,「新羅舍利裝置研究」, 弘益大學校 碩士學位論文, 1987.

姜舜馨,「感恩寺塔內舍利器 奏樂 舞童像論」,『考古美術』제178호, 1988.

姜舜馨,「신라사리그릇 틀론 ; 新羅 舍利器 形式論」,『文化財』제27집, 1994.

姜舜馨,「한국에 끼친 인도의 옛 사리차림새」,『美術史』제11호, 1998.

姜友邦,「佛舍利莊嚴論」,『佛舍利莊嚴』, 국립중앙박물관, 1991.

姜友邦,「新良志論-良志의 活動期와 作品世界-」,『美術資料』제47호, 國立中
 央博物館, 1991.

姜仁求,「堤川 長樂里 模塼石塔 基壇部 調査」,『考古美術』제94호, 1968.

金吉雄,「雲門寺 鵲岬殿出土 舍利具에 대하여」,『慶州史學』, 제9집, 1990.

金妍秀,「統一新羅時代 舍利莊嚴에 關한 研究」, 서울대학교 석사학위논문,
 1992.

金妍秀,「韓國 舍利器에서의 '寶帳' 형식에 대한 考察」,『美術資料』제65호,
 國立中央博物館, 2000.

金永培,「扶餘 長蝦里石塔의 舍利藏置」,『考古美術』제32호, 1963.

金永培,「公州 新豊 三層石塔內 發見遺物」,『考古美術』제37호, 1964.

金永培,「新元寺 石塔 舍利具」,『百濟文化』제10집, 공주사범대학교, 1977.

金永培,「水源寺塔址 調査」,『百濟文化』제11집, 공주사범대학교, 1978.

金元龍,「唐朝의 舍利塔」,『考古美術』제33호, 1963.

金恩珠,「韓國舍利莊嚴具에 關한 研究」, 홍익대공예과 석사학위논문, 1986.

金義中,「元敦岩莊所在 五層石塔」,『考古美術』제82호, 1967.

金載元,「松林寺 磚塔」,『震壇學報』제29·30합집, 1966.

金載元・尹武炳,「西三層石塔과 發見된 舍利關係遺物」,『感恩寺址 發掘調査 報告書』, 국립박물관, 1961.

金周泰,「昌寧述亭里 東三層石塔의 舍利具」,『考古美術』제70호, 1966.

金和英,「國立中央博物館所藏 金銅半跏思惟像 造成年代에 대한 再考‐足座 蓮華紋을 中心으로」,『考古美術』제136・137합호, 1978.

金禧庚,「法泉寺智光國師玄妙塔의 舍利孔」,『考古美術』제63・64합호, 1965.

金禧庚,「淸涼寺三層石塔의 舍利藏置孔」,『考古美術』제65호, 1965.

金禧庚,「春宮里 兩塔內 發見遺物과 補修槪要」,『考古美術』제68호, 1966.

金禧庚,「韓國塔婆의 舍利莊置小考」,『考古美術』제106・107합호, 1970.

金禧庚,「韓國의 塔銘考」,『考古美術』제109호, 1971.

金禧庚,「韓國 建塔因緣의 變遷‐願塔을 中心으로」,『考古美術』제116호, 1972.

金禧庚,「韓國無垢淨小塔考」,『考古美術』제127호, 1975.

金禧庚,「桐華寺 金堂庵西塔內發見 蠟石製小塔의 樣式」,『考古美術』제129 ・130합호, 1976.

金禧庚,「韓國塔婆의 舍利瓶樣式考」,『考古美術』제138・139합호, 1978.

金禧庚,「韓國塔內 舍利容器에의 記銘變遷考」,『考古美術』제146・147합호, 1980.

金禧庚,「統一新羅時代의 金屬製舍利具」,『考古美術』제162・163합호, 1984.

金禧庚,「塔內舍利容器의 變遷考‐印度・中國・日本을 中心으로‐」,『蕉雨 黃壽永博士古稀紀念 美術史學論叢』, 通文館, 1988.

孟仁在,「寶泉寺址三層石塔 修理後記」,『考古美術』제87호, 1967.

文明大,「龍門寺一浮屠의 舍利裝置」,『考古美術』제85호, 1967.

朴敬源,「金海郡의 佛蹟」,『考古美術』제73호, 1966.

朴敬源,「永泰二年銘 石造毘盧遮那佛坐像‐智異山 內院寺石佛探査始末‐」,『考古美術』제168호, 1985.

朴敬源・丁元卿,「永泰二年銘蠟石製壺」,『年報』 6, 釜山直轄市立博物館, 1983.

朴範薰,「佛典에 기록된 音樂用語에 관한 연구」,『韓國文化의 傳統과 佛敎』, 중앙대학교 출판부, 2000.

朴日薰,「法廣寺址와 釋迦佛舍利塔碑」,『考古美術』제47・48합호, 1964.

朴日薰,「慶州出土의 靑銅舍利盒」,『考古美術』제50호, 1964.

朴日薰,「慶州狼山西麓의 木塔址」,『考古美術』제63・64합호, 1965.

成春慶, 「光山新龍里五層石塔 舍利具」, 『考古美術』 제169·170합호, 1086.

宋昌漢, 「塔內의 舍利安置에 대한 小考」, 『中岳志』 제9호, 1999.

申大鉉, 「英陽 三池洞 模塼二層石塔 舍利莊嚴 小攷」, 『文化史學』 제11·12·13합호, 韓國文化史學會, 1999.

申大鉉, 「中國 陝西省 法門寺塔 舍利莊嚴 小攷」, 『毋岳實學研究』, 제13·15합집, 毋岳實學會. 2000.

申大鉉, 「韓國 古代 舍利莊嚴의 樣式 研究」, 『文化史學』 제17호, 韓國文化史學會, 2002.

申大鉉, 「統一新羅 舍利莊嚴의 주요 樣式에 대한 考察」, 『新羅文化』 제24집, 동국대학교 신라문화연구소, 2003.

申榮勳, 「法住寺 捌相殿 舍利裝置」, 『建築士』 제171호, 1983.

安家瑤, 「최근 中國에서 발견된 古代 유리제품과 西安 유적지 발굴조사」(특별 학술강연 소개), 『미술사연구』 제7호, 1993.

尹武炳, 「驪州 下里三層塔 및 倉里三層塔의 內部裝置」, 『考古美術』 제6호, 1961.

尹容鎭, 「瑩源寺址와 出土遺物」, 『考古美術』 제35호, 1963.

李箕永, 「佛身에 관한 研究」, 『佛敎學報』 제3·4합집, 1966.

李蘭暎, 『韓國古代 金屬工藝研究』, 단국대학교 박사학위논문, 1991.

李相洙, 「金銅製舍利龕(感恩寺址出土)의 科學的 保存處理」, 『美術資料』 제39호, 1987.

李榮姬, 「法泉寺智光國師玄妙塔에 關한 研究」, 『考古美術』 제173호, 1987.

李雲成, 「密陽 崇眞里 三層石塔」, 『考古美術』 제69호, 1966.

李殷昌, 「扶餘 舊衙里 寺址心礎石」, 『考古美術』 제47·48합호, 1964.

李殷昌, 「東院里 石塔內 發見 遺物」, 『史學研究』 제17호, 1964.

李殷昌, 「忠南 散逸文化財 - 聖住寺金屬佛·普願寺石塔金屬相輪·伽倻寺石塔 其他 -」, 『考古美術』 제91호, 1968.

李殷昌, 「天原 大坪里寺址의 石塔材」, 『考古美術』 제92호, 1968.

李殷昌, 「東院里 石塔內 發見 蠟石製小塔補」, 『考古美術』 제93호, 1968.

李仁淑, 「韓國石塔의 佛舍利 安置位置와 莊嚴內容에 對한 考察」, 『韓國學論集』 제13권, 漢陽大學校, 1988.

李仁淑, 『韓國 古代 유리의 考古學的 研究』, 한양대학교 박사학위논문, 1990.

李弘稙, 「慶州狼山東麓三層石塔內發見品」, 『韓國古文化論攷』, 乙酉文化社, 1954.

李弘稙, 「桐華寺 金堂庵西塔 舍利裝置」, 『亞細亞硏究』 1-2, 高麗大學校 亞細亞問題硏究所, 1958.

李弘稙, 「慶州 佛國寺 釋迦塔 發見의 無垢淨光大陀羅尼經」, 『白山學報』 제4호, 1968.

張忠植, 「新羅時代 塔婆舍利莊嚴에 對하여」, 『白山學報』 제21호, 1976.

張忠植, 「桃李寺 舍利塔의 調査」, 『考古美術』 제135호, 1977.

張忠植, 「金銅寶輪塔의 調査」, 『考古美術』 제136·137합호, 1978.

張忠植, 「韓國 佛舍利의 분포와 전래」, 『法輪』 제129호, 1979.

張忠植, 「韓國 佛舍利 信仰과 그 莊嚴」, 『佛舍利信仰과 그 莊嚴 - 韓·中·日 舍利莊嚴具의 綜合的 檢討 - 』(特別展 紀念 國際學術심포지엄), 通度寺 聖寶博物館, 2000.

全惠苑, 「高麗時代 瓶類에 대한 연구 - 金屬·磁器·陶器 瓶類의 共通 器形을 중심으로 - 」, 동국대학교 대학원 미술사학과 석사논문, 1995.

鄭吉子, 「신라 유리 용기에 대한 고찰」, 『논문집』 제1집, 金山慶尙專門大, 1981.

鄭明鎬, 「土製 및 石製小型塔의 新例」, 『考古美術』 제39호, 1964.

鄭明鎬, 「慶北地方 石造物 補修」(報告), 『考古美術』 113·114합호, 1972.

鄭良謨, 「驪州 神勒寺 逸名浮屠內 發見 舍利盒」, 『考古美術』 제94호, 1968.

鄭永鎬, 「水鐘寺石塔內發見 金銅如來像」, 『考古美術』 제106·107합호, 1970.

鄭永鎬, 「寶林寺 石塔內 發見 舍利具에 대하여」, 『考古美術』 제123·124합호, 1974.

鄭永鎬, 「慶州警察署內의 石造物들」, 『考古美術』 제121·122합호, 1974.

秦弘燮, 「銀製 鍍金 舍利盒」, 『考古美術』 제5호, 1961.

秦弘燮, 「光州西五層石塔의 舍利裝置」, 『美術資料』 제5호, 1964.

秦弘燮, 「禪林院址三層石塔內發見小塔」, 『美術資料』 제9호, 1964.

秦弘燮, 「咸安 主吏寺 四獅石塔址의 調査」, 『考古美術』 제47·48합호, 1964.

秦弘燮, 「禪本庵三層石塔(新羅五岳調査記 其二)」, 『考古美術』 제55호, 1965.

秦弘燮, 「安東 臨河洞 三層石塔內 舍利裝置」, 『考古美術』 제66호, 1966.

秦弘燮, 「金銅製 小塔形」, 『考古美術』 제67호, 1966.

秦弘燮, 「皇龍寺塔址舍利孔의 調査」, 『美術資料』 제11호, 1966.

秦弘燮, 「普門寺 西塔址 心礎의 調査」, 『考古美術』 제100호, 1968.

秦弘燮, 「堤川長樂里 模塼石塔舍利孔」(資料), 『考古美術』 제90호, 1968.

千惠鳳, 「高麗初期刊行의 一切如來心秘密 全身舍利寶篋印陀羅尼經」, 『圖書

　　館學報』 제2집, 중앙대학교, 1973.

千惠鳳, 『佛國寺 釋迦塔 發見의 無垢淨光大陀羅尼經』(韓國古印刷千三百年特
　　別展示講演圖錄), 1990.

崔夢龍, 「靈岩 淸風寺址石塔內 發見遺物」, 『考古美術』 제116호, 1972.

崔夢龍, 「醴泉 下里의 石塔 二基」, 『考古美術』 제39호, 1963.

崔淳雨, 「法住寺 捌相殿의 舍利藏置」, 『考古美術』 제100호, 1968.

崔完秀, 「檜巖寺址 舍利塔의 建立緣起」, 『考古美術』 제87호, 1967.

崔元禎, 「漆谷 松林寺 五層塼塔 佛舍利莊嚴具 硏究」, 大邱가톨릭大學校 藝術
　　學科 석사학위논문, 2000.

崔應天, 「文武王代의 美術」, 『新羅文化』 제16집, 1999.

崔在錫, 「출토된 統一新羅 工藝品과 正倉院의 工藝品」, 『正倉院 소장품과
　　統一新羅』, 一志社, 1996.

崔鍾圭, 「百濟 銀製冠飾에 關한 考察」, 『美術資料』 제47호, 國立中央博物館,
　　1961.

洪思俊, 「昇安寺址 三層石塔內 發見遺物」, 『考古美術』 제27호, 1963.

洪思俊, 「巨師最賢의 舍利壇部材」(資料), 『考古美術』 제60호, 1965.

洪思俊, 「月精寺 八角九層石塔 解體復原略報」, 『考古美術』 제112호, 1971.

洪思俊, 「聖住寺址石塔 解體와 組立」, 『考古美術』 제113·114호, 1972.

洪思俊, 「無量寺五層石塔 解體와 組立」, 『考古美術』 제117호, 1973.

洪思俊, 「扶餘 定林寺址 五層石塔 – 實測에서 나타난 事實 –」, 『考古美術』
　　제47·48 합호, 1964.

洪潤植, 「佛像·佛畵에 있어 腹藏物의 意味」, 『文化財』 제19호, 1986.

黃壽永, 「日本 大阪 美術館의 李朝舍利塔」, 『考古美術』 제15호, 1961.

黃壽永, 「高麗在銘 舍利塔」, 『考古美術』 제19·20합호, 1962.

黃壽永, 「高麗 金銅舍利塔과 靑瓷壺」, 『考古美術』 제18호, 1962.

黃壽永, 「奉化西洞里 東三層石塔의 舍利具」, 『美術資料』 제7호, 1963.

黃壽永, 「新羅 塔誌石과 舍利壺」, 『美術資料』 제7호, 1963.

黃壽永, 「靑陽定山九層石塔의 舍利孔」, 『考古美術』 제65호, 1965.

黃壽永, 「益山 王宮里五層石塔內 發見遺物」, 『考古美術』 제66호, 1966.

黃壽永, 「益山 王宮里 石塔 調査」, 『考古美術』 제71호, 1966.

黃壽永, 「新羅敏哀大王石塔記」, 『史學志』 제3집, 1969.

黃壽永, 「新羅 法光寺 石塔記」, 『白山學報』 제8호, 1970.

黃壽永, 「新羅 皇龍寺 九層塔誌」, 『考古美術』 제116호, 1972.

黃壽永,「多寶塔과 新羅八角浮屠」,『考古美術』제123・124 합호, 1974.
黃壽永,「新羅皇龍寺九層石塔 利柱本記와 舍利具」,『皇龍寺 遺蹟發掘調查報告書 Ⅰ』, 문화재관리국 문화재연구소, 1984.
黃壽永,「九層木塔의 利柱本記와 舍利具」,『皇龍寺 遺蹟發掘調查報告書 Ⅰ』, 문화재관리국 문화재연구소, 1984.
黃壽永,「百濟 帝釋寺址의 研究」,『韓國의 佛敎美術』, 同和出版公社, 1974.

| 외국의 학술보고서 및 단행본 |

松原三郎,『中國佛敎彫刻史研究』, 吉川弘文館, 1966.
奈良國立博物館,『佛舍利の美術』, 1975.
小衫一雄,『中國佛敎美術の研究』, 新樹社, 1980.
奈良國立博物館,『佛舍利の莊嚴』, 東湖社, 1983.
杉本卓洲,『インド佛塔の研究』, 平樂寺書店, 1984.
濱田隆・西川杏太郎,『佛敎美術入門』2, 平凡社, 1985.
段文傑 等,『中國壁畵全集』, 邀寧美術出版社, 1985.
景山春樹,『舍利信仰』, 東京美術, 1986.
奈良國立博物館,『シルワロード・佛敎美術傳來の道』, 1988.
石興邦 編,『法門寺地宮珍寶』, 陝西人民美術出版社, 1989.
張延皓 等,『法門寺』, 中國陝西族漉出版社, 1990.
陳景富,『法門寺史略』, 陝西人民敎育出版社, 1990.
韓翔・朱英榮,『龜玆石窟』, 新疆大學出版社, 1990.
上原和,『玉蟲廚子』, 吉川弘文館, 1991.
龍谷大學350周年紀念學術企畵出版編集委員會,『佛敎東漸』, 1991.
『シルケロ-ドと佛敎文化‐大谷探險隊の軌跡』, 石川縣立歷史博物館, 1991.
羅哲文,『中國古塔』, 外文出版社, 1994.
藤井惠介 編,『日本の國寶』第1〜第3號(法隆寺 特輯), 朝日新聞社, 1997.
馬國玉 等,『中國 吐魯番』, 新疆美術撮影出版社, 1998.
吳立民・韓金科,『法門寺地宮唐密曼茶羅之研究』, 中國佛敎文化出版有限公司, 1998.
韓金科・趙申祥,『法門寺』, 五洲傳播出版社, 1998.
韓金科 編著,『法門寺文化史』上・下, 五洲傳播出版社, 1998.
NHK,「ブッダ」, プロヅェクト 編著,『ブッダ』, 日本放送出版協會, 1998.

常青, 『中國古塔的藝術歷程』, 陝西人民藝術出版社, 1998.

韓金科, 『從佛指舍利到法門寺文化』, 東方出版社, 1998.

新潟縣立近代美術館, 『唐皇帝からの贈り物展』, 朝日新聞社, 1999.

『中國 新疆文物古選大觀』, 新疆美術撮影出版所, 1999.

王博・霍旭初 撰, 『西域國寶展』, 新疆人民出版社, 1999.

『國寶と歷史の旅』 8, 朝日新聞社, 2000.

| 國外 論文 |

Chewon Kim, "Treasures from Songyimsa Temple in Southern Korea," *Artibus Asiae*, Vol. XXⅡ, 1/2, 1960.

姜友邦, 「韓國古代의 舍利供養具・地鎭具・鎭壇具」, 『佛敎藝術』209호, 1993.

高田修, 「インドの佛塔と舍利安置法」, 『佛敎藝術』 11집, 1951.

高田修, 「ガニシュカ大塔及び舍利容器の再檢討」, 『美術研究』181호, 1955.

高田修, 「佛塔と舍利」, 『佛敎美術史論考』, 中央公論出版, 1969.

谷一尙, 「松林寺のがラス製舍利容器」, 『論叢佛敎美術史』, 吉川弘文館, 1986.

今西龍, 「奉化鷲棲寺舍利石盒刻記」, 『新羅史研究』, 國書刊行會, 1970.

末松保和, 「昌林寺無垢淨塔願記」, 『新羅寺の諸問題』, 東洋文庫, 1954.

梅原末治, 「韓國慶州皇福寺塔發見の舍利容器」, 『美術研究』156, 1950.

梅原末治, 「前後の韓國における佛塔舍利具の諸出土品について」, 『史迹と美術』, 39-9, 1969.

木內武男, 「舍利莊嚴具について」, 『MUSEUM』 127, 1961.

上原和, 「朝鮮・中國の遺物から見た法隆寺金堂建築の樣式年代(上) - 初唐樣式の受容と和樣化された飛鳥樣式との混淆 - 」, 『佛敎藝術』 제194호, 1991.

上原和, 「朝鮮・中國の遺物から見た法隆寺金堂建築の樣式年代(中) - 初唐樣式の受容と和樣化された飛鳥樣式との混淆 - 」, 『佛敎藝術』 제196호, 1991.

陝西省法門寺考古隊, 「扶風法門寺塔唐代地宮發掘簡報」, 『文物』1988년 10기, 1988.

陝西省法門寺考古隊, 「法門寺文物簡介」, 『法門寺地宮珍寶』, 陝西人民美術出版社, 1988.

熊谷宣夫, 「クチャ將來の彩畵舍利容器」, 『美術研究』 제191호, 1989.

456

伊東照司, 「サ-ンチ-大塔の信仰的意義 - 塔門の浮彫と碑文にみる佛舍利安置
　　　の可能性 - 」, 『佛敎藝術』 제158호, 1985.
田邊勝美, 「カニシュカ王と所謂カニシュカ舍利容器 - 古錢學的考察と新資料
　　　の紹介 - 」, 『佛敎藝術』 제173호, 1988.
阪田宗彦, 「正倉院寶物の塔鋺形合子」, 『佛敎藝術』 제200호, 1992.
河田貞, 「インド・中國・朝鮮の佛舍利莊嚴」, 『佛舍利の莊嚴』, 同朋舍, 1983.
河田貞, 「佛舍利と經の莊嚴」, 『日本の美術』 第280號, 至文堂, 1989.

| 찾아보기

신대현 申大鉉

1985년 동국대학교 사학과를 졸업하고 2000년 동 대학원 미술사학과에서 박사학위를 받았다. 호림박물관 학예사(1985~1986), 동국대학교 박물관 학예연구원(1999~2000)으로 있었으며, 이 기간 동안 여러 차례 절터 발굴에 참여하였다. 1995년부터 대구가톨릭대학교와 동국대학교에 출강하였고, 대구가톨릭대학교 미술대학 예술학과 겸임교수를 지냈다. 1995년부터 현재까지 寺刹文化硏究院 연구위원으로 있으면서 전국의 800여 전통사찰과 사찰문화재를 답사 조사하고 있다.

저서로는 『한국의 사찰현판 1』(혜안), 『적멸의 궁전 사리장엄』(한길아트), 『전통사찰총서』 3~18권, 『禪本寺誌-갓바위 부처님』, 『普門寺誌』, 『奉恩寺誌』, 『洛山寺誌』(이상 사찰문화연구원) 등을 펴냈고, 논문으로 「韓國玉器硏究」, 「韓國古代 舍利莊嚴 硏究」, 「天工開物 硏究」, 「古玉圖譜 小攷」, 「群山 佛智寺 高麗時代 觀音菩薩像 硏究」, 「統一新羅時代 舍利莊嚴의 造形的 特徵」, 「中國 陝西省 法門寺塔 舍利莊嚴 小考」, 「英陽 三池洞 模塼三層石塔 舍利莊嚴 小攷」, 「統一新羅 舍利莊嚴의 주요 樣式에 대한 考察」, 「奉化 智林寺 磨崖如來三尊坐像 小攷」 등이 있다.

한국의 사리장엄

신대현 지음

2003년 11월 17일 초판 인쇄
2003년 11월 26일 초판 발행

펴낸이 오일주
펴낸곳 도서출판 혜안
등 록 1993.7.30 제22-471호
주 소 121-836 서울시 마포구 서교동
 326-26번지 102호
전 화 3141-3711~3712
팩 스 3141-3710
E-mail hyeanpub@hanmail.net

ISBN 89-8494-200-6 93600

값 28,000 원